高等教育艺术设计精编教材

动画场景设计教程

姚桂萍　王森海　主编

清华大学出版社
北　京

内 容 简 介

　　本书是动画专业的必修课。本书详细讲述了动画场景的类型、动画场景设计的流程，以及如何进行造型基本功的训练。讲解了几何透视原理的制图方法，并从动画场景空间的结构方法、色彩处理、光影造型等几个方面介绍了动画场景设计的构思方法及构图原理。本书结构合理，在阐述和讲解动画场景设计理论的同时，又有大量精心编排的案例分析，使理论与实践并重。

　　本书可作为高等院校、职业院校动画、漫画、游戏专业及相关专业的教材，也可作为数字娱乐、动漫游戏爱好者的参考书籍。

本书封面贴有清华大学出版社防伪标签，无标签者不得销售。
版权所有，侵权必究。举报：010-62782989，beiqinquan@tup.tsinghua.edu.cn。

图书在版编目(CIP)数据

动画场景设计教程/姚桂萍，王森海主编. —北京：清华大学出版社，2020(2024.2重印)
高等教育艺术设计精编教材
ISBN 978-7-302-54161-5

Ⅰ. ①动… Ⅱ. ①姚… ②王… Ⅲ. ①动画－背景－造型设计－高等学校－教材 Ⅳ. ①J218.7

中国版本图书馆 CIP 数据核字(2019)第 251514 号

责任编辑：张龙卿
封面设计：徐日强
责任校对：袁　芳
责任印制：沈　露

出版发行：清华大学出版社
网　　址：https://www.tup.com.cn, https://www.wqxuetang.com
地　　址：北京清华大学学研大厦 A 座　　邮　编：100084
社 总 机：010-83470000　　邮　购：010-62786544
投稿与读者服务：010-62776969, c-service@tup.tsinghua.edu.cn
质量反馈：010-62772015, zhiliang@tup.tsinghua.edu.cn

印 装 者：三河市龙大印装有限公司
经　　销：全国新华书店
开　　本：210mm×285mm　　印　张：15.5　　字　数：444 千字
版　　次：2020 年 1 月第 1 版　　印　次：2024 年 2 月第 4 次印刷
定　　价：79.00 元

产品编号：071281-01

前　言

动画的场景设计不仅仅是绘景，它也是一门为展现故事情节、完成戏剧冲突、刻画人物性格服务的时空造型艺术，它的创作要依据剧本、人物、特定的时间线索。

"动画场景设计"作为动画专业的必修课程，目的在于使学生建立对动画场景设定的认识，了解动画场景设定的风格、类型、特点，以便于培养学生丰富的场景设计想象力。并通过实践训练，提高学生动画场景设计和深入刻画的能力，为学生毕业后真正进行动画片的创作打下坚实的基础。

本书由八章组成，第一章细致讲解了动画场景的基本概念和重要功能。第二章着重讲解了动画场景设计不同的分类风格及表现形式。第三章讲解了画面构图的基本要求和画面构图的规律，并确立画面构图的思路与方法。第四章讲解色彩的基本概念及风格表现，以及色彩在动画场景中的应用。第五章讲解场景光线的基本分类与特点，以及影调的运用与光线的艺术表现。第六章主要讲解了动画场景中陈设的设计及道具设计的概念、分类的原则。第七章讲解了透视的原理，并探讨了不同透视因素在不同状态下对视觉心理的影响，以及在场景绘制的实践中应如何处理和选择透视因素。第八章讲解了动画场景设计图的制作流程和制作方法，以及场景方位图的基本画法等知识。

本书综合运用中外各动画大师的代表作和各种案例，以图文并茂的形式，有针对性地介绍、分析国内外经典动画的主要场景，使学生通过实践来明确与体会动画片创作的要领。

编者在编写本书时做了大量的准备工作，参阅了许多相关的书籍与音像资料，收录了大量中外著名动画作品的经典画面和一部分创作过程的画面，在此，编者向这些中外动画家们表示由衷的敬意。对本书中引用的所有优秀动画场景的原创作者或单位、中外著名动画公司、动画家表示衷心的感谢！尤其感谢上海大学教授邢国金先生对本书的专业支持和认真审阅工作！也感谢山西传媒学院高龙副教授参与部分内容的编写。

由于编者水平所限，本书难免有不足之处，衷心希望广大读者多提意见并给予批评、指正，编者将非常感谢！

<div style="text-align:right">

编　者

2019 年 8 月

</div>

目 录

第一章 动画场景设计概述

第一节 动画场景设计的概念 ································ 1
 一、动画场景的基本概念及任务 ························· 1
 二、动画场景的类型 ···································· 4
 三、动画场景的艺术特点 ······························· 8
 四、动画场景的特性 ··································· 12

第二节 动画场景的功能 ································ 13
 一、交代空间关系 ······································ 13
 二、交代时间背景 ······································ 14
 三、营造环境氛围 ······································ 15
 四、烘托角色与场景的关系 ····························· 16
 五、场景是动作设计的支点 ····························· 17
 六、强化矛盾冲突和视觉冲击力 ························ 18
 七、动画场景的叙事功能 ······························· 18
 八、体现动画风格 ······································ 20
 九、隐喻象征 ·· 21

第三节 动画场景的设计要求 ····························· 22
 一、动画场景的设计要点 ······························· 22
 二、动画场景的构思方法 ······························· 30

思考与练习 ·· 37

第二章 动画场景的分类

第一节 动画场景风格的分类 ····························· 38
 一、写实风格 ·· 38
 二、装饰风格 ·· 44
 三、漫画风格 ·· 47
 四、水墨写意风格 ······································ 48
 五、幻想风格 ·· 49
 六、综合实验风格 ······································ 53

第二节　动画场景制作方法的分类⋯⋯⋯⋯⋯⋯⋯⋯⋯⋯⋯⋯⋯⋯⋯⋯⋯ 54
　　一、传统手绘类场景⋯⋯⋯⋯⋯⋯⋯⋯⋯⋯⋯⋯⋯⋯⋯⋯⋯⋯⋯ 54
　　二、计算机绘制类场景⋯⋯⋯⋯⋯⋯⋯⋯⋯⋯⋯⋯⋯⋯⋯⋯⋯⋯ 54
　　三、实际拍摄类场景⋯⋯⋯⋯⋯⋯⋯⋯⋯⋯⋯⋯⋯⋯⋯⋯⋯⋯⋯ 55
第三节　综合实验风格的材料分类及表现形式⋯⋯⋯⋯⋯⋯⋯⋯⋯⋯⋯ 56
　　一、材料对动画场景风格的影响⋯⋯⋯⋯⋯⋯⋯⋯⋯⋯⋯⋯⋯⋯ 56
　　二、综合实验风格动画场景中的材料⋯⋯⋯⋯⋯⋯⋯⋯⋯⋯⋯⋯ 56
　　三、综合实验风格场景材料上的表现方式⋯⋯⋯⋯⋯⋯⋯⋯⋯⋯ 57
思考与练习⋯⋯⋯⋯⋯⋯⋯⋯⋯⋯⋯⋯⋯⋯⋯⋯⋯⋯⋯⋯⋯⋯⋯⋯⋯ 61

第三章　场景空间的结构方法与镜头运用

第一节　场景空间的结构方法⋯⋯⋯⋯⋯⋯⋯⋯⋯⋯⋯⋯⋯⋯⋯⋯⋯ 62
　　一、动画场景的空间构成艺术⋯⋯⋯⋯⋯⋯⋯⋯⋯⋯⋯⋯⋯⋯⋯ 62
　　二、动画场景中空间的表现⋯⋯⋯⋯⋯⋯⋯⋯⋯⋯⋯⋯⋯⋯⋯⋯ 63
　　三、场景空间构成⋯⋯⋯⋯⋯⋯⋯⋯⋯⋯⋯⋯⋯⋯⋯⋯⋯⋯⋯⋯ 63
　　四、塑造场景空间的方法⋯⋯⋯⋯⋯⋯⋯⋯⋯⋯⋯⋯⋯⋯⋯⋯⋯ 67
第二节　镜头的景别⋯⋯⋯⋯⋯⋯⋯⋯⋯⋯⋯⋯⋯⋯⋯⋯⋯⋯⋯⋯⋯ 71
　　一、景别概念⋯⋯⋯⋯⋯⋯⋯⋯⋯⋯⋯⋯⋯⋯⋯⋯⋯⋯⋯⋯⋯⋯ 71
　　二、景别的种类⋯⋯⋯⋯⋯⋯⋯⋯⋯⋯⋯⋯⋯⋯⋯⋯⋯⋯⋯⋯⋯ 72
　　三、运动镜头的认识和运用⋯⋯⋯⋯⋯⋯⋯⋯⋯⋯⋯⋯⋯⋯⋯⋯ 75
第三节　画面构图方法⋯⋯⋯⋯⋯⋯⋯⋯⋯⋯⋯⋯⋯⋯⋯⋯⋯⋯⋯⋯ 82
　　一、画面分析⋯⋯⋯⋯⋯⋯⋯⋯⋯⋯⋯⋯⋯⋯⋯⋯⋯⋯⋯⋯⋯⋯ 82
　　二、构图处理中的基本画面形式⋯⋯⋯⋯⋯⋯⋯⋯⋯⋯⋯⋯⋯⋯ 85
　　三、画面构图的均衡处理⋯⋯⋯⋯⋯⋯⋯⋯⋯⋯⋯⋯⋯⋯⋯⋯⋯ 90
　　四、静态构图与动态构图⋯⋯⋯⋯⋯⋯⋯⋯⋯⋯⋯⋯⋯⋯⋯⋯⋯ 93
第四节　动画场景层概念⋯⋯⋯⋯⋯⋯⋯⋯⋯⋯⋯⋯⋯⋯⋯⋯⋯⋯⋯ 95
　　一、动画场景的"层"⋯⋯⋯⋯⋯⋯⋯⋯⋯⋯⋯⋯⋯⋯⋯⋯⋯⋯ 95
　　二、前层和对位线⋯⋯⋯⋯⋯⋯⋯⋯⋯⋯⋯⋯⋯⋯⋯⋯⋯⋯⋯⋯ 95
　　三、背景的借用和共用⋯⋯⋯⋯⋯⋯⋯⋯⋯⋯⋯⋯⋯⋯⋯⋯⋯⋯ 98
思考与练习⋯⋯⋯⋯⋯⋯⋯⋯⋯⋯⋯⋯⋯⋯⋯⋯⋯⋯⋯⋯⋯⋯⋯⋯⋯ 100

第四章　动画场景的色彩处理

第一节　色彩概述 ································· 101
 一、色彩的特征及属性 ························· 101
 二、色彩的特征 ····························· 105
 三、动画场景色彩的构思与设计 ··················· 109

第二节　色彩在动画场景中的功能 ······················ 114
 一、运用色彩架构动画场景空间 ··················· 114
 二、传情达意的功能 ························· 115
 三、氛围营造的功能 ························· 116
 四、刻画角色性格与情绪的功能 ··················· 117
 五、象征和隐喻的功能 ······················· 117
 六、深化主题的功能 ························· 119

第三节　色彩在不同风格动画场景中的应用 ················ 120
 一、写实风格的场景色彩 ······················ 120
 二、装饰风格的场景色彩 ······················ 121
 三、漫画风格的场景色彩 ······················ 122
 四、水墨风格的场景色彩 ······················ 123
 五、幻想风格的场景色彩 ······················ 123

思考与练习 ··· 124

第五章　动画场景的光影造型

第一节　光影造型概述 ····························· 125
 一、光线在动画影片中的意义 ···················· 125
 二、光线效果分类 ·························· 126

第二节　光线在动画场景中的作用 ······················ 129
 一、表达空间 ····························· 129
 二、烘托环境气氛 ·························· 130
 三、塑造人物形象及刻画人物性格 ················· 132

四、暗示情节发展··· 132
　　五、用于光影处理并打造影片风格································· 133
　　六、帮助构图··· 133
　　七、增强装饰性·· 134
思考与练习·· 135

第六章　动画场景中的陈设道具

第一节　动画场景中陈设及道具的概念及分类··················· 136
　　一、动画场景中陈设及道具的基本概念···························· 136
　　二、动画场景中陈设及道具的设计原则···························· 136
　　三、动画场景中陈设道具的分类···································· 138
第二节　动画场景中陈设道具的作用······························ 143
思考与练习·· 150

第七章　场景镜头透视

第一节　透视原理在动画场景中的运用···························· 151
　　一、透视原理概述·· 151
　　二、机位与视角·· 153
　　三、心点对动画场景气氛的影响···································· 157
　　四、视距对动画场景气氛的影响···································· 158
第二节　场景镜头画面透视·· 160
　　一、透视的原理与概念··· 160
　　二、平行透视··· 163
　　三、成角透视··· 165
　　四、三点透视··· 167
　　五、倾斜透视··· 170
　　六、曲线透视··· 171
　　七、五点透视··· 172
　　八、扭曲变形透视·· 174

九、光影透视···177
　　十、空气透视···181
　　十一、散点透视···182
　　十二、重叠透视···183
思考与练习···184

第八章　动画场景设计图的制作

第一节　动画场景的制作···185
　　一、动画场景设计规划···185
　　二、场景方位结构图的概述···188
　　三、场景方位结构图的制作···188
　　四、场景方位结构图的应用···192
　　五、场景气氛图···194
第二节　动画场景的设计与制作流程·····································195
　　一、美术设计···196
　　二、绘制场景的具体流程··200
第三节　应用动画场景设计软件···208
　　一、常用的动画场景设计软件··208
　　二、Photoshop在动画场景制作中的应用·······························208
　　三、三维动画场景的制作··209
思考与练习···216

第九章　经典动画场景欣赏

参考文献

第一章 动画场景设计概述

学习目标：

掌握动画场景设计的基本概念与任务，了解动画场景在动画影片中的功能。

学习重点：

掌握动画场景设计的要求。

第一节 动画场景设计的概念

一部动画片的前期制作需要很多步骤，包括人物造型设计、场景设计以及色彩设定等内容。动画场景设计是创作动画作品的一个重要组成部分，它详细地交代了故事发生的时代背景、地域特色、自然环境、人文环境。场景设计的风格直接关系到整部动画的风格水准，动画场景的每一个画面为角色表演提供了舞台。

一、动画场景的基本概念及任务

（一）动画场景的概念

动画场景是展开动画片剧情单元场次的特定空间环境。但是场景和环境并非同一概念，它们既有区别又有关联。环境是指剧本所涉及的时代、社会背景及具体的自然环境、地域等，还包括剧中主要角色生活活动的场所和空间，是一个广义的概念；而场景是指剧情中具体的、物质的单元场景，每一个单元场景都是构成动画片的基本单元。

动画场景设计通常是以动画剧本为基础，为动画角色和剧情发展提供空间背景而进行的设计，它与电影场景设计有很多相似之处，是动画角色表演所需要的服务场所。当然，动画场景的表现相对电影来说更灵活，可以超越时间和空间等因素的影响，通过非常夸张的手法去尽情表现，给动画角色提供具有视觉美感和恰到好处的表演场所，最大限度地展现动画作品的艺术表现力和视觉冲击力。在动画设计中，一般通过场景来反映特定的时间、环境和氛围等，从而起到突出动画主题、衬托动画角色形象等作用。动画场景不仅是动画叙事的基本载体，而且影响动画的造型、空间表现和角色形象的塑造，给动画角色提供具有视觉美感和合适的表演场所，从而展现动画作品的艺术表现力。

动画作品区别于大部分影视剧作品的最大特点在于，其所有的形象和色彩、场景和空间，大多是被动画制作者们运用手绘、二维或者三维的计算机技术描绘创作出来的，也就是说，动画的创作者创造了包括剧情在内

的出现在银幕上的可视的一切形象,所以动画场景设计是在考虑到动画语言和风格特点的前提下,根据动画片剧本及其情节和具体镜头的需要,涵盖自然环境、历史环境、社会环境、生活场所、光影倾向和特点、色彩搭配与运用、陈设道具等与动画主题、内容相关的工作(不含角色设计与动作设计)。在设计正式的场景之前,创作者往往会亲自绘制一些设计草图,或是与美术总监一起就场景的设计方案进行初步的设计,以便为正式的设计奠定基础。

动画场景设计的总体风格通常会直接影响到整部动画片的艺术水准,所以在动画的创作中,动画场景设计必须服务于动画角色,也必须符合故事发生的背景、环境、文化和时代特征。通过它能更好地塑造人物形象、烘托情节氛围以及传递设计师的情感取向等。但是在一些特殊的情况下,动画场景也能够成为表现故事情节的主要"角色"。在动画作品中,动画角色与动画场景是相互影响、相互依存的关系,二者缺一不可。

(二)动画场景设计的主要任务

动画场景设计的主要任务包括在构思场景画面总体空间造型基础上确立总体场景形象布局结构;再将场景分类组合为若干单元场景,分别从场景的布局结构与规模、色彩基调与气氛效果,以及风格样式等方面做出造型处理和细节设计。

动画场景设计要完成的常规的设计图包括场景平面图、场景效果图或气氛图、三视图。场景就是随着故事的展开,围绕在角色周围,与角色发生关系的所有景物,即角色所处的生活场所、陈设道具、社会环境、自然环境以及历史环境,甚至包括作为社会背景出现的群众角色。

动画场景设计为导演提供了镜头构图、透视、镜头调度以及光影空间的想象依据。对于一些需要特写的镜头,还需要完成场景的细部特征图;对于一些开场的镜头,或者是需要展示故事整体世界观的镜头,还要设计场景的结构鸟瞰图,必要时还要制作场景等比缩放的实物模型。

在传统手绘动画艺术中,角色的表演场合与环境通常是手工绘制在平面的画纸上,后期制作时大多是将所画好的画稿衬在绘有角色原画、动画的画稿下面进行拍摄合成,所以人们又习惯性地将绘有角色表演场合与环境的画面称为"背景"。但随着现代影视动画技术的发展、数码技术的引入,动画制作手段有了长足的发展,现代动画主要是通过计算机和先进的计算机设计软件制作完成,无论是从空间效果、制作技术、设计意识上还是创作理念上,都更加趋向于从二维的平面转向三维的空间与四维的时间的探索。随着科技的发展,这给动画设计师提供了很大的便利,他们将有更多的时间和精力去关注时间与空间的表现,经过一段比较长的时间后,人们口中的"背景"变成了"场景"。

(三)动画主场景和动画次场景

1. 动画主场景

每部动画片都会有特定的主场景。主场景即故事主体是在哪个或哪几个主要的地点发生的;动画主角又生活在哪个特别的环境中,他们又经常在哪里活动等。动画主场景是一部影视动画片美术设计的灵魂。主场景的设计风格和色彩基调对整部动画片最终的画面效果和风格的确立起着决定性作用。主场景是剧情和主要角色最主要的展现与表演的空间环境,它可以使影视动画获得更多、更新的视觉内涵。在进行动画设计时,只有确立了主场景,才能围绕其展开对其他场景和细节的设计,确立其他分场景与主场景的位置关系等。

例如日本动画片《千与千寻》中的油屋是贯穿全片的最主要的场景。导演和美术设计师在油屋的设计上为观众营造了一个神秘场所。主场景油屋渗透着日本传统文化元素的外部设计,体现了日本传统建筑的风格,即高耸的屋顶、红色的墙面、绿色的屋檐,中间再加上金色的陪衬。油屋的前面是一个巨大的红色招牌,一座红色的木

桥把油屋和街道连接起来,油屋的旁边以一棵古松作为点缀,使得主场景镜头画面层次丰富,立体感十足。油屋在内部结构的设计上更加复杂。图1-1是《千与千寻》中油屋的设计草图和定稿图。一般来讲,影视动画片都会有不止一处的主场景,动画剧本一般也都会提供几个主场景。

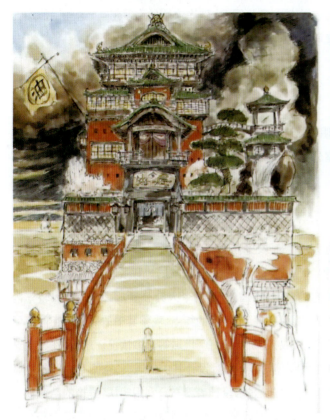 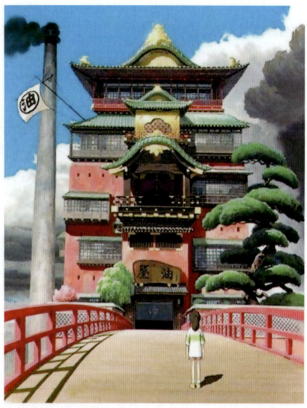

图1-1　日本动画片《千与千寻》中主场景油屋的设计草图与定稿图

2．动画主场景与动画次场景的关系

动画主场景和动画次场景共同构成了动画场景。动画主场景是剧情和主要角色最主要的展现与活动场景,它的设计风格和色彩基调对整部动画片最终的画面效果和风格的确立起着决定性作用;动画次场景是依据主场景而决定的,它虽然不是剧情和角色的主要的展现和活动场景,但是对动画片来说,它也是动画场景必不可少的组成部分。

在动画中,主场景和次场景的划分是相对的,没有严格的界限。比如在动画片《魔女宅急便》中,小魔女所居住的海边小镇就是整部动画片的主场景,在这个主场景中,山顶的面包房又是小魔女主要的活动场所,是最核心的主场景,而镇子中的商店、街道则是次场景。

在动画中,次场景起到了连接主场景的作用。动画的镜头是连续的,角色是运动的,如果只是在几个主场景中切换,会使画面显得非常单调、生硬,所以设计动画场景时要考虑场景时空的连贯性。主场景与主场景之间在时空上要有连续性,才能保证故事情节的流畅,才能给观众建立一个完整的时空世界。在动画中,次场景将动画所涉及的几个主场景有机地联系起来,形成一部动画片完整的场景体系。例如在动画片《千与千寻》中,在汤婆婆的油屋和钱婆婆的小屋两个主场景之间,美术设计师巧妙地将其用次场景——湖泊隔开。水中的行驶工具通常来说应该是船,但是主人公千寻在油屋和钱婆婆的小屋之间来往时都没有用到船,去的时候坐的是水中行驶的火车,返回时则是和白龙飞回来的,这种巧妙的设计更增添了动画片的神秘梦幻之感。此处的次场景还推动了剧情的发展。当千寻飞在湖面上时,回忆起儿时落水的一幕,想起了白龙的真实姓名,使白龙变回了真身。

次场景是展现故事发生背景的重要手段之一。有些动画片的主场景在交代故事发生背景的时候并不充分，这时就需要次场景进行进一步的展示。次场景在展示故事背景时往往要比主场景更直接、更明确。例如在动画片《狮子王》中，导演没有仅仅依靠主场景"荣耀石"来展示故事的背景，而是在动画片的开篇巧妙地利用了次场景。广阔大草原上的日出，壮观的维多利亚大瀑布，雄伟的乞力马扎罗山，静静流淌的尼罗河等，这些由非洲元素组成的次场景告诉观众故事就发生在美丽的非洲大草原上。

二、动画场景的类型

动画场景的类型是对文学剧本和分镜头剧本中所明确规定的场景进行的分类，这些场景是根据剧作的安排和剧情内容设置的。一般来讲，动画场景分为室内景、室外景、室内与室外结合景以及其他形式的场景类型，下面只介绍前三种类型。

（一）室内景

室内景是指所有人物（包括动物）所居住与活动的房屋建筑、交通工具等的内部空间。室内景是动画影视中涉及最多的景点。室内景又分为私人空间和公共空间两种。私人空间（场景）有以家居为背景的客厅、卧室、书房、餐厅、卫生间、厨房、阁楼等，以及个人或少数人所拥有的室内空间，如酒店客房、个人办公室、工作室、私人轿车内部、飞机机舱、太空船内舱、船舱等。私人室内空间具有小型化、私密性、个性强的特点，观察其中的陈设和空间布局以及色彩配置，都可以大致判断出主人的身份、性格、爱好、经济收入、阶层、时代、地域等诸多情况。所以，在设计这种私人室内空间的场景时，一定要根据剧本所揭示的人物的特定情况来考虑，设计其中的道具、空间布局和色彩运用。如日本动画片《借东西的小人阿莉埃蒂》中小人阿莉埃蒂的起居室，设计者就充分利用明快、鲜艳的色彩以及满屋的各种植物来展现人物性格和少女充满幻想的内心等特点。此场景的设计者巧妙地运用这些视觉元素塑造了角色鲜明的形象，既活泼开朗，内心又充满了好奇，渴望冒险，从而营造了具有个性特征的空间。（见图1-2）

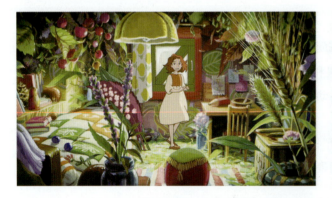
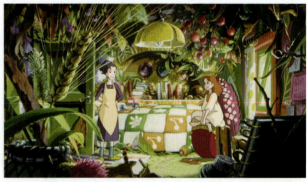

图1-2　日本动画片《借东西的小人阿莉埃蒂》中的阿莉埃蒂的起居室

公共空间是指非个人拥有的、人们共有或共用的空间，诸如宫殿庙宇内景、亭台楼阁内景、音乐厅、剧场、超市、商店、饭店大堂、会议室、图书馆、学校的教室、礼堂、大型飞机、飞船内舱、太空站等。在设计公共室内空间的场景时，要更多地考虑地域、时代和用途，同时还要考虑建筑本身的尺度以及其中角色（人或动物）之间的比例关系等因素。

图1-3所示的美国动画片《钟楼怪人》的巴黎圣母院内景中，可以看出人与建筑之间的比例是悬殊的，人们走在其中非常渺小。巴黎圣母院是世界著名的哥特式建筑，外观优美、挺拔，正立面装饰有大量精美的圣人石雕塑像，内部神秘、幽深，并装饰有许多精美绝伦的彩绘玻璃玫瑰花窗。

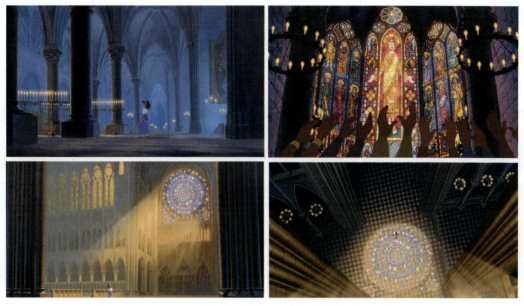

🔴 图 1-3　美国动画片《钟楼怪人》中的巴黎圣母院内景

图 1-4 是日本动画片《秒速 5 厘米》中的教室场景。在设计这一场景时，需要特别考虑的是场景中的桌椅与人物之间的比例关系。

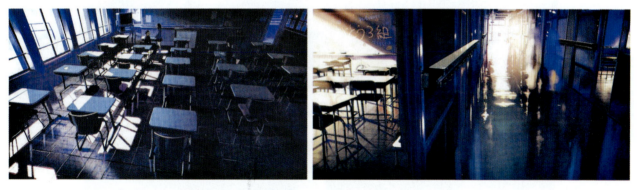

🔴 图 1-4　日本动画片《秒速 5 厘米》中的教室场景

图 1-5 表现的是一个现代的火车站或汽车站。在设计诸如车站这样的场景时，首先要考虑它的用途，既然是车站，就一定有出入站台的进出口，并且会有许多表明时间、路线、站名地点的标志牌。在设计时，一定要根据所要设计的场景的公共用途进行合理的安排，并注意特定场景中特定道具的设置。检票口外侧昏暗，内侧明亮。

图 1-6 是典型的超市场景。设计这类场景时要特别注意透视关系，同时还要考虑各种货品之间的比例关系，以及货品、货架与人物之间的体积大小关系等。

（二）室外景

室外景是指包括房屋建筑内部之外的一切自然和人工场景，例如宫殿庙宇、亭台楼阁、院落、工地、厂房、街道、广场、车站、码头、山谷、森林、河谷、某一星球、太空等。由于动画片场景的制作完全是人为设计和绘制的，既可以二维绘制，又可以三维虚拟建构，也可以两者结合，所以，在场景设置上有很大的自由度和可能性，因而，这是在动画片中使用率最高的场景。这些场景完全摆脱了在常规影视剧中所需顾及的场景搭建、场地大小等诸多问题。但在设计时要特别注意，一定要依据剧本的要求来考虑地区、时代等因素。（见图 1-7 ～图 1-9）

◎ 图 1-5　日本动画片《秒速 5 厘米》中的车站检票口与票价表

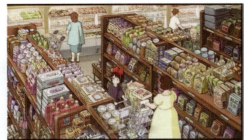
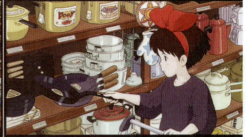

◎ 图 1-6　日本动画片《小魔女》中的超市场景

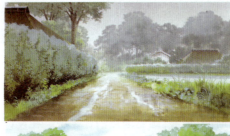

◎ 图 1-7　日本动画片《龙猫》中的农村场景

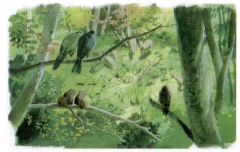
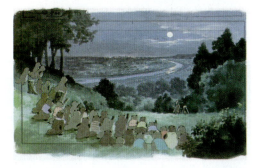

🔺 图1-8　选自日本动画片《百变狸猫》

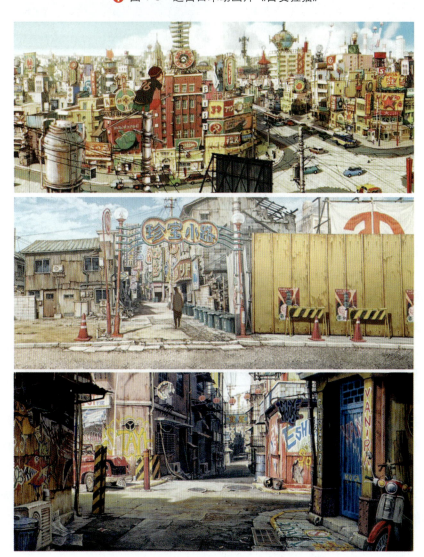

🔺 图1-9　日本动画片《恶童》中的街道场景

（三）室内与室外结合景

室内与室外结合景，顾名思义指室内景与室外景结合在一起的场景，既包括室内与室外、院内与院外，又可以包括室内外景与院内外景结合在一起的场景等，这属于组合式场景。其特色是内外兼顾、结构复杂、富有变化、空间层次丰富，便于不同层次空间的角色同时表演。《小魔女》中表现的是典型的室内与室外结合的场景。从室外向室内看，这一场景既包含了室外的外墙、墙边的植物、窗台和面包店窗户上方的雨具等外部场景，又透过通透的大玻璃窗看到了面包店里面的橱窗、柜台以及货架上待售的各色面包等，从中可以看到室外的演员或路人穿行的空间和表演的区域，又可以展现室内的景物，作为演员主角的小女孩琪琪和面包店女老板以及顾客的表演。这样的场景既丰富了角色的表演空间，同时也加强了镜头画面的真实感。（见图1-10）

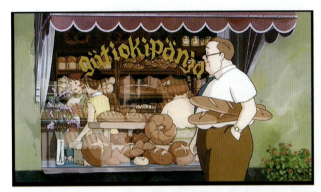

🔸 图1-10　日本动画片《小魔女》中的面包房的内外景

由于动画本身具有高度假定性、非现实性等特点，动画片剧情所涉及的内容广泛，并富有想象力，古今、中外、社会、自然、科幻都能成为剧作的题材，因而场景范围极其丰富。另外，场景的类型与场景的构成方式是两个不同的概念。类型是指剧本里所规定的场景类型，而用什么风格完成场景的设计是指场景的构成方式。除此之外，电影中还有特殊的场景，如颠簸式场景、移动式场景、假透视场景及特技合成的场景，如汽车内、飞机内、宇宙飞船内、航天器内等，又如宇宙空间、幻觉的空间等特殊的构成方式。

三、动画场景的艺术特点

（一）场景的自由构建

作为一种富有表现力的现代视听艺术，动画追求的不是逼真写实，而是夸张、变形、奇幻和理想的艺术世界，具有高度的虚拟性。虚拟性是影视动画的一个重要特征，也正是这种虚拟性赋予了动画艺术独特的艺术魅力，使它具有了自由想象和灵活表现的特点。场景作为影视动画的一个重要组成部分，同样也具有动画艺术的这一特征，将其概括起来就是虚拟场景的自由构建。

影视动画场景是画出来的场景，是虚拟的场景，它不具备影视片场景那样的真实，但它却可以充分发挥创作人员的想象力和创造力，具有极大的自由性。虚拟是动画场景的优势，这种优势形成了场景的特殊创作规律——通过想象创造出一个超现实的、广阔的、自由的世界。正因如此，动画导演们给观众留下了一个又一个不同形式的经典动画主场景，比如从《白雪公主》中娇小玲珑的木头小屋，到《海底总动员》中的海底世界；从《大闹天宫》中虚无缥缈的天宫仙境，再到《寻梦环游记》中亦真亦幻的亡灵世界等。（见图1-11）

在影视动画中，虚拟的场景离不开创作人员的自由构建。如果没有创作人员的自由构建，场景和动画就失去了想象的翅膀，失去了动画最令人心动的创造力。

🔸 图 1-11　美国动画片《寻梦环游记》中的亡灵世界

对于写实风格的动画作品，场景设计要遵循一定的自然规律和物理规律，但是这并不意味着场景自由性的丧失。写实类主场景是对现实事物的改变、重建和升华，是美术设计在创新思维指引下的"自由想象"，它是基于现实基础的虚拟场景。对于超现实的科幻世界和魔幻世界的动画片类型，它们的场景自然不乏天马行空的想象和创造，但是这种想象和创造不是抛弃现实中的东西去凭空臆造，这种想象和创造必须有一套基于现实基础的合理解释，这种解释能够让观众信服创作者的"想象和创作"。由此可见，虚拟场景是以一定现实基础为依据的自由构建，这样的主场景具有高度的艺术真实性。

（二）造型元素的独特表达

影视动画有三大造型艺术元素，即线条、色彩和光线，任何一部影视动画，无论是二维动画还是三维动画，在造型上都离不开这三大元素。虽然在三维动画中我们看不到线条这一造型元素，取而代之的是计算机软件生成的三维模型，但实际上无论是在三维动画的设计过程中，还是在生成三维模型的过程中，都离不开线条的应用，线条是三维动画模型生成的基础。影视动画场景同样也是由这三大造型艺术元素构建而成的，而且在构建时具有其自身的特点。

场景在构建时，线条的作用极其重要。线条是造型的基础，场景中的造型是通过线条勾勒出来，再上色完成的，线条既可形成造型的轮廓，又是造型的基本组成部分。线条同样也可形成动画角色的轮廓，也是角色的基本组成部分。在形态结构上，场景与角色具有非常紧密的交融性，因此在动画中，场景中线条的造型风格要与角色的造型风格相统一，这样才能使角色和场景统一起来，使它们能融为一体，使角色能够真正地在场景中表演，形成完美的"景人一体"感。

另外，不同的线条构成了不同的场景空间，如自然景观、建筑空间、交通工具、魔幻场景等，也形成了不同的造型风格。例如早期迪士尼公司的动画片《白雪公主》和日本动画片《攻壳机动队》，它们在线条的运用上就截然不同，从而形成了风格迥异的动画片。在《白雪公主》中，主场景的线条非常圆滑、饱满，显示出一种古典神话式的美感；而在《攻壳机动队》中，主场景的线条采取"硬化"和"方形"处理，强调机械的、科幻的魅力。这两种不同的线条构建了不同风格的动画片，带给了观众不同的惊喜。

色彩和光线让场景中的物体具有了自然材质和一定的体积感、质量感，使场景遵循了基本自然规律，符合特定时间、特定环境下的物体自然属性，从而符合了人们正常的视觉欣赏习惯。同时，色彩和光线还奠定了动画片的色彩基调和风格，同时也让场景拥有了情感的氛围。动画导演往往依据动画剧情的发展，通过场景的色彩和光线的变化来交代时空关系，营造情绪氛围，刻画角色心理，升华主题，从而更好地展示动画剧情，这是动画艺术中常用的表现手段。

在动画场景中，色彩和光线的联系非常紧密，两者的表达往往结合在一起，形成统一的画面效果。例如，写实性画面以自然的色彩和光线现象为蓝本，追求逼真、细致的效果。装饰性画面则是根据需要进行配置，与写实性相比，它可以采用概括、提炼的手法表现出或单纯或繁复的效果，并追求浪漫、幻想的效果。总之，装饰性画面强

调创作者的主观因素,侧重于色彩和光线的主观创造和更加理想化的追求。

不同风格的线条、五彩缤纷的色彩和明暗变化的光线,为导演、美术设计师和场景设计师构建动画场景提供了丰富的造型手段。只有将这三种造型元素按照特定的艺术原则进行表达,才有可能创作出独具风格的动画片主场景。

(三)动画角色表演的蒙太奇舞台

影视语言,尤其是蒙太奇句子,是决定动画片质量的关键。场景是动画片画面的重要组成部分,是动画角色表演的舞台,角色的运动与场景空间具有交融性,两者共同构成了动画片的蒙太奇句子。我们在研究主场景与动画角色的关系时,可将场景概括为动画角色表演的蒙太奇舞台。不管拍摄的是影视片还是动画片,都要考虑场面调度,尤其是演员的调度和摄像机的调度。动画片导演在拍摄时,调度可以非常自由,因为作为动画角色表演的蒙太奇舞台中的场景为动画片提供了无限丰富的表演支点和拍摄支点。

演员调度是指镜头画面内部角色的表演路线、角色之间的交流动作等,这都需要导演进行详细的设计。动画角色的调度同影视演员调度一样,有横向调度、纵深调度、上下调度、环形调度等多种方式,导演通过安排演员的调度来表现故事情节以及角色的内心世界和性格特点等。场景为动画角色提供丰富的活动空间,可以通过色彩、光线、内外布局等方式较好地实现演员调度,可以让角色在场景中尽可能地发挥动作和表演的余地。而且导演可以利用场景在时间上和空间上的灵活伸缩性随意变换场景的时空,扩大或压缩空间的规模和时间的长短,从而更加灵活自由地表现故事。如日本动画片《天空之城》中,席达坠落的一组镜头就运用了这种时空变化的手法,把坠落的时间大大地延长了,交代了故事的发展脉络。(见图1-12)

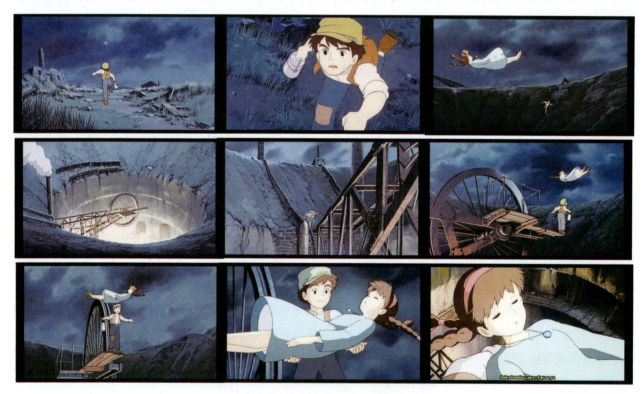

图 1-12　选自日本动画片《天空之城》

导演在设计画面时还要考虑到镜头的表现形式,如摄影机镜头的俯仰调度、方向调度、动静调度、产生不同景别的视距调度,以及如何通过这些不同的镜头组合来实现构图变化与画面叙事节奏感等。场景也使得摄像机有众多的角度和运动的空间可以运用,为导演提供了足够的空间和机位角度,使得各镜头之间富于变化,画面构图、

角度更加新颖独特。对于动画导演来说,"摄影机调度"实际上意味着在头脑中借助想象力和影视语言创造自由变化的空间,而且在这个空间中,摄影机可以完全不受阻碍,按照导演的想象力进行自由的运动,此时动画导演的构思可以被看作最灵活并且最有创意的摄影机镜头。在三维动画中,这种自由的摄像机调度更是发挥得淋漓尽致,摄影机能够在主场景中完成自由地飞行、在烟雾里穿行、在运动过程中改变焦距等在实际拍摄中很难实现的摄影机运动。摄影机调度由于动画场景的特性以及技术条件的优越性,从而实现了对传统影视语言功能的延伸。

(四)不同艺术风格的载体

动画片向人们展示着不同文化的风采和精髓,动画场景在动画片的画面中所占的比重最大,能够非常容易地打上某种文化精神的烙印,它是文化精神展示舞台的重要支柱。一部优秀动画片的场景往往是民族文化、自然地理风貌与时代特征的融合。例如我国动画片《小蝌蚪找妈妈》《牧笛》《山水情》等,就是在我国民族文化传统的基础上独创的动画片表现形式——水墨动画,在世界动画舞台上大放异彩,几千年的中国文化积淀给了它们持久的艺术生命力。各具特色的自然地理风貌也是场景所蕴含的一个重要内容,在场景中,这种自然地理风貌往往以风景画式的画面展现出来,给观众带来新奇、美好的视觉感受。例如《寻梦环游记》中的墨西哥风情,《汽车总动员》中优美的美国西部小镇,《龙猫》中安静甜美的日本乡村风光等。有时导演和美术设计还会巧妙地移景,把现实生活中特征鲜明的地标移到一个新的环境中,这样制作出来的场景往往令人感到既亲和又陌生。例如在《鲨鱼黑帮》中,导演就把卡通化了的纽约时代广场移到了海底,让观众眼前一亮。另外,主场景还要正确表现故事剧情发生的时代特征,因为这样的动画片才符合观众的欣赏心理,才能够征服观众挑剔的眼光。例如动画片《埃及王子》的场景设计气势恢宏,相关细节细致到位,反映了古埃及特定历史阶段的风貌,具有极其浓厚的时代特征和民族特征。再比如《萤火虫之墓》的场景中时常出现被战火破坏的城市,这是第二次世界大战后期日本的真实写照,流露出一种强烈的反对战争、渴望和平的情感,引起了观众的共鸣。(见图 1-13)

🖒 图 1-13 选自动画片《寻梦环游记》《汽车总动员》《埃及王子》《萤火虫之墓》

艺术风格体现了动画作品内容和形式的独创性,反映了动画片的整体风貌。在动画艺术家艺术风格的指引下,动画主场景也会形成一套特殊的表现手法,有侧重地关注生活中某些具体的方面。动画主场景成了体现动画导演艺术风格的重要手段。例如,日本动画大师宫崎骏幼年时曾经有一段乡村生活,这对他日后的动画创作产生了重要影响。从《龙猫》到《平成狸合战》,从《岁月童话》到《幽灵公主》,无一例外都是将日本甜美的乡村风光作为动画场景,而人与自然的和谐相处则是从这些动画主场景中流露出的一个重要主题。(见图 1-14)

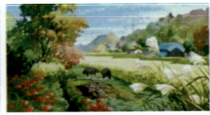

⬆ 图1-14　动画片《龙猫》《平成狸合战》《幽灵公主》中的乡村场景设计

四、动画场景的特性

　　动画场景的内容能体现出动画作品的剧情观念和价值观念，其形式则体现了动画的艺术风格和美学特征。动画场景的特性主要有幻真性、主观性、艺术性、象征性、时间性和空间性。

　　动画场景的幻真性是指塑造真实生活和塑造虚拟空间，具体体现在以下两个方面：从广义角度出发，通过电子设备或光影投射在银幕上的动画影像属于视像幻觉，没有真实性。从狭义角度而言，动画片中的高山、江河、房屋、草地等场景是设计师采用一定手段虚构出的场景空间，虽然不是真实存在的场景，但也能传达出真实的情感，展现出人性的魅力。使动画的场景设计既能够自由地流淌在时间中，也能够展现出空间的变化，还能够在空间变化中体现出时间的流动性。动画场景的幻真性不仅能向观众展示出全新的空间构成，还可以再现出现实的生活时空，创造出一个全新的世界。

　　动画场景的主观性受到动画语言和制作手法的影响，在动画场景的线条、颜色、光影、材质、体积以及每一个细节上都需要按照剧情和气氛的要求进行设计和制作。大多数动画场景不需要布置真实景物，也不受拍摄技术的约束，显得更为自由。动画语言的独特性使动画场景在制作手法上呈现出多样性的特点，使动画的场景设计在造型上和制作上拥有更多的施展空间。

　　场景中的艺术性是指在任意一部动画影片中以视觉美的形式法则构建出的空间艺术，不仅为动画提供直观的画面，还引导观众对作品进行想象。动画的场景制作是一个创造美的过程，丰富的表现手法和独特的制作过程使设计师在造型表现和塑造时空关系上更具艺术表现力。动画的场景设计结合造型艺术与视听艺术的特点，从美学视角出发，丰富的造型表现、夸张的视觉效果和非常规的造型思维使动画场景呈现出独特的艺术气息。

　　就制作方式而言，不同种类的动画体现出不同的表现形式和独特的制作手法。动画场景上的不同语言特性表达出不同的审美视角。不同的制作手法在视觉语言和艺术风格上呈现出不一样的特色。传统二维动画拥有更为自然随意的线条和色彩，体现出独特而夸张的运动形式和民族特色。三维动画则利用强大的虚拟技术制作出以假乱真的视觉幻象。

　　动画场景上的象征性体现在它的托物言志、借物抒情上，可以丰富画面的内涵。场景中的形体、色彩、光影、线条和质感的精确设计既暗示出情节的发生发展，又表达情绪、升华情感。

　　动画艺术是时间和空间互为依存的时空艺术，动画场景中的时间性突破了现实中的物理时间概念，有较强的主观性，如时间的压缩与延伸等。场景中的造型语言可因时间的变化而改变自身属性，同一地点的物体也可因时间或季节的改变呈现出不同色彩。

　　而场景中的空间性却有两层内涵，一是配合角色表演的物理空间；二是动画场景中多变的空间维度。动画场景为角色的表演提供了舞台，它需要明确交代角色表演的空间，使角色进行充分表演。动画场景也需要合理地诠释动画的剧情和背景。在动画作品中，场景的流动性决定了其视角的转变，而视角发生了变化，透视、结构、形体以及比例也会随之出现变化。

第二节 动画场景的功能

　　动画场景设计是创作动画作品的重要构成部分,是整个动画剧情的辅助叙述者和推动者。优秀的场景设计不但影响着动画作品剧情的诉求,也影响到角色的"表演",同时对动画片的视觉冲击力产生非常大的影响。动画作品通过视觉和声音等元素去影响观众的心理和情绪,给观众带来开心、烦恼、轻松、紧张等情感上的不同变化。好的场景视觉效果能更好地烘托出动画角色形象的性格爱好和故事发生的特定氛围等,为创作出观众喜爱的动画作品打下了良好的基础。能够为一部动画作品增添更多的生命力和感染力,提升作品的隐性价值。而拙劣的场景设计很难感染观众,甚至引起观众的反感,即使剧情再好,这部动画作品也是失败的。由此可见动画场景设计的重要性。

　　动画片可表现的题材比较宽泛,主题的不同对场景设计的要求也就不同,它们的视觉风貌受到特定文化环境表现手法的影响。动画作品都有其要讲述的时代背景、内容、地点、环境信息,这些信息可以通过动画场景的设计来提供更易于理解的阐述力,在动画剧情的发展中起到了功能性的作用。

一、交代空间关系

　　塑造空间体量也是动画场景中的一大功能。动画作品中的空间不单是再现和重现,更多的是被创造,它不仅需要动画的场景具备丰富的想象力和创造力,还需要给剧情的发生发展提供环境背景,并演绎空间关系。因此,动画场景设计按空间规划与空间形象的不同,分为物质空间、社会空间和个性空间三大类。

　　自然或人造景物构成的可视环境空间就是物质空间,它必须符合动画内容发生的时代背景,按主题文化增添物质空间的文化含义。例如俄罗斯动画作品《春之觉醒》中的场景沿袭了彼得洛夫在玻璃上画油画的创作形式,舒缓飘逸的风格与中国的水墨动画有着异曲同工之妙。亚历山大·彼德洛夫的动画都是用油彩在玻璃上直接绘制的,画出的油画有一股特别的韵味,尤其是表现与水相关的场景更别具一格,影片改编自俄罗斯文学家伊万·什梅廖夫的短篇小说,故事背景是19世纪末的一座俄罗斯小镇上,场景设计交代了故事发生的时代环境,方便观众理解故事情节和时代背景。(见图1-15)

图1-15 俄罗斯动画作品《春之觉醒》中的场景

社会空间是指动画场景中角色间的社会关系,它对物质空间的体现主要通过物质空间环境及角色自身形象和行为来表现。它是一个虚化的物质空间,通过物质空间来传达故事年代、地点及相关的精神世界。

日本动画影片《蒸汽男孩》以19世纪中叶的英国为背景,美术设计完全参照英国曼彻斯特的景致、风土人情,把那个时代的英国巨细无遗地呈现出来。整部影片的时代基调相当严谨而又多元化,旧工业时期的蒸汽火车头、复古式的扎领巾服饰、有着烟囱的英格兰砖房、庞大恢宏的伦敦街区,所有这些文化、风光、建筑等元素都恰到好处地勾勒出一幅19世纪工业文明欣欣向荣的盛景。为了配合伦敦及旧世纪的感觉,本片刻意采用一些带灰的色调。(见图1-16)

图1-16　选自日本动画影片《蒸汽男孩》

个性空间是相对于社会空间产生并在自然环境和人文环境下形成的个人的生存空间,它是对社会空间的装饰。设计师需要根据剧情需要,合理把握空间场景的远近关系、主次关系、虚实关系以及层次感和纵深感,有效地达到空间场景的和谐统一,增加动画的艺术效果。

二、交代时间背景

交代时间背景是场景设计的一大功能,其时间包含四层含义:放映时间、叙事时间、情节时间以及观众的时间感受。从叙事角度说,故事的发生发展伴随着时间变化——起、承、转、合,而时间背景又可划分为宏观的历史性时间和自然的逻辑性具体时间,在设计时都需要符合场景特征。如动画片《花木兰》刚开头便是一个展现长城的大全景,带有水墨写意色彩的长城由一个比较长的拉镜头展现在我们面前,夜幕笼罩下的边陲防御之地,仅有的一个守城士兵在空旷的长城上踱着步,给人一种冷清、严肃、危机四伏的感觉,确有"溪云初起日沉阁,山雨欲来风满楼"之感,影片一开头便利用场景向我们交代了故事发生的环境及大背景。(见图1-17)

图1-17　选自美国动画片《花木兰》

《红猪》将背景设定在19世纪20年代意大利亚平宁半岛的美丽的亚德里亚海,为了更加真实地表达出欧洲当地的风土人情和地中海旖旎的风光,宫崎骏带领创作人员曾到过阿德里亚沿海进行实地考察。最终使影片再现了欧洲风味的优美场景,整部动画片的场景也具有极强的纵深感,地中海引发人们无限的遐想。在战争时期的地中海地区,飞机和轮船穿行于海天之中,构成地中海独特的画卷。欧洲小镇制作非常精致且有时代的特征。影片美轮美奂的画面,给观众一种赏心悦目的感觉。(见图1-18)

图 1-18　选自日本动画影片《红猪》

三、营造环境氛围

　　场景造型还应担负创造剧情氛围的任务，起到抒情和表意的功能和作用。在一部动画片中，设计者们不仅要掌控好场景的物理空间，还要把握好场景的心理空间。所谓心理空间，就是观看者在观看影片各个情节时的心理感受，是设计者希望给予观众的感受，同样也是建立在影片情节发展基础上的，而如何能够让观看者在欣赏一部动画片时可以达到设计者的预期心理感受，就需要营造恰到好处的画面气氛，这也是场景设计的一个重要功能。动画场景设计根据剧情发展的需要，在特定的时刻营造出特殊的气氛效果、情绪基调，能够恰当地传达出动画角色不同的复杂情绪，同时传达给观众。动画场景能够营造出许许多多不同的气氛，这里列举三种最具代表性的氛围来做具体的阐述，分别为塑造生动感、制造危机感和营造神秘感。

　　生动感是指通过动画场景的设计及道具的摆设，给原本脱离现实物质的虚拟想象空间赋予一种真实的感觉，仿佛身临其境一般。因为动画所创造出来的空间再生动、再向现实靠拢，也仍然是虚拟的，不像电影的真实空间本身就拥有潜在的空气感，即使是静止的镜头，观众也能感觉到场景画面的立体和生动。动画场景的创作来源于创作者对生活的主观情感，生活化的素材设计会使观众更容易接受动画片的剧情。比如著名动画公司皮克斯制作的动画片《飞屋环游记》中主人公房间内的摆设以及种类，与现实生活中的房间如出一辙，营造出一种家庭的真实感受。（见图 1-19）

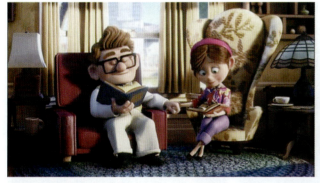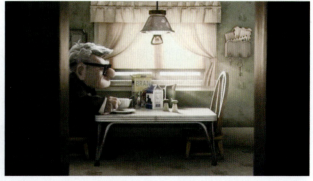

图 1-19　选自美国动画片《飞屋环游记》

　　危机感是影片中制造悬念、抓住观众目光的重要手段，情节跌宕起伏，充满可变性，观众才会喜爱这部动画片。危机感依赖于场景的造型结构、空间维度以及颜色基调等。场景中的自然景观和人为景观在危机感的体现方面有所不同，因此设计师应该灵活地调动自己丰富多彩的生活阅历，与时代背景相结合，去探索画面中能够制造危机感的元素。如悬崖、荒漠、沼泽、原始丛林，这些是基于观赏者自身对大自然的敬畏；而结构复杂、立体、多变的场景结构则是创作者通过设计传达给观众的危机悬念感。如动画片《功夫熊猫》中恶势力的基地，无论是层层叠叠的结构设计，还是火光弥漫的色彩，都给人一种紧张、危险的感觉，同时又使人充满了好奇，这就是场景设计根据情节发展所制造的危机感。（见图 1-20）

动画片本身就是把想象的画面变成真实的一门艺术,神秘感是动画片给予观众最普遍的感受。神话故事、科幻题材等类别是最适合以动画的形式表现出来的。在动画中,可以肆意地创造出真实世界里不存在的角色,却使之如同真实存在一样,通过别具匠心的设计,可以将幻想元素与现实世界结合,创造出千姿百态的世界。在现实生活中难以遇见的特效场面,比如海啸、地震、大爆炸等,也都可以通过动画艺术轻而易举地表现出来,使观众充满好奇。这种运用动画场景效果来营造影片气氛的方法,同样也可以运用到其他类型的影视作品中。

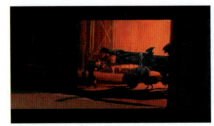

图 1-20　选自动画片《功夫熊猫》

四、烘托角色与场景的关系

动画作品中最重要的两大因素就是动画角色和动画场景,它们之间相互依存、缺一不可。动画场景设计的造型功能是多方面的,集中到一点,就是刻画人物,为创造性格鲜明的动画人物服务。在侧重探讨场景设计与人物性格、人物心理和人物动作的关系上要遵循"从人物入手、从戏出发"的设计原则。场景造型是反映人物性格的一面镜子,在影视作品中塑造人物形象是其中心任务。

场景环境对于人物性格和人物个性特征的形成是不可缺少的重要因素。场景造型就像一面镜子,映照出人物的性格面貌,折射出人物的个性色彩。人物性格是指一个人稳定的心理特征和精神特征,包括生活习惯、兴趣、爱好、职业等在个性上的表现和反映,以及对周围事物在爱憎、好恶、美丑等方面的态度和判断。优秀的动画场景应为塑造角色性格提供有力的支持,烘托出角色的性格特征和心理变化。能够根据角色的个性、心理变化和内心情感打造出情绪空间。如美国动画片《101忠狗》中,开篇以狗独白的方式对主人公进行介绍,并以画面形式展现出主人公的住所,让观众获知大量信息。从角落里的大提琴、乐谱架子、四处摆放的书籍、乐谱上的领带,以及沙发上、楼梯上随意乱扔的衣服和墙上挂了一只角的照片等信息中,使我们感知到主人公是一个致力于音乐创作而使生活凌乱不堪的人,也显然是单身独居的生活状态。设计师以这样的方式简明高效地交代主人公的社会背景、生活状态、性别、年龄、职业、爱好等众多特征,以静态画面呈现出多层次信息。(见图1-21)

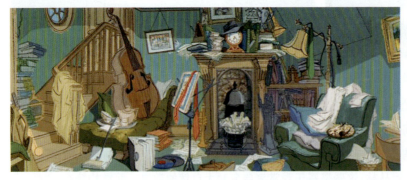

图 1-21　美国动画片《101忠狗》中的主人公室内场景

场景造型在塑造主观心理空间时,采用在故事情节的发展过程中通过插入对角色想象、回忆、幻觉空间的描述,以虚实相结合的艺术手法和镜头的蒙太奇效果,塑造出与动画角色内心活动相关联的社会环境,从而刻画出

动画角色复杂的内心世界。如日本动画影片《阿基拉》中，当阿基拉引发了毁灭性的爆炸后，金田与铁雄也被卷入爆炸中心，面对毁灭一切的力量，镜头组接了金田与铁雄无忧无虑驾驶摩托的场景与小时候第一次见面时的景象。通过这种组接技巧，展现了死亡瞬间的感受。（见图1-22）

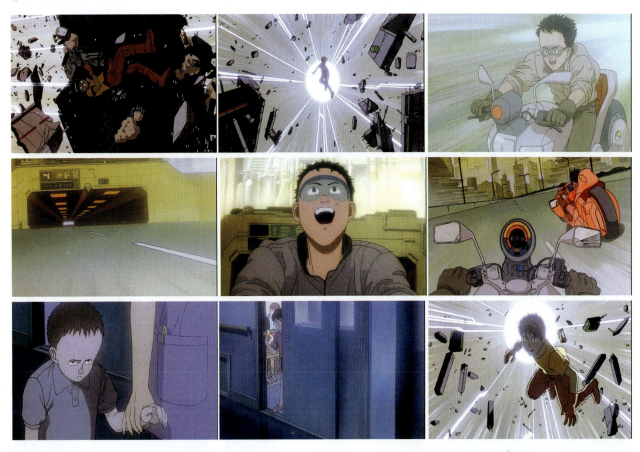

✛ 图1-22 选自日本动画影片《阿基拉》

五、场景是动作设计的支点

　　动作设计是指角色造型的行为，角色的动作是角色内心活动的外部表现形式，是角色与周围环境或者与角色之间内心矛盾冲突的外化。动画场景是为角色动作而设置的，是依照角色的行为而设计的，是积极、主动地与角色造型结合在一起的，是角色动作的支点。

　　场景设计师运用场景造型手段刻画人物不可忽视的重要方面就是为人物的外动作和行动提供造型条件，起到动作环境的作用。人物动作离不开场面调度，场面调度主要是导演对演员动作、行动路线、地位和人物关系的处理，而这种处理是通过摄影机拍摄并在场景环境中完成的。电影场面调度是指导演对银幕或屏幕画面内的人、景、物的安排。电影场面调度包括两方面：其一是人物调度；其二是镜头调度，包括镜头的景别、视角、构图、运动等。

　　影视场面调度作为表现剧作内容和艺术意图，以塑造人物为目的，场景空间结构是影视调度得以实现的先决条件，可以这样认为，影视场面调度是一种"三位一体"（人物调度、镜头调度、场景空间）的调度，是一种空间的调度。苏联著名导演罗姆说："导演还要指导美工师。他们两者的联系活动一开始就要同场面调度相结合，场面调度在很多方面是由布景决定的，或者说是由导演在同美工师密切配合下决定的。"影视场景的结构形式，场景空间的尺度、分隔，场景内道具的陈设，动作支点的设计等，关系到人物动作和镜头调度的完成。

六、强化矛盾冲突和视觉冲击力

强化动画场景的影片的矛盾冲突构成了影片的高潮,是影片的重场戏,也就是主要人物及主要事件中的主要场景。矛盾往往是在被不断铺垫、不断激化到一定程度后,再通过量变到质变而达到高潮的。矛盾越激烈就越刺激,也就越吸引观众。

优秀的动画场景效果也能增强动画作品的视觉冲击力,给观众留下比较深刻的印象。设计师要想使动画场景设计效果别具特色,引起广大观众的喜爱,就要努力强化动画场景的视觉冲击力。

要想增强动画场景效果的视觉冲击力,首先,应多收集生活素材,使场景设计画面立足生活中的客观造型元素,然后进行加工、提炼,形成紧跟剧情发展需求的场景画面,这样的场景设计效果才能使观众有较高的接受度。

其次,需要加强场景各元素的对比和画面空间的层次感,但同时要注意不能一味地强调表现力而使场景设计效果过于"独特",从而分散观众的注意力,产生适得其反的效果。

最后,在动画场景设计中,设计师应在重视动画场景设计合理性的基础上大胆表现,充分利用造型元素,通过动画场景中的透视变化、明暗处理、色彩搭配等来引导观众的心理感受,强化矛盾冲突,从而增强动画作品的视觉冲击力,提高观众对动画作品的认可度和好感。如通过场景画面的明暗诱导,在场景中利用一些特定的元素,使得画面形成明暗的变化,或者对比强烈,或者依次渐变,设计时利用光感折射、光感捕捉、动态光感及明暗差异性的一些共性来突出画面的中心,衬托故事主题。如日本动画片《幽灵公主》的场景中利用光线来突出视觉的冲击,为表现麒麟兽的神秘感,镜头中没有任何声音、音乐、音效,在一片宁静中利用强烈的光感折射出麒麟兽。随后镜头先显示露珠从树上滴落的自然状态,逐步转换到慢慢清醒的阿西达卡。(见图1-23)

🔆 图1-23 选自日本动画片《幽灵公主》

七、动画场景的叙事功能

在众多艺术门类中都存在叙事性,动画作品也存在这种特性;动画的叙事性这一重要功能有很大一部分是由动画场景来完成的,场景对动画作品叙事的节奏把握和整体结构具有不可替代的作用。

在动画场景设计中,动画场景的切换形成了动画叙事的时间,同时还构成了动画特有的表现空间,这种时间

和空间的构建关系直接影响到动画的结构与情节变化,以及对剧情的烘托作用。我们在讲述一件事情时一般有三种方式:顺叙、倒叙、插叙;动画事件的叙述一样,也有这三种方式。

顺叙是故事从开始到发展,再到结尾的一般叙述方法,是连贯性比较强的叙述。在动画作品中,采用这种叙事的方法一般比较常见,也比较符合人们一般的逻辑思维习惯。

倒叙是按照情节发展的需要,把故事的结尾或者中间的某段重要情节推到影片前面来叙述,这种叙事方法一般是为了更好地引起人们的注意,有时候还可能起到意想不到的、打动观众的效果。

插叙是根据剧情需要在中间插入一段与主要情节相关或者有助于情节发展需求的片段。有时为了剧情的发展需要,还需要对某一情节发生的一个细节进行扩张,以便达到某种特定的视觉效果。

动画场景的设计与故事情节是紧密相连的。但由于一些镜头之间的切换要求,前一幕剧情与后一幕剧情之间常常需要诸多转场的衔接,受审美要求以及视听语言等因素的影响,在这些转场镜头中并不适合角色露面,这就使得场景在影片中也独立承担起叙事的功能。例如,在日本漫画家松本大洋的名作《恶童》改编的同名动画电影中,导演在讲述荒废的空架城市"室町"时运用了一个大全景来表现这座工业城市,这个场景前后只出现了大约2秒,却将这个故事的背景交代得清楚明了。如图1-24所示,这个看似死气沉沉的城市画面也为后续城市里处处毫无规则制度的故事情节起到了很好的铺垫作用。

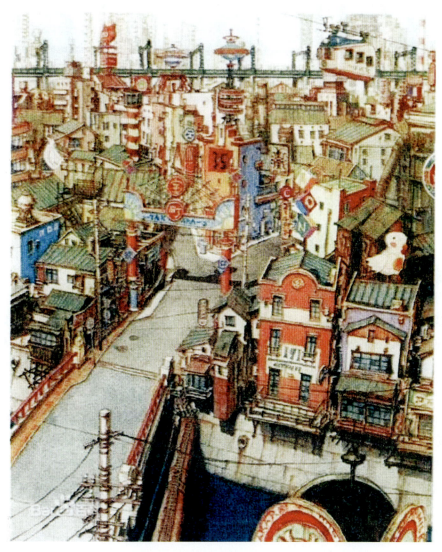

图 1-24 动画片《恶童》中的交代故事情节场景

通过空景的插入也可作为场景和时空的转换手法。如某一动画角色坐上车,车子向前驶去,这时插入某一目的地空景介绍,说明这一角色已到达某地,时空达到了很自然的转换。也可以用空景来压缩时空,控制和调节影片的节奏。如日本动画影片《听见涛声》中场景的运用,通过前面镜头中的台词即可知道这是学生过完黄金周刚开学,班里的女同学告诉里伽子要注意同学关系,里伽子不领情。之后影片连续接了三个场景,有树上的蝉,还有透过树叶的太阳光,城市的景色,随后话外音说:"期末考试已经结束了。"这几个空景起到了压缩时空的作用,使情节变得更加凝练,富有节奏感。(见图1-25)

图1-25　选自日本动画影片《听见涛声》

对动画叙事效果产生影响的场景元素有很多,如景深、色彩、明暗、角色运动速度等。场景是动画中最重要的要素之一,动画场景的叙事功能是动画场景众多重要功能中具有代表性的一个,动画作品通过一个个大小不一的动画场景来展现叙事思想,表达剧本的情感诉求。动画场景在整个动画叙事中具有不可替代的重要作用,这一定要引起我们足够的重视。

八、体现动画风格

场景的视觉风格与动画作品的视觉风格相一致。场景设计的切入点在于把握住动画片整体主题与意境,服从于动画片整体设计,所以,动画场景的风格是动画整体风格的体现。动画场景能够烘托动画整体风格,它的出现,为动画提供了整体的空间规模感。场景中的空间设计受剧情要求制约,是在特定艺术意图下,对包括光、色、声在内的物质空间环境的设计。在空间层次上,一个场景通常是若干个不同空间环境的组合,不同的空间环境按装饰美的原则,经过对比与调和、多样与统一而设计。空间环境的装饰性,则体现在明度与暗度、深度和广度、音响强弱、场面调度中。

动画片《功夫熊猫》在场景设计方面就是一个非常成功的案例,动画场景的风格就是动画整体风格的体现。场景中对动物和建筑的设计充满中国特色,五大高手以虎、鹤、猴、蛇、螳螂形式出现,让人很容易想到中国传统武术中的虎拳、鹤拳、猴拳、螳螂拳和蛇形刁手。片中重要场景"玉皇宫"和"和平谷"代表中国宫殿建筑与中国山水风光两种景观。其中"和平谷"以中国丽江山谷及广西桂林景色为蓝本,场景中中国元素的应用非常成功,其人物、服装、道具等场景设计高度内涵化后,使得作品表现力极度扩张,给人全新的视觉感受,作品构筑了一个

典型的中国功夫世界。"玉皇宫"所有的建筑风格、室内装饰就是典型的中国皇宫,房子外观的飞檐、窗子、柱子、颜色设计都非常用心。另外,地板的设计也非常中国化,比武中心由龙的图案进行了装饰,室内的墙壁、柱子、桌椅绘制更是典型的中国之家,轿子的装饰运用了中国的鞭炮,外形的设计也很中国化。和平谷的院子也设计得非常贴近中国特色,月亮形的门、门两边装饰的竹子、卖面条的小推车以及旁边的中国碗筷等,设计得非常成功,是典型的南方园林风格。(见图1-26)

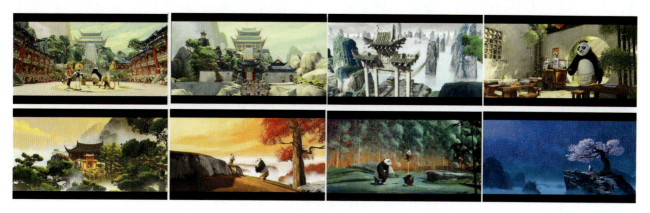

图 1-26 美国动画影片《功夫熊猫》中的和平谷场景设计(一)

中国南方美景在片中体现得淋漓尽致,云雾缭绕、山水秀丽,颇有意境。和平谷中以黑、灰、白为主色调的民居坐落在整个山谷之中,成了整个山谷审美的亮点,且这种造型的民居秀丽轻巧,颇为自由、舒展。据说和平村的原形是中国丽江一带。当然为了体现武侠电影的神话色彩,很多外景也被夸张化,比如山的形状、连接在山间的吊桥和监狱等的设计,但整体上仍然保留了中国风格。(见图1-27)

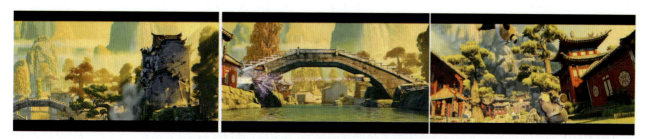

图 1-27 美国动画影片《功夫熊猫》中的和平谷场景设计(二)

九、隐喻象征

场景通过造型设计来深化动画作品主题,它可以以视觉象征和比喻的方式渲染主题意境,传达主题立义。在动画作品《千与千寻》中大胆地起用了现代都市背景,"汤屋"是根据江户东京建筑物园而描绘的;引人入胜的"油屋"及"鬼食街"则是参考了东京的雅叙园、江户东京建筑园;影片在画面、色彩上更具细腻感和层次感,但片中的场景不仅仅是为了达到一个视听上的超越,而是有了较前期更深的用意,一方面,借此场景表现日本民族传统文化,本土观念更易回归;另一方面,场景本身有其寓意,千寻在这个场景中成长与洗练,不仅是对人身体的洗礼,更重要的是对人类灵魂的洗礼。(见图1-28)

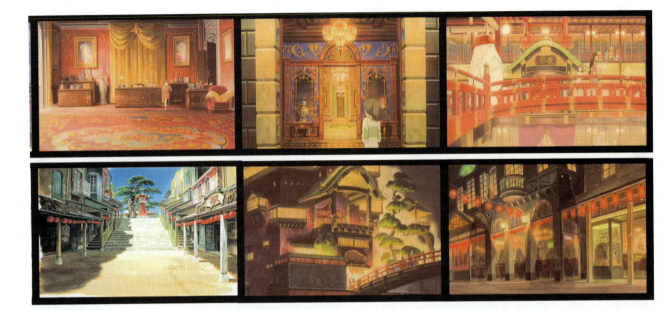

图 1-28　选自日本动画影片《千与千寻》

第三节　动画场景的设计要求

动画片都是由非常多的围绕故事情节设计的场景组成,大场景中又分为许多的分镜头小场景。动画场景应围绕故事情节进行表现,不同的动画镜头角度,对营造的动画氛围及表现风格能产生非常大的差别;优秀的动画场景可以使动画作品画面更具艺术美感和视觉冲击力;好的场景视觉效果能更好地烘托出动画角色形象的性格特征、情绪变化及故事发生的特定氛围等,为创作出观众喜爱的动画片打下了良好的基础。在动画创作实践中,影响动画场景设计、制作的因素非常多,在具体操作过程中应把握好各个环节的相互关系,这样才能使设计的动画场景更具吸引力和观赏性。

动画设计要求场景空间与角色的风格统一。场景风格的现实与夸张、复杂或简单,都会影响画面的整体效果。场景设计的重点在于实现它与动画主题风格的完美结合,要求生动传神。

一、动画场景的设计要点

(一)分析剧本,把握主题

美术师拿到将要准备拍摄的文学剧本,进入筹备阶段后第一位的重要工作就是研究剧本和进行资料的收集。对文学剧本的研究和分析要做到对主要的、重点的问题(如主题思想、结构、形式、风格样式、人物等)有明确的看法,并要与导演取得一致意见,做到心中有数。另外,对其他具体的问题,如场景的数量、时间、地点、季节、时代特征、地方、民族特色等要细致分类,做到了如指掌。

1．紧扣主题,确定场景主调

在场景设计过程中需要围绕动画作品的主旋律来设计场景造型,从整体上把握作品的主题。设计动画场景的第一项工作就是要熟读剧本,了解故事发生的时代背景、地域特征、民族特点,掌握影片的类型与风格,要做到从剧情出发,到生活中寻找、挖掘设计要素,设计出符合影片特色的主调。要对主题进行深入研究,把主题创作反

映在场景的空间和视觉形象中。整个构思的思路为整体创作—局部规划—总体构成,也就是先总结一个整体的思路,再进行每个场景的局部设计,最后进行全局的归纳整理。

常用的方法就是从空间和时间调度入手,根据故事的情节安排动画场景,以动作为依据强调造型的意识,通过造型的叙事性和表述性来表现场景的视觉形象,最后突出动画作品的艺术主旋律。主旋律就是作品的创作风格,是通过动画作品中主角的造型、特点、故事的情节以及创建的场景设计所呈现出的特有的艺术特色。

2. 剧作的结构形式

剧作的结构形式是指剧作特定的叙述方法和总体的构成形式。由于通常将儿童作为动画主要的观众群体,因此剧作结构相对单一,多以传统剧作结构为主。但以成人为主的动画影片,叙事结构相对丰富。由于着眼点和侧重的方面不同,剧作结构会有不同的形式,如从时空的把握和处理方面可以分为时空顺序式和时空交错式类型,从叙述方式上可以分为主观叙述式或客观叙述式以及戏剧式、小说式、散文式等。

结构形式无固定划一的模式,更无不可逾越的界线,我们要对将要制作的动画剧本做具体的分析,掌握其结构形式的特征。分析剧本要理解和把握剧作的意图,了解其属于哪种类型的剧作结构形式,剧作结构有何特色,如何处理时空关系。

3. 时代环境特征

要明确剧本所反映的时代特征,是现代的还是未来的,是单一的时代环境还是跨越若干时代。

4. 人物的性格特征

应确定剧本对人物性格的刻画是否鲜明,剧本对人物外部形象的刻画中是否有值得重视的细节。

5. 情节的发展脉络要搞清楚

要了解故事发展的前因后果、层次结构及脉络。

6. 剧本中的环境、地点、时间、季节应具体掌握

在筹备阶段,动画美术师的另外一项重要的基础工作就是搜集资料,对于动画美术师来讲,这项工作关系着设计的成败和优劣,真实可靠的资料是创作的依据和源泉。历史题材影视剧的美术设计创作的真实性是来源于历史生活的真实。不掌握丰富的资料而进行的设计,等于无源之水、无本之木,就失掉了根本,闭门造车是没有好结果的。

(二)从人物入手,从戏出发

抓住主要角色的性格,从角色入手,从主要场次的戏出发,如同其他影视作品一样,一部动画片的角色是作品的主体,无论是故事情节还是场景的设置,都应围绕这些主体来进行,场景服务于这些主体。所以,主场景的设计要从角色入手,设计者首先要研究和分析他们的身份、职业、性格特征以及个性、兴趣、爱好、待人处事的特点等,进而分析其心理状态、情绪等,还要考虑其动作和行为等特征。著名意大利导演米开朗基罗·安东尼奥尼说过:"没有我的环境,就没有我的人物。"这就是说影视创作中最重要的戏剧元素和造型元素是场景,它的存在不仅能表达叙事本体,还对人物形象的塑造、情节的发展起着重要作用。

比如,在宫崎骏导演的动画片《龙猫》中,就是依据主人公的性格、职业、身份、兴趣、爱好等进行场景设计的。父亲书房的书桌上到处是散乱的各种稿纸、书籍,拥挤而凌乱,这些现象说明了年轻父亲的身份是文字工作者。(见图 1-29)

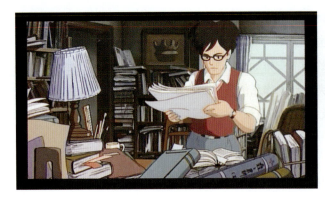
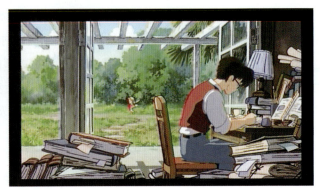

图 1-29　日本动画片《龙猫》中父亲的书房场景

(三) 体现场景的时代特征

场景的时代特征是动画场景典型性的重要特征之一，是典型环境的主要组成部分。场景设计师要运用造型设计手段，体现影片特定的时代特征，要使场景造型具有浓郁的时代气息和鲜明的时代感。美术师就是要通过社会、家庭中具体的景物造型反映出环境的时代气息。时代特征又离不开以下三个层面，即时代环境、社会环境和生活环境。

(1) 时代环境是指一个具有较大时间跨度的历史阶段或某一段历史发展的特定时期。例如美国动画片《小马王》是一部与美国印第安人历史有关的动画片。影片基本以写实的手法来讲述美国19世纪西部拓荒时期欧洲移民与印第安人之间那段带有极端矛盾冲突的历史，因此，在此部动画片中，设计者以十分严谨的创作作风完整而生动地还原了当时的西部历史风貌，使观者有身临其境的感受，场景在设计上首先考虑了那段历史所代表的时代环境。（见图 1-30）

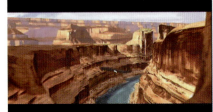
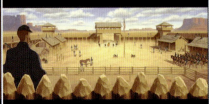
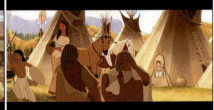

图 1-30　美国动画片《小马王》中的美国西部大峡谷、军营、印第安营地

(2) 社会环境是指某一时代环境、某一历史时期的社会面貌和景象，以及人们的精神状态和当时当地的风俗、礼仪与时尚等。在《萤火虫之墓》中高畑勋导演在影片一开始就指出了故事发生的年代是第二次世界大战中日本刚刚被原子弹袭击后的时期。该影片讲述了一对小兄妹在母亲遭遇空袭身亡后，他们两人相依为命的悲惨生活。影片中的社会环境集中在遭受原子弹空袭的地区，到处是流离的难民、烧毁的房舍，一片破败和苦难的景象。两个孤儿在一处废弃的防空洞里生活，最终因为饥寒交迫而死亡。（见图 1-31）

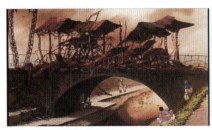

图 1-31　选自日本动画片《萤火虫之墓》

（3）生活环境则是指在某一历史时期、某一社会环境下，人们的生活条件、生活方式、家庭状况、工作环境以及人们的衣、食、住、行等。生活环境中又以家庭生活环境为主，每个家庭中的生活状况千差万别，这是由家庭中主人的社会阶层、地位、经济收入甚至兴趣爱好决定的。这些因素组合在一起，就形成了一个具体的家庭生活环境氛围，反映了一定时代的特征和社会面貌。如美国动画片《星际宝贝》中姐姐和妹妹的家在夏威夷，房间内很凌乱，因此反映出主人不太会照顾自己和妹妹的生活。（见图1-32）

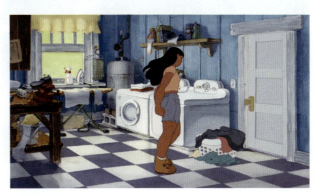

图 1-32　选自美国动画片《星际宝贝》

（四）场景的地方特色

影片的环境是否具有鲜明的、引人入胜的地方特色，是影片造型手段揭示主题意念、使影片具有独特风格并产生感人魅力的重要因素。场景的地方特色不是游离于环境总体造型之外的风光描写，更不是为体现场景而进行的点缀，而是紧紧与影片造型格调相统一，为影片增色添彩，为影片主题服务。

场景地方特色是指某一地区的景物、风土人情、地形地貌、建筑样式、器物用具等方面区别于其他地区的显著的形态、标志和特征。美术师要在设计场景时尽力寻找到这些特色，在符合剧情要求的前提下用造型形象表现出来。

场景设计具有鲜明的地域特色很重要，这是使场景更加有特点、更加独具魅力的重要保证。地域特色包括某一地区的自然景物、植被品种、风土人情、地形地貌、建筑样式、生活用具、器物等与其他地区有着显著差异的形态及特色。动画片《寻梦环游记》以墨西哥作为其故事的背景，影片的这种特色与创作者对于环境空间地方特色的倾心刻画和着力渲染有关。（见图1-33）

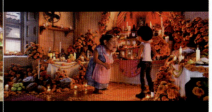

图 1-33　选自美国动画片《寻梦环游记》

我国动画片中也有许多具有鲜明地方特色的作品，这些动画片大多改编自中国传统的神话故事或民族民间寓言、童话等，在场景处理上具有强烈的中国特色和少数民族地方特点。如木偶系列动画片《阿凡提》，观众很容易从房屋建筑的结构和院落的布局以及房间内使用的各色器物家具上，看出该片的场景设计具有浓郁的新疆维吾尔自治区的特色。动画片《大鱼海棠》的场景借鉴了客家土楼的面貌特征，遵循"天人合一"的东方哲学理念，追求动画场景与自然的和谐统一，形成了独具特征的具有艺术审美价值的动画场景模式。（见图1-34）

图 1-34 中国动画片《大鱼海棠》中福建的土楼场景

(五)创造环境气氛

气氛营造在场景设计中是最优先考虑的要素,不同的环境、色彩和气候能给观众带来不同的感觉,场景中营造了一个虚拟或者真实的社会,其中时代特点、地理环境、季节变化、生活习俗给观众以另外一种身临其境的真实感受,这些依赖于场景的形体造型有着鲜明的时代背景与地域特色。总的来说,动画场景设计无论是二维或三维的空间表现形式,都是一种世界观的设计,也是一种艺术表现,这些需要设计师有好的灵感、想象力、极高的设计素养。只有对场景的空间总体风格、空间形体造型、空间色彩、光线照明等几方面进行综合把握,才能有效地营造合适的场景气氛。

场景设计最重要的要素就是了解角色和背景之间的位置关系,以保证最终完成画面的和谐。如果画面的位置关系出现了空间上的错误,就会对整个制作过程产生负面影响。日本动画影片《千年女优》中有个长达一分钟的连续蒙太奇镜头,千代子先是骑马从抓捕中逃走,随着倒幕运动的一声炮响,硝烟散尽,千代子坐着马车进入明治维新时期,车轮转动变成一柄纸伞,时代走进黄金发展阶段,千代子乘着人力车的背景是朝气蓬勃的人群,车轮在转动中,千代子穿着大正时代的学生装,骑着自行车快活地溜下坡路。背景以浮世绘的风格流畅地宣泄在画面中,樱花散落下,百年日本沧桑已经过去。连续蒙太奇的运用还以不同时期的动画场景的不断转换浓缩了时空,拓展了影片的容量。(见图 1-35)

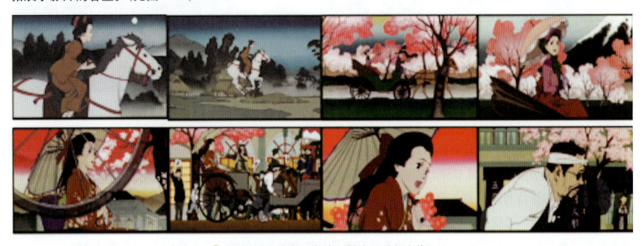

图 1-35 选自日本动画影片《千年女优》

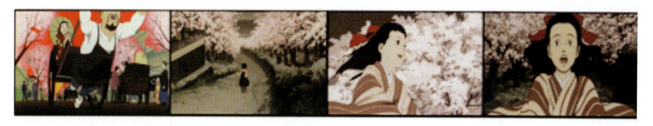

图 1-35（续）

（六）刻画人物形象

1．在场景环境中刻画人物形象

场景环境对于人物性格和人物个性特征的形成是不可缺少的重要因素。场景造型就像一面镜子，映照出人物的性格面貌，折射出人物的个性色彩。人物的性格是指一个人稳定的心理特征和精神特征，包括生活习惯、兴趣、爱好、职业等在个性上的表现和反映，以及对周围事物在爱憎、好恶、美丑等方面的态度和判断。人们的性格特征是从人的精神面貌、待人接物、生活习惯、职业、兴趣等方面表露出来的，也从人的服饰、穿戴或者从人周围的生活环境中直接反映出来。讲环境造型是人物性格的一面镜子，就是说环境的造型设计要做到"如见其人"，要使场景设计起到烘托、刻画人物的作用，它的前提是弄明白、搞清楚人物与环境（场景）的辩证关系。

从塑造人物形象这一具体的创作范围来讲，人物与场景的关系是不可分割的、相互依存的关系，即典型环境与典型性格的关系，也就是说环境应为塑造真实的"这一个"典型人物创造恰当的、真实的、符合典型人物性格的客观条件，因而成为典型环境。人物性格、个性特征是场景形象的内核，景物空间形象是人物形象的外化形式。环境要具有典型性是一个选择、加工、比较的艺术概括，即典型化的过程。

2．场景环境是人物内心情绪的渲染和延伸

影视动画作品中，人物的心理活动和情节变化，人物的一举一动、一言一行是在剧作的规定情境中进行的。规定情境是人物展开行动和情绪变化的依据和条件，同样也是设计场景造型时的依据，并形成人物的心理变化和情绪活动的依托条件。

场景环境在影视片中不应该是僵化的、毫无生气的景物，而应是有机地、贴切地、能动地与人物的心理和情绪勾连在一起的，从场景的气氛中显露出人物情绪的表现，才能起到刻画人物的作用。比如动画影片《狮子王》中狮子王辛巴出现的时候，背景总是阳光明媚的大草原，而反面角色刀疤则总是出现在阴暗的山洞中。

（七）场景要注意人物活动的空间处理和场面调度

场面调度一词来源于法语，是指"摆在适当位置"或"放在场景当中"，也就是将演员放置在场景中的适当位置。在影视片中，导演将演员安排在由美术设计师设计并搭建或选取好的场景中，对演员表演的动作、行动路线、各个人物之间的关系加以安排，再由摄影机拍摄完成。而动画片的场景完全是设计师用画笔、鼠标创作的平面或三维立体图像。尽管如此，动画片的场景设计与其他影视作品的场景设计还是有许多相似的地方，进行动画场景设计时，同样需要考虑人物活动的空间和场面调度等问题。普通的影视作品是运用摄影机和摄像机将演员在场景中表演的故事记录下来，而动画片无论是表演还是场景，都是一种虚拟的"现实"。

无论故事片还是动画片，场面调度同样都存在两个调度：一是人物调度；二是镜头调度。在镜头调度中要考虑许多因素，如景别、视角、构图、运动等，也就是为场景中演员的一条或多条运动轨迹设计不同的活动范围与空间。而同时摄影机也可以在场景许可的范围内，根据导演和剧情的需要，进行不同景别、仰俯角、构图和或固定

或运动的镜头调度。一个好的动画场景设计，可以给角色提供丰富的活动空间和运动领域，可以让人物在场景中尽可能地有发挥动作和表演的余地。同时，也使得摄影机有多个角度和运动的空间可以运用，为导演提供足够的空间和机位角度，使导演分镜头台本有发挥的余地。

场景设计要注意人物活动的空间处理和场面调度的运动性，场景外的运动性是指场景在设计时应该从故事叙事的需要出发，充分考虑到角色的活动和动作，为故事的展开和角色的表演提供合理的空间环境。如果动画角色具有很强的运动能力，那么美术设计在构建场景时，场景的空间应该尽可能宽阔一些；如果动画角色的运动能力有限，那么场景的空间就可以相对小一些。例如日本动画片《小魔女》中主人公琪琪是一个能够骑上扫把飞行的小魔女。考虑到主人公的运动特点，为其设计了具有欧洲风格的海边小城作为动画片的主场景，其地势起伏，并且有海峡阻隔，这样的主场景为主人公琪琪的表演和故事剧情的发展提供了一个足够大的舞台（见图1-36）。还有一些场景本身就是可以运动的，常常会给观众新奇的视觉体验，比如宫崎骏的《天空之城》《哈尔的移动城堡》等作品中的主场景。

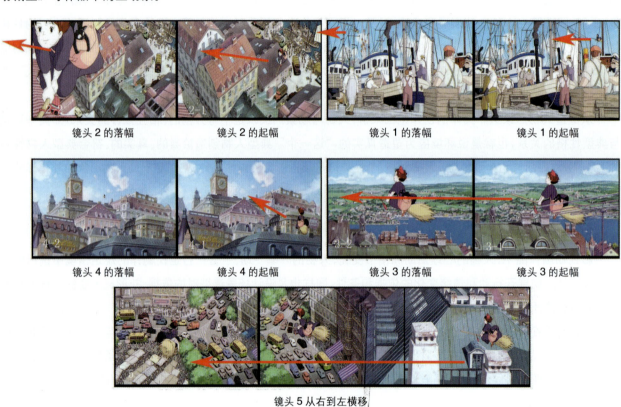

图 1-36　选自日本动画片《小魔女》

场景内的运动性是指场景在镜头画面内要富有变化。场景在设计时可以调动各种手段和元素来展示精彩的场景画面，例如景别的变化、景深的变化、画面角度的变化、光影和色彩的变化、场景的运动与调度等，以及这些手段和元素的组合，这些变化往往和动画片的情绪情感、情节起伏、叙事节奏融为一体，能够鲜活地表现出动画片的精彩段落。在动画片中，场景在某些时候具有一定的叙事功能，这也决定了场景在设计时必须要考虑到运动性，因为静止的主场景是无法叙事的。这时作为时间和空间结合体的场景，通过把握时间的流动和空间的转换来挖掘主场景无穷的叙事潜力，冲击着观众，例如美国动画片《小马王》开头的镜头画面。（见图1-37）

场景设计的空间处理和场面调度贯穿在场景设计的始终。综合考虑各种运动因素的场景能够既保持角色和场景运动的和谐自然，又符合主场景内在的运动逻辑，使得整部动画片的镜头画面连贯流畅。

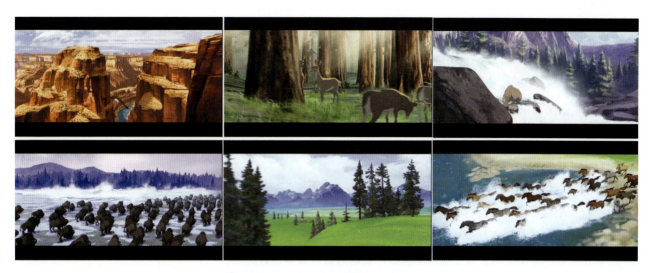

图 1-37 选自美国动画片《小马王》

（八）以小见大的景物细节

影视片中的景物细节是指与故事情节和人物命运有密切和直接的关联，并形成艺术形象的场景局部和物件。景物细节必须与故事情节、事件纠葛和人物命运产生不可分割的联系，必须要通过镜头的表现重点强调、重复，甚至夸张放大，才能起到刻画人物、推动情节发展、深化主题、增强环境气氛的作用。另外，景物这一具有特定含义的细节也能起到丰富人物心理、暗示剧情发展的作用。景物细节作为一种特殊的造型手段，在动画片场景设计中起到了"以小见大""画龙点睛"的艺术效果。

作为细节的物件在一部动画片中重复出现往往会加深印象，会引发观众对人物情绪和命运变化的关注，产生前后对比的感觉。例如在动画影片《红辣椒》中，片中千叶与粉川分别对应挂在墙上的两幅画，且人物的上半身巧妙地与画作的下半身进行匹配。在影片后半段，红辣椒化身成了《希腊神话》中的斯芬克斯（左侧画像），小山内则化身成了俄狄浦斯（右侧画像）。希腊神话中是俄狄浦斯刺死了斯芬克斯，影片中化身成为俄狄浦斯的小山内刺死化身成为斯芬克斯的红辣椒，然后粉川进入小山内的梦境，救起的却是千叶。四人的关系，在这个看似随意的人物谈话镜头里得到了充分的暗示，前文的铺垫在这里表现出来。这一情节安排巧妙地呼应了《希腊神话》故事里的斯芬克斯之谜。（见图 1-38）

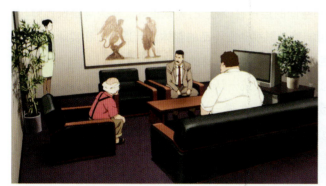

图 1-38 日本动画影片《红辣椒》剧照

影片在油画之战中，画面做了"画框"和"深度"的处理，角色可以自由出入。小山内化身俄狄浦斯，也象征了小山内一方面受制于理事长的父权压迫，奉命要杀死千叶，但另一方面由于仰慕千叶，而拼命保护千叶。化作俄狄浦斯也暗示了小山内是一个充满矛盾的悲剧人物。（见图 1-39）

图 1-39　选自日本动画影片《红辣椒》

在场景的设计制作上应将场景处理得丰富多变,通过大量信息来弥补生动感的不足,使观众感受到场景中的立体、生机和动感。由于动画场景制作手段多元化,可将数字造型动画软件应用于故事情节、表现手法、视觉效果等方面,使之尽可能地融入超现实因素,创造出危机感和神秘感,使观众在动画之中看到现实生活中无法看到的情境,满足观众的审美期待。迪士尼的动画影片在这方面就做得很好。

二、动画场景的构思方法

动画场景的设计不是单纯地"绘制"一幅填充画面的背景,也不是进行一项环境艺术的设计,而是创作一个专门为动画服务,并完善剧本情节、支撑故事发展、刻画人物性格、调节画面平衡的时空艺术。这就需要我们综合运用绘画造型手段和制作手段来进行空间的设计。故事发生的背景时代、周围的社会环境和自然环境都是场景设计的范畴,对场景的设计也包括了环境造型设计、色彩的运用设计、光影的设计以及主观情感的设计。对于场景设计的方法基本可以归纳为以下几个方面。

(一)建立统一整体的设计观念

场景的造型形式体现的是整部动画的整体风格、艺术的追求,是一个重要因素,场景设计师要努力探索动画整体和局部、局部与局部之间的关系,并形成动画场景造型的基本风格。不同的影视动画场景设计必须使用不同的风格和形式。只有建立统一整体的设计观念,把握主题、明确基调,从故事剧本出发,收集大量素材,结合造型特点,才能制作出成功的影视动画场景设计。

统一整体的设计观念是指影视动画整体造型设计意识和统观全局的创作观念,包括整体风格和主题融合,整体统一的创作空间,场景、角色的统一风格,影视的时间和空间的连贯性,观念的大众性等。作为场景设计师,必须要从大处着眼把握整个影片的造型风格统一化,要能控制整个影视动画作品的整体设计理念。在实际工作中,导演往往起到主观统一创作意图的作用,从而使影视动画形成一种完整而独特的风格。

场景设计师必须要与导演和其他主创人员在创作意识上有一个统一认识。一切艺术创造都需要完整性,因此,作为场景设计师,为了实现宏观、整体的设计,就需要在设计初期先做一次"导演"。其完整、正确的思路应该是:①整体构思;②局部细节构思;③归纳总结。也就是先有一个总体思路,再对每个局部的细节进行设计,然后进行总体的整理和分析。

建立统一整体的设计观念应从以下方面着手。

第一,影视动画主场景在设计时要有整体性,且必须遵循一些基本的设计原则,影视动画属于什么类型、什么风格的,那么主场景就应该是同样的类型和风格。影视动画根据故事风格和表现形式,大致可以分为写实类和幻想类,在这两类影视动画中,主场景的设计存在着巨大的差异。例如写实类的主场景一般具有严谨的造型、逼真的色彩,透露出作品强烈的人文关怀的情绪。而幻想类的主场景则通过夸张、变形等造型手段,传达出超现实的

瑰丽意境。

第二，确定动画主场景的时间尺度。这包括朝代、时期等大的时间尺度，以及季节变换、昼夜更替、天气状况等小的时间尺度。美术设计应根据剧本描述的时间特征设计出合适的主场景。

第三，确定动画主场景的空间背景。应明确剧情主要是发生在什么样的场景里，这些场景又有什么样的特征。在设计场景时应该抓住这些独有的特征并将其表现出来。

第四，动画场景中的角色都有自己的习惯和特征，场景往往依据着角色的习惯和特征进行设计，这样场景才能成为角色的个性标记和心理动作的外延。

第五，解决主场景的合理性问题。我们在创建主场景的时候，都要思考为什么要设计成这种样子，这样的设计合不合理？这种思考有助于使整个场景设计具有内在的逻辑性和说服力。

第六，要思考主场景是如何与角色和剧情结合起来的，故事是如何在主场景中展开的。把握好整体性的设计原则，才能做好影视动画主场景的设计，才能设计出既有视觉冲击力又有说服力和感染力的影视动画主场景。

（二）场景设计的脚本依据

脚本是场景设计过程中总的依据，当美术导演或总美术设计师拿到故事脚本或文字分镜头本时，首先要研究剧本，并提炼出主题，明确中心思想，了解剧本和导演想要通过故事达到的目的、追求的艺术境界以及最终要表现的艺术风格与视听效果。场景设计师应基于脚本所提供的主题和角色特定的时间和空间来创建特定的意境和基调，为刻画角色而服务。

创作中首先要把握影片主题，明确场景的设计基调。影视动画的主题是导演思想的最终体现，是艺术作品的灵魂，影视动画场景的设计必须围绕动画片的主题。只有把握好动画片的主题，场景设计师才能通过视觉形象把主题表现出来。

同时影视动画场景设计都要有独特的时代背景和区域特点，这个时间和地点可以是真实的，也可以是虚拟的。如影视动画《攻壳机动队》所描述的是一个完全虚拟化的全新世界，因为明确的时间和地点使得动画场景同样真实可信。不同国家、不同地区有着不同的民族文化和历史背景，也同时产生了不同的设计元素。如迪士尼的动画电影《花木兰》改编自中国南北朝的乐府民歌《木兰辞》。为了尽量还原古代中国的风貌，迪士尼公司多次派出专家小组前往中国内地调查取景，因此片中场景从皇家宫殿到平民住宅无不反映了中国南北朝时期的建筑特色和风土人情。动画片《凯尔经的秘密》传达出独特的艺术风格特色，是南斯拉夫萨格勒布派的作品，故事来源于一个宗教神话故事。为了依据剧情发展和情节变化确定背景的色调，体现出对宗教的幻想和对美的追求，背景大多采用水彩的抽象效果，同时也表达了一种环境或情绪，以烘托动画形象并展现故事情节。中国传统动画中的场景设计吸收并运用了中国传统元素的精华，表现出强烈的装饰感，如《九色鹿》《火童》等。又如迪士尼动画片《大力士》中园林设计的场景，因为故事是根据古希腊传说改编，故事背景也是古希腊，所以场景设计师将古希腊建筑的经典造型元素与自己的创作相结合，以体现特定环境及特定时代的特征，如支柱、滴灌形式的帷幕感、俯冲效果和曲线设计、波浪状和漩涡设计等在这部影视动画中随处可见。一些动画片的场景不能给观众留下深刻的印象，是因为场景设计过程中设计师没有很好地考虑到剧情需要而调动自身丰富的生活经验加以设计。设计场景应该仔细研究画面能够传达的时代背景和地域特色，并使其在动画片中加以体现。

虽然动画场景设计的需求要具有合理性，但决不能是被动地照搬自然场景，要突出动画场景创作的优势。有些实验动画甚至将真实场景进行扭曲变形，夸张造型艺术的无限可能性和灵活性，但这些都必须以脚本和生活为基础。所以，无论什么风格的动画作品，都要求作品本身的写实感、逼真性、绘画感、装饰性相统一、相结合，这也是动画场景设计的出发点。在导演和团队的引导下，设计者对于动画片的故事情节和故事主体都有了比较清楚

的了解，在心里已经具有动画片的画面，场景的雏形也已经形成，因此设计团队可以根据故事情节发展，遵循故事的情节顺序，大致确定场景的类型和场景的数量，这样可根据团队成员的设计优势来进行设计和团队之间的工作分配。场景设计并不是独立的，它与动画角色的每一细节息息相关，所以在设计中应该考虑到角色所处的时间和空间的变化，确定其环境与历史等因素，遵循其发展，使动画背景更加贴切。场景设计师把握了剧作的主题，才能就所要设计的场景进行下一步资料的收集、整理与运用。有效地收集和运用各种与剧情相关的资料，才能使创作来源于生活，但又高于生活。

（三）素材的收集

积极收集与影片相关和涉及的场景、人物等方面的各种直接、间接的资料。在制作一部动画片时，当总导演和美术导演确立了影片的整体风格后，作为美术设计师就要根据影片的要求，开始收集与故事相符合的场景、道具、人物服饰、动物、植物等多方面的资料，以便设计出适合角色发展的空间。这些资料来源广泛，形式多样，是完成设计的有力保证。

动画场景设计师收集资料的工作至少应包括这样几个方面。

第一，到图书馆、资料馆及有关的博物馆等单位查阅、收集有关的形象和文字资料，并对这些资料按照动画片剧作中所提供的时代、地域、民族等要求进行有目的地分类，按照有关历史考据或科学依据再进行艺术化和风格样式的处理，设计出主场景和道具以及人物的服饰等。

这种手段特别适用于设计具有历史考据的动画片场景，设计者可以借助图书馆中大量的历史考古图片或历史插图画家的作品来作为参考的依据。比如美国动画片《埃及王子》的故事和场景都是以古埃及为背景而展开的，动画片中出现了大量有关埃及的建筑、服饰、道具、场景等一系列形象。设计者就要从历史考古图片、古代壁画、石刻以及历史插图中寻找创作的依据和灵感。

另外，设计者还要师法自然，从生活中收集有关的资料，比如可以到动、植物园中绘制动、植物速写，了解动物的习性、姿态，观察植物的结构和生长规律等；也可以到自然环境中去观察周围的景物、山石、树木、鸟兽，并进行速写的训练，以便掌握第一手形象素材。

第二，亲自前往影片所涉及的地区调查、走访，到与剧情有关的地点实地考察现场并写生和拍照，体验生活，以取得第一手资料。例如，中国动画《九色鹿》创作时，主创作团队踏上古丝绸之路，对敦煌莫高窟壁画进行研讨学习，为作品风格的确定打下坚实的基础。该动画场景设计用色追求绚丽多彩但不能用色过多，吸收了汉代的建筑装饰特色，表现出古朴典雅的神韵和足够浓的敦煌乐画风格，于是作品将基调建立在北魏壁画风格之上，以隋唐壁画作品风格辅之。唐代壁画的线条繁密，使得壁画呈现出富丽中满的风貌；北魏壁画明快简洁，装饰性强；而隋代壁画兼具两朝壁画的特点。在着色上，该动画片的场景设计以壁画常色为主，以西洋绘画中的色彩冷暖透视和色调组合方法为辅，并运用了纯度不同的颜色，使画面更加丰富与饱满。场景设计运用中国画的皴法与油画笔触轻狂虚实、颜料厚薄相融合的创作方法制作肌理效果，并展现出了古色古香的场景意蕴。场景设计将其逼真性与绘画感、装饰感巧妙地相统一，既能烘托出故事的气氛，又能将形象很好地展现出来。（见图1-40）

再比如，迪士尼公司为了创作《狮子王》，组织众多的主创人员深入非洲野生动物保护区体验生活，观察那里日出日落时大地、天空、树木等的光线、色彩变化；绘制当地的山峦、河流、动植物的速写，详细记录动物们的生活习性；还特地将片中一些重点需要观察的动物饲养一段时间，让主要绘制人员近距离地观察它们，体会这些动物的动作、姿态、习性等。这些举措都是在进行创作前有效而细致的准备工作，是对剧本进行的深入研究。

如果说到资料室或图书馆查找的资料是固定材料，那么调查、走访了解的则是鲜活的资料，是对图书资料的重要补充。上述两种方法都十分有效，对动画美术设计有很大的帮助。

🔸 图 1-40　选自中国动画艺术片《九色鹿》

第三，针对写实性的、现实题材的动画影片，场景设计师去收集、挖掘、探寻历史资料是为动画作品的艺术创作寻找设计的依据。对于资料应有所取舍，要进行分析、研究，根据剧情内容、时代、地区、人物、情节、风格样式的要求，为作品创造场景，为艺术创作服务。

第四，对于动画场景设计师来讲，平时的资料收集和生活的积累尤为重要，这也是动画美术这一行业的工作习惯和专业特征。

（四）场景的设计与整理

前期充分的准备是为后续的工作减负的过程，为了减少后续的反复修改，以及减少制作的时间成本，场景设计者应和团队成员或者导演进行详细交流，反复推敲故事所要表达的情感，将其融入动画的场景中，从而促进动画角色的"表演"。

（1）动画片有景别的区分，而区别景别最明显的是动画场景的设计，有层次的动画场景设计才能表达跌宕起伏的故事情节。场景一般分为前景、中景、后景，三景的合理配置是场景设计中极其重要的方面之一，不同场景对故事角色的衬托效果也不尽相同。场景中景别的选择同时也决定着空间的大小，所以在场景设计之前确定好景别的大小是非常有必要的。

（2）场景造型的线条是对不同形状的展示，所以应该抓住不同对象的特点用线条进行展示。建筑物还要依据不同时期的特点用线条去表现。

（3）色彩在设计时，首先要确定画面的色调，然后分配构成整体色调的不同色块比例。较小面积的对比色块对活跃画面有调节作用。对整体色彩的强弱控制，要充分考虑到与角色之间色彩的对比与呼应。在单纯的主场景画面中，画面色彩的结构要独立和完整。不同时段下的主场景色彩会有非常明显的变化，这些色彩变化具有一定的规律性。

早晨：太阳初起，色彩纯度偏低，受到晨雾的影响，色彩会略微偏蓝。

傍晚：因为晚霞的作用，主场景各种景物的固有色中应该加入橘黄和柠檬黄色调。

夜晚：因为月光的作用，主场景色彩多用暗蓝色调。

晴天：主场景的固有色应该真实地表现出来。

雨天：主场景的色彩纯度偏低，明度偏低，色彩的对比度相对降低。

场景色彩基调的运用，营造了环境气氛，确立了整部动画片的色彩风格。在对场景的方方面面因素进行考虑后，设计者已经能够绘制和设计出一批符合剧作要求的场景黑白设计图。最后，美术导演或场景设计师还需依据

场景的设计风格与导演协商,确定色彩的风格是符合历史、自然规律的写实色彩,还是非写实的反自然、反常规的超现实色彩;是具有大色块、纯艺术化的装饰色彩,还是仿古黑白照片调色的色彩;是对比强烈、明丽,还是柔和、淡雅。场景色彩稿的风格一经被认可,也就意味着整部动画片的色彩风格已经确立。如韩国动画影片《美丽密语》中的场景大量运用白色和灰色影调,只有少部分的暗影调,给人以轻松、明快、纯洁的感觉。这与电影表现的童年幻想的剧情分不开。(见图 1-41)

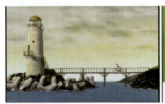

图 1-41　选自韩国动画影片《美丽密语》

(4) 光线的色彩、角度、柔和度是造型中非常重要的手段,光线的变化形成了不同的造型效果。首先,光线的色彩使得场景拥有了不同的色彩倾向。主光偏暖,主场景为暖色调;主光偏冷,主场景为冷色调。光线的色彩给主场景带来了不同的色彩感受,对渲染镜头画面情调有特殊的效果。

另外,光线的方向使得主场景在画面中呈现出不同的效果。顺光下的主场景明暗反差弱,色彩纯度高,主场景没有阴影,缺乏层次感,立体感差。侧光下的主场景层次丰富,适合表现物体的细节与质感。逆光下的主场景透视感强,角色与背景关系明确,常常用来表现浪漫温馨的情调,在某些时候也可以用来表现恐怖紧张的效果。

光线的柔和程度和亮度决定了所形成阴影的类型。越柔和的光照射在物体上所形成的阴影边缘就越模糊,阴影会由黑色渐变到灰色。柔和的光非常适合表现富有层次感和质感的物体。相反,亮度大、欠柔和的光线,所形成的阴影几乎没有过渡,并且阴影的边界非常明显,这类光线经常用来表现需要强对比的场景。

总之,各种色彩风格的运用都要遵循一定的规律,即人们的视觉生理效应所产生的色彩心理感觉和联想以及暗示。色彩风格的确立要考虑剧情、场景风格、主要角色等诸多因素,同时也要考虑创作者本身的创作理念、爱好兴趣和审美趋向。

(5) 透视也是场景设计的灵魂,如果一个场景连基本的透视都不具备,那么角色怎么"表演";如果一个仰视的角色配的却是个俯视的背景,岂不贻笑大方,就像是一个优美的演员站在一个糟糕的舞台上表演一样。景别、色彩、透视是动画场景设计的几大重要因素,重要性不容忽视,在设计的前期都应该整体清晰,为后期的制作铺平道路。(见图 1-42)

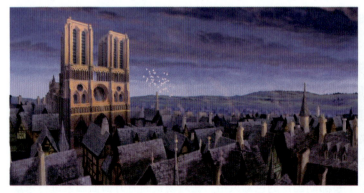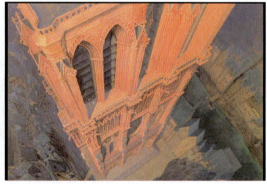

图 1-42　美国动画片《钟楼怪人》中的巴黎圣母院场景

（五）场景设计的细化与定稿

场景设计初期经粗犷的创意想象后绘制的草图，场景将不断地逐步完善。对细节设计以及装饰性元素的设计是必不可少的，能起到锦上添花的效果，可以推动故事情节，辅助剧情发展，许多惟妙惟肖的装饰性设计也能更好地传达出设计师独特的审美情感。例如《龙猫》中的橡果子，小小的橡果子给主人公小月和小梅带来了无限的快乐，撒落在地上的橡果子还让小梅发现了大龙猫。在《龙猫》中橡果子寄托了导演对大自然、对乡村生活的热爱之情。由此可见，在一部好的动画中，丰富、贴切的细节不仅能推动和辅助情节发展，同时也能传达出导演的创作意图与审美取向。

动画中每个场景最终使用的都应是一个完整的画面，包含光线、透视、色调等众多的因素都应该是合乎故事情节的，依据角色的实际情境将场景中的细节（如云、树木、建筑）都应该画出来。如日本动画片《秒速5厘米》中，贵树和明里走在路上，画面上只有他俩的脚部这个镜头的背景，根据剧本的要求加入朦胧的效果，汽车都放在另外的图层上进行处理，再用软件加入粉色的光晕，表现出春意盎然的景色。（见图1-43）

⬆ 图1-43　日本动画片《秒速5厘米》中贵树和明里上学、放学的必经之路

随着动画制作技术的发展，动画场景设计也有了很大的改变，其大体上分为传统二维绘制和计算机三维制作两种，所以其场景的细化环节也不尽相同。传统绘制动画背景有着极悠久的制作历史，传统制作方式的场景细化也可以直接在构思图片上进行深入，也可另行起稿绘制，完善细节的同时增强画面中心的绘制，相对弱化边缘区域，从而增加背景画面层次感。计算机的发展使得动画制作技术飞速发展，仿真的场景、可随时调控的景别等，都是传统制作无法比拟的。基于构思场景设计开始是在计算机上建立三维模型，最终通过模型逐步丰富画面的细节。场景的细化并不是把物体画得越细致越好，还应考虑到与动画角色的主次关系、镜头的衔接、景别切换等视听语言的因素。

场景细化是一个循序渐进的过程，从故事脚本出发，衡量每个场景的类型、风格、色彩等是否合理，是否有利于故事的发展和感情的渲染。经过一次次讨论和推敲，场景设计越来越接近制作与生产的要求，在与团队和导演进行多次的思想碰撞后，场景设计就进入了定稿阶段，为下一步的制作打基础，最终呈现的将是一个元素整合的丰富效果，我们既可以感受整部动画片的情节起伏和走势，同时也可以感受场景设计加入后带来的整体视觉效果。

日本动画片《秒速5厘米》中的动画场景设计十分细致，尽可能使用微妙的细节来体现人物个性和生活环境以及故事发展的需求，如从卧室床单的颜色、地板的图案等，都可以推断出角色的生活习惯和所处的社会地位。当然，细节设计要考虑到镜头所用的时间和该物体大小、主次等的问题，而不是盲目追求复杂。如《秒速5厘米》中小山站与检票口的场景。小山站的场景中不断增强的降雪伴着强风让户外成了一幅风雪交加的景象，场景中描绘了站台顶部腾起的雪雾，还有在远处不断闪耀的灯光等细节。（见图1-44）

图 1-44　日本动画片《秒速 5 厘米》中小山站与车站检票口场景

（六）场景设计的整体效果

从动画故事的角度来看，推动故事发展的主体是角色，但这不是唯一的，场景也起到一定的作用。动画场景是定位角色活动地点和辅助角色表演不可或缺的组成部分，是动画中画面处理的重要因素，最终优秀的动画场景的呈现，是遵循众多场景设计基本规律的结果。

动画场景应该具有比例恰当的景别，当场景缺少前景时，画面构图会显得空洞乏力；中景不够丰富时，画面的主体不够鲜明，同时动画角色的形象也难以塑造；一般情况下，后景是动画场景设计中最为虚化的部分，如果后景表现得过于精细和鲜明，将违背视觉习惯，使得整个画面呆板，空间感距离失真，除非在场景设计中有特殊的需要，否则都是不可取的。场景设计还应具有一定的感染力，场景设计理念要辅助角色的表演，促进故事情节的发展，带动观众情感的共鸣。具有感染力的场景是场景设计者给动画片加分的砝码，它既能弥补角色本身表演的不足，又能让角色的优点展现得更加生动，让观众在不经意间产生真情的流露。场景设计的整体呈现效果是多样的，表现方式是不同的，但是总体来说，它都是遵循场景设计基本规律的，是符合角色表演和大众审美需求的，也可以促进故事情节的发展。

比如，美国动画片《勇敢传说》中讲述了神秘而古老的苏格兰高地上的故事。其浓郁而独特的艺术风格征服了无数观众。影片中的每一帧画面都富含豪华绚丽、高雅不俗的艺术气息，将厚重的苏格兰高地上的传统文化书写得朴素浑厚、绚丽灵动。影片接近完美的构图、大胆而夸张的用色，塑造出不同的空间场景。表现手法的灵活多变，使画面富含朝气，让人倍感清新。（见图 1-45）

图 1-45　选自美国动画片《勇敢传说》

第一章 动画场景设计概述

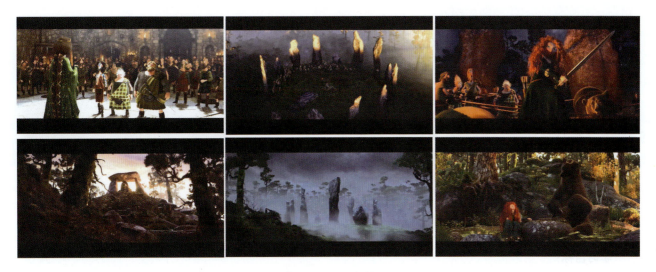

图 1-45（续）

思考与练习

1. 观看中国、美国、日本动画作品各一部，对应动画场景设计的功能，以文字的形式记录各自的经典之处且分析其为何做出如此设计。

2. 通过学习，写出你对场景设计的理解，并举例论证你的观点。

3. 动画场景设计一般分为哪些环节？每个环节应当完成哪些任务？

4. 在动画场景的设计过程中应当遵循哪些设计原则？

第二章 动画场景的分类

学习目标：

掌握动画场景设计不同的分类风格及不同地域间场景设计的风格差异，并掌握综合实验风格的材料分类及表现形式，掌握各类动画场景风格的设计要求。

学习重点：

掌握动画场景风格的分类。

第一节 动画场景风格的分类

动画片的氛围、空间、光线、效果、镜头语言等动画艺术风格和艺术水准，很大程度上取决于场景的设计风格。在动画片中，场景设计占据了除角色造型以外的所有画面，为动画角色的表演提供服务，有时也会交代清楚影片发生的时间、地点等。

动画片场景有众多的表现手法和风格，动画片的整体风格确定一般有两个基本依据：一是剧本的选题和内容；二是投资商和主创方的审美取向。动画场景的风格样式因题材的多样而变得丰富，从广义上可分为二维动画片与三维动画片，根据绘画的风格可将二维和三维技术制作的动画片大体分为写实风格、装饰风格、幻想风格、综合风格。许多国家的动画制作在过去的几十年时间里也形成了自己鲜明独特的风格。在过去几百年的动画发展历程中，作为主流的创作风格起到了引领动画发展的作用。随着时代的进步，在今后的创作过程中，以上这些风格应该会变得更完善，也会有新兴的风格产生。

动画场景设计风格和表现手法深受动画故事情节、时代背景、民族特色等多方面的影响。此外，不同时代的主流艺术表现手法对动画场景设计也有很深的影响。如美国早期用水粉绘制的写实风格，欧洲的现代抽象绘画风格，以及我国的敦煌壁画艺术和传统民间艺术中的水墨、版画、剪纸等。再比如经典动画片《牧笛》将中国动画的艺术性和娱乐性通过中国水墨画的意韵展现在观众眼前，恰到好处地表现了动画的民族性和趣味性。

一、写实风格

（一）写实的概念

在动画的场景设计中，写实风格的场景设计侧重"写实"，相对装饰风格的场景设计来说，是现实生活的真实

再现;在造型手法、质感、明暗关系、色彩规律等方面的处理与运用上,都遵循了现实中的自然规律,严谨客观地对景物进行二次创作,使画面较为真实地还原了现实生活中的人物、物体和景色等,使观众很容易与动画片产生情感上的互动,这是在时间与空间基础上的真实写照。

(二) 写实风格场景设计的原则

写实风格场景的设计原则首先是客观再现现实中真实物体的本来面貌,视觉上具有强烈的真实感和亲和力,符合大多数观众的欣赏趣味和习惯。采用真实细腻的手法,注重细节刻画,色彩运用真实,光影柔和多变,结构严谨,透视精准,画面效果精致细腻,有较强的质感、层次感和空间感;物体造型真实生动,各物体间比例严谨,符合常规大工业生产的需要,多个设计者可协作。

造型式样的写实通常是指美术设计者在设计造型式样时,要注意历史的真实性、时代的要求和地域的特征,尊重事物本身原有的形态,而造型式样的写实也不是照搬现实生活,而是要将现实生活进行艺术化的加工和处理,进而达到艺术的真实性。如日本动画片《阿基拉》,其场景设计无论是纵横的街道,还是高耸的摩天大楼,都采用客观写实的手法进行了精细的刻画。(见图2-1)

图2-1 日本动画片《阿基拉》中的建筑场景

所谓"写实色彩",一般是指画面色彩效果与人眼看到的客观世界色彩效果相似,讲求在再现具体的光色条件下物象色彩的真实面貌,强调色彩的真实感或纪实性。色彩规律的写实是指在表现特定的光色条件下物象色调的色彩形式,此种风格的色彩规律遵循自然环境中人们视觉的常规心理,而且需要充分考虑到环境色对景物色彩的影响,以及景物的材质等细节。不同场景内的景物的材质可能不同,这时我们就需要思考使用什么绘制手法才能使色彩充分表现出其材质。

写实风格色彩的创作者以写生的状态来观察和关注客观事物,用极其写实的手法来描绘和概括我们日常生活中的情景与瞬间。所以,写实风格色彩与观众的情感变化更加含蓄,就像现实中可以接触、触摸的逼真质感,追求观众的日常生活状态、生活情景和动画作品表达的思想、意境贴合更为紧密,动画影像空间比起其他色彩的风

格类型更加生活化、自然化和逼真化，从而使观众易于进入动画的故事情节并产生共鸣。（见图2-2）

⬆ 图2-2　日本动画片《秒速5厘米》中的场景

　　写实风格场景设计在透视的变化、空间的表现、明暗光照效果等方面符合自然发展变化规律，采用平行透视和成角透视，全景则采用三点透视和散点透视，具有很强的视觉冲击力和真实可信感。一个符合正常透视规律的场景更符合观众的心理模型，有利于观众理解故事的发展，正确的透视有利于场景空间的表达，与真实世界更加符合，其要求与造型写实不谋而合。如日本动画片《秒速5厘米》中，几乎每一个场景都是参照实景进行绘制的，例如主角走过的路口、列车检票口、电子公告牌等，为了达到逼真的视觉效果，导演新海诚率领制作小组做足了充分的前期调研准备，进行了大量的研究，收集了大量原始的一手资料。（见图2-3）

⬆ 图2-3　选自日本动画片《秒速5厘米》（一）

　　自然材质的写实通常是指在动画场景设计中所涉及的材料和质地都要遵循一定自然法则的规律性，并且符合人们公认的视觉感知。美国三维动画片《汽车总动员》聘请专门的历史学者对美国第66号大道以及沿途的风光进行考察，收集创作素材，为影片的制作奠定了坚实的基础。（见图2-4）

　　光影关系的写实既要符合科学的光学规律，又要符合自然中物体被光线照射后所产生的投影效果与投影角度。正确的光影效果符合客观世界中人们对光线的理解，是写实性场景的重要衡量标准之一。在动画片《秒速

5厘米》中对光影的描述,是新海诚导演的主要特色之一。(见图2-5)

图 2-4 选自美国动画片《汽车总动员》

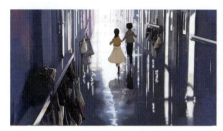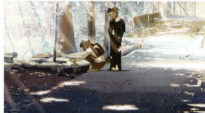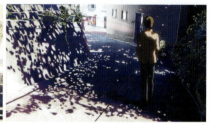

图 2-5 选自日本动画片《秒速 5 厘米》(二)

(三)写实风格适合表现的动画题材

(1)具有特定环境特征和指定环境与场景要求的动画题材。
(2)具有宏伟气氛的历史与科幻题材。
(3)动画剧作结构完整的商业动画片。
(4)具有深刻现实主题意义的动画片。
(5)制作周期长、制作人员众多的系列影视动画片。

(四)写实风格场景设计的要点

(1)时间、地点、空间要明确。
(2)在动画场景平面图中,安排角色表演区域和行动路线。
(3)确立视平线的高度,找准透视关系。
(4)参考一手和二手资料,完善场景各个细部。

绘制写实性动画场景时,不仅可以使用传统手工绘画绘制和绘画软件绘制,还可以采用三维软件进行制作,同样可以达到超写实的精细效果。写实类场景不仅能够丰富观众的视觉感受,还能使人产生身临其境的感觉。但其制作难度较大,过程艰辛,需要绘制人员具有扎实的绘画功底和坚忍不拔的毅力。

(五)写实风格动画片段分析

写实风格的动画场景设计,展现在人们面前的是一个自然、真实、色彩丰富的画面,具有现实生活环境的真实

感和强烈的亲和力,符合大多数观众的审美习惯和心理需求,在欧美,特别是在美国的动画作品中,这种风格比较常见。

1.《超能陆战队》文化融合的场景塑造

《超能陆战队》讲述了旧金山在 1906 年大地震后几乎被毁灭,而在这时大量的日本移民带着其独特的建筑技巧和科学技术来到了旧金山,与当地人一起重新建设这座城市。这座城市融合了旧金山与东京的城市特征,场景制作者们选择这两座城市创作不仅能够遵循原作,同时展现出迪士尼动画电影的创新,让影片实现了文化的融合式艺术创作,东京代表的东方文化与旧金山代表的西方文化被直接糅合在一起,无论是城市的名称,还是街道的景观,都模糊了叙事空间的地域标志,体现出东西文化交融的场景特色;经过创作者的艺术归纳与合理地突出,通过写实技法的绘制,使画面层次分明、丰富而不失真实感,场景画面宏伟壮观、色彩协调,给观众以身临其境的艺术美感。富有想象力的场景设置展现了高于现实的超现实世界。

开篇镜头大桥的设计上采用了东方日式建筑的"鸟居"与金门大桥的组合(金门大桥的顶部被设计成了日式楼阁的形式),遍地樱花、琉璃红瓦体现了东方古老建筑文化的日本神社与呈现着西方后现代建筑的高楼大厦相互依存,超现实的鲤鱼旗穿插其中,既让人熟悉又使人惊奇。从相扑、艺妓、面条店、满是樱花的街道、空手道、木式阁楼等元素的组合中,我们可以看到路标、广告牌、霓虹灯,诸如"空手道馆""铃木齿科"这样日式元素的广告牌,渲染了东京的文化氛围。导演根据《超能陆战队》的后现代故事背景,把城市风貌设计描绘成了一派鲜明和人流旺盛的景象,色彩间的对比强烈,展示着虚拟的"旧京山"这个城市独特的风貌,同时有利于剧情发展的需要和对场景气氛的把控。(见图 2-6)

🔴 图 2-6　选自美国动画片《超能陆战队》

2.《攻壳机动队》亦真亦幻的场景塑造

日本导演押井守在动画创作中一贯秉承超现实风格的探索,但他也曾在访谈中表示:"动画描绘怎样的世界,选择怎样的街道,全凭想象是不可能的,因此我选择自己熟悉的街道。"要创造一个未来都市需要一个真实的城市景观来作为原型。《攻壳机动队》的场景制作者押井守把选择目光投向了我国香港,他曾直言《攻壳机动队》场景就像"香港的一个下雨天,一半被淹在水中的香港"。

在影片前期设定阶段,押井守与美术设计师竹内敦志曾到香港采风,选取典型街景进行描摹绘制。在制作过程中,大胆采用了专业电影运动镜头的表现手法,许多场景皆是实地拍摄取材,然后将实景转化为动画场景,再将动画人物合成到画面中。之所以这么做,导演曾说:"我热爱把电影里的世界制作得尽可能的细节化。我热衷寻找最佳的点,比如一个瓶子标签的背后,看起来就好像你透过玻璃往外看一样,我猜,那非常日本化。我想让人们不停地回去看电影,好找到他们第一次看的时候没注意到的东西。"这种手法为我们展现了超乎想象的绚烂画面,

丰富立体的画面层次，极大地调动了观众的欣赏情绪。

影片场景中我们看到了林立的钢铁水泥，玻璃幕墙大厦遮蔽了狭窄巷道，能够仰望的最后一线天空，凌乱的城市里的人们在机器噪音与污浊空气中行走，炫目的街道霓虹灯等城市符号充斥着画面。尤其是灰色斑驳的老旧民宅被光鲜亮丽、五光十色的广告招牌围绕。押井守对此曾表示："在美工方面，我们几乎所有的精力都花在了绘制广告牌子上。广告牌子虽然是个低技术含量的产品，但它提供的资讯量却不可小觑。这是一个情报泛滥、被过剩的信息压得再也不会有未来的城市。亲眼看到那大片广告牌子的一瞬间，我的脑海中便烙下了如此的印象，那是一爆发过剩、扭曲朽烂的亚洲式的混沌状态。但它又让人有种奇妙的感觉，仿佛在这座城市里，很多过往的事物被人有意从现实剥离了。以我的这些奇妙的心理感触为基调，我决定完成全片大致的场景走向。"（见图2-7）

🔺 图2-7　日本动画影片《攻壳机动队》场景中五光十色的广告招牌

另外，电影画面中不时闪现出中文，从街角的招牌到高楼上的霓虹灯，作为一部从未在中国正式上映而风靡欧美以及日本的作品，此举的目的是显而易见的——营造疏离感和陌生感。片中新式的建筑与老旧的街区共生，人们生活于其中也逐渐习惯这种对立的存在。而在亦真亦幻的城市之中，潮湿压抑的空气里尽是些狭窄背街和肮脏垃圾，这些意象寄寓着押井守导演独特的思想。影片中呈现了阴暗忧郁的城市街景和美奂绝伦的梦境，正是为了衬托在高技术和物质极其丰富的今天人们所面临的失落感。

场景在影片中不仅仅作为未来城市的环境出现，同时起到了隐喻影片主题的作用，如影片中有一段长达三分半钟的时间里，只有场景视角不停变换：飞机掠过的影、河里飘浮的船、街上行走的人，草薙素子不断寻找，街道里、人群中、耸立的招牌、警示红绿灯、破旧的房屋、川流不息的立交桥、闪耀的灯光、滴落的雨、橱窗中的人体模型……这场戏节奏缓慢，并配合悲伤又压抑的背景音乐，营造出不安、不稳定的氛围，使观众沉浸其中。这些城市空镜头其实完全反映了影片的场景质感，华丽而空虚、古老与未来交融的氛围，悲哀又狂欢的生命，这是个真假难辨、虚实难分的世界，肆意地在影片中流动着。这场戏接傀儡师突然出现的镜头，傀儡师被辗死在车底，导演整段戏动静相接，处理得非常有创意。（见图2-8）

🔺 图2-8　日本动画影片《攻壳机动队》中的隐喻性场景

图 2-8（续）

影片理性严谨的场景设定与抽象极简的人物形象设定，使真实与虚拟结合的电影世界呈现出既理性又感性的特质，唯美与残酷共存。写实风格场景制作采用实景拍摄，然后在所拍摄照片上做艺术处理，或者根据拍摄内容重新绘制。这样做的目的是使画面更接近真实。这种超写实的场景处理方式是众多创新中的一种，应避免使之逐步走向极端，否则将失去场景创作和动画创作本身的意义和乐趣。

二、装饰风格

（一）装饰的概念

在动画场景中，装饰性是促使场景内容与形式美有序发展的重要因素之一。动画装饰语言的运用丰富了动画语言，强化了装饰美和形式美，增强了视觉形式美感的设计性和鲜明的风格。

（二）装饰风格场景的设计原则

（1）装饰风格的场景设计，是在写实基础上整理、归纳、提取的产物，其艺术性强，多用于艺术实验短片中，使观众产生新奇之感。

（2）装饰风格的色彩使用、点线面的造型、构思布局等抽象或具象的标准部分，应遵循装饰美的内在原则——统一与变化、对比与调和、均齐与平衡、节奏与韵律。

（3）场景中的装饰元素是以现实物象为基础，采用变形、概括、夸张等塑造手法，简明扼要地提炼出外形特征，突出其特点。将立体三度空间的形体和造型进行平面化的概括和处理，体现出很强的设计感、韵律感以及图形拼接感，具有极强的装饰性。

如中国经典动画片《大闹天宫》取材于中国古代神话，其动画场景中融入了许多中国文化元素，如饕餮纹、如意纹、回纹、祥云图案、剑、青铜器、鼎等。山川、河流、树木、云彩、器皿等都依据这些元素来绘制，其造型简洁，有皮影符号化的韵味在其中，而在对天宫神秘色彩的表现中又有水墨画虚无缥缈的感觉，对于这么多中国化的元素的借鉴，展现的场景风格必然极富中国意味。（见图2-9）

（4）场景的装饰色彩是一种非自然的，经过大量概括、夸张处理的，趋于平面化、单纯化的色彩形式，它的最大特征是平面化和主观任意变换色彩。

图 2-9 动画片《大闹天宫》中的装饰性场景

图 2-9（续）

（三）装饰风格场景设计的方法

1．借形造型

借形造型是将装饰元素加入动画场景修饰中的常见手法，是指将某个形状的其中一部分通过剪切、拼接方式结合在一起，从而产生新的造型。如爱尔兰动画片《海洋之歌》，影片主要强调人文主义情怀，运用了装饰绘画的形式，场景有种工笔绘画的意味，结合几何式的造型，达到一种空灵、清新、文艺的艺术效果。动画里的花草、老人、海洋、岩石、动物、房子等，无论多小的细节都有着自己独特的造型，造型有细微的夸张，但还是能一眼找到原型，别具风味，虽然造型众多，细节繁杂，但在整体风格上又达成了完美的一致，创造出了一个如诗如画的美好世界。（见图 2-10）

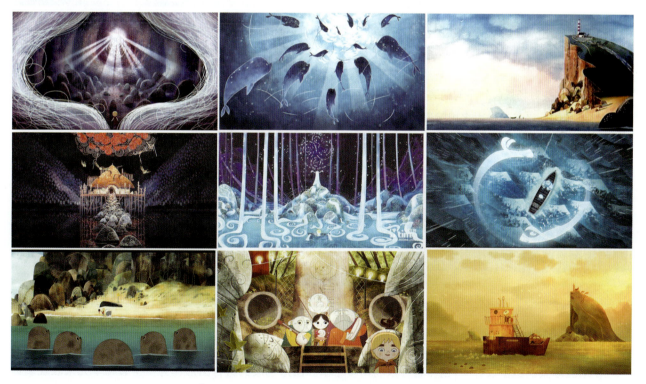

图 2-10　选自爱尔兰动画片《海洋之歌》（一）

2．夸张与提炼

动画场景设计中常用的表现手法是夸张与提炼，它是在客观事物原有形态的基础上对其进行夸张的变形，需要创作者有丰富的想象力与创造力。夸张手法在对场景原有形态特征强化的基础上，使场景造型风格更加鲜明，

装饰性更加突出,并对场景的形式美和情感表达进行强化,增加场景的情感趋向与趣味。提炼法则是对客观事物原有形态的提炼简化,它不是对原有形态的减少,而是对原有形态的浓缩,使其特征被突出,强化了造型的中心思想。提炼出富有趣味性与适用性的元素并将其融合于场景设计的造型中,对两者进行有机组合,增加画面的灵性与美感。混搭手法将不同的装饰元素通过巧妙的搭配,在剧情需要的基础上对场景进行修饰。它不是对原有形象的破坏,而是通过这种手法来丰富造型内涵,使观众获得更多的视觉美感。

爱尔兰动画片《凯尔经的秘密》中的场景多采用夸张与概括的简单的圆弧造型,例如图中的动物、人物以及植被,外部造型都是将尖角钝化了的圆弧。色彩清新明丽,有较强的装饰感和艺术感染力。(见图2-11)

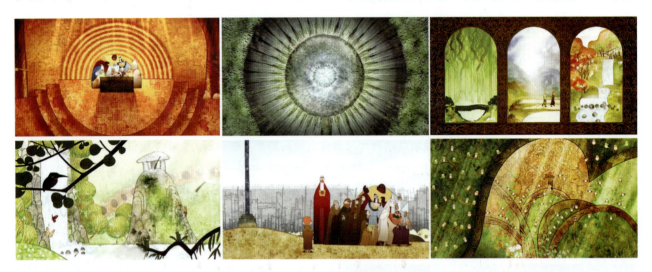

图 2-11　选自爱尔兰动画片《凯尔经的秘密》(一)

3. 线条的运用

不同的线条对场景起到不同的装饰作用。直线在场景中有硬朗明快的装饰感;曲线有圆滑流动的装饰感。《凯尔经的秘密》场景设计中多以圆滑的线条作为装饰元素,蜿蜒的曲线围绕主体造型展开设计,以粗线为中心,细线辅助粗线,两者相互结合并统一于场景的辅助功能,增强了场景的秩序感与装饰性。(见图2-12)

图 2-12　选自爱尔兰动画片《凯尔经的秘密》(二)

4. 肌理的运用

在动画场景的造型设计中,创作者可以利用多个单一图形构成的组合图形作为一个装饰单元来表现装饰性。图形与图形之间的关联与渗透能够形成一定的语境,表现出造型的方向性、秩序性。材质的纹理能够使观众捕捉到天然的艺术美,在装饰单元中加入肌理效果,能够增强场景的质感和耐看性,也让原本的装饰元素装饰性更浓郁、视觉冲击力更强。《凯尔经的秘密》场景设计中运用了肌理素材,强有力地补充了画面质感。肌理的制作方法颇多,既可以运用自然景观中的纹理素材制作,也可以按照画面需要,用绘画材料加软件进行综合处理,如《凯尔经的秘密》中肌理效果的运用。(见图2-13)

🟠 图 2-13　选自爱尔兰动画片《海洋之歌》（二）

（四）色彩的提炼与归纳

为丰富场景的装饰性，可以利用色彩间的对比和冷暖对比。在符合场景需要的情况下进行色彩提炼与归纳，增强装饰性，突出主体，使动画场景与作品呈现出和谐的视觉效果。动画场景中的装饰性，以创作者定向的风格和视觉吸引力，通过色彩、对比度、空间布局、画面版式、场景调度等展现，让动画场景风格对于动画整体更具表现力。

三、漫画风格

（一）漫画的概念

很多漫画风格的动画是对漫画作品进行提炼、改编的结果，使观众在轻松愉悦的氛围中感受幽默感，具有较强的艺术性。

（二）漫画风格场景的设计原则

（1）漫画风格场景造型设计简洁、概括、单纯，轻松幽默的场景布置适合表现较为单纯的主题。

（2）高度概括的色彩以几何图形和大色块呈现给观众，将色彩单纯与场景简洁有机结合，并简化光影和质感等写实的因素，整体视觉效果给人一种轻松、欢快、简洁、统一的感觉。

漫画风格的动画由于对真实场景中的各元素进行了高度概括和提炼，使其呈现出简洁性和趣味性的特点，漫画风格的场景设计多用于剧集较多的 TV 版动画片。面对较大的工作量，这种简洁化的场景更便于制作，但需注意：在制作时如何归纳、提炼场景中的造型，使之既简洁又不失特点，更富有趣味性。因为它造型概括简练，色彩单纯，所以容易被低龄人群接受，如《猫和老鼠》《大力水手》《蜡笔小新》《机器猫》等动画片。

在法国动画片《大雨大雨一直下》中从儿童的角度讲述对生态的保护和人性的描述。漫画风格的场景中继承了法国浪漫主义特色的表现手法，用蜡笔的笔触感来绘画，有浓烈的儿童色彩，如对土地、花草、树木、房子、动物进行描绘时都刻意提升了明度，这种明快的色调加上简单粗略的笔触赋予了每一个画面浓烈的感情色彩，赋予了动画无穷的生命力。（见图 2-14）

🟠 图 2-14　选自法国动画片《大雨大雨一直下》

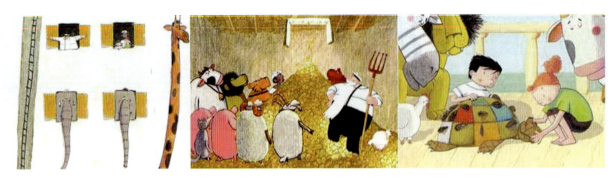

图 2-14（续）

四、水墨写意风格

我国的水墨风格动画片在世界上享有很高的声誉,水墨画的背景绘制有时需要运用得很委婉含蓄,既要若隐若现不影响角色运动,又要起到衬托背景的作用。水墨风格是中国动画的独创。

（一）水墨风格场景的特点

水墨画是指运用水和墨创作的绘画形式,由墨色的焦、浓、重、淡、清产生丰富的变化,表现物象,有独到的艺术效果。要制作水墨动画电影,就必须对国画进行深入的研究,在对国画的笔触、层次、浓淡、虚实、墨润效果等方面的特点了如指掌后,才能运用特殊的拍摄技巧来拍摄水墨动画。随着科技的发展,运用三维或者二维绘画软件也可以创作出水墨效果的动画片。

水墨风格的动画片是古典山水画透视与东方美学画面在蒙太奇中的完美结合,再现了中国古典文化的意境。采用高远和平远法来表现且构图考究,国画的韵味在于似与不似之间的美学观。中国经典水墨动画《山水情》的场景用半侧留白的国画构图形式来表现烟云和雾气的甜润灵秀与清新飘逸;用浓墨重笔来刻画苍莽的山色,深远豪放;用"游丝"描写人物形象,动作和表情优美灵动。间或几幅"活"的水墨花鸟画面赋予了花鸟优美的神性和温馨的人性,犹如把我们带到了诗歌的境界中。影片中四季之景体现了传统国画的春绿、夏碧、秋黄、冬白的四季特色。采用高远和平远法来表现自然山川飞瀑,有机组织了镜头的连续性,彰显水墨山水画的文化底蕴。观看影片就像我们置身画中,可以触摸到自然山水和画面中的人物。无言中表现一切,含蓄而洒脱,意境深远。

《山水情》在制作惜别的高潮段落时,采用画家"现画现拍"的方式,负责人物设计的吴山明和负责背景设计的卓鹤君两人都是国画大家,他们在现场铺开的整张宣纸上挥毫。而摄影人员则当即就选景拍摄。现场拍摄的画面经过后期处理而成为影片中不同的场景,再与动画镜头合成。也正是这种新颖的拍摄方式,《山水情》中乌云来临、山形隐现、大雨滂沱等视觉上淡入淡出的渐进效果才被极为传神地表现出来,使短片充分显示出了艺术家们笔情墨意带来的层次感和节奏感。自然山川的豪情泼墨,勾皴点染,飞瀑溪流的韵律线条,飞舞跃动。春天笔简意赅的冰雪融化,夏天泼墨写意的荷叶青蛙,秋天色彩传情的枫叶飘零,冬天满身寒意的冰雪封湖,无处不用笔墨的华彩来流露出中国文人画的笔歌墨舞,韵味十足。（见图2-15）

国画的构图十分重视人物与景物的搭配关系,国画中很少出现西方抽象派所谓的"水不容泛,人大于山"的情况,往往将人与景用"深山藏古寺"的方式含蓄地表达出来,为了体现"无我之境"的隐喻,许多画家善于调整人物与山水的比例,人物与山水相比明显要大于生活中的真实形象。

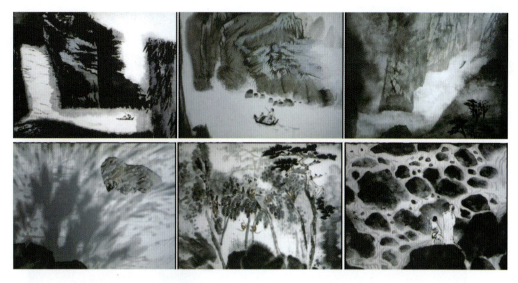

图 2-15　中国水墨动画艺术片《山水情》笔墨生象之韵

（二）水墨动画的发展趋势

随着数字技术的发展，通过数字技术发展民间艺术形式，正成为现代民族动画新的研究领域与发展方向。现在通过三维软件陆续尝试制作数字水墨动画作品，将来可将小写意、大写意、纯工笔、工笔重彩、工笔淡彩等与动画结合，这是将来研究的一个方向。

五、幻想风格

（一）幻想风格的概念

幻想风格动画片也称为奇幻风格动画片。幻想风格的场景一般是非现实的，是超乎人们日常生活的常规视觉与想象的场景，是色彩斑斓的世界，充满玄妙、幻想。

（二）幻想风格场景的设计原则

（1）幻想风格的场景特点是形式造型极其大胆、夸张、新奇、超乎常规想象。这类动画中常常出现新奇、大胆的道具造型，以及独特、充满想象力的场景，如韩国动画片《美丽密语》中美妙、浪漫的奇异空间，还有日本动画片《风之谷》中表现的奇幻、充满恐惧的"腐海"。（见图 2-16）

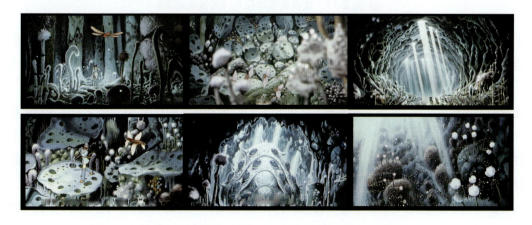

图 2-16　日本动画片《风之谷》的"腐海"场景

（2）色彩新奇、大胆，超出人们常规心理和欣赏习惯。超乎常规和客观的色彩处理也是此类动画片的一大特色。比如在动画片《无敌破坏王》虚拟世界的小女孩赛车游戏场景的设定中，地面可以是粉红色的，而不是通常的蓝色或绿色，整体场景设计成女生喜欢的粉色调糖果世界。（见图2-17）

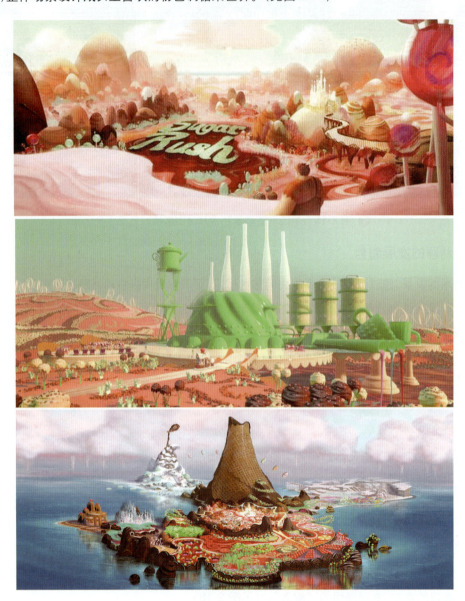

图2-17　选自美国动画片《无敌破坏王》

（3）打破常规的比例关系。在场景、道具与主要角色的比例关系上采取或大或小等超乎常规尺度的比例关系处理，打破人们的常规心理比例。比如动画片《天空之城》中一棵树就是一座巨型的空中堡垒。（见图2-18）

（4）光影的效果超乎常规。在光影的效果上力求光怪陆离，设计超常的氛围，从而使人产生虚幻的视觉感受。如在动画片《千与千寻》中，千寻来找汤婆婆，汤婆婆的办公室门外的光影效果就体现了神秘感。（见图2-19）

（5）注重灵感，感性的抒发也是幻象风格动画场景的特点之一。灵感是每一种风格的场景设计都需要的，这种灵感可以是依照现实中物体的变形夸张，也可以是摆脱现实的遐想。

虚幻世界的特点是架空，它可以架空世界，比如《疯狂动物城》中的动物城市、《怪物公司》中的怪物世界、《功夫熊猫》中的和平谷等，都是虚构了一个根本不存在的世界。具有虚幻世界观的动画场景一般非常注重视觉

上的效果和画面冲击力,然而不论是虚幻、奇幻、玄幻,它们都可以在现实生活中找到原型,完全没有依据的空想是不存在的,这种来源于现实生活的原型就是灵感的来源。

◆ 图 2-18　日本动画片《天空之城》中神奇的浮城

◆ 图 2-19　日本动画片《千与千寻》中的光影运用

(三）幻想风格动画片段分析

梦工厂出品的动画片《疯狂原始人》讲述的是一个逃亡的故事，洞穴一家人遇到了一个文明人，得知自己居住之地将要被天崩地裂地毁灭，于是洞穴一家人开始和文明人结伴逃往高耸入云的希望之地，而在逃亡过程中，原始与文明、固执与改变碰撞出种种的故事和笑料。故事内容并不算新颖，而它胜在奇幻风格带给人们的视觉盛宴。在场景造型上，采用了混搭设计，将人们所熟悉的造型进行了种种嫁接搭配，玉米森林、玉米棒烟花、沼泽地、水晶山、珊瑚群、未来世界，这些都是现实中所不存在的场景，但是里面各种元素却是真实生活中存在的，将这些真实元素重新混搭，赋予它们新的功能，这使场景保持了一个人们所熟悉的感觉，丰富了视觉。在色彩上，采用高纯度多种色彩搭配，场景和角色造型都采用丰富的细节色彩，为了防止色彩混乱，由黄、蓝、绿三个主色调带领一群色彩斑斓的辅助色创建了一个色彩系统。比如土黄色搭配深蓝色，高饱和度的黄色搭配绿色、紫红色、蓝色，高饱和度的红色搭配绿色。场景上的奇思妙想勾勒出一个奇异的故事，把人们带入一个梦幻境地，使影片的整体风格充满了奇幻色彩。（见图2-20）

✝ 图2-20 选自美国动画片《疯狂原始人》

日本动画影片《红辣椒》中在对梦境世界的视觉表现上，今敏导演运用了超现实主义手法。超现实主义手法一般都会采用带有浓重主观倾向的色彩和大胆夸张的变形来进行画面构图，《红辣椒》以色彩绚烂、意象丰富的梦来展示梦境世界中的各种奇幻场景、无意识内容、欲望形式。并同时采用镜头剪辑手法，完成了对梦境中虚无缥缈感和跳跃性等空间特点的刻画，具有强烈的绘画意识形态，将梦境空间表现得淋漓尽致，恰到好处地对人被压抑的意识和内心情绪做出形象化、视觉化的传递和表达。（见图2-21）

✝ 图2-21 日本动画影片《红辣椒》的梦境场景空间

六、综合实验风格

（一）综合实验风格的特点

综合实验风格的动画多是由一些艺术家独立制作或小规模制作方式经营创作，特点是突出艺术家的个性特征，主观性强。不涉及资金、广告等因素影响，实验目的性强，商业性弱。其使用材料或表达手法较为丰富，让人耳目一新。它多用于专业领域或网络传播，属于非主流的艺术形式。它所包含的因素多种多样，应用的材料也是种类繁多，例如彩铅、水墨、油画、木刻、布偶、剪纸、拼贴、泥塑等。综合实验风格场景设计属于非主流动画场景艺术。

（二）综合实验风格的设计原则

（1）突出艺术家的个性特征，主观性强，具有创新精神。
（2）追求艺术品位，强调绘画性与材料性，强调艺术性和独立性。
（3）画面形式感强，不受拘束，强调材料质感和绘画质感，可独立操作。

如油画风格的动画场景中，凭借颜料的遮盖力和透明性能够较充分地表现描绘对象，而且色彩丰富、立体感很强。如《美人鱼》这部动画片的场景设计就是利用油彩在玻璃上绘制的。但油画风格的动画场景也有一定的局限性，它必须要具有准确的比例、形体和结构关系，而且油画场景绘画完毕后，也不是特别容易保存，加上绘制油画场景所消耗的时间过长，因此油画风格的场景设计到今天多为计算机软件绘制而成。（见图 2-22）

图 2-22　选自动画艺术片《美人鱼》

场景设计上可打破自然规律。制作实验风格的动画场景时除了可以采用纯手绘手法，还可以采用定格动画、三维动画或实拍摄影等手法完成。在美术风格上存在着多种形式的杂糅，例如将摆拍动画与二维平面风格相融合，或者将真人动画与二维动画或三维动画相结合等。

综合风格是具有很大发展潜力的一种创作方法，可以使我们尽情地发挥自己的想象力进行创作。可以是真人和卡通的结合，可以是实拍的场景和二维或三维卡通造型，也可以是真人和计算机二维或三维的场景。

许多综合实验风格动画片属于纪实动画，此类动画片大多数是个人为纪念某件真实事件而创作的，因为纪实动画在描绘内容方面有真实的时代背景，为了形式上更加逼真，就需要添加许多真实的照片和多种表现风格的杂糅。

第二节　动画场景制作方法的分类

动画场景按制作方法分类可分为传统手绘类场景、计算机绘制类场景和实际拍摄类场景。

一、传统手绘类场景

手绘动画起源于传统动画的制作方法，传统手绘类动画场景从创作开始到制作完成均是采用手绘的制作方式，大多是在纸上使用水彩、水粉、毛笔等绘画工具，采用一定的绘画技巧进行手工绘制。现代二维动画中的场景仍有一部分采用手工绘制，有很明显的笔触、色彩、肌理、水分等变化效果，具有较强的个性和艺术性。

传统手绘类场景比使用计算机制作的场景更加生动自然，有一定的亲切感。手工绘制对绘画人员的绘画技术要求较高，手绘场景耗时、耗力且不宜修改，能够通过炭笔、油画、水粉、水墨等手绘技法进行表现，一般是作为场景设计的首选方法。我们也可以通过剪影、剪纸、拼贴等方式加以手绘的方式进行场景制作。平面手绘场景制作在动画场景创作上的要求周期相对较长，人工消耗大，可是在视觉感受上却有着独特的魅力。（见图2-23）

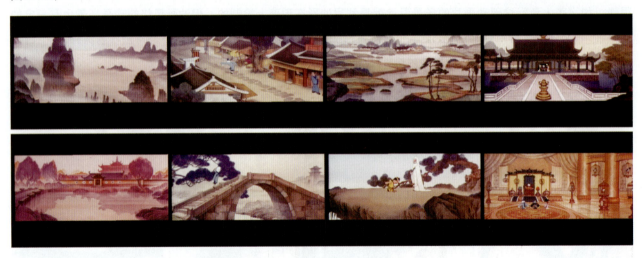

✝ 图2-23　中国动画片《天书奇谭》的场景

二、计算机绘制类场景

计算机绘制类场景有二维动画场景绘制和三维动画场景绘制之分。现在流行的二维动画场景的制作流程是：首先是手绘线稿；其次将绘制好的线稿在计算机上进行扫描；然后用Photoshop、Painter、Illustrator等绘图软件结合数位板进行上色；最后将制作好的场景调入动画制作软件中进行合成、配音等，完成制作。也有一部分设计师推崇二维动画无纸化的发展，即用数位板、计算机等绘图软件在计算机上从绘制线稿到最后合成一次完成。

1995年《玩具总动员》打开了三维计算机动画的大门，自问世以来，三维动画发展十分迅速。就动画场景而言，三维技术拥有较大的优势，3ds Max、Maya等软件的有效应用，将场景搭建成既虚拟又真实的立体空间，方便了设计师调整摄影机位，有效地获得了需要的画面视角。三维绘画与纸绘有一定区别，它很多时候是利用鼠

标和键盘建立模型,然后通过各种数据资料库选择其材质,可以通过骨骼的绑定实现动画效果,最后还需要通过渲染来完成整部片子。通过计算机可以达到模仿现实的生动仿真效果,一些光影、毛发、凹凸等效果都可以达到让人难分真假的地步,它在形象手法的表现上更自由、丰富,透视、立体、空间的效果更加真实。

　　计算机中三维制作与传统动画制作有很大区别,计算机突破了很多局限,只要有丰富的想象力,甚至可以超越传统的观念做出现实生活中做不到、拍不出、看不见的事情,制作出一些只有计算机三维软件才能达到的效果。随着计算机技术的快速发展,日益普及的三维计算机动画形成了新一代数字传播媒体最广泛的形式之一。大量的电影中也加入了三维技术,让真人与特效结合,为科幻电影发展提供了强有力的技术支持。《疯狂动物城》中的场景就全部由三维制作,故事的场景是整个动物城,给人一种奇妙的感觉,创造出了意想不到的世界,场面十分壮观。(见图 2-24)

　　✦ 图 2-24　美国三维动画片《疯狂动物城》中的场景

三、实际拍摄类场景

　　实际拍摄类场景即实景搭建场景,是指利用泥土、木头、沙子、石膏以及生活中的各种材料,通过手工制作形成道具并组成的场景,主要用于定格动画中,材料的应用是此类动画的最大特色。定格动画的场景设计就像一个微观世界,尽管微缩,但尽量要真实。在场景的搭建过程中,对设计师的手工制作能力要求很高,需要模仿创作出各种材料的质感,并配以灯光布置,营造真实又夸张的气氛,如木偶动画场景。木偶剧起源于西汉时期的傀儡戏,随着动画片制作技术的发展,很多动画制作者将这门艺术融入动画片中,形成了一种独特的表现形式。为了在搭建场景中达到更好的效果,其他传统元素的选用要与木偶动画相协调。

　　与黏土动画场景制作相同,木偶动画场景也是相当复杂的过程。中国动画历程中也出现过一批优秀的木偶动画作品,如《神笔马良》《阿凡提》《大盗贼》等。获得第80届奥斯卡最佳动画影片奖的《彼得与狼》是一部典型的木偶动画,其每秒钟就有25格,并且该部动画影片共创作了19个角色、50个戏偶,运用1300万像素向观众展现了420个镜头,并伴以1700棵树和千棵小草,塑造了一个非常真实的动画场景。(见图 2-25)

图 2-25　木偶动画《彼得与狼》

第三节　综合实验风格的材料分类及表现形式

一、材料对动画场景风格的影响

通过动画场景的类型特征与绘画的技巧，我们可以看出能绘制动画场景的材料之多。有一些不了解材料的人认为材料只是创作的媒介而已，自身价值并不很高，只能依附于创作，只是场景造型设计的载体。当到了 20 世纪后，材料本身的直接性慢慢地被挖掘出来，变成了可以演绎情感与观念的主体风格体现。材料本身都有独特的质地、属性、肌理痕迹，艺术家在选择和运用材质时被这些特质所吸引，会勾起他们艺术创作的欲望，以这样的结构结合起来也就形成了新的艺术风格与种类。

大自然的材料往往不是人为可以控制的，基于它们之下的作品几乎都有着偶然、随机、抽象、象征的特性，欣赏者在欣赏的当下可以发挥广阔的想象空间，裂纹、晕染、缩油、刮痕都可以引起审美主体的联想，这样材料就有了自己的意义。

二、综合实验风格动画场景中的材料

综合实验风格场景注重材料性和绘画性。材料作为一种艺术载体，通过不同材料的组合和表现，都会具有很强烈的艺术美感。我们通过对综合试验风格场景设计中材料的应用以及对材料属性的分析，来更好地了解在场景设计中作为综合试验风格组成部分的材料从构图、视觉表达上的作用，从而分析并拓展综合试验风格场景创作中材料的应用空间。随着动画的发展，任何材料作为动画场景设计的对象都成为可能，探索使用各种材料在动画创作上的表现形式也成为动画艺术家的一种新时尚，于是综合试验风格动画场景中的材料也变得多种多样起来。

综合实验风格动画场景设计中所包含的材料应用也是种类繁多，例如彩铅、水墨、油画、木刻、布偶、剪纸、拼贴、泥塑等，木质的、铁质的、纸质的材料，蔬菜、水果甚至日常用品等，从理论上讲，都可能成为实验动画艺术家们

有情感、有思想的"动画场景演员"。

三、综合实验风格场景材料上的表现方式

综合实验风格动画和今天发展极度迅速的数字图形艺术动画各有其优势和独特的美感，而运用自然质地的材料作为动画加工原料相对于综合实验风格动画形式而言，更具有另一种真实感和特殊的肌理美感，在表现形式上也更具有趣味性和复杂性，材料所体现的质朴感在表现力上更加吸引观众，如同现今一统天下的数字动画，也一直在不停地探索更加接近真实的材质运用，因此，创造性地使用自然材料作为动画场景设计创作的表达手段已成为拓展综合实验风格动画场景创作领域新的动力。

（一）黏土材料

黏土动画的成功很大程度上取决于前期的手工制作，黏土有着很好的伸展性以及可塑效果，通常会给观众以灵活多变的感觉，也能给人一种亲切感。由于黏土在表现形式上的多样化，它也成为综合实验风格动画场景设计中的"常客"。1974 年，美国动画导演威尔·文顿制作的黏土动画片——《星期一闭馆》，片中美术馆中的艺术品在醉汉的眼中不断变化，时而变成说话的电视，时而变为抽象手臂雕塑。我们看到在黏土材料的变形中这些艺术品充满着生命力和活力。这部动画短片也向人们展示出黏土材料的多样性和超强的可塑性。

2000 年由尼克·帕克和彼得·罗德出品的动画片《小鸡快跑》中接近真人的灵活表演，流畅的故事情节和足可以与任何计算机动画片相媲美的画面，都获得了很高的艺术评价。在场景设计上各种造型、农场摆设、房间物品、仓库都让我们体验了一把英国式鸡场特有的风情。（见图 2-26）

图 2-26　选自美国黏土动画片《小鸡快跑》

（二）木质材料

木质材料具有独特的质地构造，而且材料本身的花纹和色彩具有不可复制性，再加上木材也易于加工，因而成为动画场景设计师惯用的材料。木材本身特有的纹路通常会给人一种沧桑感、厚重感，因此在场景设计中木材的应用通常会添加一些其他的辅助材料，例如布、黏土、橡胶、金属等，表现手法上常以绘制、雕刻等来制作短片中的场景。

在综合实验风格场景中应用木质材料也可以凸显民俗风情，加拿大动画导演可·赫德曼通过积木本身的特点设计了《积木的世界》这部短片。虽然故事内容倾向幼儿，但充满童趣的场景设计还是颇具吸引力的。这是讲述一个在蓝色幕景下，由红色、黄色、绿色的积木搭成了的城堡，带着甲虫图案的积木在绿色积木拟出的树丛间穿梭，两个由三个正方体积木组成的小人在这个积木城堡中开心地游戏时，遇到了城堡中盘踞的绿龙（由多个正方体积木组成），续而展开战斗的故事。

我国木质实验动画大多吸收了古代传统的木偶戏的精髓，它在制作上充分挖掘木质材料的底纹和其他材料

的融合，在制作综合实验风格场景中，追求造型的立体感以及逼真效果。如 1963 年出品的《孔雀公主》，就是中国木偶片的第一部代表佳作。不但故事情节跌宕起伏，而且人物动作相当流畅，特别是气势恢宏的整体场面，让人印象深刻。（见图 2-27）

⬆ 图 2-27　选自中国木偶片《孔雀公主》

近年在动画场景设计中，计算机软件的快速发展辅助了综合实验场景的设计，通过计算机设计的木质纹路也成为背景设计的素材。可见不论何时，应用什么样的技术手段，都无法掩饰木质材料色彩上的独特魅力。

（三）纸类材料

在实验动画场景中纸类材料的使用是最为常见的也是应用最早的材料，早在 1923 年，德国动画人洛特·赖尼格尔的动画长篇《阿基米德王子历险记》中，在场景设计上就运用了剪纸、拼贴的模式建造了土耳其哈里发的皇宫、大象坐骑上的豪华木架和帘子、海妖的宫殿和神秘岛上的树木等，虽然当时技术有限，但是这部长篇推出后立刻在动画界引起了不小的轰动。

法国实验动画短片《三个发明家》中出现的纸类压印、剪裁手法让人目不暇接，令人不禁赞叹纸类材料所创造出的立体美感。在这部动画片中，白色的纸类材料为发明家一家三口提供了一个华丽的住所，洛可可式的剪裁、压印图案出现在房屋、家具、人物服装以及热气球上，华丽之中流露出一份中世纪的优雅气质。（见图 2-28）

⬆ 图 2-28　选自法国实验动画短片《三个发明家》

（四）沙土材料

沙土作为随处可取的制作材料，一直备受实验动画人的青睐。如今将音乐、沙土绘画结合计算机技术，完美地为世人呈现出了全方位的感官享受。

动画艺术片《猫头鹰与鹅之婚礼》动画场景较为简单，但依然有沙子柔软的特性。绘画材料与玻璃带来的特别质感和强烈的视觉冲击效果，是动画场景风格中不可缺少的一部分，值得更加深入地研究。（见图 2-29）

图 2-29　选自动画片《猫头鹰与鹅之婚礼》

（五）日常生活材料

日常生活中的材料丰富多彩，每种材料都有独特的特点和属性。充分利用材料的优势，可以把场景设计表现得非常丰富。实验动画就是要在场景设计中大胆地尝试融合多种材料进行表现，突出材料的个性，这样才能丰富画面。我们在确定材料后，再从镜头上对场景进行设计，动画场景设计师们在日常用品材料的应用上增加了很多贴近生活的乐趣。20 世纪下半叶艺术家们在实验动画场景上将艺术深化于科技手段的同时，也在考虑如何让生活日用品作为设计材料进行艺术性的表达。

就理论而言，没有什么材料是不可用的，世界上存在的任何实体物品甚至人类创造的文字符号都能够成为动画艺术家用来创作的主体。著名的捷克动画大师伽里克·塞克非常喜爱赋予日常用品（书、鞋子等）以孩子般淘气可爱的灵性，来表现动画艺术创作，他在动画短片《书柜的故事》中以第三者的视觉观察各种各样的书本间的互动以及排列，展示以书为载体的文化之间产生的有趣的交汇和发展。而各种各样的书本在书柜上的地位和行为则代表了书本本身的内容和类别，又反映了这些知识和素材在欧美文化中随着生产发展而发展的过程中出现的社会秩序和影响。片中也不乏许多妙趣横生的故事，让人不禁眼前一亮。（见图 2-30）

图 2-30　选自动画短片《书柜的故事》

"灵感来源于生活"，正是因为这样，我们将熟悉的日常生活用品作为制作动画的材料运用在实验动画场景设计中，创造出新奇的动画场景画面，并寄托以情感的表达，再加上我们丰富独特的想象力，都可以成为实验动画场景创作素材中的一员。

（六）特殊材料

动画艺术家们不断地对实验动画场景进行创新，尝试使用一些比较特殊的物件。1921 年亚历山大·阿列塞

耶夫为表达自己渴望在时空中运动起来的愿望,他在定居巴黎后开始潜心研究动画的各种形式与制作材料,为此做了大量的实验。在 1933 年与克莱尔·派克合作制作完成了他们的第一部针幕动画片——《活动雕版》,首次使铜版影像活动起来。针幕装置包括一个 1 米 ×1.2 米的白色板子,这块白板竖立在一个能够衔接前后表面的框架内。它能够容纳 100 万只钢针,借着小滑轮之力将钢针自由推到确定的位置,根据针杆的位置而创造出不同的调子。这种技巧是为精致的铜版雕刻设计的,它能够表达很抒情、富有诗意的画面。一组组的钢针成为导演的画布,而各种大小的滚子则是导演无所不能的画笔。千万根单色的钢针表现出一种强烈的铜版雕刻的味道,令人惊讶的是如此柔和细腻的画面只用了单纯的黑、白、灰三种颜色,充满了欧洲艺术电影的浪漫主义色彩。

又如 2004 年谭力勤教授的数码动画作品,虽然数码动画在当下是比较常见的方式,但他是世界上第一个将数码艺术刻在石头、兽骨、铁皮上的人。他的作品《舞蹈》是利用兽皮为背景,应用各种三维动画原片通过投影机从不同角度交叉重叠式投影于半透明的兽皮上,从而产生一种湿润、透明、赫黄又深沉的动画效果。观众可从不同的角度近距离地欣赏这部作品。这部动画作品的动作采用北美先民的祭祀仪式,画面的色彩以金、黑、白为主,画面经过多重叠加后显得野性十足,更能让观众从中感受到那个狂野时代的风貌。

(七)多元化材料运用

材料元素在艺术综合实验题材动画上的运用与拓展也体现了多元文化和独立艺术的动画艺术创作宗旨。被称为"超现实主义动画大师"的杨·史云梅耶将真人、木偶以及任何可以利用的材料混合,以合成的创作原料作为场景,像天然材料包括泥土、石头、贝壳、树叶等。他制作的 12 分钟的黏土动画短片《对话的维度》中使用各种材料进行动画创作,使这些物体赋予动态的生命。短片中将雕塑、拼贴、逐格动画完美地结合,用超现实主义的手法将各种蔬菜、瓜果、炊具、文具、生活器具、黏土类材料引入了拍摄,这些材料不可思议地复活,互相搅来搅去最后又拼出新的形状或形体来表达深刻的哲理。(见图 2-31)

图 2-31 捷克斯洛伐克动画导演杨·史云梅耶导演作品剧照

不同的材料创作出来的场景，都会依据材料本身的属性及其属性的结合变化展现出特有的风貌，风格也不尽相同。每种材料都有自身精妙之处，它给人的感受或是精细，或是触手可及，或是虚无缥缈，有着独特的艺术魅力，不会重复也不可取代。今天的综合实验风格场景设计之所以在材料表现形式上呈现多样化的全面发展，并拥有技术创新的发展空间，与这些动画大师们在场景设计中对材料、形式、风格、内容以及技术上的创新、实践和探索是密不可分的。

思考与练习

1. 指定一部经典动画片，让学生具体分析该动画片场景构成的风格特征，以及如何保证动画场景设计过程中构成元素与造型风格的统一。

2. 指定一部小说中的某个场景，让学生对该场景进行构思设计，提交简要的设计分析及 5～8 张设计草图。

第三章 场景空间的结构方法与镜头运用

学习目标：

通过本章的学习，要求学生对画面空间的结构方法与镜头有充分的了解，熟练掌握画面构图的基本要求和画面构图的规律，并明确动画影片类型风格，依据剧情内容、剧本的主题思想及题材样式，对整部动画影片的画面构图有整体认识，并确立画面构图的思路与方法。

学习重点：

要求学生掌握画面构图的规律和技能，掌握镜头景别等具体技法。

第一节 场景空间的结构方法

一、动画场景的空间构成艺术

空间就是由形与形之间所包围的空气形成空间的"形"，是我们假设的虚无容器。在动画影片中三维的空间都必须要表现在二维的平面上，这是所有的立体空间与平面绘画表现所具有的先天的矛盾空间。在动画场景设计中引入空间的概念，这样不但丰富了动画场景的表现力，还使得动画场景与镜头电影化、空间三维化相接轨。

动画场景是一种随着时空转换进行空间布局的艺术，是画面空间、角色、造型等如何安排的问题。动画场景在表现上应十分关注画面中的视觉效果，也就是画面效果在视觉上将产生的效应，合理的画面结构形式可以透过视觉的强弱对比，使场景画面与观众产生共鸣。尽管在二维的画纸上进行绘制，但心中却要时刻分析虚拟三维空间的构成合理性，以便明确地表达出画面的重点和视觉浏览流程，使观众能够按照设计师的构思线索去浏览画面。

现代场景空间已是一个全新的概念。说其广阔，是因为它能涉及整个故事与角色活动空间的系统策划与整体营造；说其具体，场景空间又是一个非常专门化的处理表演视觉空间的设计与造型工作，它不说什么，却表现了一切。场景的设计有多种要素，但都是围绕着舞台空间的整体视觉营造而进行设计。场景空间是角色活动的空间，是角色存在的方式，是故事情节发生的场所。角色和空间是不可分离的，场景空间就是这样一个复杂多元的统一体。苏珊·朗格说："空的空间如果不圈出来，实际上是没有可见部分和形式的。"没有实的空间的围隔，就不能形成我们所需要的空的空间。实的空间使虚的空间成形。为了塑造虚的空的空间，"有"与"无"、"实"与"虚"既相互对立，又互相依存。有之以为利，无之以为用。实体的存在是为了它们所围成的空的空间。

动画场景构成不仅仅是把生活中的形象原封不动地展示给观众或者是将物体进行简单组合,而是要从动画效果的表现上去绘制,对自己了解的现实场景素材进行加工、提炼、改造、重新组织,这就是完成画面基本结构的过程,是设计师进行艺术性情感表达的过程。这些步骤与动画片是否具有艺术感染力有紧密的联系,也是画面是否具有层次感的关键。这个阶段是达到画面造型合理、烘托场景气氛的主要步骤。另外是摄像机的拍摄方位,一般包括正面、背面和侧面三个方位,是否调整到合适的拍摄方位决定了动画片艺术性水平的高低。

不论何种风格的场景,都分为外景、内景及内外景结合三种空间形态。在这三种形态中比较好把握风格的是外景,对面积相对广阔的景物最容易表现它们的风格属性,而室内场景的空间风格表现则相对于室外场景较难把握,第一是因为室内空间比较狭小有限,既要考虑到透视的运用,又要表现景深感和设计风格,所以对风格的体现有一定的难度。

二、动画场景中空间的表现

在动画场景的空间中,按照场景的景别可分为内景与外景。而如果深入了解动画的场景空间,就必须了解其根源,即如何营造场景空间。一般而言可分为物理空间和心理空间。所谓物理空间,就是在动画场景中能设计出自然景观空间和室内生活空间,但只是营造一个物理空间还不够,还要配合故事情节来强化场景空间的独特效果,也就是心理空间。心理空间即刻画角色受环境影响而产生的心理变化或直接刻画内心世界的空间。角色的心理活动和性格塑造不仅由角色的造型和表情来体现,场景的渲染与烘托也是营造心理空间的重要手段。心理空间的把握会对动画片整体感染力的提升有相当大的作用。

不同的空间形状会使人产生不同的心理反应。高而宽的空间有稳定、宽敞、博大的感觉,例如大殿;高而直的空间有向上延伸、升腾、神圣的感觉,例如教堂、塔;圆形的空间会令人产生圆滑、柔顺之感,也有向内收缩的凝聚力;三角形空间有压迫、倾斜的感觉;四边形的空间给人以稳重、安定、坚固的感觉。这些都是我们在设计动画场景空间时需要考虑到的因素。

三、场景空间构成

场景内部空间即室内空间,从其构成的形式来讲可以划分为以下几种形式。

(一)单一式空间

单一式空间场景一般来讲体积不会太大,占地面积较小,可以是两面墙、三面墙,甚至是四面墙,有一扇窗,甚至是无窗或只有一扇天窗。这类空间是一种围合的、封闭式的特殊空间,可利用的角度相对来讲要少,变化的层次也少。但是这种可以造成挤压的、封闭的空间感正是许多影片可以加以利用的。

例如美国动画片《铁巨人》中的窄小房间镜头是通过俯拍,使场景的单体窄小空间与人物动作所体现出的处境有机地结合在一起,取得了应有的效果。(见图3-1)

单体空间也可以有高大、宽阔的体量和尺度,用于表现空旷、高大效果的空间,如车间、仓库、车站等。

(二)纵向式多层次空间

纵向式多层次空间的场景属于纵深套层空间,主要是适应推拉移动镜头的需要。例如日本动画影片《千与千寻》中,油屋的回廊楼梯和有纵深层次的房间,千寻带无面人出油屋,镜头跟随人物运动层层推进到油屋的楼

下,体现了这种多层次空间也可以串起楼上、楼下的室内景,以取得纵深层次的效果。(见图 3-2)

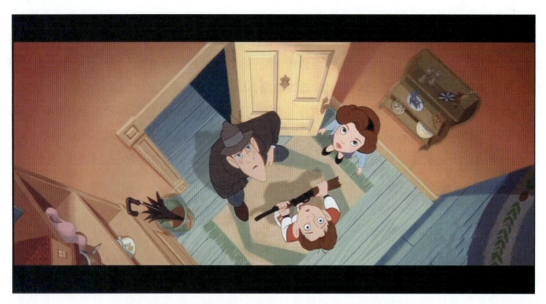

🔺 图 3-1 美国动画片《铁巨人》中窄小的门厅的单一空间

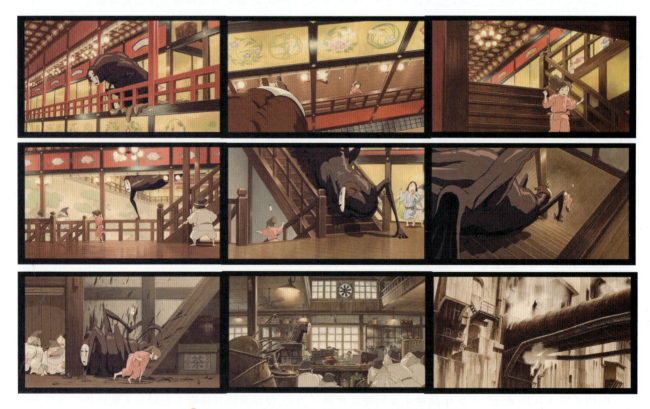

🔺 图 3-2 日本动画影片《千与千寻》中的多层次空间

（三）横向式排列空间

横向式排列空间场景主要是为了适应横向移动镜头拍摄而构成的空间组合。空间可以是由若干房间相连接、排列而形成的一字形、U 字形或 V 字形的场景空间组合。镜头沿着线形轨迹移动,形成摇移运动效果。

例如日本动画影片《千与千寻》中千寻被汤婆婆召唤进屋的一场戏,是人物不停顿地围绕横向排列的几个房间、走廊展开动作。这种场景结构是在较大空间或较长走廊中为了适应剧情而设计的。(见图 3-3)

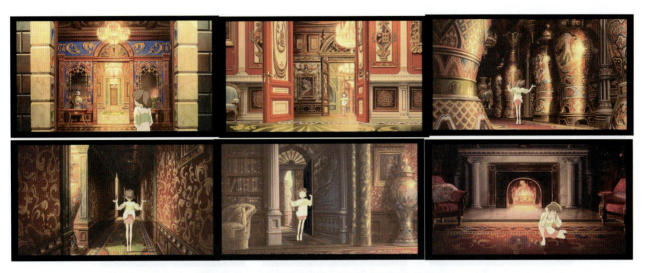

图 3-3　日本动画影片《千与千寻》中的场景

（四）垂直式组合空间

垂直式组合空间是多层的、上下若干房间或空间相连接的空间组合。例如日本动画影片《千与千寻》中两个镜头随着玲玲与千寻乘电梯到达楼上，摄影机是在上升中移动拍摄的。过桥后镜头下摇到泡浴的场景，在场景设计上带有上下连接的空间组合，展示了汤屋的内部复杂空间。（见图 3-4）

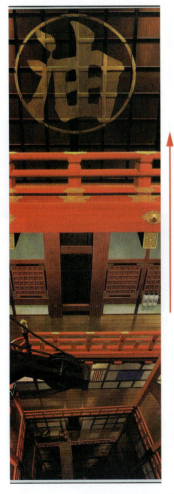

图 3-4　日本动画影片《千与千寻》中的垂直式组合空间

（五）综合式套层空间

综合式套层空间形式是指兼有横向、纵深式套层空间以及连接着上下楼梯的综合式的组合。这种多样组合形式并非是为了变化而设计，而是为了符合场面调度的需要，为了完成人物动作而设计的。

例如日本动画影片《千与千寻》中白龙救千寻的一场戏中，通过两人的奔跑展现了油屋部分的组合式场景，场景中设计了以油屋的门外通道、储存食物的仓库、饲养猪的地方等为内容的一套场景，采用套层的、多变化的空间，使人物的活动得以体现并展现了神秘油屋的景象。（见图3-5）

1 全景，俯视。描述两位主人公的具体动作。

2 特写，平视。白龙给千寻的腿施魔法，帮助千寻站起来。

3 中景，仰视。白龙将千寻拉起，从左飞跑出画面。

4 中景，平视，向右跟移镜头。白龙拉着千寻飞速地奔跑着。

5 远景，俯视，下移镜头。他们穿过窄巷，向前奔去。

6 全景，俯视。镜头正面表现他们奔跑的神态，白龙举起右手，似乎要推开障碍物。

7 全景，平视，纵深跟移镜头。白龙、千寻向门处奔跑的主观镜头。

8 全景，平视。他们推开门朝着镜头跑来。

9 全景，仰视—平视，斜摇镜头。他们从楼梯上跑下。

全景，平视，水平跟移。继续向前跑去。

全景，平视。人物向纵深运动。

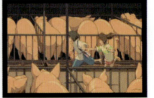
全景，平视，镜头跟移。他们穿过猪圈飞速奔跑。

图3-5 日本动画影片《千与千寻》中的综合式套层空间

第三章 场景空间的结构方法与镜头运用

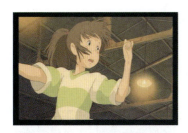

近景,仰视。奔跑中千寻吃惊地看着。

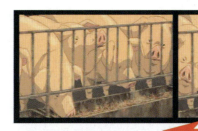

中景,俯视,镜头跟移。千寻的主观镜头。

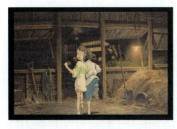

全景,平视。人物纵深运动,正面跑入画面。

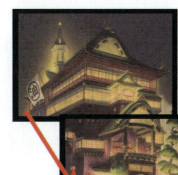

远景,仰视,镜头斜下方移动。

图 3-5（续）

（六）其他特殊的场景组合

除了以上五种主要的室内空间的构成形式之外,还可以举出若干特殊的场景组合形式。例如假透视场景,即利用透视原理将场景的一部分缩小比例,以达到扩大空间范围或延长场景长度的视觉效果。再有一些是非常规的场景空间,如火车车厢内、飞机机舱内、轮船客舱内以及汽车车厢内等,这些属于移动的、颠簸的场景。（见图 3-6）

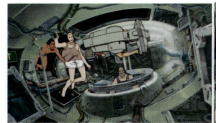

图 3-6 选自日本动画片《回忆三部曲》中太空舱中的场景

四、塑造场景空间的方法

空间大致可分为两类:物理空间和心理空间。物理空间是实体所限定的空间,包括前面所提到的物质空间和社会空间。心理空间是实际不存在但能感受到的空间,其本质是实体向周围的扩张,这是人类知觉的实际效果,也就是我们常说的空间张力。空间张力就是空间的本质。

从动画场景构成的物理角度分析,场景中的实体是构成场景空间的最基本要素,它们的存在明确界定了场景的空间,为其他要素提供了展示的环境。而颜色、光影、平面元素等这些因素需依附于其他物体显现,我们可以

利用这些因素来营造场景空间感,除此之外,还可以利用透视加强景深,利用角色调度及镜头组接等方法营造空间感。

(一)利用场景中平面构成元素营造场景空间感

在场景空间中,点、线和形状的存在,都让人感觉到它是有空间的。点的主要特性就在于通过引导作用使人们心理上产生张力。线能够决定形的方向,在动画场景造型中,线可以形成形体的骨架,还包括三维空间中物与物等形成的交接线。它可以是场景中直接出现的透视线,也可以是不直接出现在画面中的若隐若现的隐线,以塑造心理空间。面是一个二维空间,面的种类很多,而决定其面貌的原因是"轮廓线"。(见图3-7)

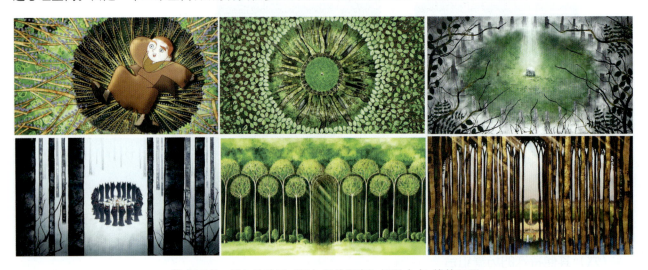

✞ 图3-7 爱尔兰动画《凯尔经的秘密》场景中点、线的运用

一个场景空间的平衡、统一和视觉冲击力主要是由不同的正负形状分割而决定的。这些不同的形状也构成了整个场景空间。从形状本身来说,越是有规则的、简单的形状就越有稳定平和的感觉,同时也就越能反映空间感;相反,越是复杂的、不规则的形状越有活跃和运动的感觉,越有视觉的张力,表现的空间效果也就较弱。(见图3-8)

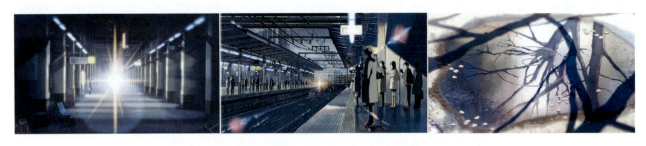

✞ 图3-8 选自日本动画片《秒速5厘米》

(二)强化景深,营造空间感

强化景深层次,营造空间感。动画场景有景深、有层次,一般可以分为前景、中景、后景。在动画片中,我们可以利用前景、中景、后景之间的相对运动速度的不同,强化空间的距离关系,形成画面的时空韵律。利用直线透视营造空间感。直线透视直接明了地展现了近大远小的透视关系,使得场景强化空间,给人以很强的纵深感。

还可以利用遮挡关系营造空间感。在动画镜头的运动和角色的运动中,遮挡让观众更容易判断物体的前后关系,更好地营造场景空间感。前面的物体被人们的知觉认定为近些。当镜头在运动时或对象在运动时,遮挡的改变使我们更容易判断物体的前后关系。动画片《萤火虫之墓》的镜头运用有效地表现了画面的深度。(见图3-9)

第三章 场景空间的结构方法与镜头运用

图 3-9 选自日本动画片《萤火虫之墓》

（三）利用角色调度与镜头组接方法营造空间感

为了防止动画场景中因为封闭产生的拥堵感，应有意增加主场景多方向的、通透的空间效果，暗示观众除主场景之外还有其他的空间，从而强化场景层次感与运动感。将不相关的空间结合在一起，相互穿插，就会产生新的空间效果；或增加场景纵向结构的层次，产生结构上的落差，丰富场景的变化。同时，利用镜头之间的组接来塑造立体空间效果，也是一种营造空间感的方法。利用影视视听语言的特性连续组接多个镜头画面，表现同一个场面空间的三维立体的空间感。用这种方法适合展现多个单元场景组合在一起的大空间。

如日本动画片《魔女宅急变》中，小魔女的运动方向和视线的运动方向是水平向的，但在她的右侧有两条路，一辆汽车入画驶向后上方，一位男子入画从后下方走上来，通过两个方向的角色调度设计，整个场景的空间显得十分通透、生动。（见图 3-10）

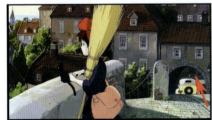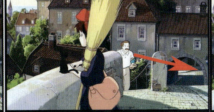

图 3-10 日本动画片《魔女宅急变》中场景的空间感

导演要应用影视语言的特性来加强空间感，运用一组镜头的组接表达出立体的空间效果。通常，在某个大场景中可以通过一组不同方向、不同局部的场面调度加以组接起来，体现出一个更复杂、更多变的大范围的空间，也通过镜头的组接，进一步加强场景的空间感。还可以利用镜头的运动与人物活动相结合。例如，镜头由左移到右，镜头由下移到上，人物由画内走向画外，通过这三个水平、垂直、纵深的不同方向的镜头组接，展现出一个较大的场景空间。

如日本动画片《龙猫》中，姐姐五月带着妹妹小米找二楼的窗户，通过一组镜头的组接和姐妹俩的人物调度运动及镜头的移动，把各个不同方向、不同局部的场面调度组接起来，进一步加强了场景的空间感。（见图 3-11）

总之，通过把握适宜的空间，以及对空间造型的视角选取，再加以适度的强化和夸张，使得观众在观看时身临其境，体验角色的经历，更好地理解故事的主题。

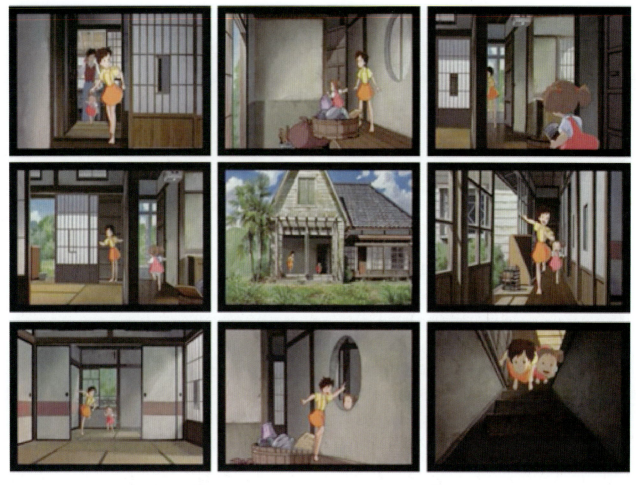

图 3-11　日本动画片《龙猫》中的空间感场景

（四）利用光影元素营造场景空间感

在动画场景中,光影是产生空间感的重要因素。即便是没有色彩,明暗色调也是一种强有力的空间表现手段。对明暗的运用一方面能够使场景增强厚度和空间深度;另一方面可以配合情节渲染出或神秘、或奇幻、或诡异的不同场景氛围。

因此,光影不仅是塑造距离与深度感的手段,同时也是构成立体感的重要方法。(见图 3-12)

图 3-12　日本动画片《秒速 5 厘米》中光影感的场景

（五）利用色彩元素营造场景空间感

在动画中,色彩是观众最先感觉到的,由此说明色彩具有很强的表现力。颜色层次和空间关系也是体现场景细腻而产生真实感的原因之一。颜色可以在纵横两个方向构成场景中的空间。在横向上,颜色可以用其冷暖、明

艳、明暗等方面来构成空间；在纵向上，处于前面的颜色比较明艳，但处于远处的颜色比较冷暗，这样会使人在视觉上产生纵深的空间感。比如，暖色系、高明度、高彩度的色彩有前进感；冷色系、低明度、低彩度的色彩有后退感；前进色有膨胀向外的感觉，后退色则有收缩的感觉。（见图3-13）

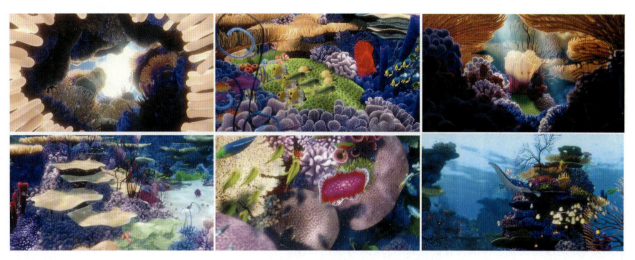

图3-13　美国动画片《海底总动员》中的海底场景

（六）利用空间的融合

将完全不相关的空间结合在一起，彼此融合，相互交织，就会产生新的空间融合效果。

第二节　镜头的景别

一、景别概念

景别即被摄主体在画面中呈现的范围。决定一个画面景别大小的因素有以下两个方面。

一是摄像机和被摄体之间的实际距离，距离拉近，则图像变大，景别变小；距离拉远，则图像缩小，景别变大。

二是摄像机所使用镜头的焦距长短，通常是镜头焦距越长，画面景别越小；镜头焦距越短，画面景别越大。这种由画面上景物大小的变化所引起的不同取景范围即构成景别的变化。

镜头画面中景别的处理是导演艺术创作的重要组成部分。从视觉原理分析，镜头画面的景别是影片风格和摄影风格的最重要体现，镜头画面的景别单独存在、前后排列、段落组合和运用能形成极强烈的造型效果和视觉效果。景别是摄影师在创作中组织画面，制约观众视线，规范画内空间，暗示画外空间，决定让观众看什么、以什么方式看、看到什么程度的一种极有效的造型手段。景别是画面空间的表达形式，是表达画面内容所采取的一种视觉结构。景别的存在形式、变化方式和排列规律构成影片独特的叙事方式、表达方式。动画镜头的景别也是动画创作者根据实拍的景别效果进行设计的，虽然是画出来的景别效果，但它的内涵意义和实拍是一致的。

观众在观看动画画面时可以很直观地感受到画面所要表达的情感，或抒情，或紧张……这些在很大程度上都是创作者通过景别的变化加以表现的。单个画面根据作品的需要绘制相应的景别来表达创作者的思想，或者是大远景，或者是特写，从而表达出不同的创作意图。而当一组连续的画面相互衔接时，表达的内容则更加丰富

多彩，创作者可以通过景别的变化实现画面节奏的变化，引导观众紧紧跟随创作者的思维，使动画内容更具吸引力。景别画面叙事表现的多样性、多元性和丰富性使得画面景别的处理成为重要的且具有决定意义的因素。

二、景别的种类

电影为了适应人们在观察某种事物或现象时心理上、视觉上的需要，可以随时改变镜头的不同景别，在镜头拍摄上，也就产生了远景、全景、中景、近景、特写等景别的变化。不同的景别会产生不同的艺术效果，一部电影的影像就是这些能够产生不同艺术效果的景别组合在一起的结果。在动画电影的创作中，导演运用各种不同的景别可以使动画影片的叙述、人物思想感情的表达、人物关系的处理更具有表现力，从而增强动画影片的艺术感染力。

（一）大远景

大远景是景别中视距最远、表现空间范围最大的一种景别，一般是展示环境全貌，充分表现人物及周围大的空间环境，是作为气氛性和情绪性的渲染，也是大环境的介绍。

大远景是表现广阔场面的画面。它包括的景物范围大，适宜表现辽阔深远的背景和广袤的自然景观，如浩瀚海洋、连绵群山、茫茫沙漠、无垠草原等。远景画面结构简单、清晰，常展现出宏大的、形体优美的外轮廓线条。在远景中，人物与环境形成点与面的关系，情景交融，人与环境常用色彩对比和动静对比的方法，以吸引观众注意。

大远景以景物为主，借景抒情。人物在画面中所占的比例很小，以景抒情一定要着重于画面的情调，一般多富有诗情画意。在《埃及王子》中，摩西知道了生世的真相后，感到迷茫失望，在命运面前充满无力感，影片运用了一组大远景镜头来表现摩西漫无目的的流浪。用大远景来衬托人物的境遇与心情，起到了借景抒情的作用。（见图3-14）

 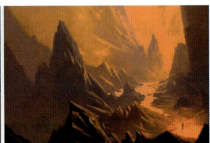

⇧ 图3-14　大远景镜头，选自美国动画片《埃及王子》

远景画面注重对景物和事件的宏观表现，力求在一个画面内尽可能多地提供景物和事件的空间、规模、气势、场面等方面的整体视觉信息，讲究"远取其势"。

（二）远景

与大远景的景别关系相比，远景中主要被摄对象在画幅中的比例关系略为增大，人物在画面中的比例关系大约是画幅高度的1/2，画面中仍然以远处景物为主。在画面的构成上，主体与画面环境之间的关系改变了，主体的视觉重要性增强了。但是，画面究竟是人物作主体，还是景物作主体，则完全取决于构图的方式。远景景别表现重点如果是人物，则应展现人物所处的具体环境空间、动作方向等。远景景别并不像大远景那样强调环境画面的独立性，而是强调环境与人物的依存性、相关性。

（三）全景

全景是相对于被摄主体或某一具体场景而言。全景是表现人物全身形象或某一被摄对象全貌的画面，并包含一定的环境和活动空间，能充分表现人与环境以及人与人之间的关系，这是一种表现力很强的常用景别。

全景视野较为广阔，但又有一定的范围，能展示比较完整的场景，可以展示人物动作、人物与环境的关系。全景更贴近人物活动有关的空间，重视某一特定环境和特定事物外沿轮廓的流畅和清晰。如一个院落的全景、一个房间、一个广场等，都有特定的范围，这称为场面全景。全景特别好地发挥了主体与环境间的相互作用，运用全景，强调的是主体和环境两者并重。《千与千寻》中千寻的父母误入神界时，还以为是个废弃的公园，影片中用系列的全景交代了人物的动作与所处的空间环境。（见图 3-15）

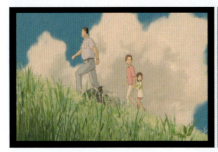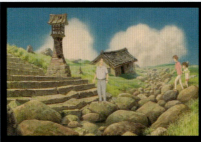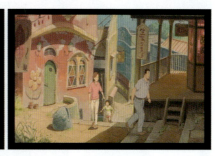

图 3-15　全景镜头，选自日本动画影片《千与千寻》

（四）中景

中景主要表现一个或几个人物角色膝盖以上大半个身体的画面，中景既可以表现人物的动作，又能够表现人物角色的表情。相对于全景而言，中景画面中人物的整体形象和环境空间降至次要位置，它更重视具体动作和情节。中景使观众看到人物膝部以上的形体动作和情绪交流，有利于交代人与人、人与物之间的关系。中景画面中人物的视线、人物的动作线、人与人及人与物之间的关系线等，都反映出较强的画面结构线和人物交流区域。

日本动画影片《小魔女》中，小魔女琪琪和亲人告别的一场戏中，第一个画面中观众看到的是妈妈与琪琪的形体动作和情绪交流，交代了人与人之间的关系；第二个画面表现大家紧张关切地注视着飞行中的琪琪。这个中景的使用，恰当地揭示了人物的情绪与相互关系，既给人物以形体动作和情绪交流的活动空间，又不与周围气氛、环境脱节。（见图 3-16）

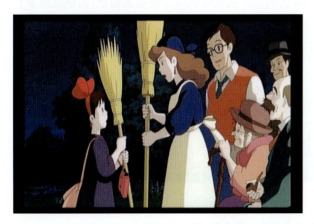

图 3-16　中景镜头，选自日本动画影片《小魔女》

（五）近景

近景表现的是人物角色胸部以上或者物体的局部，能比较清楚地看清人物角色的表情和讲话神态。近景与

中景相比，近景画面表现的空间范围进一步缩小，画面内容更趋单一，环境和背景的作用进一步降低，吸引观众注意力的是画面中占主导地位的人物形象或被摄主体。近景是表现人物面部神态和情绪，刻画人物性格的主要景别，因此，近景是将人物或被摄主体推向观众眼前的一种景别。近景画面中被摄人物面部肌肉的颤动、目光的流转、眉毛的挑皱等都能给观众留下深刻的印象，人物内心波动所反映到脸上的微妙变化已无任何藏隐之处，人物的表情变化给观众的视觉刺激远大于大景别画面。

日本动画影片《小魔女》中小魔女琪琪和小伙伴们告别的一场戏就使用了近景镜头，这一近景的使用，细致地表现了影片人物的面部神态和此时兴奋的情绪。（见图3-17）

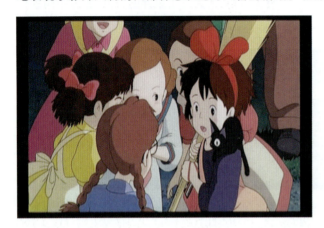

图3-17　近景镜头，选自日本动画影片《小魔女》

（六）特写

特写表现的是人物角色双肩以上的头像以及物体细部的景别，主要用于强调人物面部的细微表情，以及展现人物的生活背景和经历，常用来从细微之处揭示被摄对象的内部特征及本质内容。通过特写，可以细致地描写人的头部、眼睛、手部、身体上或服饰上的特殊标志、手持的特殊物件及细微的动作变化，这是刻画人物、描写细节的独特表现手段。画面集中而单纯，能很清楚地表现人物表情或各种物体的质地、形态、特征等细节。

特写画面在表现人物面部时可揭示出人物复杂多样的心灵世界。在有情节的叙事性动画片中，人物面部表情和眼神变化所反映出的思想活动和意念，在表现某些特殊场面时有着无限的可能性，可将画面内的情绪强烈地传达给观众。如《红辣椒》中用于医疗精神疾病的DC-MINI的科学产品还在试验中便被人偷窃，医学院理事长担心有人通过"微型DC"进入人们的意识从而控制人们的行为。而千叶敦子却认为，我们追求的是患者更深层次的同感，理事长生气地说："偷走它的恐怖分子可不会这么想。"说完后镜头连续用了三个特写交代每个人的反应，把不安的气氛传达给观众。（见图3-18）

图3-18　特写镜头，选自日本动画影片《红辣椒》

总之，特写画面在动画片中如同诗歌中的"诗眼"、音乐中的"重音符"、语言文字中的"惊叹号"，由于其空间关系的独立性，可以很自然地成为画面语言连接的纽带和重心，是要着力表现的一个景别。

（七）大特写

大特写的画面表现的完全是人物或景物的局部画面或细部画面。这种景别的主要功能是要表现人物的某一局部，如一只手、一双眼睛等，重点表现人物形体、动作的细微动作点。大特写在视觉上更具有强制性、专一性，表现力也较强，可以直观地告诉观众，在一系列的镜头画面中哪一个是叙述的重点。可以将特写镜头中已经表现出的激烈情感推到巅峰，震撼观众。在《小马王》中，中尉以为小马王已被驯服，正在得意之际，小马王奋力反击，从马背上将中尉甩下，此时就运用了一个小马王的眼睛中映出中尉吃惊的面孔的大特写，非常令人震撼。（见图 3-19）

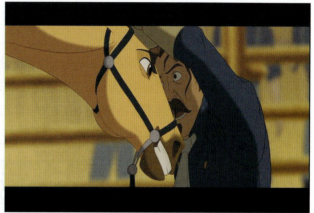

图 3-19　大特写镜头，选自美国动画影片《小马王》

（八）满景镜头

满景镜头有别于其他几个景别关系而独立存在。满景镜头一般泛指对镜头画面中被摄主体的判断标准不是以人物为出发点的，而是以景物为出发点，此时被摄主体的体积占据全部或绝大部分画面的空间镜头。无论被摄主体的体积大或小，如杯子或一辆车等，都以它们的体积占满画面为标准。这类镜头常在空镜头中使用。近似全景，但不表现空间环境；近似特写，但保持形象的完整。在若干镜头画面的排列组接中，满景镜头具有强调及突出的作用。

三、运动镜头的认识和运用

运动镜头是影视艺术区别于其他造型艺术的独特表现手段，影片中为了充分展示自然景色或渲染某种气氛以及抒发感情，导演就会采用运动镜头的技术手段来实现。运动镜头是利用其独特的表现方式，以运动画面来表现时间的变化和空间的转换，从而达到与客观的时空变换相吻合，这样可以更好地突破固定画面的界限，扩展视野，增强画面的运动感和空间感，丰富画面的造型形式；也有助于表现事物在时空转换中的因果关系和对比关系，加强逼真性，有利于表现人物在动态中的精神面貌。

同样，运动镜头的运用也为角色动作的连贯性创造了有利条件，由于运动镜头的运用而产生的时间和空间上的内在联系，在动画片中可创造出寓意、对比、强调、联想、反衬等多种不同的艺术效果。运动镜头有方向、力度、速度等不同的节奏，会产生有活力的、急促的、激动的不同感觉。所以运动镜头给电影艺术带来了丰富的美学内涵，它不仅扩大了镜头的视野，赋予画面强烈的动态感受，而且影响着叙述的节奏与速度，使画面获得相应的感情色彩。运动镜头按类别可以分为如下三类运动：纵向运动——推镜头、拉镜头、跟镜头；横向运动——摇镜头、

移镜头；垂直运动——升降镜头。

（一）推镜头

推镜头是摄像机向被摄主体方向推进，或者变动镜头焦距使画面框架由远而近向被摄主体不断接近的拍摄方法。在动画片中，是指摄影机镜头与画面逐段靠近，画面内的景物逐渐放大，使观众视线从整体到某一局部，在画纸上就是从大画框推动到小画框，就是推镜头。

设计推镜头时应注意如下几点。

（1）推镜头形成的镜头向前运动是对观众视觉空间的一种改变和调整，景别由大到小对观众的视觉空间既是一种改变也是一种引导。推镜头应有其明确的表现意义，在起幅、推进、落幅三个部分中，落幅画面是造型表现上的重点。

（2）推镜头的起幅和落幅都是静态结构，因而画面构图要规范、严谨、完整。

（3）推镜头在推动的过程中，画面构图应始终注意保持主体在画面结构中心的位置。

（4）推镜头的推动速度要与画面内的情绪和节奏相一致。（见图3-20）

图3-20 推镜头设计，选自日本动画片《蒸汽男孩》中的画面分镜头

（二）拉镜头

拉镜头和推镜头正好相反，就是说摄影机沿光轴方向向后移动拍摄，使画面产生从局部逐渐变为更大范围的整体，观众视点有向后移动的感觉。在动画片中，就是摄影机镜头与画面逐渐远离，画面逐渐放大，而景物随之逐渐变小，能使观众从原来一个局部逐渐看到整体，在画面上就是从小画框拉到大画框，这就是拉镜头。

设计拉镜头时应注意：虽然拉镜头与推镜头正相反，但它们有基本一致的创作规律和要求。不同的是，推镜头要以落幅为重点，拉镜头应以起幅为核心。（见图3-21）

图 3-21　拉镜头设计，选自日本动画影片《风之谷》中的画面分镜头

（三）移动镜头

摄影机沿着水平面作各种方向移动的镜头，能很好地展示环境，表现人物动态，可以起到丰富画面的效果，即在动画片中，动画导演为了表现剧情中出现的群山、大海，人物角色的奔跑、走路，各种车辆和马匹的奔驰，就可采取移动背景的拍摄方法，达到移动镜头的效果。按移动背景的方向大致可以分为横向移动和纵深移动两种。按移动方式可分为跟移和摇移。背景朝着人和物前进的相反方向移动，无论是左或是右，也无论是上或下，在移动过程中摄影机的位置与画面视距固定不变，这种跟移效果既可以突出运动的主体，又能交代物体运动的方向、速度、体态及其与环境的关系，使物体的运动保持连贯。

动画背景的移动镜头，有时导演为了达到某种特殊的艺术效果，可以不用静止的背景，采用动画设计出的动画背景，可以有远近透视、角度变化的移动效果，特别是那种具有纵深透视效果的背景移动，更需要采用动画背景来解决，使画面更有强烈的动感。如人物向前正面走来或走进去，采用动画背景向纵深移动或向前移动，就会获得很好的动态效果。

1．移动镜头的画面特征

（1）摄像机的运动使得画面框架始终处于运动之中，画面内的物体不论是处于运动状态还是静止状态，都会呈现出位置不断移动的态势。

（2）摄像机的运动直接调动了观众生活中运动的视觉感受，唤起了人们在各种交通工具上及行走时的视觉体验，使观众产生一种身临其境之感。

（3）移动镜头表现的画面空间是完整而连贯的，不停地运动，每时每刻都在改变观众的视点，在一个镜头中构成一种多景别、多构图的造型效果。

2．移动镜头的作用

（1）移动镜头通过摄像机的移动开拓了画面的造型空间，创造出独特的视觉艺术效果，可进行全景式的展开描述。

（2）移动镜头在表现大场面、大纵深、多景物、多层次的复杂场景时具有气势恢宏的造型效果。

（3）移动画面可以表现某种主观倾向，通过有强烈主观色彩的镜头表现出更为自然生动的真实感。（见图 3-22～图 3-26）

图 3-22　上移、下移镜头设计，选自日本动画影片《小魔女》《千与千寻》中的画面分镜头

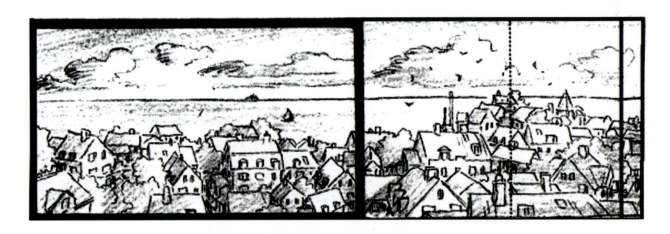

图 3-23　横移镜头设计，选自日本动画影片《小魔女》中的画面分镜头

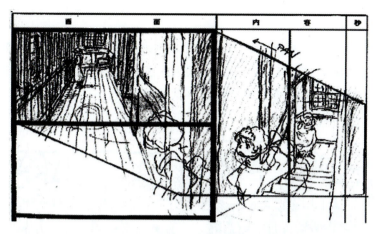

图 3-24　斜移镜头设计,选自日本动画影片《哈尔的移动城堡》中的画面分镜头

图 3-25　弧移镜头设计,选自日本动画影片《蒸汽男孩》中的画面分镜头

图 3-26　弧移镜头设计,选自日本动画影片《小魔女》中的画面分镜头

3. 综合移动镜头

边推（拉）边移镜头，既发挥了摄影机纵深移动的透视效果，又结合了跟随主体人物的运动变化，也就是在同一个镜头内既改变画面的视距，同时又改变了画面的位置。这种镜头在动画片中也常会出现，可以创造特定的情绪和气氛，有更好的表现人物情绪、介绍环境的效果。（见图3-27）

图3-27 下移加斜移镜头设计，选自日本动画影片《蒸汽男孩》中的画面分镜头

（四）摇镜头

摄影机在原地不动，只是作上下、左右、旋转等拍摄，画面都是表现动态的构图。但在摇镜头的开始和最后结束是两个静止的画面。动画导演对人物动作和背景移动180°来处理，可达到摄影机同样的摇镜头的视觉效果。设计绘制摇镜头时应注意以下几点。

（1）摇镜头必须有明确的目的性。

（2）摇镜头的速度会引起观众视觉感受上的微妙变化。

（3）摇镜头要讲求整个摇动过程的完整与和谐。（见图3-28和图3-29）

（五）旋转镜头

镜头围着人物角色或景物作360°的大围转，会产生更强烈的运动感，也是情感达到高潮时的一种宣泄。动画导演采用人物的背景转动或移动的画面处理，达到人物和景物360°的大旋转效果。甚至有一种直升机航拍的效果，使画面更有气势。

现在由于计算机在动画制作方面的广泛应用，很多以前难以处理的技术问题都能轻松解决，而且在镜头处理各种角度变化、高难度的纵深推、拉、摇、移等方面都能运用自如。这种高难度处理，使画面加强了纵深感，也使动画片的艺术性、可看性更强。因此，导演应根据剧情的需要，充分发挥高科技的技术手段，使动画片获得更好的视觉效果和艺术效果。（见图3-30）

图 3-28 摇镜头设计,选自日本动画影片《幽灵公主》中的画面分镜头

图 3-29 摇镜头设计,选自日本动画影片《小魔女》中的画面分镜头

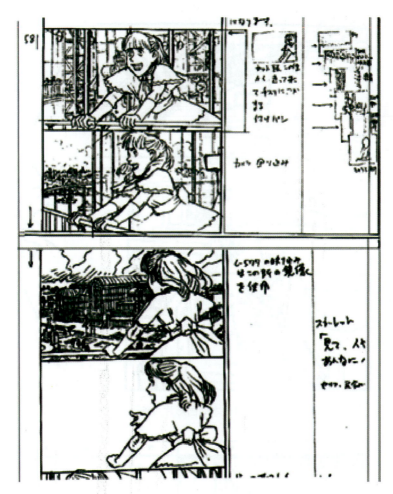

⬆ 图 3-30　选自日本动画影片《蒸汽男孩》的 180°旋转镜头

第三节　画面构图方法

一、画面分析

（一）画幅规格

由于人眼的生理特殊性，从正常的平视角度讲，以视觉为中心，水平角度 40°、垂直 10°范围以内，形成左右大于上下的椭圆，这是人眼的有效范围。我们在绘制动画场景效果图之前应了解国际上通用的屏幕画幅的规格比例。

电视屏幕高宽比：普通电视屏幕是 4∶3，高清电视屏幕是 16∶9。

电影屏幕高宽比：普通银幕是 1∶1.38，遮幅银幕（假宽银幕）是 1∶1.66 或 1∶1.85，宽银幕是 1∶2.35。

（二）画面几何中心

如何运用画幅的面积？应安排场景结构、色彩、光影，从而为角色提供支点，吸引观众注意力，抒发情感。这就需要我们对画面进行分析研究，使画面中的主要视觉元素组合成画面构图形式。我们要对构图的视觉元素进行分析。

几何中心就是画幅的正中心。把左、右、上、下四边的中点用两条直线连起来相交一点,这点就是几何中心。(见图 3-31)

✚ 图 3-31　几何中心示例

这个点的位置居于画面中央,是不以人的主观意志和感觉而定的客观中心点。几何中心点位置能使视线集中,画面产生对称、均衡、庄重、形式感。主体置于几何中心最能集中观众注意力,能有稳定、庄重的感觉。

但也要从景别角度区别分析:

(1) 全景系列景别。如果把人物、主体、水平线、垂直线等处理在几何中心上,虽不偏不倚,但缺乏变化,过于呆板,因此只用于表现某些具有特殊表意的镜头。可根据特殊内容进行不同处理,并注意其结构的变化,也会产生不同的效果。

(2) 近景系列景别。如果将人物、景物处理在几何中心略靠上边一点,会使画面多几分庄重和形式感。由于主体的位置居中,会使视觉上更强调、更集中。

(三) 画面视觉中心

把画面当作一个有边框的面积,把左、右、上、下四条边都分成三等份,然后用直线把这些对应的点连起来,画面中就构成一个"井"字,画面面积分成"九宫格","井"字的四个交叉点就是趣味中心。这就是我国很早就有的"九宫格"构图方法。

画幅中四个点的存在使每一幅构图对被摄主体可以进行不同的处理,由此而产生视觉上的运动与变化。四个点具有不定向性、方向性,也具有活泼性、暗示性、不对称性和不均衡性。视觉中心的利用在全景系列构图中效果最为明显,它能产生位置上的空间感和对比感。把主体放在趣味中心附近是最常用的方法。主体置于这个范围不仅突出而且灵活,不像几何中心那样缺乏变化。(见图 3-32)

✚ 图 3-32　视觉中心示例图

黄金分割法：黄金分割又称"黄金律""黄金段"，是指事物各部分之间的一定的数学比例关系即1：1.618，接近四六开。中国传统绘画也有类似黄金分割的论述，中国《画论》中叫作三七停，即将画面横竖各分成10份，取3：7的点，基本上也是处于黄金分割线的位置，主体可以处于黄金分割线的任意一点上，中国画中常讲的"井"字构图就是例证。黄金分割比例自古希腊至19世纪一直被认为是最佳比例。它被欧洲中世纪的建筑师和画家以及古典派雕塑家广泛应用于其创作中，认为是最合适的比例分割。

黄金分割运用于分镜头画面构图，首先表现在画幅比例中，如135胶片的边比就是2：3的比例，电影、电视的画幅比例也是接近黄金分割的。黄金分割更主要地体现在画面内部结构的处理上，如画面的分割，主体形象所处的位置，地平线、水平线、天际线所处的位置等，在造型上具有审美价值。按这个比例安排主体在画面中的位置最为醒目和突出，不仅如此，按此比例安排主体，画面最美，最容易被人接受。（见图3-33）

图 3-33　黄金分割图，选自美国动画片《星际宝贝》

（四）引导区域

引导区域是指画面中趣味中心之外、边角之内的部分。引导区域超出了人眼的视觉清晰范围，只有目光转动才能看清。也就是说观众在欣赏这一区域的时候是被动的，需要被引导，需要去寻找，需要克服几何中心和趣味中心对视线的吸引。所以，如果将场景中的主体表现对象安置在这里，就会表现出一种异常感，所表现出的含义也不再是对象原来的含义，而是另外的意思。

正确的引导会使观众产生认同，使观众感到有趣，就会有参与感。在利用引导区域的时候一定要注意，由于动画画面形象是连续的、转瞬即变的，如果不能在有效的时间内尽快调动观众的注意力，主体物就会被淹没、消失，信息就不能准确地传达，观众就会感到晦涩难懂。

（五）边角区域

边角就是指画面的边角，一般不表现重要对象，多是处理前景对象的区域，但是，如果运用得当，也可以创作出奇异的效果。如果说"趣味中心"表现的是正常视觉效果，"几何中心"既可以表现正常视觉效果，也可以表现超常的视觉效果，"引导区域"表现异常特殊的视觉效果，那么"边角区域"则是表现反常的视觉效果。在镜头画面中，边角也可以用来表现主体，边角就是构图的中心，其表意性更强。在这种结构处理中，不求构图的完整、完美、平衡、对称，有一种冲破画框局限的效果，可以形成开放式的构图结构。

二、构图处理中的基本画面形式

（一）平列式构图

平列式构图以并列的形式横穿画面，成为画面构图上的主要结构，产生平列式的构图效果。由于拍摄角度稍俯，画面中前后一排排的层次能够区分开来，表现出一定的空间深度感，产生开阔、伸延、舒展的效果。这种平列式构图，左右的透视变化不大，显得比较稳定，但缺乏动感，如《千与千寻》中的平列式构图。（见图 3-34）

🕀 图 3-34　平列式构图图例，选自日本动画片《千与千寻》

（二）垂直式构图

垂直式构图可以促使视线上下移动，显示高度，造成耸立、高大、向上的印象。画面中的垂直线体现了坚强、局促、突出、矛盾、距离。（见图 3-35）

🕀 图 3-35　垂直式构图图例，选自动画艺术短片《父与女》

（三）稳定、严谨的三角形构图

三角形构图的画面中排列的三个点或被摄主体的外轮廓形成一个三角形，也称为金字塔形构图，它给人以稳定感。（见图 3-36）

倒三角形可产生一种不稳定的危机感。在两排房屋或两行树之间，常出现 V 形缺口，这个缺口又带有某种神秘感，选取这样的环境安排人物活动，可引起人们丰富的联想。

（四）十字形构图

在十字形构图中，垂直线和水平线既可以是实的，也可以是由一些点组成的虚线。十字形构图用好了，可产

生"笔断意不断"的艺术效果,使画面富有多样的变化,增强了艺术表现力。能创造出意境优美的画面,在取景构图时有意在笔先的效果。(见图3-37)

图3-36　三角形构图图例,选自法国动画片《国王与小鸟》

图3-37　十字形构图图例,选自韩国动画片《美丽密语》

(五)富有美感的S形构图

S形构图具有流动感,显得柔和、舒展,给人以快意。在设计时,如果画面上的景物很多,只要能设计一条S形曲线,便能使杂乱的画面得到统一,整个画面就会显得十分活跃。例如,一条河流或者道路,它们的蜿蜒曲折部分都可以成为画面上流畅、优美的S形主线。S形构图有更强烈的动感,多为了强调画面的纵深感和动感,使画面结构更加丰富、更富有艺术性。(见图3-38)

(六)C形构图

截取S形的一部分,画面就成了C形构图,这种构图形式能使人感到轻松舒适。在画面上,如果主体人物沿着线条运动,就会十分引人注目。(见图3-39)

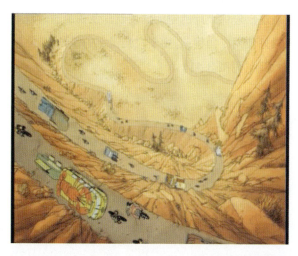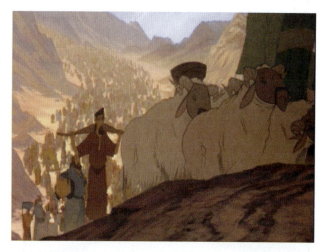

图3-38　S形构图图例，选自法国动画片《疯狂约会美丽都》和美国动画片《埃及王子》

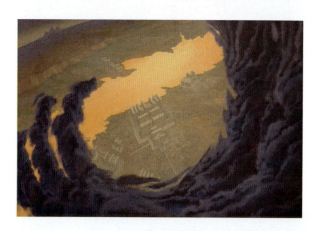

图3-39　C形构图图例，选自美国动画片《埃及王子》《飞屋环游记》

（七）圆形构图

圆形象征着团圆、完满，圆形构图充实而饱满，也可以造成人们的视线随之旋转，比如车轮的运动富有动感，使画面结构更加丰富、更富有艺术性。（见图3-40）

图3-40　圆形构图图例，选自美国动画片《超人总动员》《埃及王子》

（八）曲线形构图

在设计曲线构图景物时，例如设计一排排的座椅和天花板上所形成的许多曲线，组成一幅明显的曲线形构

图。这些曲形线条从前景位置向画面的纵深延伸过去,有力地表现出宏伟大厅的空间深度感。使视线时时改变方向,引导视线向重心发展。设计这种有纵深透视效果的画面最好使用广角镜头,由于广角镜头的景角大,能够使我们尽量靠近被摄对象进行拍摄,可以加强近大远小的透视效果。(见图3-41)

图3-41　曲线形构图图例,选自动画艺术短片《父与女》及美国动画片《小鸡快跑》

(九) 斜线式构图

斜线式构图会使人感到从一端向另一端扩展或收缩,产生变化不定的感觉,画面由此会产生动感。如果斜线达到极致对角线状态,则最能给人以动感,体现了一种极度的危险。在《美丽密语》镜头中用对角线式的构图表现最危急的关头灯塔的守护神阻止了海啸,形成了强大的气流;《蒸汽男孩》中用对角线式的构图体现了最危险的追逐场景。(见图3-42)

图3-42　斜线式构图图例,选自韩国动画片《美丽密语》、日本动画片《蒸汽男孩》

(十) 满布式构图

满布式构图是在整个画面中都布满被摄对象,而无明显的空白。这种构图可以突出表现被摄对象众多的数量,且易使画面收到均衡稳定的效果,例如拍摄水果、蔬菜时可用这种构图方式。

为了表现出被摄对象的数量和所占据的空间,这种满布式构图往往要采取俯视角度拍摄,假如被摄对象位于视平线的上方,则多采取仰视角度拍摄。在《美丽密语》中当主人公罗武经过学校前面的文具店时,发现里面摆放着一粒闪亮的神秘玻璃球。此时就用满布式构图表现罗武在一堆玻璃珠间的惊奇发现。(见图3-43)

图 3-43 满布式构图图例,选自韩国动画片《美丽密语》

在满布式构图中如果留有较小的空间,而不影响总的满布效果,也是可以的。在画幅中并没有把被摄对象塞得满满的,而是留有一些空隙(地面、墙壁等)。(见图 3-44)

图 3-44 满布式构图图例,选自美国动画片《花木兰》

(十一)放射式构图

放射式构图是利用被摄对象本身形成的一些明显的线条,由一点向周围辐射,呈放射形状。

图 3-45 所示画面是利用枪支形成的线条向周围作圆形辐射,使构图增加了多样的变化,使画面结构更为活泼。

图 3-45 放射式构图图例,选自美国动画片《狮子王》

（十二）富有装饰意味的框架式构图

当我们透过门窗、洞口，甚至一些装饰架或隔栅进行设计画面构图时，会使这些物体的外框成为画面的又一边线，就好像给一幅画镶上了镜框一样，使画面平添了一种装饰意味，同时也增加了画面的空间深度。（见图3-46）

图3-46　框架式构图图例，选自韩国动画片《美丽密语》

三、画面构图的均衡处理

（一）均衡的概念

均衡是指以画面中心为支点，画面的左、右、上、下呈现的构图诸元素在视觉上形成均势。均衡构图给人以稳定、舒适、和谐的感觉。

对称是最彻底的均衡。所谓对称，是指画面左、右、上、下形象完全相等的构图形式。对称构图可以产生一种极为稳定、牢固的心理反应，构成平稳、安宁、和谐、庄重感。对称也有不足之处，绝对的对等对人的视觉刺激不强烈，往往会产生呆板、单调、缺少变化之感。对称在古代建筑、雕刻及绘画中应用最广、最普遍，近代只在少数建筑和装饰艺术中才采用。（见图3-47）

图3-47　均衡构图图例，选自中国经典动画片《大闹天宫》

不均衡构图则给人以不稳定、异常的感觉。画面构图一般应使画面均衡。但画面均衡是可以突破的,在开放式构图中画面不均衡是它的表现特点。常常以此表现异常的心理状态。构图作为一种表现形式有强烈的主观性。均衡是一种方法,不均衡也是一种方法。均衡和不均衡各有各的表意特点,比如,绘制反映主人公处于混乱中的情景时,采用不平衡、混乱的构图也许更有利于对这一情形的描述。相反,当要表现庄重、肃穆的场景时,就需采用平衡、完整、优美、和谐的构图。所以画面均衡和不均衡完全要看表现什么和如何表现而定,并不是要求每幅画面都必须达到均衡。另外,影视以动态构图为主,不是对象动就是设计的摄像机动,在一个镜头中往往是均衡与不均衡处于不断变化之中,有时均衡构图是表现在一组画面镜头的总体感受之中。单独一个画面让人感到不均衡,几个镜头组接起来后又让人感到很均衡。(见图 3-48)

🔸 图 3-48　均衡构图图例,选自美国动画影片《花木兰》《飞屋环游记》《僵尸新娘》

(二)常用的均衡形式

一种是实体均衡。实体是指实际存在的有形的被摄对象。另一种是利用虚体和实体相结合达到画面均衡。比如,利用云雾、光影、色调、人物的视线以及声音等无形的元素和实体配合,取得均衡效果。再比如,设计动态和静态人物总是在其视线方向多留一些空白,以取得均衡。画面均衡是指画面视觉心理上的平衡状态。视觉心理重量和物理重量有本质上的区别。(见图 3-49)

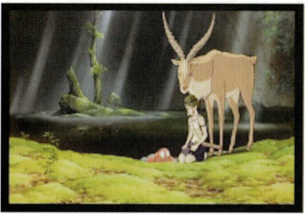

🔸 图 3-49　均衡构图图例,选自美国动画影片《埃及王子》、日本动画影片《幽灵公主》

构图元素的视觉重量大小有如下规律。
(1)物体不论大小,动的重于静的。在画面中一边是大而静的景物,另一边只需小而动的对象就能使画面平衡。
(2)两个同样的物体或人物在画面位置右边的比左边的要重些,因为观众的视线是由左向右运动的。

（3）一个孤立的物体（或人物）比堆积的群体重。

（4）处于画面边缘附近的物体显得较重，处于画面中心附近的物体或人物显得较轻。

（5）矗立的物体比倾斜的物体显得重。

（6）一个明亮的物体要比黑暗的物体具有较大的视觉重量，因此画面局部黑暗面积要比明亮的面积大才能取得平衡。

（7）暖色调的物体比冷色调的物体显得重。明度高的色彩比明度低的色彩重，饱和度高的色彩比饱和度低的色彩重。

（三）构图对比与调和

对比是造型艺术中最富有活力、最有效的法则之一，是把对象各种形式要素间不同的质和量进行对照，可使其各自的特质更加明显、突出，对人的感官有较大的刺激强度，造成醒目的效果。正如老子所言：有无相间，难易相成，长短相形，高下相倾，声音相和，前后相随。

具体到分镜头画面中，对比的形式是多种多样的，如明暗的对比、虚实的对比、疏密的对比、大小的对比、点线面的对比、形状的对比、色彩的对比、动静的对比等。在实际设计与绘制当中，一般将几何中心、视觉中心处理成对比关系，以强化所要传达的信息，同时要结合创作主题体现。（见图3-50）

色调的对比

位置的对比

尺寸的对比

形式的对比

图 3-50　对比法示例图

对比关系是同中求异，调和关系是异中求同，调和强调形态间的共同性有联系，使造型整体协调、统一。可以说有多少对比关系就相应产生多少种调和关系。只有在对比中求调和，才能达到丰富而不乱；在调和中求变化，

才能有秩序而不呆板。

综上所述，设计与绘制动画场景时，要注意布局严谨、主体突出，画面均衡、构图稳定，视点明确、重点集中，线条正确、色彩和谐。

四、静态构图与动态构图

（一）静态构图

静态构图就是表现相对静止的对象和运动对象暂处的静止状态。静态构图是观者的视点、视线处于固定的情况下注意看清对象的一种心理体现。静态构图追求单镜头画面的绘画性、完美性、平衡感。静态构图形式本身也会超越构图结构，成为影片叙事语言的造型风格。

作为人物的造型静态构图，要在构图上富有装饰性。利用构图反映出人物的心态、情态、神态。当然，人物在画幅中的位置、朝向、角度、姿态、光线，都能更多地产生这种思想、情绪的效果。（见图3-51）

图3-51　静态构图，选自日本动画影片《叽哩咕与女巫》

对景物的静态构图，我们要强调两种关系：景物与空间在造型上的关系；景物在画面中的唯美效果关系。背景要有衬托，角度可以大胆。处理方式上可以有倾向性、客观性，客观性纯粹是交代、展示的方法。象征性，即赋予一定的情感，将画面美化处理。

静态构图在构图方法上要讲究，构图处理要严谨，要具有章法，那样会增强视觉的造型表现力。充分考虑视觉心理需要，安排好光线、色彩，控制好镜头的时间长度，以免让观众视觉分散和视觉呆板。静态构图由于自身静止的特点，要顾及镜头画面构图之间的匹配。利用视觉规律造成视觉连贯性，并在每一个镜头中保持画面上兴趣点的位置。

（二）动态构图

影视画面中的表现对象和画面结构不断发生变化的构图形式称为动态构图。由于镜头的动态变化是产生构图的根本，所以我们在设计中要注意构图变化的目的性和有序性，并将其作为一种风格追求。

动态构图可以详尽地表现对象的运动过程以及对象在运动中所显示的含义，以及动态人物的表情。画面中所有造型元素都在变化之中，比如光色、景别、角度、主体在画面的位置、环境、空间深度等都在变化之中；动态构图对被摄体的表现往往不是开门见山、一览无余，而是有一个逐次展现的过程，其完整的视觉形象靠视觉积累形成；动态构图在同一画面里，主体与陪体、主体和环境关系是可变的，有时以人物为主，有时以环境为主，主体可变成陪体，陪体也可变成主体。（见图3-52）

🔺 图3-52 动态构图,选自日本动画片《攻壳机动队》

第四节 动画场景层概念

动画场景从绘画的角度来看，它的绘画方式、制作手段与插画背景很相似，都有衬托主题、渲染气氛的作用。但是对于动画场景来说，它有着比插画背景更重要的作用。看戏要有戏台，演出要有舞台，那么动画片当然也需要有背景舞台，没有动画背景的参与，怎能是一台完整的戏？动画场景和舞台设计一样，需要层次来增加效果，突出主题，烘托氛围。

一、动画场景的"层"

层次性的概念是动画场景最重要的创作元素之一，要想让动画场景为动画角色服务，就必须谈到"层"。一般在制作动画场景之前，要刻意地将场景分类为前层、中层和背景层这基本的三层。当然根据实际情况，要把场景做得更有空间感和细腻感，可以选择在前层、中层、背景层中去添加过渡层，这样可以为动画场景添加更多的场景元素，看起来更丰满。相比较而言，在三种动画场景的层次中，前层是最重要的一层，也是动画场景中最前面的一个图层，在动画场景中的作用不可忽视，也是使用频率最多的一层。

二、前层和对位线

（一）前层

1．前层的概念

在动画片中，前层一般是指背景中最前面的一层。当一层背景不足以满足镜头设计的要求时，场景设计人员将需要分层处理的某一背景局部分离出来，绘制成独立的画幅，经由场景绘制人员绘制成彩色完成稿，并交有关后期拍摄或扫描人员，与原动画部分的角色进行合成处理，这样的画稿就是前层。

前层在画面中位于角色之前，是在视觉上离观众最近的景物。根据画面内容和叙事的需要，一般位于画面四角、四边位置，甚至可以在画面的中间。

2．前层的作用

前层的作用根据它在镜头中所起到的效果不同而有所区别。

（1）一般用于区分前层、中层和背景层各场景的距离，使画面空间呈现出开阔的视觉感和层次感。此种情况多用于那些具有宏大场面的镜头，以便增加画面的视觉空间深度。现实空间深度是固定的，设计时为了强化现实空间，往往利用前景来达到这一目的。俗话说"前景一尺，后景一丈"，意思是在镜头前一尺的位置构成一个前层景，能使画面中的空间关系夸大，如美国动画片《花木兰》中前层的运用，表现了较为宽敞的空间。（见图3-53）

（2）对中层和背景层的运动角色起局部遮挡作用，为故事的发展提供便利条件，以便运动角色的动作可以自由发挥，并使画面更加真实。一般来说，此种前层景的运用是在中层和背景层活动角色的动作不延伸到前层的情况下，并且前层景边缘复杂，多边、多变化，不适宜做一层背景处理，从镜头本身的视觉处理考虑时，才采用此种处理手法。

日本动画片《龙猫》中的男子骑车从画面左上方穿行到右下侧，这个镜头是仰视的全景，原本画面比较单调，而导演在画面前方草坡的前面加入两棵向日葵后，立刻改变了镜头的画面效果，使本来只有两个层次的画面又增

加了一个前层景的概念,形成了前层为向日葵、中层为骑车的人、背景层为天空和云层的丰富画面效果,前层景中特写近景的向日葵,加大了前后景的纵深感,增强了此镜头的空间感。(见图3-54)

✤ 图3-53　美国动画片《花木兰》中前层的运用

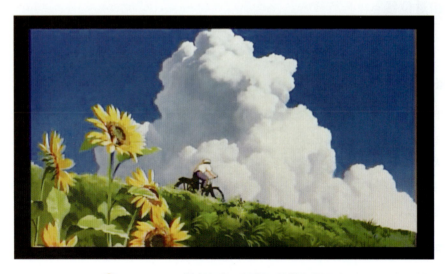

✤ 图3-54　日本动画片《龙猫》中前层的运用

(3) 均衡和美化画面构图。为追求画面内部的造型形式,往往用前层景参与构图,可起到平衡画面的作用。

如动画片《花木兰》中表现父女情感的一段精彩对话:"今年院里花开得真好!可是你看,这朵迟了,但等到它开花的时候,一定会比其他的花更美丽。"父亲用枝头待放的花蕾安慰、比喻木兰,给木兰以希望。前层景的花不仅隐喻了父亲的话,同时也美化了画面。(见图3-55)

(4) 暗示人物的调度或机位的空间调度。

(5) 活动的前层景能使画面形成活跃动感的动态气氛。

(6) 运用了人物前层景与景物前层景,增加了画面内部的环境关系,暗示了灵活的场面调度,形成了透视纵深感,表达了生活的真实性。前层景的选择要大胆,不一定要完整,裁剪越大胆,越容易出效果。大小、远近、前后的对比越强烈,画面效果越突出。

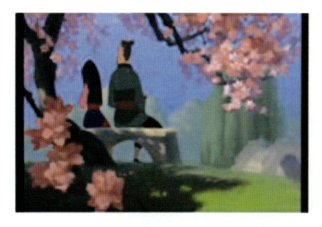 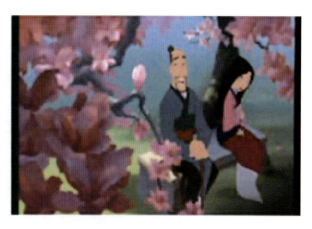

图 3-55　选自美国动画片《花木兰》

（7）使画面丰富，层次感可以造就速度感和其他动画效果。在制作横向或者纵向场景移动的时候，分层处理的各个层次以不同速度的移动会造成不一样的速度感，例如坐在高速公路上行驶的客车中远眺远方景色的时候，近处的花坛是一个层，中间的水稻田可以分为一层，远处的防风林又分为一层，更远处的房屋建筑还可以分为一层，最后一层就是天空层。用不同速度的变化来体现坐在车子里面和车子外面的相对速度。从镜头的角度来看就是摄像机运动速度的快慢。

（二）对位线

对位线又称对景线，是动画片镜头背景稿中为了与前层景运动着的角色进行位置对位而特别标注出来的一条或多条位置线。具体到某一镜头中，对位线的多少是根据镜头的复杂程度和具体要求决定的。它的作用与前层的对运动角色的遮挡作用有类似的地方，都是对角色起到某一局部的遮挡作用。但不同的是在采用对位线时，背景无须绘制两张或多张，无须分层处理，而只要在背景设计稿中用红线特别标注出需要对位的位置即可。

对位线一定是前层画面的边缘线，但是前层画面的对位线不一定是动画场景中的对位线，前层只有一个，但是对位线可以有很多条。对位线是动画场景前层与其他图层之间重叠的一条或多条线段，主要作用是为了对运动的物体展开定位和运动轨迹的编排的线段。

这根用红色标注的线也应标注在前层景的原动画位置设计稿上，以便原动画绘制人员在设计原画和加动画时进行有效的对位，同时要求背景绘制人员严格遵照此红线的位置来绘制背景彩稿（完成稿），只有两方面都严格遵循了这根红线的位置，才能达到设计稿的要求，才能避免背景与原动画的错位。（见图 3-56）

一部动画片的动画场景非常多，每一个动画场景都需要进行分层处理，但是工作量特别大的时候，能够很快捷地在一个图层当中分出前层、中层和背景层的内容时，对位线的作用尤其重要，可以通过后期软件直接将单幅的动画层转换成为满足动画片制作的动画分层场景，这样可以大大地节约时间和工序，以达到同样的效果。一般我们在绘制的时候用红色的线条去标注分隔线的位置，红线的位置一定要清楚可见，后期的裁切基本上以它的长度来进行。前层和对位线并不是分开单独使用的两个工具，而是要交替式调取使用，两者是相互关联的，合理地利用对位线和前层，会使动画场景的舞台效果更加有魅力。在使用前层和分隔线的时候，必须要弄清楚动画场景的层次，前层、中层、背景层的内容分别有哪些，图层中景物的大小和尺寸是否符合透视规律等。（见图 3-57）

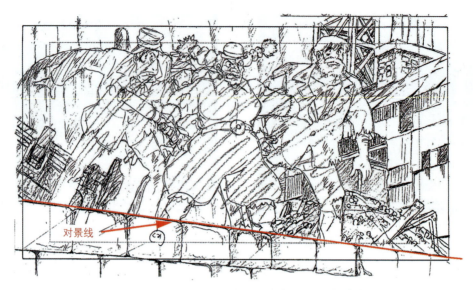

◆ 图 3-56　日本动画片《天空之城》中对位线的运用（红线代表对位线）

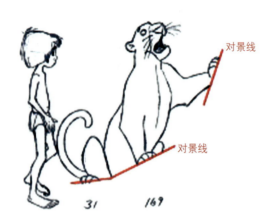
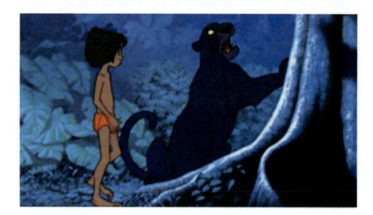

◆ 图 3-57　对景线处理图例

三、背景的借用和共用

1. 背景的借用和共用概述

在动画片场景设计中，背景的设计是相当重要的一个环节，无论是传统二维动画的手工背景，或是三维动画的计算机模型背景，还是现在普遍流行的二、三维结合的背景，它们在制作时都是较费时费力的，因而在开始设计的时候，场景设计师要认真、仔细地分析导演分镜头台本，找出哪些是可以借用或共用的背景画面，哪些是可以选取其他镜头背景的某一局部，只有这样，才能适应现代动画特别是那些讲求进度和要求节约成本的大规模商业动画的要求，达到事半功倍的效果。

背景是指画面中可以看得见的各层景物中的最后一层景物，是画面构图中的主要空间关系，它既要反映方位关系，又要体现出构图风格。背景关系也可以为场面调度提供视觉的基础，所以，在绘制分镜头台本时必须对构图中的背景表达给予足够的重视。

2. 背景在动画中的作用

背景在画面中的作用有以下几个方面。

（1）交代环境与被摄人物的关系；展示环境特征及特点；利用环境形成的丰富的画面语言说明主题内容，

使主体得到最佳衬托与表现。

如日本动画片《千年女优》中讲述了千代子的演艺生涯与她自己的爱情交织的故事。千代子的戏跨越了几乎整个日本从古到今的历史,从冷兵器时代一直到热兵器时代,甚至连未来世界和月球的场景都有所涉及。其中每个时代都有其不同的风格、不同的景物。影片就等于是日本每个时代包括建筑、服饰、风格在内的简单缩影,经历了一场日本的历史文化之旅。要完成如此大量的不同时代的场景需要下不少工夫。影片利用丰富而有特色的场景设计,使主人公得到了很好的衬托。(见图3-58)

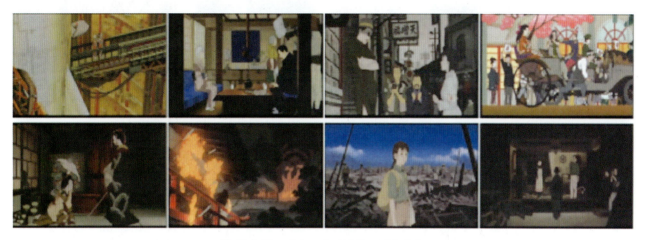

图3-58　选自日本动画片《千年女优》

(2)动画画面是以视觉形象为载体传达作者的思想和主题内容的,背景可交代时代气息,给人以明显的时代感,使表现的主题内容与时代同步。如动画片《蒸汽男孩》中的背景就真实再现了1866年英国曼彻斯特的景象。(见图3-59)

图3-59　选自日本动画片《蒸汽男孩》

(3)背景能很好地体现画面中人物的职业特征、性格爱好和思想追求。在画面造型中,环境是人的真实写照。塑造好了环境实际上等于描写和塑造好了人物,在画面设计中,环境与人物的表现具有同等重要的意义。如动画片《小马王》中,小马王被抓到了军营,第一次遇见了中尉,此时军营的环境塑造了中尉的军人特征。(见图3-60)

(4)背景具有很强的暗喻色彩,导演的创作想法可通过画面的环境背景体现出来。进入画面背景的每一样东西都应该认为是作者精心处理所至。观者在了解画面主体的同时,会借助背景的"暗示"作用更准确地理解主题内容。背景形成的视觉语言比较含蓄、间接,令人回味,引人思考。如动画片《千与千寻》中汤婆婆喜欢金钱,性格贪婪,她住在中西结合的华丽寓所中。而钱婆婆喜欢田园生活,她的家就设计得朴实无华,充满了生活气息。(见图3-61)

图 3-60 选自美国动画片《小马王》

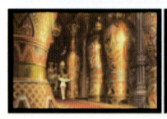 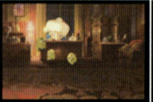 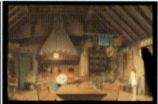 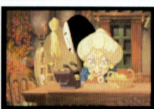

汤婆婆 钱婆婆

图 3-61 选自日本动画片《千与千寻》

3．背景处理中要注意的问题

（1）所有的背景在画面构图中的应用要力求突出主体，不喧宾夺主。

（2）背景的影调、色彩、虚实要与主体有对比关系。

（3）处理背景要注意动静、浓淡、藏露、疏密、繁简、冷暖调子的关系。

（4）人物背景在叙事要求下，虚实要适度，不可太虚或者是太实。

（5）在全片或在一场戏中背景处理要有视觉倾向，使之风格得以体现。

（6）背景关系要尽可能简洁。

思考与练习

1. 在动画场景设计过程中经常要使用到的构图规律包含哪几个方面？
2. 在场景构图处理中有哪几种基本画面形式？
3. 动画场景分层中的前景主要起哪些作用？
4. 在动画场景构图过程中常常使用哪些景别？分别适于表达哪些戏剧效果？
5. 静态构图与动态构图的主要特征是什么？

第四章 动画场景的色彩处理

学习目标：

了解和掌握色彩的基本概念、色彩的性格及风格表现；掌握色彩在动画背景中的应用；掌握镜头语言及如何通过镜头表现场景，并掌握各种色彩技法。

学习重点：

能熟练运用色彩进行艺术表现。

第一节 色 彩 概 述

色彩是人类思想的载体，对人类情感的传达具有重要作用。色彩作为电影的语言，也是电影的灵魂和精髓。色彩进入人的视觉后能产生极具冲击力的视觉效果。

在动画影片中，色彩语言是电影用来叙事的一种无声的视觉语言，它参与影片的叙事，为影片的主题、基调、故事内容、人物造型、环境造型、增强视觉形象等服务。色彩的运用是从绘画、摄影等平面艺术中借鉴过来的。一部电影色彩的选择、提炼、组合与配置都至关重要。我们必须要有一种色彩构成意识和色彩表现意识，因为在有限的影视框架中，所容纳的形象和色彩必须加以选择、调整和组合，才会形成和谐的色彩美感，才能形成影视的色彩美。

一、色彩的特征及属性

（一）色彩三要素的基本概念

色彩的三要素指的是色彩的色相、明度和纯度。

1. 色相

色彩是由于物体上的物理性的光反射到人眼视神经上所产生的感觉。色的不同是由光的波长的长短差别所决定的。作为色相，指的是这些不同波长的色的情况。波长最长的是红色，最短的是紫色。把红、橙、黄、绿、蓝、紫和处在它们各自之间的红橙、橙黄、黄绿、绿蓝、蓝紫、红紫这6种中间色——共计12种色作为色相环。在色相环上排列的色是纯度高的色，称为纯色。这些色在色相环上的位置是根据视觉和感觉的相等间隔来进行安排的。

用类似这样的方法还可以再分出差别细微的多种色来。在色相环上，与环中心对称，并在180°的位置两端的色称为互补色。（见图4-1）

图4-1　色相

色相可分为彩色系和无彩色系。彩色也称有彩色，是指红、橙、黄、绿、蓝、紫可见光谱中的全部色彩。无彩色是指黑白和由不同比例的黑白相混而产生的不同程度的灰。

2．明度

明度是指色彩的明亮程度，对于光源色来说，也可以称为亮度，还可以称为深浅度、光度。颜色中含有的白的成分越多就越明亮，明度就高；反之明度低。各种有颜色的物体由于它们反射光亮的区别，于是就产生了色的明暗强弱。色彩的层次感、体积感、空间感主要靠色彩的明暗对比来实现。在背景绘制中，就是通过对光影的明暗观察来提高背景明暗的对比关系、空间关系、体积关系等。（见图4-2）

图4-2　明度

3．纯度

纯度是指色彩的纯净程度，也称饱和度、彩度或艳度。任何色彩只要掺杂了其他色彩，或者黑、白、灰等无彩色，都会降低其纯度。色彩中的原色是指不掺杂其他色相的色彩。（见图4-3）

图4-3　纯度

色相环中纯度最高的红、黄、蓝三色为原色。间色是指由两种原色混合而成的色彩，如色环上的橙、绿、紫，通常称为三间色。复色是指混有三种原色成分的色彩，或者两种间色互混，或者一个原色与不相邻的两个间色互混，或者三种原色的不同比例的混合，都能得到复色。

色光三原色是红、绿、蓝三色，其色光的混合使明度增高，在色光中红光加绿光会出现黄光，红光加绿光加蓝光会出现白色光源。

色彩的明度、色相、纯度三个属性是不可分割的，在调整色彩其中一项要素时，往往会连带影响其他要素的关系，在认识色彩或在运用色彩的时候必须通盘考虑，抓住要害并灵活应用。

色彩能使人产生情绪变化并对人产生心理影响。通过色彩的面积、冷暖、明暗等变化可以产生色彩的韵律，使画面在对比中产生协调，从而达到画面的整体统一。生活中每一种颜色都是由色调、明度、纯度三大要素组成的，我们在调整任何一项要素的时候，其他的要素也将受到或多或少的影响，在动画场景色彩设计中，设计师必须

熟练运用色彩三要素,才能设计出我们想要的色彩效果。

(二)同类色与近似色的关系

同类色是指色相接近的各种颜色,在 24 色色相环上,它主要是在角度为 0 ~ 30°的色相关系,如图 4-4 所示。在同一色相中有不同的颜色变化。例如,红颜色中有紫红、深红、玫瑰红、大红、朱红等种类,黄颜色中又有深黄、土黄、中黄、橘黄、淡黄、柠檬黄等种类。由于同类色对比比较微弱,色彩统一,又有微妙的变化,因而常常用来表现色调感觉非常统一的有简洁感的背景画面,在统一的调式下,观众能体会画面中其他因素传达的细腻的内容。

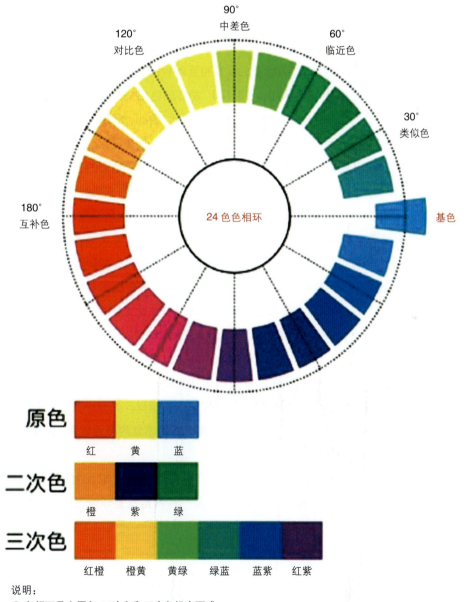

说明:
① 色相环是由原色、二次色和三次色组合而成。
② 色相环中的三原色是红、黄、蓝,在环中形成一个等边三角形。
③ 二次色是橙、紫、绿,处在三原色之间,形成另一个等边三角形。
④ 红橙、橙黄、黄绿、绿蓝、蓝紫和红紫六色为三次色。
⑤ 三次色是由原色和二次色混合而成。

图 4-4 色相环

近似色一般是指在色环上角度在 45°之内的色相关系,也称为类似色。例如,红与橙、橙与黄、黄与绿、绿与蓝、蓝与紫等。所以,在相邻两色或三色之中,各颜色都含有少量的相同色素。近似色要比同类色相对比明显些。由于类似色相含有共同的色素,因而近似色的搭配显得统一、柔和,基调明确而雅致。

有些同类、近似的色彩混合在一起,有时看起来会很协调,它们就好像被太阳光混合以后所产生的颜色,明亮而且干净。在大自然中的山、水、树是最容易混合的色调,它们并没有同类、近似的色彩关系,只是因为自然光和环境色的出现,把各色调和在一起。

在室外场景设计中,环境中的不同绿色可形成类似色的配合,植物的颜色与非生物的山石、水体等的色彩也可以形成类似色的组合。同时由于植物本身叶色的变化,花与叶的色彩又可以形成强烈的对比组合。这些类似色都是自然物体本身固有的,在一定程度上限制了我们对色彩的运用,所以只能有目的地加以用色。

(三) 对比色与固有色的关系

对比是指两个或两个以上的因素的比照,各因素之间是相互映衬的关系,在视觉和心理感觉上有强烈、中等、微弱等不同程度的差异。对比色是在 24 色相环上间隔 120°左右的色相关系,是指色彩要素中有差异的诸要素之间的一种差异、冲突、相互映衬的关系。色相的对比是一种强对比,因此,对比色的组合常常给人以鲜明、刺激、兴奋、悦目的感觉。在自然界中,植物为了吸引蜂蝶来繁育和播散种子,很多花朵、果实和绿色的植被就是对比色的组合。很多雄性动物,如鸳鸯、孔雀为了吸引配偶,在繁育期都生长着色彩艳丽的羽毛和毛皮。

对比关系的程度可以分为强对比、中对比和弱对比。场景色彩的对比色主要有明度对比、色相对比、冷暖对比、补色对比、色面积对比、纯度对比、彩色与黑白影调的对比、色彩区域对比、色彩结构对比。表现材料的肌理材质含水性差异,色彩的轻重与薄厚的差异,色彩的级差产生的节奏强弱与节奏层级多少的差异等,都会给色彩关系带来变化。另外,色彩对比按时间的延续和同时性来区分,可分为相继对比和同时对比。在动画片中,随着时间的流逝、故事情节的铺陈,镜头画面的色彩调式有明显的差异,能给人感觉上的对比感。例如,随着情节的发生、展开,到高潮,即戏剧化的冲突到达顶点,整部影片的色彩调式从平稳到让人接受的中等程度的对比,再改换到基调响亮、对比鲜明的调式对比,这就是镜头画面的相维对比。同时,对比往往是指在同个静帧画面中的色彩要素的差异。

动画场景色彩感觉的差异性也是色彩对比中的重要一环。色彩的冷与暖、轻薄与厚重、空旷与拥挤、华丽与朴拙、圣洁与肮脏、和平与血腥,都是场景色彩描写的重要表现手段和题材。处理好动画背景的对比因素,能设计制作出或强烈、鲜明,或含蓄、微妙,或直接、简单,或曲折、优美的不同感觉的画面效果,从而使动画片更加生动,符合戏剧电影的叙事规律,关照和捕捉观众的心理。

固有色是指在柔和的白色光源(直射阳光或日光灯)下景物表面吸收或反射光的特性所表现出来的面貌。人们经常在这种光源下区分和辨别色彩,因而固有色也是一种特定视觉环境下的色彩特征,是一个相对的概念。

(四) 光源色与环境色的关系

在 14 世纪中期,英国的科学家牛顿揭开了光色之谜,他进行了著名的色光实验,把太阳光用三棱镜玻璃分解成红、橙、黄、绿、青、蓝、紫七种色光。这七种色光被称为"光谱"。如果将这七种色光合成就能得到白光,也就是大自然的光源。没有光源就没有色彩,在大自然中,光是人们感觉色彩存在的必要条件,借助光源才能看见物体的形状、大小、色彩等视觉元素。

1. 光源色

场景中的光源色是指由光物质能量影响的空间环境的色彩特征。场景中常见的光源有日、月、星、辰等宇宙星际物质产生的光芒,或者雷电、火山、火焰、人工灯光、植物动物的荧光等,或地表、地下、海底、空气中能源物质产生的光芒,或眼睛、鳞片铠甲、佩饰等反射光线。光源的不同,产生的色温也不相同,科学上有色温仪可以准确地测定色温。

在场景设计作品中,常常在场景的角度、道具、人物都相同的情况下,而光源色选择不同的色彩和角度,使得镜头画面有时间流逝、枯燥等待、年复一年的感觉。相同的物体、场景、背景在不同的光源下将呈现不同的色彩。白光下的白纸呈白色;红光照射下的白纸呈红色;白光下的绿色,在红色光源下就变成了接近黑色的暗灰绿色。

在相同的光源下,不同的景物色相不同,会呈现一些变化,但是都含有光源色的色彩。例如,在橙红色的夕阳下的景色,无论是房顶、地面、水面,还是植物叶面,虽然它们的固有色不同,不同物质表面反射的光的多少也不同,但都会笼罩上明显的橙红色的光源色彩。以光源色为主来设置场景的主色调,可给人逼真、身临其境之感。

2. 环境色

环境色是指场景中的自然物、道具等除了光源色之外的反射、折射光线所呈现出的色彩,是角色置身的周边环境所呈现出的色相。环境色往往不是单一的,在一个场景中,除了物体本身固有的色彩外,还会有其他陪衬物的各种颜色,它被称为环境色。在不同的环境里出现不同的环境色,给人的感觉也是不同的,这些色彩就是所谓的环境色。在所描绘的主体上,会受环境色的影响而产生物体色彩的变化,物体的色彩变化对环境色同样产生影响。光源色与环境色在场景中是不可缺少的,从一定意义上来讲,它们之间是相互作用的关系。

二、色彩的特征

色彩在实践运用中具有寓意性、象征性以及地域特征,当色彩通过场景画面展现在人们面前时,将使不同的人群产生不同的生理和心理反应。我们一定要深入研究色彩的特性,了解不同人群对色彩的不同认识,以便更好地为动画场景设计服务。在动画作品中的色彩,对比中有协调,变化中有统一,我们必须根据剧情需要为建构理想的动画场景空间服务。动画作品中的色彩,根据人们的视觉生理习惯,通过一定方式表现出情感特征与象征意义,同时色彩因人物形象的运动,还具有一种延续性的关系。

动画场景设计中的色彩并不是完全还原物体真实的色彩面目,色彩的表现更重要的是突出作品主题内涵和传递某种情感,对于一个完整的故事情节,各个动画分镜头的整体色调应该和该故事情节的内容和情感特征相一致。例如,在表现浪漫温馨的环境气氛时,分镜头中的场景色彩一般是淡淡的暖色为主的亮调子;如果这时镜头调子采用比较深的暗调,那么将会破坏动画场景色彩的统一性和延续性,从而不能起到色彩设计应有的作用。

(一)色彩的情感特征与心理表现

色彩是一种视觉感知,当人们见到某一对象时,首先感知的一般是对象的色彩。色彩本身并没有情感特征和象征意义,我们所感知的色彩情感和象征意义是各国、各地区人民在日常的生活过程中经过长时间的积累形成的,这种情感特征具有区域人群的经验性和习惯性认知感。我们要深入了解色彩的寓意性和象征意义,充分运用色彩的不同情感特性,使观众在观看动画片时能与动画片产生心理上的共鸣,这一点对于动画创作来说尤其重要。

1. 色彩的情感特征

色彩在某种程度上影响着所有人的情感,即使在我们没有充分意识到的情况下,周围的色彩也会影响我们的情绪,甚至影响我们的工作状况。下面是对几种主要色彩的分析。

(1) 红色是一种较为纯正的色彩。有红色的地方总有一种不可抗拒的力量感和兴奋感。这可能是红色同阳光、火有联系的缘故。在中国传统的习惯中,红色是青春朝气的表示,也是表达喜庆的方式,比如,商店开张之喜,农民盖房、丰收……在某种特定的场合,红色具有主导地位。红色同蓝、白并置或掺和,能放射出邪恶凶险的幻象感,同黑结合则能体现出守旧、传统感,红色的不透明性和其他色融合产生变调的各种可能。西方人对红色似有诲忌,在电影艺术作品中多用于战争、鲜血迸飞的场合,让人感到恐惧、危险,或感到精神不正常……

(2) 黄色是色彩中最明亮的色彩。我国汉代已在官场中盛行黄色,尤其是皇帝的黄锦袍,上绣团龙,威严无比。在我国古代黄色被认为是至尊无比的天子色,这是因为黄色能以其亮光的力量显示出物质的最高纯化,用在皇族身上,成为最高政治权势的象征。另外,黄色缺少透明性,似乎没有重量感,因此古今中外,金黄便成为述说光明、神圣、来世、天国等的"色语",如拜占庭的殿宇、日本的神庙、玉皇大帝的宝殿、孙悟空识辨人妖的火眼金睛等。黄色用于现代时装,可以表现出人的聪明、才智和青春;用于武士,黄色又体现了勇敢与无畏。

(3) 蓝色同红色的凝重热烈相比,是一种轻质冷凉的色彩。蓝色能使人的想象力扩展到晴空、冰川、大海和神秘而又无垠的广阔宇宙,故画家和电影艺术家往往用蓝色表现人类幻象的另一世界、西方宗教敬仰之"天堂"、东方人畏惧之"地府"。当然,蓝色也具有多义性质,蓝色与明亮为伍时,多呈现出积极向上的意境;蓝与昏暗结合时,则有恐惧、痛苦和毁灭的意味。

(4) 绿色是蓝黄融合的色彩,是大自然中生命的象征。阳光下的绿色有一种朝气蓬勃的青春气息,使人类精神振奋,具有希望和欢乐的价值与意义。人类生活用绿色,是和平之意的具体运用;当绿色暗化时,其主要表现特征是沉稳、静逸。

(5) 紫色同绿色相对较为单一的价值和意义相比,紫色显得极富多义性。明亮时,高贵、虔诚,是智慧才智的象征;深暗时,有一种威胁压迫的感受,又是迷信、蒙昧的体现。蓝紫有时表现出孤独和死亡,红紫有时又能表现神圣和兴奋……

色彩随民族、地域、历史、时代、文化等因素制约,其表现意义大不相同,象征、隐喻的内容也有很大差异。一般地讲,所有明亮的淡色都代表人类生活中轻松、活泼、幸福、光明的方面,而暗化的重色则是黑暗、丑恶、灾难的内容。同一种色彩,有时有正反两面含义,而加大不同色彩的含义对比,色彩的情感语言则更具力量感,更有冲击力。

2. 色彩的心理表现

在动画作品中,随着故事情节的发展,动画场景所特有的明暗、色感,对人物将产生一定的心理影响,这对刻画动画角色形象、升华动画主题等方面作用非常明显。场景设计中合理的色彩搭配就可以表现出多重感觉。色彩的心理表现在动画场景设计中如果得到比较合理的应用,将使故事情节的内容更加具体化。

温度感:这种感觉不是颜色与生俱来的,而是在人们的生产生活中得出来的经验,比如温度高的火焰,就可以用以红色;冰雪、水流本身就带有蓝色的反光,使用以蓝色为主调的色彩搭配,就自然会给人们带来冰冷的感觉。

空间感:空间感的表现来源于事物的物理属性热胀冷缩,所以暖色就给人一种前进、膨胀的感觉,而冷色就会给人以缩小、后退的感觉。同时空间感的体现也与色彩的纯度搭配。

情绪感：每一种颜色都有自己特有的情绪感，中国人都喜欢红色，加上一些黄色的对比，就会显得喜庆、热闹；白色、黑色、灰色的使用就会让人觉得悲伤、痛苦、孤独；粉色、橘黄的使用就会使人觉得温馨、快乐；紫色的主调就往往会给人一种神秘、缥缈的感觉。

时间感：时间感的体现，一般就是春夏秋冬、四季变化，日出日落、昼夜变化，过去未来、历史变迁。

总之，各种色彩在不同的季节、气候、地点将带给人们不同的情感特征和心理反应，不同的人群面对同样的色彩也会有不同的生理和心理反应。色彩作为动画设计中一种独特的设计元素，可以通过人们的视感觉，对其产生情感上的影响，引发心理上的变化，并能烘托出动画情感氛围，更深层次地传递动画故事情节的情感诉求和创作主题。这些都需要设计师在进行动画创作前深入了解、融会贯通，以便在动画场景色彩设计中艺术地加以运用，更好地为动画剧情服务。

（二）色彩的地域特征

世界上不同国家、地区的人们对色彩有着不同的偏好。在中国，人们对黄色和红色比较喜爱，因为黄色是权力的象征，红色则代表着热情和一种乐观的生活态度。无论是政府还是民间，在大型活动、节假日以及日常生活中，红色的使用随处可见，如春节晚会、公司成立剪彩、节日的灯笼等；但在欧美，很多国家的人们对红色和中国人有着截然相反的态度，他们认为红色是不吉祥的颜色，是危险与暴力的象征，这种想法大概源于西班牙的斗牛运动，斗牛士都拿着红布诱使公牛冲撞，十分残忍，充满血腥和暴力，所以他们更多偏好于接近白色的浅色调。又如白色，中国传统中在办丧事时就以白色为主，这是中国几千年流传下来的民俗民风。西方婚礼的颜色以白色为主，新娘身着白色的婚纱，在西方人眼中，白色给人以优雅、庄重的感觉；而在丧礼上西方人都是穿深色或者黑色的衣服来悼念死者。由此可见，中西方对于色彩运用深受其文化的影响，每一种色彩都蕴含着丰富的内涵，以及人们的情感与精神诉求。当色彩与特定的人文环境紧密地结合在一起时，就能体现出其本身的价值。

而非洲人一般喜欢纯度较高的原色等。设计师在进行动画场景设计用色时，必须充分了解这些色彩的地域特征，切实掌握不同国家和地区人们对色彩的偏好。

如在中国经典动画片《大闹天宫》中，设计师大胆运用人们喜欢的红色和黄色，这种色彩对比应用，不但增强了动画的视觉冲击力，同时也很好地体现了动画的民族特色。动画主人公孙大圣的脸部色彩参考了中国戏曲脸谱特征，同时还借鉴了中国民间年画的色彩组合，他身上服饰的色彩则有中国壁画的影子。在场景色彩的运用上吸收了中国工笔重彩画的色彩韵味和借鉴了敦煌壁画的用色手法，同时还融入了装饰艺术的基本特征，整个动画场景色彩效果既具有民族特色，又带有很强的装饰味道，深受中国人民的喜爱。（见图4-5）

美国动画作品趣味性强，画面色彩鲜艳亮丽、对比强烈，形成了独特的美式风格。在美国动画大片《超能特工队》中，动画场景色彩虽然在设计色调和画面明暗关系的处理上是按照真实的光源环境进行的，但整个动画场景色彩注入了设计师更多的个人情感和审美情趣等，色彩和各造型元素有机结合，形成了对比比较强烈的画面视觉效果。（见图4-6）

又如，在日本动画大师宫崎骏的代表作《千与千寻》中用色非常讲究，在主要场景"汤屋"用色中，作者使用了非常多的日本人民喜欢的草绿、蓝绿和朱红等颜色，通过这几种色彩搭配，不但使画面具有对比强烈的视觉效果，同时也很好地展现了日本的民族特性。（见图4-7）

（三）动画场景的色彩特征

动画场景色彩的特征有以下几点。

（1）具有一定假定性和非自然性的艺术化的色彩。

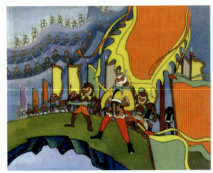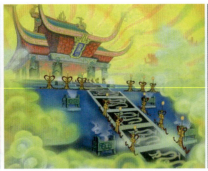

图 4-5　选自中国动画片《大闹天宫》

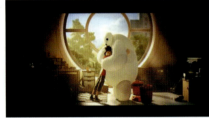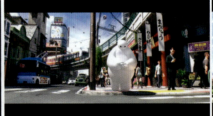

图 4-6　选自美国动画片《超能特工队》

图 4-7　选自日本动画影片《千与千寻》

（2）要依据动画片剧情的要求，考虑时代、地区等的色彩特征和时间特性。

（3）场景色彩无法孤立存在，必须衬托和突出主要角色。

（4）不同于单幅绘画色彩的处理，要注重彼此场景间的关系。

动画场景中的色彩并不是现实生活中色彩的简单再现，而是动画创作者根据剧本的整体风格和剧情的具体需要来设计和实现的。色彩的运用是为角色形象的塑造、场景气氛的渲染以及作品主题的揭示而服务的，是能够表达创作者情感内容的色彩，所以动画场景的色彩运用非常自由。而动画这种艺术是采用逐格拍摄的方式将逐帧的手绘画面或计算机影像连续放映的非自然真实的艺术效果，所以这又让色彩的运用更加纯粹和自由。

不同于单幅静态绘画作品的色彩处理，动画场景色彩具有时间的流动性，前一场景与后一场景是根据剧情的需要来设计的，场景在不停地转变，同时也呈现出一种色彩的节奏变化，所以动画的场景色彩无法孤立存在，必须依据故事的需要来确定前后场景间的色彩关系。由于动画被分为运动的角色和静态的场景两部分，而角色又是表现动画剧情的主角，所以在场景色彩的处理上，也必须特别考虑与主角的配合，分清主次，来衬托或突出主要角色，形成整部动画的色彩韵律，推动剧情的发展。另外，时代、地区、民族等的色彩特征和时间特性也是动画场景色彩设计需要遵循的，创作者应该注意特定地区和时间的提示等具体详尽的要求，确定整个动画场景的色彩风格

基调。例如，寒带南北极和热带沙漠地区的场景色彩区别：南北极寒冷的地理环境决定了其场景会出现大面积的冰川的蓝绿色调，夜景则是以冷色调为主的紫蓝；而热带沙漠的环境特征决定了其场景必定是大面积平原与荒漠，白天的场景色彩特征趋于暖色调为主的赤黄色调，夜景则是以冷色调为主的紫蓝色调。

三、动画场景色彩的构思与设计

（一）场景色彩构思的基础

1. 紧扣主题确定场景设计风格

影片的主调相当于音乐的主旋律，是通过造型、色彩、情节、节奏等视听要素有机组合所形成的，体现出影片的情感特征。设计动画场景的第一个工作就是要熟读剧本，了解故事发生的时代背景、地域特征、民族特点，掌握影片的类型与风格，要做到从剧情出发，到生活中寻找、挖掘设计要素，设计出符合影片特色的场景设计风格。

场景色彩风格的确立首先要考虑此片场景设计的风格，是写实风格还是装饰风格，抑或是其他什么风格，只有明确了场景本身的设计风格，才能更好地确立色彩的风格，使两者完美地结合，真正形成符合此部动画片主题要求的场景造型与色彩风格。

2. 研究剧情的发展，从戏出发，考虑时间的变更和空间的跨度

由于动画片片长和剧情复杂程度上的原因，动画片分为短片和剧场长片以及系列动画片等，它们之间在场景设计和场景色彩构思上相对有许多差异。剧作结构完整的剧场长片，此类动画片因其剧作结构和故事的完整性、曲折性和复杂性，在时间与空间上的跨度很大，因而在场景道具和场面的设计上都需要考虑很多历史的、地区的因素与特征。

在色彩的设计上除了历史与年代、地区的因素外，采用写实风格的片子，还需要考虑季节、时刻，也就是春、夏、秋、冬四季的色彩客观规律和白天、夜晚、朝霞、夕阳等色彩变化的因素；而如果是装饰或是漫画风格，也需要考虑上述因素，只不过相对概括一些。幻想风格的场景色彩，可以特立独行地自由发挥。

系列动画长片要研究剧情的发展与脉络，找出场景之间的时间与空间关系，列出所涉及的季节、时刻、地区、年代等转换和变化的情况，使时间的变更和空间的跨度设计得更合理。

3. 结合人物色彩，设定场景色彩

要考虑场景与主要角色之间的色彩关系，因为场景色彩的设计是为主要人物服务的，是为了衬托主要角色和烘托整体气氛的，所以在设计场景色彩时一定要结合主要人物的色彩来考虑。如主要人物的色彩比较鲜艳、明亮、单纯，那么背景就要相对减弱色彩的纯度、鲜明度和亮度，同时可以丰富一些。只有做到明暗相托，冷暖相衬，繁简对比，才能突出主要角色，真正起到环境衬托主要角色的作用。

如美国动画片《头脑特工队》中乐乐和"冰棒"在逃离记忆垃圾场场景时，在色彩的把握上就恰到好处，乐乐乘坐七彩的扫把车冲向光明，而"冰棒"的身体在黑暗中渐渐消失，色彩的对比给了观众强烈的情感冲击力。（见图4-8）

图 4-8　选自美国动画片《头脑特工队》

（二）合理搭配色彩来渲染场景气氛

1．冷暖色搭配在渲染场景气氛中的运用

在动画场景色彩的设计中，对于冷暖色调的使用，我们可以主观地进行选择，不要一味地去追求现实的逼真性，而是要根据剧情的需要对场景的色彩进行艺术加工。当我们想要表达一种幸福、温暖的感觉时，就可以选择给场景色彩添加暖色调，这时不需要再去考虑可能影响场景色彩的外在因素，如阴天下雨或寒冷的冬季等。当我们想营造孤独、寒冷、痛苦的气氛时，可以使场景色彩以冷色为主调，这样不仅可以给画面增添阴冷的效果，更对角色的情绪以及场景的氛围起到烘托的作用。

根据故事情节的发展，冷暖色调合理的运用可以使场景在时空的转换上更加逼真并符合时间、季节的变化。当设计者根据文学故事的情节来设定基调时，冷暖色调的对比是渲染气氛、烘托环境的最佳方法。比如美国动画影片《狮子王》中，用木法沙统治时代的荣耀石和土狼成群时的荣耀石进行对比，影片设计者把暖色调、冷色调分别设计在同一块荣耀石中，留给观众的心理感受是完全不同的两种结果：前者给人以宏伟、振奋的感觉，后者给人以破落、颓废的感觉。设计者另外再加入音乐、音效等一系列元素来烘托，对比就更加强烈了。（见图 4-9）

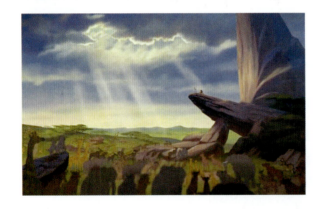

图 4-9　美国动画片《狮子王》中的色彩运用

2．补色搭配

补色搭配在渲染场景气氛中的作用就是协调画面节奏，使其能构成和谐优雅的色彩效果。在设计街景时就要考虑到在色彩设计上适当搭配一些主色调的补色，使画面显得不那么单调。当场景色彩为了渲染气氛而处于同一个色彩基调时，画面中就会出现大面积的同一色调的色彩，这样的画面显得过于单调，使色彩失去平衡。这

时给场景中的色彩进行补色搭配,就能使场景画面的节奏协调,并且能构成和谐优美的色彩效果。例如,在夜晚场景的色彩设计中,场景的整体环境的颜色都偏深蓝色调子,这个色调会给人以烦闷的感觉,如果在场景色彩设计的时候添加一些它的补色黄橙色的调子,就可以中和一些深蓝色调子带给人们的烦闷感,使得整个场景更加扎实。

在动画片《萤火虫之幕》中,夜晚哥哥为节子抓萤火虫,描绘了无限美好的画面,通过长镜头的缓慢移动,萤火虫光芒的微弱闪烁,一种莫名的伤感情绪油然而生。在色彩处理上,色调灰暗,充满了悲凉无奈的气氛。漫天萤火的美丽亮光更加反衬出战争的残酷以及带给人类身体以及心灵的伤害。(见图4-10)

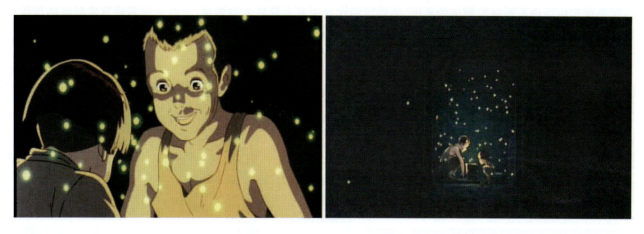

图4-10　选自日本动画影片《萤火虫之墓》

3．明暗搭配

场景色彩明暗搭配对于渲染角色情绪有着非常重要的作用,当角色情绪低落时,应将角色周围环境色的明度降低,与角色此时的情绪相呼应。与之相反,当角色的情绪高涨时,应提高场景色彩的明度,这样可以使角色的情绪得到强化,使整个动画的节奏更加紧凑。场景色彩的明暗搭配也经常出现在现实与幻觉交替转换的故事中,为了表现现实与幻觉的差别,经常将幻觉世界的色彩明度主观地削弱或增加,区别于现实色彩的明度,以凸显幻觉的不真实性。

在动画场景中利用色彩来表现时间变化的时候,根据现实中景物的明暗规律,首先要考虑到的是光源。在白天的场景中,景物受到的光照强度最大,明暗的对比也最强烈,但动画本身就是动画者创造出的彩色王国,所以场景色彩可以根据故事情节的不同,在明暗的对比上主观地增强或者削弱。夜晚的光线比较弱,场景色彩的明暗对比度也不需要特别强烈,可以相对地削弱一些,这样动画场景会更为逼真,不会与现实的规律相冲突。然而动画题材多种多样,在一些虚幻的动画中,色彩的明暗关系可以不需要依据现实的规律,动画创作者可以根据故事情节而自行调整,使场景在时空关系上与故事情节更为契合,为接下来的剧情做铺垫。

由此可见,在动画场景中合理地运用色彩搭配至关重要,不仅可以使动画的故事情节与气氛得到渲染,更能使动画影片的整体质量得到升华。动画创作者主观能动地为场景添加合理的色彩搭配的同时,也融入了自己的思想与情感,使色彩在动画场景中散发出最大的魅力吸引观众。

(三) 客观色彩在动画场景设计中的运用

客观色彩就是自然界真实存在的各种物体色彩,如现实生活中常见的绿色的小草、白色的云、粉色的花、蓝色的湖水等。设计源于生活,一切真实的色彩存在,是设计师创作的原始素材,是动画作品与观众互动的情感基础。

在动画场景色彩设计中,虽说主观色彩和客观色彩一般是相互影响、交叉融合的,但动画作品首先应立足客观存在的色彩,然后根据剧情发展需要对"客观颜色"进行提炼、艺术加工,形成符合作品发展需求的"主观色彩"。如动画场景中,一般的花草、树木等都以客观存在的物体颜色为基调,根据剧情需要和设计师的主观意念适当予以改造,形成更具视觉冲击力的场景色彩效果。

新海诚导演的《秒速5厘米》中,场景设计由于特别注重对真实场景创作的还原度,几乎所有的场景都是实景取材,成画甚至可以与高清晰摄影媲美,之所以能达到这个程度,认真且细腻的取材作业是不可或缺的。影片中出现的种子岛风景、鹿儿岛私立种子高等学校、东京市夜景、盛开的樱花全部取材于真实场景。大部分场景色彩就是现实生活中客观真实颜色的再现,新海诚的作品中有大量眩光的效果,大眩光和客观真实颜色的运用,增强了现实场景作为依据的场景中的真实感、认同感和视觉冲击力,使观众很容易与动画片产生情感上的互动。(见图4-11)

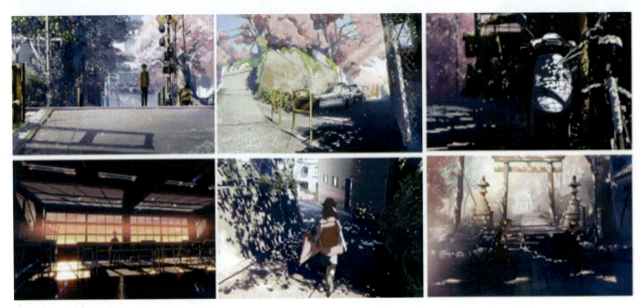

✟ 图4-11　日本动画影片《秒速5厘米》中的场景效果

(四)主观色彩在动画场景设计中的运用

客观颜色是客观存在的生活中各种物体的色彩,主观色彩是指在客观颜色的基础上,设计师根据动画剧情要求和个人主观意识所决定的色彩。在动画场景色彩设计中,主观色彩与客观色彩是相互对应的关系,设计师在动画场景中进行色彩应用时,两者都不容忽视。主观色彩的表现必须在客观色彩的基础上,通过设计师长期不断地观察生活中的真实色彩,不断地积累、总结,逐步形成自己的主观感受和色彩表现意识,然后将这种主观感受和色彩素养通过各种形式和表现手法运用到动画场景设计中,形成符合动画创作主题需求的动画场景色彩,同时也通过画面展现设计师的色彩修养和审美情趣。

在动画场景色彩设计实践中,充分运用色彩这种比较独特的设计元素,使动画作品通过色彩传递情感、传递美感等。在设计场景色彩前,首先要充分了解动画主题诉求、时代背景关系等,然后进过反复思考,对场景色彩进行适当的"定位",最终形成符合剧情要求且视觉冲击力比较强的场景色彩效果。正是因为设计师的这种主观意识的存在,才使得动画作品能更好地满足不同人群对动画艺术的不同审美要求。

动画片色彩的设定服从于创作者的角色表现意图,借助于直观的生理和心理作用,色彩对于动画作品视觉质感和情感的形成至关重要,与传统影视作品比较,动画的色彩设定体现更强的主观化特点。《埃及王子》的耶稣

降难埃及的段落,创作者对身处同一物理空间的摩西和雷明斯使用截然相反的冷暖色彩设定和镜头表现角度,在同一画面中,矛盾的色彩和镜头表现角度违反了生活的真实,却强烈地传递了创作者的情感意图,有力地刻画了身处正义惩罚下的残暴君主和借助天力捍卫尊严的卫权者形象。(见图4-12)

图4-12 选自美国动画片《埃及王子》

在影片《风之谷》中,导演勾画了女主人公回忆的场景,场景将在更加艳丽的超现实色彩中拥有超现实的视觉震撼体验,一切仿佛触手可及。动画中的色彩要根据主题需要在明度和纯度上适度进行夸张来渲染场景,给观众一种视觉上的享受和快感。主观色彩意识在动画场景中属于自我认知方面的范畴,跟"客观"相对。在场景设计中,场景的色调要和主题内容和谐一致,在色调和光源处理上要统一。使之主题突出,整体气韵生动,艺术效果强烈,给人一种美的享受。(见图4-13)

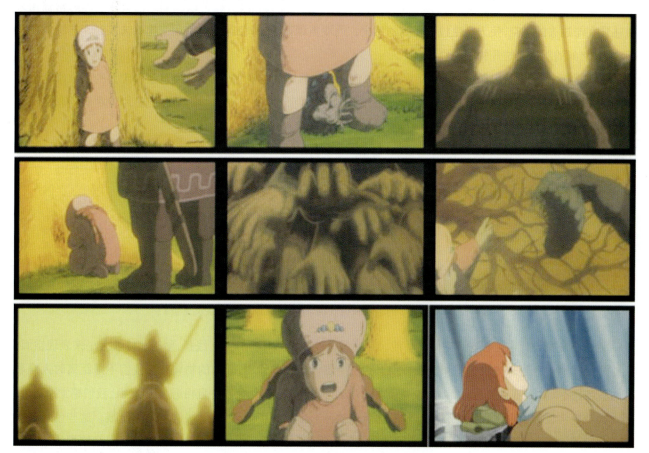

图4-13 选自日本动画片《风之谷》

第二节　色彩在动画场景中的功能

一、运用色彩架构动画场景空间

色彩在场景中担任着交代时间和地点的功能。电影中的场景是故事发生的背景,是为角色提供表演动作的场所。它既要交代故事发生的时间,又要展现故事发生的地点,提供地域、季节、民族、文化、时代等背景依据,是电影中非常重要的剧作元素。色彩在场景中承担着交代时间和地点的叙事功能。色彩本身也具有很强的塑造动画场景空间的功能。在动画场景设计中,利用色彩与色彩之间的对比关系、层次感及光照效果突出动画场景的空间感,是设计师们在设计实践中采用的一种比较常见的艺术表现形式。一些色彩已经成为世人约定俗成的识别符号。像在自然界中蓝色代表天空、湖水,红色代表鲜血、火焰,绿色代表草地等,将这些颜色使用在动画场景中,能帮助观众明确地识别对象。而在人类社会中不同的色彩又可以代表不同的时代、民族、地域或宗教,像人们通常会用黑色和绿色来表现伊斯兰教,却用黄色代表佛教。在动画片《功夫熊猫》中创作者就运用了大篇幅的朱砂红、青金、铜绿、褐色与孔雀蓝等颜色表现神秘的古代中国。

色彩的运用比较灵活,不同色彩的搭配和组合产生的视觉效果有很大不同,动画设计师应利用好色彩这种有利因素,基于色彩明暗关系的变化及色调差异性,按一定的比例和秩序排列,形成比较自然的色彩组合关系和层次感,从而使平面的画面给人一种具有三维立体感的视觉领域,给人的感觉是一个具象的、立体的角色生活场所。运用冷暖色彩表现时空,是动画艺术中常见的手法,比如暖色调红色、橙色以及偏红色黄等色彩时常被用来描述现在与过去的时空,使人产生拉近距离的感觉;而冷色调蓝色、青色等经常被用来比喻未来时间与纵深的空间,与人之间的距离是拉开的。

例如动画片《埃及王子》的开篇采用的整体色调是比较暗的赫黄色,配以人物造型和宏大的奴隶修建金字塔的场景,使得观众的时空思绪迅速跳跃到了古代埃及尼罗河流域的农业文明时期。而影片中冷暖色彩交织的反复运用,也鲜活地再现了古埃及艺术特有的粗犷和质朴美感。(见图 4-14)

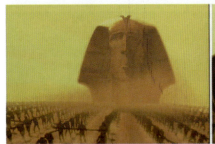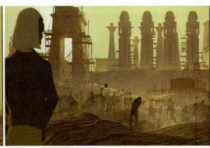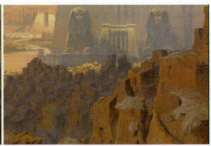

图 4-14　色彩的时空特征表现,选自美国动画片《埃及王子》

色彩在场景设计中担任塑造空间的功能。在场景设计中,可以运用透视、线条、明暗和体块大小来表现空间,此外还经常通过色彩来表现空间和透视。由于空气中悬浮颗粒的作用,同样的物体在离我们不同距离时人眼看到的颜色是不同的。在近处看,颜色明亮、纯度高;从远处看,纯度低,颜色灰并且相近。暖色会让我们感觉距离近,相对的冷色会让人觉得距离远,而纯度高、对比强烈的色彩会比纯度低、对比度弱的色彩更显眼。这些色彩透视原理都应该被运用到场景设计中,来塑造场景的空间透视感,并有意识地设置视觉中心,引导观众的视线运动。动画片《功夫熊猫》中的空间表现镜头可以直观地说明如何运用好色彩来塑造场景的空间:近处的山颜色重而稳,远处的山颜色冷而灰,将画面的空间感和画面的中心主体恰到好处地表现了出来。(见图 4-15)

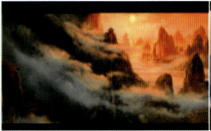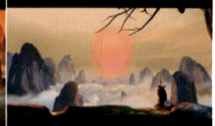

🔸 图4-15 美国动画片《功夫熊猫》中色彩的时空特征表现

二、传情达意的功能

不同的色彩具有不同的寓意性和情感特征,在动画场景设计中加以合理运用,能使动画画面具有比较鲜明的情感特征。当观众在观看动画时,首先感知的是色彩;鲜艳亮丽、对比强烈的色彩搭配给人以比较刺激的感觉,而和谐的色彩组合给人以平和、优雅的效果。不同的色彩搭配都能对观众产生一定程度的感染力,影响人的心理,并能对不同的人群产生不同程度的情绪影响。在动画场景色彩设计时,应根据色彩本身的情感特征,充分展现其性格特征和象征意义,从而创造出一种意境,最终突出动画作品的设计主题。

动画场景设计中的色彩并不需要完全还原物体真实的色彩面目,色彩的表现更重要的是突出作品主题内涵和传递某种情感,刺激观众的视觉器官,从而激发观众的热情,唤起观众心底的欲望,以便使他们认同动画作品的创意,对动画作品产生兴趣。设计师在设计过程中,应认真对待目标人群,对他们的职业、文化背景、喜好等深入了解,然后大胆创新,灵活运用色彩的组合,以便能有效地利用色彩性格特征营造一种情感氛围,实现传情达意的目的。

动画片《海底总动员》中尼姆和爸爸到海底学校的一组镜头,用各种绚丽的橘红色、粉紫色、大红色、草绿色、鹅黄色、粉红色、宝蓝色等色彩来装点画面,营造出一种美妙、斑斓、安全、和谐、活跃的气氛;而当尼姆不听从爸爸的劝告执意要离开大家去那艘大船边冒险的时候,画面一下子变成以深蓝色为主的大面积海水,这其中掩映着尼姆那娇小的朱红色身躯,形成冷色(深蓝色)与暖色(朱红色)色性上与面积上的强烈对比,使观众为之紧张,那一片深蓝色的水域和远处灰黑色的、模糊的大船底部预示了一种莫名的危险。在这组镜头中色彩对剧情的推动与演进作用是显见的,从开始的兴奋、喜悦到后来的恐惧、紧张,除了故事本身的情节以外,色彩心理学上的作用也是不可忽视的。可见,动画片中色彩的运用对于调节观众情绪和增进剧情的发展所起的作用不可小觑。(见图4-16)

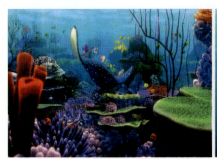

🔸 图4-16 选自美国动画片《海底总动员》

三、氛围营造的功能

色彩在电影中更像是一位充满情感的演说家,它作为人类情感的载体,连接着编剧、导演、电影、观众。这种连接是一种情感沟通的互动交流,在电影的产生过程中,巧妙地运用色彩的情感表现规律,充分发挥色彩的各种心理特征。

动画场景中的色彩是创作过程中凝结的产物,是被主观典型化和规律化的色彩提炼,具有明显的指向性和表意性,所以用色彩渲染气氛、刻画环境、推动情节的情况在许多动画作品中屡见不鲜。动画作品中色彩处理紧紧围绕叙事的发展,往往是伴随角色的心理状态,在特定情况下产生的、针对角色状态和氛围的色彩设置,气氛、剧情节奏随场景整体变化而变化,因而色彩变化显得更为突出。

其中不同的场景设计风格,在色彩上的使用也要与之相呼应,这样才能使动画片所想表达的情感传达出来。在动画场景色彩的设计中,使用不同的色调可以营造出迥然不同的场景气氛,使观众产生不同的心理感受。如动画影片《龙猫》,讲述的是具有典型日本乡村风情的故事,该片采用真实而细腻的写实手法,描绘出日本乡间夏季美丽的风光,错落有致的水稻田、清澈的小河、高大的树林、参天古树下的各色小花小草和蕨类植物等,其色彩饱满明快、丰富多样,展现了自然界的美丽和生态植物的多样性,营造了大自然寂静美好的氛围,给人以身临其境的视觉感受。

在场景色彩使用中,明暗色调最为常见。明色调给观众明亮、清新、舒适的视觉感受,可以营造出阳光明媚、生机勃勃的场景气氛。暗色调会使观众产生压抑、困惑、低落的心理感受,在表现动画角色内心孤独、寂寞的时候,可以使用暗色调来渲染角色情绪。暖色调是一种非常优美的色彩基调,它代表着高兴、兴奋、热情,有时也会表示烦躁、暴力等。例如日本动画片《萤火虫之幕》开篇中用了红色的基调向观众传达了无名心中的躁动,包含着想传达给观众的情绪,受到一种特定情绪的感染。影片红色的色调表达了深刻的喻意,对推动故事发展、刻画人物性格都起到了烘托作用。(见图 4-17)

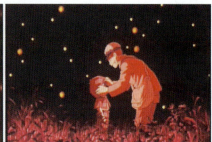

✪ 图 4-17 日本动画片《萤火虫之墓》中的色调运用

还可以表现与再现相区别的心理时空。如《埃及王子》中法老莱摩西斯的儿子被夺去了生命,悲痛万分的莱摩西斯抚摩着儿子的遗体,这时的场景被处理成黑白效果,用以表现莱摩西斯的痛苦。(见图 4-18)

✪ 图 4-18 美国动画影片《埃及王子》中的色调运用

四、刻画角色性格与情绪的功能

场景色彩设计常常可以通过客观物象从某个侧面刻画人物的内心心理活动,甚至是角色情感的变化过程。在动画场景色彩中,十分讲究环境色调和气氛的处理,这与形成一定的心理意境是密切相关的。

场景色彩刻画角色,包括性格和心理活动两方面,性格表示角色的兴趣爱好、生活习惯等,心理活动是表现角色内心活动的形象化空间。场景色彩营造出的心理空间是角色情绪和情感的外化和延伸形式,可以对角色的心理活动和情感世界进行烘托,具有抒情和表意的功能。在场景设计当中,各种不同的造型元素和手段如结构、色彩、光影等,往往是综合运用的,以最大限度地满足塑造角色的需要。如动画电影《圣诞夜惊魂》,全片运用黑色作为场景基调颜色,描绘了一个鬼城的超现实想象世界,反映了鬼城国王杰克灰暗的心理情绪,创造了一个类似黑色幽默式的场景。在这一现实中,杰克主观的心理色彩完全融入影片当中,整个万圣节里面的情景色彩基本上是暗黑色,色调、对比、灯光和镜头角度等精心安排下的舞台化的光影效果创造出了许许多多神秘诡异的身影,让整个魔鬼城堡笼罩在超现实梦幻、神秘的气氛下,让观众在观看影片时注意关注镜头中的主题内容,并能够更清晰、更富有美感地感知角色的表演与故事情节的发展,让观众沉浸在这魔鬼的世界里。(见图4-19)

图4-19　选自动画片《圣诞夜惊魂》

场景色彩不仅可以刻画角色的性格特征,还可以渲染动画角色的情绪。在动画片中,如果只通过表情和动作来表现角色复杂的情绪,人物的形象就会过于空洞,动画的情节也会缺乏趣味性,这时动画场景中意象色彩的作用就凸显出来了。创作者可以根据动画角色内心的活动以及故事情节的发展,主观地对场景中的色彩进行变化,这样不仅可以表达出角色的内心活动和复杂的情绪,而且使动画角色的形象得到了升华,同时也提高了影片的欣赏价值。例如,动画角色悲伤难过时,场景的色彩就可以选择蓝黑色调进行搭配,暗色调可以使观众有伤心难过的感觉;如果根据故事情节的需要,动画角色内心十分高兴,但是不想表现出来的时候,场景的色彩可以使用暖黄色,这样就可以使观众感受到动画角色内心抑制不住的喜悦;色彩在动画电影中是体现人的内心情感、情绪和精神世界的外在显现,能表达出作者所想表达的思想情感。

五、象征和隐喻的功能

在很多动画作品中色彩是被广泛用于表现象征和隐喻的主要工具,这些应用取决于作品的主题思想和画面的创作风格。色彩象征的种类有四种:①在生活实践中早已被认定的、约定俗成的色彩应用;②具有特定历史意义,被民族、种族、习惯所接受的色彩运用;③特定事件及特定人物在大脑留下深刻印象的色彩应用;④被反复使用于叙事结构中的某一种或几种色彩应用。场景色彩的隐喻功能在动画作品中屡见不鲜,能令作品中凝结的情感更加丰富,暗示情节的发展,从而激发情感的升华与情绪的表达,赋予画面更多的内涵。

在动画场景中,色彩还具有更深层次的隐喻的作用,这也是意象色彩在动画场景中运用的体现。动画创作者

利用色彩的象征性,再结合场景的造型设计,巧妙地实现了隐喻的作用。在动画艺术中色彩与光线配合来营造各种场景气氛,隐喻危险的到来,向观众传递其中的深层寓意。如《狮子王》的开篇,画面上所有的物体笼罩在刚刚升起的太阳中,呈现出一片暖色调,展示着动物王国欣欣向荣的景象;大象的坟场以土灰色调为主,强调死亡和危险;在刀疤筹划各种阴谋时,采用了深绿色的灯光效果,来营造刀疤阴险的人物特质,暗示悲剧的到来。(见图4-20)

图4-20 选自动画片《狮子王》

对比象征在各种动画片中运用得较多,即对两种或两种以上色彩关系进行对比,从而达到叙事作用的象征手段。往往从色彩构成的角度,通过色相、冷暖关系和不同色彩体积大小变化的对比达到象征的目的。动画片《红辣椒》在场景色彩的运用上十分到位,色彩的独立象征、反复象征和对比象征等运用得灵活巧妙。动画讲述了一个女孩在现实和幻想的梦中的故事。为了区分现实生活和幻想梦境,在场景色彩上运用了大量的对比手法。在剧中,真实生活的场景空间运用了比较贴合现实光影色彩关系的中间调颜色,且用色饱和度低,更接近现实自然的生活场景。而幻想的梦境则采用了饱和度较高的色彩,加强了所有颜色的明度和纯度,使其看起来颜色丰富多彩,对比强烈梦幻,与现实生活场景的色彩对比显出明显的反差。在故事的最后,梦境和现实混合,女主角和梦中的自己相遇,梦境进入现实。这时现实和梦境天空的对比异常强烈,梦境中,天空的蓝色饱和度较高,颜色艳丽;而现实中,天空的蓝色仍然保持着现实自然光影的色彩,女主角身穿淡绿色衣服,而梦中的自己却穿着鲜艳的红色衣服。现实的场景用的是冷色调且纯度较低;而梦境中用的是暖色调且饱和度较高的红、绿、褐。使观众自始至终都能很清晰地分辨出故事中的现实和梦境,色彩在其中运用得灵活自如,非常成功。(见图4-21)

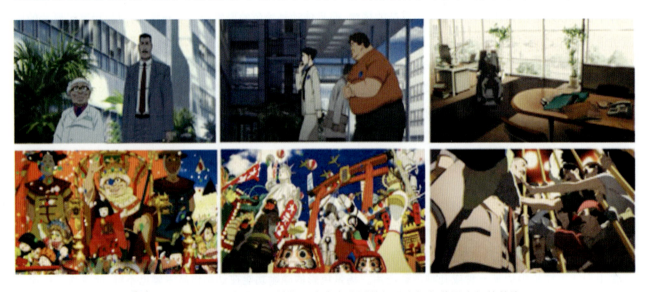

图4-21 日本动画片《红辣椒》中真实生活的场景空间与荒诞虚幻的梦境

六、深化主题的功能

动画的造型和动作的随意性、超越性有很大的创作空间,创造者完全可以根据思想意图的需要进行自由地想象和创造,不必像一般故事影片那样时时受到现实真实性的束缚。在进行动画片的场景色彩设计时,无疑要紧紧把握影片的主题,那是动画艺术作品的灵魂。将这种存在于意念和精神中的主题灵魂表现在视觉形象中,奠定影片的基调或者说是整体的场景色彩氛围,这是非常重要的。动画片主题就像音乐的主旋律,不论乐章如何变幻莫测,始终有一个基调情绪贯穿始终,是威严的、活泼的或者是幽默的等。色彩便是传达主题的"情"与"意"的工具,色彩的写实性可以令画面更加自然、亲切,用来传达影片主题较为适宜;对于色彩抽象、夸张地使用也是为了表达创造者的主观想法,其目的也是为了更好地揭示主题、深化内涵。一部动画的内在精神的外在体现,在于总体的场景色彩基调。创造者概括影片的思想内涵并体现其内在的品质,需要根据影片的题材和主题,通过极其准确明了、简洁概括的色彩来赋予整部动画片最富有代表性的特征、内涵和思想主题。

例如动画影片《僵尸新娘》,用高纯度和高明度的色彩来表现众多僵尸在坟窟中跳舞的情节,色彩明快鲜艳,寓意出角色在坟窟中的快乐和正面性就好像天堂一样。而回到了人间,却用阴暗的、低纯度的色彩和冷色调,寓意出人间却像鬼的世界。把人间的暗色和地狱的明亮颜色反复对比,旨在让歌颂和批判的寓意更加明确。阴阳之间的场景色彩设计在本片中出现了错位,在活人的世界里,所有的人如同行尸走肉,没有感情,反而在地底下,那些可爱的骷髅却让观影者感受到了温暖。这样的色彩表现了深沉的文字寓意,这是创作者蒂姆·波顿对现实世界的刻意嘲讽。这部动画里的很多色彩并非追求描绘性的事物本身的色彩,而是结合形象的变形产生出一种具有寓意的效果,同时也表达出一种激烈的情绪,用浓重强烈甚至是不和谐的色彩传达出一种激荡不安、焦躁苍茫的视觉陈述。(见图 4-22)

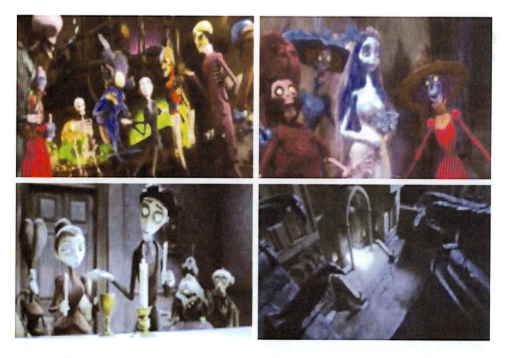

图 4-22 美国动画影片《僵尸新娘》中现实场景与地下场景的色调运用

第三节　色彩在不同风格动画场景中的应用

动画场景在动画电影中所占的比例最大,动画电影不可能脱离动画场景而存在,每一个镜头都伴随着动画场景出现。动画场景中的色彩作为动画电影中色彩比例最大的一部分,也应该具有同样至关重要的地位。当我们在制作动画时,经常会遇到局部色彩脱离整体色彩的问题,由于只关注了个别场景的内部色彩是否搭配、优美,而没有去观察场景与角色之间、场景与场景之间以及场景与整个动画影片之间的风格是否协调一致,这样会使整个动画片在整体上显得生硬,破坏了整个动画电影画面风格的统一性。所以在对动画场景的色彩进行设计时,首先要考虑的是整部动画片的艺术风格,是写实风格、哥特风格、幻想风格,还是装饰风格或者其他风格。只有先了解动画的整体艺术风格,才能进行动画场景色彩的设计,因为只有把场景中的色彩与动画影片整体的艺术风格相匹配,才能制作出品质优良的动画。

一、写实风格的场景色彩

在动画的场景设计中,写实风格的场景设计侧重"写实",相对装饰风格的场景设计来说,是现实生活的真实再现;在造型手法、质感、明暗关系、色彩规律等方面的处理与运用上都遵循了现实中的自然规律,大部分场景色彩就是现实生活中客观真实颜色的再现,使观众很容易与动画片产生情感上的互动,是在时间与空间基础上的真实写照。它的基本特点,首先是在现实中真实物体本来面貌的客观再现,视觉上具有自然的真实感,符合大众的一般审美需求。其次在处理透视变化、空间表现、明暗光照效果等方面符合自然发展变化规律,具有很强的视觉冲击力和真实可信感。也正是由于这些特点的存在,目前很多设计师喜欢采用这种风格去表现自己的动画作品和传递自己的审美诉求。如表现春天的自然风光时,在场景中出现大面积的绿色;而在表现天空时,蓝色一般是其主体色。

这种风格的动画场景设计展现在人们面前的是一个自然、真实、色彩丰富的画面,具有现实生活环境的真实感和强烈的亲和力,符合大多数观众的审美习惯和心理需求,在欧美,特别是在美国的动画作品中,这种风格比较常见。写实风格在场景色彩的运用中真实地表现光照下的景物色彩效果,强调对象色彩的真实感,它的重要特性就是色彩的真实性,多用来表现比较严肃的历史题材或科幻题材。

美国动画片《人猿泰山》的场景就源自真实的自然环境,影片讲述了在非洲原始森林长大的人类泰山的故事。影片中森林的描绘非常逼真,并借用计算机技术加强其层次感,极大程度上还原了真实茂密森林的原始面貌。影片场景中有茂盛的古树,山崖下面是湍流不息的流水,与一座座屹立的陡峭山峰形成对比。水面上弥漫着朦胧的水雾,使这座葱郁的山林若隐若现,再现出热带雨林的唯美画面。远处的洁白瀑布飞流而下,与近处的平静水面形成对比,水边有成群的丹顶鹤,烘托出一片祥和的氛围。总之,迪士尼采用三维技术再现了非洲原始森林的景象,完美地呈现了原著小说的内涵与意境。(见图4-23)

毫无疑问,近些年来迪士尼的大部分作品都是写实风格的动画场景,但同样一个剧本和场景,不同的创作者或者绘画者呈现出来的画面却有不同的情景。创作者虽然都想让自己描绘的场景色彩接近事物自然的色彩,但不同的人有不同的绘画手法和表现方法,因而呈现出来的色彩场景也千差万别。色彩的表现方法是至关重要的,风格和流派呈现出对色彩的一种总体主张,而在主张中又呈现出色彩方法的差异。每个创作者都有自己独有的方法,也是他们一直孜孜追求的。因此,色彩的表现方法在写实风格的场景色彩里就更加明显和重要。写实色彩的丰富变化效果只有靠实践积累,在实践中深化个人色彩的感觉,来发现事物本身色彩的规律,以及事物和事物

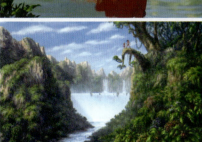

🔸 图 4-23　美国动画片《人猿泰山》中的场景

的色彩间的相互关系,从而又唤醒自己对色彩的感觉。

　　写实风格色彩接近生活中的人和物,是客观地、自然而然地、实在直接地在画面中表现作者想在动画场景中表达的情怀与感受,虽然经过艺术处理与夸张,但比较忠实于原形,它并没有刻意强调作者的主观意志,形态严谨。写实风格色彩的作者以写生的状态来观察和关注客观事物,用极其写实的手法来描绘和概括我们日常生活中的情景与瞬间。所以,写实风格色彩与观众的情感变化更加含蓄,就像现实中可以接触、触摸的逼真质感,追求观众的日常生活状态、生活情景和动画作品表达的思想、意境贴合更为紧密,动画影像空间比起其他色彩的风格类型更加生活化、自然化和逼真化,从而使观众易于进入动画的故事情节并产生共鸣。

二、装饰风格的场景色彩

　　在动画场景中,装饰性是促使场景内容与形式美有序发展的重要因素之一。动画装饰语言的运用极有力地丰富了动画视觉艺术,强化了装饰美和形式美,增强了视觉形式美感的设计性和鲜明的个人风格,为艺术者的情感表达提供了更为广阔的艺术空间。如果将装饰艺术经过思维概括、夸张变形等手段强化装饰性,在动画场景设计中恰当运用,国产动画便更能体现特有的民族艺术风格,也会在世界激烈的动漫市场竞争中发展得更好,生存得更久。

　　在动画场景设计中,装饰性风格一般指的是具有平面化和规律性的艺术风格,它的基本特点是带有很强的形式美和秩序美。装饰色彩是在自然色彩的基础上,设计师根据自己对色彩的认识和艺术修养对色彩进行适当的改造、加工、夸张处理等,形成了具有一定主观意识的形式化、平面化的色彩形式,在民间故事、寓言、神话、童话等题材的动画作品中运用得比较多。在装饰美学中,虽说形式美比较重要,但在动画创作中,内容和形式必须是一个有机的整体,形式不能脱离内容去随意表现在装饰风格的动画场景设计中,装饰色彩的运用离不开剧情的发展需求,要根据动画场景及角色等造型的特点深入理解装饰性画面的审美特点和表现原则,以及形式化、平面化程度的多少等因素来进行。

　　装饰的基本要求是通过装饰艺术表现,使得被装饰的对象整体获得更好的审美效果。装饰作为目前艺术界比较流行的表现形式,其根本作用在于根据形式美基本原理,赋予动画作品以平面化、规则化的形式美和秩序美。装饰的表现技法有多种,一般按性质的不同可分为静态装饰和动态装饰两大类。装饰艺术的基本特性就是其具有装饰性,它将艺术与形式紧密结合起来,客观存在的事物通过主观意念来展现,是人的主观意念和装饰属

性的结合；它的存在方式可以是具象的对象，也可以作为抽象的形态而存在。

在动画场景设计中，装饰性的场景设计与写实风格的场景设计是动画作品中常用的两种风格。在动画设计实践过程中，如果这种视觉语言运用得比较合理，不但能增强动画场景中的视觉美感及体现动画作品鲜明的艺术风格，而且为动画设计师的情感诉求提供了非常有效且广阔的表现空间。中国传统动画一直对装饰风格情有独钟，现代动画中也到处都有装饰性的影子。

国外使用装饰风格来表现动画作品的也不少，在众多装饰风格的动画作品中，其装饰性表现得非常明显。装饰色彩的运用离不开剧情的发展需求，要根据动画场景及角色等造型的特点深入理解装饰性画面的审美特点和表现原则，以及形式化、平面化程度的多少等因素来进行；但同时在装饰风格设计中，应避免场景色彩表面化，给人感觉华而不实。在动画场景设计中，设计师必须综合考虑，大胆取舍，很好地将各装饰元素运用到动画场景中，以便能更好地丰富动画场景表现形式，提升动画作品的内涵和品位。

装饰风格的色彩，就是不拘泥于表现色彩的客观真实光色关系与变化，而是侧重纯粹色彩配合效果的表现，采用对客观色彩的高度概括和纯化，甚至是夸张和变形等手法，以突出色彩的纯视觉效果以及装饰性趣味，或是通过非现实的色彩来表现、传达某种情绪效果。装饰风格的场景色彩与写实风格色彩有很大的区别，它具有平面性、极强的概括性以及色彩夸张等特性。运用这类色彩的动画片多为具有一定个性特点的艺术动画。如法国动画片《一千零二夜》中典型的装饰风格角色、场景的色彩运用。（见图4-24）

图4-24　法国动画片《一千零二夜》中场景的装饰性色彩运用

中国经典动画片《大闹天宫》的装饰风格色彩在场景中除了使画面更具视觉效果外，还能通过装饰性色彩表现特定的氛围与角色的情感感受。不但能表现具象事物，还可以表现抽象意义；不但能表现平面，还可以暗示空间；不但能表现自然形态的外部特征，还可以表现创作者的主观情感和思想理念。《大闹天宫》中，天庭的恢宏壮丽通过高纯度的黄色、橙色、紫红等装饰性极强的色彩运用，其神秘、宏伟的气氛表现得淋漓尽致。在孙悟空与猴孙被神仙关押起来时，暗调的黑紫色接近黑色，创作者用单一的明度对比表现了恐惧危险的情绪，以极少的明亮灰色来烘托大面积的暗色，明暗对比极其不平衡，形成了强烈的节奏感与危机感。

三、漫画风格的场景色彩

漫画风格的动画场景设计与装饰风格的动画场景设计有一定程度的相似性，它是在写实的基础上，设计师根据自身艺术修养，对设计元素进行大胆加工、夸张处理，提炼出来的一种别具特色的风格符号。它造型简练，色彩单纯且常以大色块的形式出现。漫画风格场景设计的基本特点是造型简练、色彩单纯、趣味性强，多用来表现简单、轻松、幽默的题材。漫画风格的动画场景色彩鲜艳亮丽，简化了明暗和质感。多数情况下，漫画风格动画片在播出之前，将有一系列同名的漫画作品推出，当这些漫画作品在社会上产生了比较好的影响后，再播出动画片。如《猫和老鼠》《蜡笔小新》《三个和尚》等都是有代表性的漫画风格的动画作品。经典动画艺术片《三个和尚》

中，采用了戏剧形式，几乎没有对白，画面非常简单，无论是角色造型还是场景环境，简洁而生动，情节风趣、搞笑，深受观众喜爱。（见图4-25）

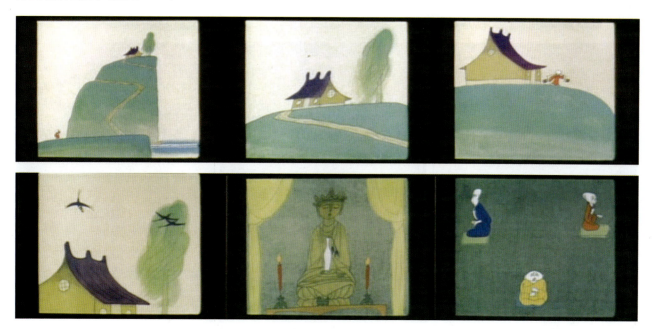

◆ 图4-25　选自中国动画艺术片《三个和尚》

四、水墨风格的场景色彩

水墨写意色彩是相对于客观写实色彩存在的，是创作者客观现实中色彩的表达，在创作倾向上，则偏重于表现主体意识，直抒胸怀。它也是动画创作者根据剧本、主题和画面整体的需要，来对现实客观色彩进行主观修改或创造，让整体色彩符合该动画本身或创作者的需要。主观写意风格的色彩在早期的水墨动画片中表现得淋漓尽致，具有传统中国国画的特色，也是中国动画创作所独有的特征。水墨动画片《牧笛》以写意风格的色彩表现形式塑造了无拘无束且体态轻盈的放牛娃、憨厚的粗犷体型的水牛与春风浮动的江南水乡的场景，写意风格的色彩在这里应用得既简练又富有趣味。中国写意式水墨动画的产生和发展，把中国乃至整个亚洲的动画色彩的民族特色推上了另一高度。写意水墨动画作为中华民族的国粹，它清新淡雅的色彩表现出洒脱、飘逸、空灵的意境，讲究将中国诗画的意境和笔墨情趣融进每一个画面，在色彩运用上充分展示出中国写意式水墨画简洁、优雅的韵味。充分发挥了"墨粉五彩"的魅力，具有淡雅、朴素的色彩氛围。中国多部水墨动画片色彩的应用例子表明，写意抽象性色彩在动画角色与场景中的应用可以表现出中国特有的民族风韵，成为具有强烈民族意蕴的一种色彩风格。（见图4-26）

五、幻想风格的场景色彩

幻想风格的场景色彩是指非现实的、超乎人们日常生活和常规视觉与思维的、非常规的思想和想象的场景色彩。超现实幻想风格的动画片一般多是根据剧情的需要，设计出许多不论在场景环境还是在道具的形式造型上，都极其大胆、夸张，具有超乎常规想象力和形式感的景象，并在色彩的运用等方面也同样采取新奇、大胆和超出人们常规心理与欣赏习惯的色彩处理，让观者有一种全新的视觉感受，取得对人的视觉和心理都产生强烈冲击、超乎人们常规想象的带有虚幻的时空场景。它的基本特点是：夸张的造型、脱离客观真实的色彩表现、打破常规的

比例关系、超乎常规的明暗效果。比如,宫崎骏的动画作品《天空之城》《风之谷》和《哈尔的移动城堡》等。韩国动画片《美丽物语》中,幻想风格的场景色彩淡雅、柔美、清新,使人产生美妙的联想,奇幻、美妙的迷人景色给人以浪漫的感觉。

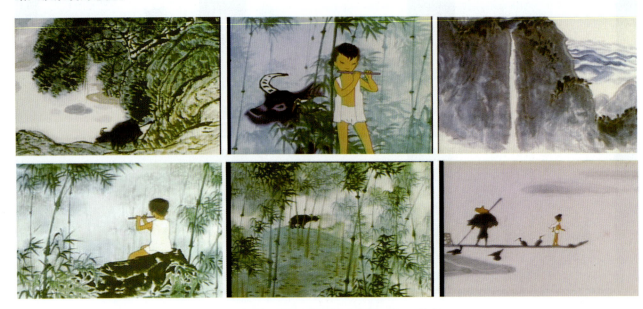

图 4-26　选自中国经典水墨动画片《牧笛》

美国幻想型动画片《头脑特工队》的脑内场景是设定在人类头脑里的,所以主要的色彩设定为紫色和粉色,电影中的主控制室以及莱莉的性格岛的基座是紫色的,而记忆的储藏区是由粉色的地面与紫色的储藏记忆球的储藏架组成的。紫色象征着神秘、冥想,粉色是人体内的基本色,粉色同时也象征着温暖,这和大脑的内在关系不谋而合,暗示大脑是人类思想的温床。莱莉大脑里潜意识区是灰暗的,灰色有"暗淡"和"阴沉"的含义,不过灰色也是由死到生的中间点,因此某种情况下,灰色也意味着再生,正如把莱莉从睡梦中唤醒的小丑一样,潜意识区的事物会随时被重新唤醒。记忆垃圾场是黑暗的深渊,人们对于黑暗的恐惧与生俱来,黑色代表着死亡,所有废弃的记忆最终都会埋葬在记忆垃圾场中渐渐风化。(见图 4-27)

图 4-27　选自美国幻想型动画片《头脑特工队》的脑内场景

思考与练习

1. 试论场景色彩在动画片中的作用。
2. 根据不同季节、时刻的要求,对同一场景进行两三种不同方案的场景色彩设计。
3. 针对两组不同色彩的人物,就同一场景进行两种不同方案的场景色彩设计。

第五章 动画场景的光影造型

学习目标:

掌握场景光线的基本分类与特点,了解影调的运用与光线的艺术表现作用。

学习重点:

熟练运用光线的艺术表现作用。

第一节 光影造型概述

一、光线在动画影片中的意义

光是所有视觉艺术中最重要的元素,是一种画面造型语言,具有其他造型手段无法替代的造型作用和艺术表现力。所谓影视光线处理,就是导演等人根据作品主题思想(或内容)的要求,运用光线的表现手法塑造人物形象或景物形象,使之达到作品内容所要求的艺术效果,即要完成造型的任务和表现戏剧气氛等表象和表意的任务。在电影美学层面,光线风格更多的是对造型和影像形式感的强调,是一种明显的对影片主体气氛的强化。

影视动画借鉴于传统的影视造型艺术,是在传统造型艺术之上的发展和延伸,对光影的借鉴也是如此。光影表现是动画场景设计中非常重要的一环,作为一个极为重要的造型元素和手段,在创作初始,必须有一个完整的整体设计。正是因为光影的存在,使二维的画面呈现出三维效果,它表现了物体的质感、颜色和凹凸形体,不同的光影产生了丰富的层次变化,是空间造型的有效手段。为了达到最佳的视觉效果,创作者需要对现实中的光影进行模仿,要掌握基本的光影造型规律及作用。

动画影片的光影造型是人为制造的而非真实记录的光影,因而具备更强的主观情绪性。影调的硬朗、自然、柔和的设定,取决于创造者对角色、场景表意效果的考虑。动画场景中,照明的合理性因素被减弱,光线的来源不必具备物理意义上的真实性,光影的改变显得比实拍影视作品自由。在设计过程中,光效设计在整体上应该是风格化的。设计师根据剧情发展的需要,对故事情节的发展设定不同的光源效果,营造出特定的气氛,达到突出主题、烘托场景氛围、增添艺术效果鉴赏性的作用,例如自然光、室内光、火光等。迪士尼经典动画片《风中奇缘》中有很多蓝色光源的应用,烘托出一种神秘、冷峻的气氛。皮克斯动画片《攻击杰克》的开场动画,保姆凯莉在安全局接受审查,采用的是强烈的聚光灯效果,很自然地将观众的视线集中到两个说话的对象上。依据剧情发展需要合理布置光源,对于烘托场景氛围起着至关重要的作用。

由于计算机动画的飞速发展，展现出的视觉影像也越来越追求真实自然，由于技术的发展，在光影的运用中也不断借鉴影视艺术中光线的造型作用，使得三维计算机动画呈现了以往二维动画不具备的立体效果，展现了物体的体积感、形式感、空间关系以及质感，因此光线的功能成为动画影视艺术中非常重要的表现手段。

二、光线效果分类

光线的种类有很多，影响光线效果的元素也有很多。如果从光线的性质上来看，首先有人工光和自然光，然后可以分为直射光和散射光；从光源位置、被射物体位置来看，可以分为正光、侧光、逆光、顶光、脚光；当然还有塑造形象时使用到的主光、副光、轮廓光、环境光等。在分析如何在动画场景创作中运用光线时，应从光线的这些分类和特性来探究。

（一）按影视用光观念和效果可分为戏剧光效和自然光效

戏剧光效是一种用光方法，也是一种用光观念。这种用光方法强调人物形象的塑造和环境气氛的渲染，注重用光揭示人物的内心情绪以及用光来抒发作者的情感，是运用光线手段实现特定的戏剧、绘画造型意图的用光方法。它是由舞台照明演变而来，它的美学标准是以戏剧美、绘画美为尺度。戏剧光、效用光的风格化不拘泥于光线是否真实合理，十分注意光的造型效果和对人物的美化，追求画面的悦目感。（见图5-1）

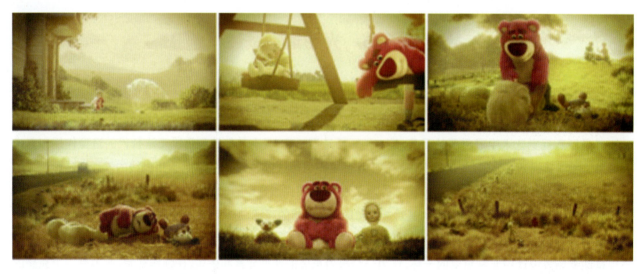

图5-1　美国动画影片《玩具总动员3》中的戏剧光效

自然光效是指在动画片的画面中模拟自然光照的效果，指的是一种带有纪实美的用光方法，其实质是增强用光的真实感。根据剧情要求的日、夜、黄昏、黎明、晴天等时间，设计再现出真实自然的光线效果。自然光效是真实自然的用光方法，这种方法光效逼真，符合人们在生活中看到的光线效果。室内自然光符合自身的照明规律，自然光效的运用使得画面更加真实质朴，一切显得真实可信。如动画片《飞屋环游记》中就模拟自然光效，使得故事可信。（见图5-2）

（二）光线形态

光源性质的不同，可以形成不同的光线形态。自然界的光线基本上是以三种形态出现的，即直射光线、散射光线、混合光线。

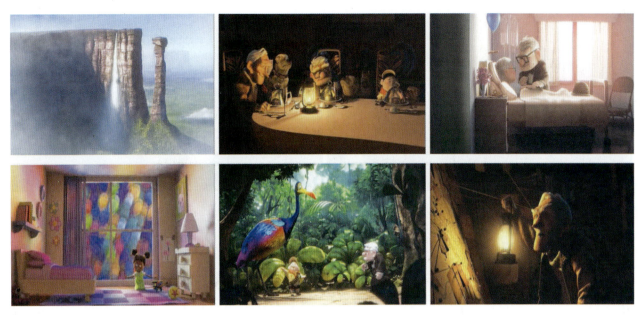

图 5-2 美国动画片《飞屋环游记》中的自然光效

1．直射光线

直射光线又称为硬光,是指光源与被摄对象之间没有中间介质的遮挡,景物和物体表面有明显的受光面和背光面,并在被摄物体上产生清晰投影的光线。光线具有明显的入射角。

直射光线的特点:有明显的投射方向,能在被摄体上面构成明亮的受光部分、背光的阴影部分以及投影,从而形成画面的明暗反差,也可增强物体的立体感。能显示出被摄体的外部形状、轮廓形式、表面结构和表面质感。在动画片中也有运用聚光灯照明的直射光线效果,达到表现主体渲染画面戏剧效果的作用,如《埃及王子》中摩西与埃及法师斗法的片段就采用了聚光灯效果。(见图 5-3)

图 5-3 美国动画片《埃及王子》中的直射光线

2．散射光线

散射光线又称为软光,是指光源与被摄对象之间有一定的中间介质遮挡,光线间接地投射到被摄体上,在被摄体上不产生明显投影的光线。

散射光线的特点:光线柔和,照明均匀。没有明显的投射方向,物体受光面、阴影面及投影的区分不明显,容易表现出物体细腻的层次。物体表面受光均匀,亮暗反差缩小,影调接近。如《玩具总动员3》的结尾片段,用散射光线营造了柔和的光线效果,非常温馨。(见图 5-4)

图 5-4　美国动画片《玩具总动员3》中的散射光线

3. 混合光线

混合光线是指照明光线中既包含直射光又包含散射光的混合照明光线，或者是人工光和自然光并用的照明光线，同时也需要做到亮度平衡以调整画面的明暗反差。通常直射光线作为主光，散射光线作为辅助光，两种光线配合使用，从而使画面形象更加自然、细腻，层次分明。（见图5-5）

图 5-5　美国动画片《超人总动员》中的混合光线

在二维动画中一般都采用硬光来表现人物的投影，三维动画中可以对光线进行细腻的表达。在分镜头的具体创作中，主要是画出人物与场景的投影。

（三）镜头的光线方向

光线方向是指光源位置与拍摄方向之间所形成的光线照射角度。

在动画影片的创作中，模拟设计光源投射的方位、强度时，便可以获得不同的视觉效果。根据光源投射方向和摄像机光轴之间的夹角，可将光线分为顺光、顺侧光、侧光、侧逆光、逆光、顶光和脚光等七种。不同方向的照明光线具有不同的造型特点和功能，下面介绍几种类型。

1. 顺光照明

顺光的特点是镜头对着被摄体的受光面，也叫正面光或平光。在这种光线下画面没有阴影，层次贫乏，影调平淡，缺乏立体感、透视感和质感，光线层次较为平坦。但顺光也有优点，就是亮度大、明朗、朴素、反差弱、色彩饱和度高。

2．侧光照明

侧光照明是指光源方向和摄像机光轴成90°的照明形式，被照明对象明暗各半。采用这种方法既拍到亮面的一部分，又拍到暗面的一部分。这是最常用的比较理想的采光方向，既有利于表现物体的立体形状和景物的空间深度，又能使物体的表面结构得到细腻的描绘，也有利于影调的反差与层次的表现，强调物体的质感。因此，侧光方向的画面，影调层次丰富，立体感和透视感强。

3．逆光照明

光源方向基本上对着摄像机的照明称逆光照明。这时光源直射光从物体的背后向着镜头照射过来，勾勒出物体的轮廓，使主体与背景分离，增强画面的透视感，使光滑的表面产生明亮的闪光，能明显地增强景物的亮度反差，既适合营造浪漫温馨的气氛，又可以表现恐怖紧张的顶光照明效果。在环境造型中可以加大空气透视效果，使空间感加强。

4．顶光照明

顶光照明是指光线从90°顶部照射被摄体。与顶光相对的就是底光，即从接近90°的下方照射被摄体。通常顶光用来表现庄严神圣的气氛，底光常表现恐怖诡异的气氛。

设计人员只有在充分了解自然光影具有的基本特点后，才可以在动画场景中灵活运用与掌握光影关系。在动画场景中，光影会随着镜头和空间等逐渐变化，从而实现动画情节的变化。

第二节　光线在动画场景中的作用

动画片中的光影是人为制造的，其更具有主观情绪性，因此可以根据导演的主观意识通过设计光影效果对场景整体空间效果进行改变。如今的影视动画作品中，光影的作用已不局限于简单的照亮场景形成明暗对比的功能，而更多的是刻画空间、推动故事情节的发展并凸显人物的性格特征。对不同的影片，布光的方法有所不同，光线的方位、颜色、强弱不同，所产生的视觉空间效果也截然不同。光线作为动画影片叙事和表意的视觉化语言，它传递着影片的信息、气氛、形象、情绪和意义。动画场景里光影关系并不是相对独立存在的，其与音乐等动画片段里其他相关元素进行有效结合，并相互联系生成一个总体的艺术风格。这样，人们在欣赏动画时能够形成丰富的联想，营造动画的基调和氛围。

一、表达空间

塑造空间及体现空间层次是光影最重要的作用，场景的空间感、立体感、结构、层次等都需要光影的表现。光能够让人们直观地看到物体的轮廓，而阴影可以塑造景深与层次，这样可以弥补构图上的不足，增加画面的空间感与立体感。

环境光线能表达一定的视觉艺术，不仅能表现出环境的真实感、艺术感，而且可以使二维空间的画面造成三维空间的效果，利用光的分布和明暗对比表现时空、利用大气透视表现画面空间深度关系都离不开光的作用。动画电影中光线的变化就是形成时空和空间的重要依据。同一场景不同光线的位置、角度、强弱、色彩、投影方向都可以表现时空。（见图5-6）

图 5-6 选自美国动画影片《埃及王子》

画内空间也可以表现非真实的空间,如想象中的空间、梦幻中的空间,例如在动画影片《怪物公司》中的怪物世界在现实中是没有的,这是想象中的空间。它通过光线的作用,使画面的纵深感和透视感很强,营造出了一个画面空间,没有光线是不可能有这样的画面的。(见图 5-7)

图 5-7 美国动画影片《怪物公司》中的场景光线

镜头画面的中心是角色或场景主体,还有主体的陪衬物,光线与主体、环境形成一定的关系,可以在画面中形成一定的构成关系,显示出丰富的画面层次。用光线来构成明暗关系,在视觉艺术中可以清晰地描绘出各个事物的形体,从而使得每一个形象能够分离开,将二维画面中的景物及角色立体化地表现出来,使用明暗对比关系来达到空间上的分隔。

动画制作者就是通过光线产生的立体造型来创造二维平面中的三维的空间感观错觉。比如表现某一个比较广阔的田野的场景,其中有花海、有树林、有房屋、有云层、有人物,如果只是给一整个的泛光,映射出来的效果就是比较平面化的;如果用有云层遮挡的明亮光线斜射,就会表现出更加丰富的明暗关系,洒在画面中的每一处,来映射出远近景丰富的空间层次,让画面变得立体、饱满。反映角色与场景的空间关系时也是一样。

二、烘托环境气氛

光线是一种感觉,它可以改变观众对于动画影片的感受。它本身就可以形成一个特定的环境,一个独立的时空。生活中人们对光线造型及元素的认识和对事物形象化的理解,都能影响人们对于镜头画面中的光线在情感传达上的理解。利用不同的光照明度、入射方向、光线色温等各个方面都可以让情感气氛、场景画面的情绪表现得完全不同。

光线就像是小说的叙事手法一样,将情感融入镜头画面中,在许多优秀的影片中都展示了它独特的艺术魅力。如果说用文字写一部小说有它的素材,那么用光创作也需要光线原始的素材,比如光线的类型、入射方向、色温、明度等等。每一种元素的改变,都能让镜头画面表达出不同的情感氛围。在欢快愉悦的氛围里,一般使用明度比较高、入射方向比较正的光线,这样会使得主体被照亮的面积多,光亮的感觉可以让人觉得心情是愉悦的;在悲剧性的情境下,可以使用明度较暗的光线,还可以用逆光,这样做会使得主体被笼罩在令人压抑的气氛里,微弱

第五章　动画场景的光影造型

的光线下能让观众感觉到心情的沉重；制造浪漫美妙的气氛时，可以使用较暖的光线，使其均匀地笼罩整个镜头画面，玫瑰红的颜色使气氛变得微妙，橙色的色温使人感觉有温暖回忆的氛围；制造迷离幻梦的感觉时，可以运用较冷的但是明度不低的光线，比如浅蓝色或者浅紫色，这种颜色的光线通常能带给人沉静、梦幻、迷离的感受，色温上的改变和光线在明度上的改变一样，能够带给人情绪的变化感受。

　　通过光影的表现，使剧中角色处于特定的、有艺术感染力的氛围中，使剧情更有吸引力，角色表演更富有感染力，带给观众震撼的心理感受。在氛围的营造上，光线是重要的创作手法。例如在光线的入射方向上，不同明暗面积的分布也能带给人们不同的情绪感觉。亮部多的体现得更加明快，亮部少的体现得更加阴郁，因为光亮的部分会给人带来明亮、自由、光彩的感受，而暗部则给人带来沉闷、压抑、恐惧、拘束的感受。不仅仅是光线明暗的分部面积对比能改变人们的情绪，光线明暗两部的对比度也能唤起人们的情绪变化。可以设想一下，在一个镜头画面中，如果光线的明暗对比特别强烈，就会带给角色一种强烈的思想情绪的感觉，整幅画面凸显出某种激烈的情绪，进而影响观众对于这段镜头画面的心理感受；如果光线的明暗对比不是那么强烈，甚至比较平缓时，人们就感觉到角色当前的内心并没有大起大落，整幅画面处于一个比较平和的阶段。还有明暗交界线处的模糊和锐化，都对氛围表现起着很大的影响，模糊的画面会让人觉得柔和，尖锐的画面会让人感觉刺激，就如同明暗的对比度一样，使这个镜头画面里的氛围给人一种是祥和还是尖锐的不确定感。如果说动画影片中有光影前后的变换，那么这样前后的变换一定有其原因，它带给人们视觉上的对比、落差能够让气氛有光明与阴暗、自由与囚禁、梦想与现实、欢乐与困扰这样的对比，以达成动画影片中气氛的转换，对铺张剧情、反映主题思想起着重要作用。

　　例如梦工厂的作品《埃及王子》开头有一段描述建造王宫、雕像的情景，这一段着重是表现当时对平民百姓可怕残忍的奴役，逆光和顶光映照在穷苦的人民身上，以及被凌虐的劳动人民向天空伸出手，光线从正上方射下来，光线造成的影子都反映出了人民被剥夺的自由和政治权利；而照在巨大雕像上的逆光，则给人一种不可侵犯、不可违抗的命令式的压迫感，实在让人喘不过气来。那种发黄的耀眼的天光，赤裸裸地直接打在劳动人民的身上，强烈的亮部和暗部的对比、统治者与被统治者的对比，让人一下子就感受到百姓的心酸和痛苦，以及他们那种没有自由、受到严重压迫、苟延残喘的精神现状。（见图 5-8）

图 5-8　美国动画影片《埃及王子》中的光线场景

　　光线对于整个影片的情绪氛围塑造也起到了一定的作用，它从整体上带给人一种情绪基调，控制并把握影片的整体感受。通篇大多使用明亮、对比度强、色彩绮丽的光线，带给人的是较为欢快、活泼的感受；大部分使用暗调、冷峻色彩的光线，给观众的感觉就会比较压抑、阴冷；还有多用色泽绚烂，但是亮部、暗部、反光处色相呈对比色的光线时，给人的感觉则有一种强烈的冲击力。比如迪士尼的公主动画系列和美国的《鬼妈妈》、澳大利亚的《玛丽与马克思》对比，前者通常是运用自然光线，光线比较明快，整体氛围比较轻松和谐；后面两者，一个是运用了绿色、蓝色等暗调的光线，在一开始就带给人恐怖诡异的感觉，整部动画运用各种暗调鬼魅的光线，传达了激烈的情绪对比感，将女主角的情绪表现得淋漓尽致，让观众置身恐怖的环境之中；另一个则是整部动画片运用了棕色

以及黑白的暗色调。

三、塑造人物形象及刻画人物性格

　　光线在动画中可以起到塑造角色的重要作用,就如同在摄影中摄影师是用光来塑造人物、场景。由于光线带给人种种特殊的视觉感受,主观的、直接的带给观众某个角色的正面或是反面的效应,高尚或是卑微的性格特征。在真实的摄影摄像中,灯光能够对表现人物起到至关重要的作用。强烈的聚光和泛光、轮廓光等都能对塑造人物形象产生很大的影响,在动画中也是如此。强烈的聚光能把角色表现得很刚毅;泛光可以让角色给人感觉很柔和温婉;只给轮廓光会使角色有一种逆光的感觉,表现角色的特殊的一面。用光塑造角色形象就是根据角色性格特征及其剧情发展需要的变化,尽情发挥光线对角色的描述作用。比如在动画创作中,有一位坚强刚毅的男主角,在想要反映他在特殊时刻展现的那种大义凛然的精神时,就应当给他直射光,这样映照在角色身上的便是比较刚毅硬朗的线条,让观众很快能感受到他的精神面貌。再如表现温柔娴静的女性角色时,可以给她配上温暖色调的泛光,配上整体的光线色彩,让女性角色看起来更加柔和。乐观阳光的角色,可以给他配上整体灿烂的阳光,这样的自然光感觉能让角色给人以直接的乐观积极的印象;生活在痛苦纠结中的人,可以给他配上半边亮半边暗的光线,光本身可以象征着一种自由的意味。这样有着强烈的表意效果的光线分布,可以让人们感觉这个角色是在纠结痛苦中生存或是生存过的人物,让观众一下子就抓住该角色的精神面貌,一半想要挣脱黑暗追求自由,一半却又受到外界的束缚,无法完全挣脱黑暗。

　　美国动画影片《虫虫特工队》中的反派蚱蜢霸王一出场的设计就充分利用了被踩漏的蚂蚁洞的顶光辅以侧光表现,这样的照明方式在它的脸上形成强烈的光感和明暗对比。额头的亮度很高,眼睛则在阴影中,以此来表现这一角色的凶狠,刻画人物形象。(见图 5-9)

图 5-9　美国动画影片《虫虫特工队》中的光线刻画人物

四、暗示情节发展

　　光影上的变化可以推动情节的发展,观众可以根据场景中氛围的变化推断出剧情的变化。光影上的变化使情节变得更加曲折,时而紧张,时而舒缓,极富有节奏感。另外,光影还可以制造悬念,为剧情的发展埋下伏笔,以达到吸引观众注意力的目的。善于利用光影制造悬念,是使剧情充满张力的有效手段。

　　如《狮子王》中有一场戏,辛巴和娜娜在自己的领地玩耍,这时候光线非常充足,而当辛巴和娜娜跌出荣耀石的范围时,场景突然变得一片灰暗,这时候的光影发生了变化,逐渐加强了明暗对比,多采用侧光和底光效果,预示剧情将会发生骤然变化,即从黑压压的石洞里走出三只大土狼。可见,光影变化折射出剧情的变化,不同强弱的光影变化所营造出的氛围是截然不同的,当光线强烈的时候,明暗对比反差大,给人一种紧张的感觉;当光线弱的时候,明暗关系过渡柔和,给人一种轻松的感觉。另外,暗部占有的比例越大,越会让人产生恐惧感。剧中

角色大面积处于阴影之中,会使人产生不安的感觉。(见图 5-10)

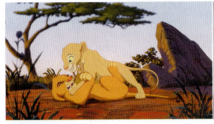

图 5-10　美国动画影片《狮子王》中的光线暗示情节发展

五、用于光影处理并打造影片风格

光线的使用可以体现动画导演对影片画面的视觉形式上的追求。一部动画电影中,导演对人物、环境、故事情节的理解和表现手法形成了导演风格、画面风格。这些风格的形成离不开光线,因为光线在刻画人物、在表现环境气氛、在叙事。所以每个人物、每个场景在叙事中使用什么光线处理都是导演风格的展现。导演在影片用光应该树立一种什么样的观念?采取何种形式?是戏剧、自然、写意、主观,还是别的形式?都将体现他们的风格和认识。作为导演要在全片总体构思下对光线进行设计,明确的光线风格会增加影片的造型效果,光线处理要明确、鲜活、突出,有一个统一的效果,从而明确影片风格。

通常一部动画影片中,光线的使用可以不用如实拍的电视、电影一样,动画作为在二维空间上表现的影视艺术,它能够借助光线创造比实际中更丰富、更夸张、更有表现张力的视觉、感染力效果。所以我们会看到有的动画影片里光线运用得比较偏实际生活,有的动画影片光线有点天马行空的感觉,甚至同一个场景里会出现几个镜头分别有着不同的光线。但是这在动画影片中都是可以的,因为动画本身的魅力就是源于生活而高于生活,这里允许夸张的美术特征,借助光线的魔力来创造独特的画面氛围,反映我们作为动画导演独特的艺术风格。比如有的动画电影着重每一幅画面的色彩鲜亮感,光线通常是充足的、饱和的、明暗分界明显的,而有的动画电影则是较为浑浊的、主体与环境相融的;有的是偏写实风格的光线,有的则是根据需要随时变动的光线。

新海诚自《秒速 5 厘米》开始,便特别注重作品中对真实场景作画的还原度,几乎所有的场景都是实景取材,成画甚至可以与高清晰摄影媲美,之所以能达到这个程度,认真且细腻的取材作业是不可缺少的。影片中出现的种子岛风景、鹿儿岛私立种子高等学校、东京市夜景,全部取材于真实场景,画面的光线却是更加细腻,比之前的作品有很大的突破。他很擅长研究光影的美,并且为己所用。新海诚的作品中有大量眩光的效果,大眩光和大对比度的场景中,这样的效果能整体提升动画的视觉冲击力,也能增加一定的真实感,特别是以现实场景作为依据的场景中的真实感、认同感和视觉冲击力。细腻的光的应用也是新海诚作品的一大亮点,新海诚作品中,每一个场景的构图都离不开明暗对比,例如火车经过时车站扶手反光的变化,下雨天雨水滴落积水中的波纹反光,新海诚可以说是把光的应用做到了极致,这部片子整体的光线处理大胆,形成了很鲜明的影片风格,叙事和形式感极具散文式表现方法。在电影美学层面,光线所形成的风格更多的是对造型和影像形式感的强调,是一种明显的对影片风格的强化。(见图 5-11)

六、帮助构图

光线也是画面构图的一个重要元素。通过光线照射所产生的亮部和阴影部分的明暗效果可以起到画面构图的作用。有时可以利用光的这种投影来平衡构图,用以增加镜头画面的美感,充实画面的内容。就像色彩是画面

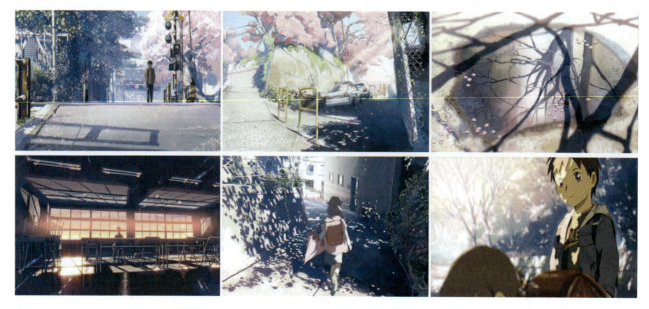

图 5-11　日本动画影片《秒速 5 厘米》中的光线效果（一）

构成的一方面一样,光线也是造型的一个重要组成手段。比如使用逆光,这样会给片中的角色或物体镶嵌上一条明亮的金灿灿的边缘线条,如果处理得当就能产生一种艺术的视觉美感,形成构图上的美感。光线造成的光影,可以为镜头画面配上时动时静、有实有虚、有轻有重的不同视觉重点。还有光线形成的影子,很多时候能够成为镜头画面中的一个重要元素,极具自身的独特个性,改变原本的平面单调的视觉效果,创造出新的画面形式,为镜头画面的结构进行分解和重造。不管使用什么类型、什么色彩的光线,作为动画创作者都需要有意识、有针对性地运用光线,让它成为动画镜头画面中一个不可缺少的重要元素。

如《秒速 5 厘米》中的光线是导演新海诚一直重视的画面元素,他很擅长研究光影的美,细腻的光线应用,使得每一个场景的构图都离不开明暗对比,我们在影片中可以看到大量眩光的效果,大眩光和大对比度的场景中,能整体提升动画的视觉享受,也能增加一定的真实感。(见图 5-12)

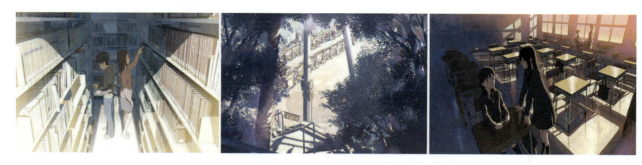

图 5-12　日本动画影片《秒速 5 厘米》中的光线效果（二）

七、增强装饰性

在动画场景中,灵活巧妙地运用光影能够使其形成比较独特的效果构图。因为光影自身并没有固定的空间与轮廓特性,所以整个动画场景中的画面在构图时就可以非常灵活与随意,进而产生的视觉效果也不尽相同。比如《风之谷》中死亡森林的洞穴动画场景中光线从上面透下,看起来非常有层次感,光影在场景中起到了画龙点睛的作用,而且这几缕光影以斜线排列的方式穿插在森林洞穴中,为场景画面营造出一种静谧和神秘的氛围。(见图 5-13)

第五章 动画场景的光影造型

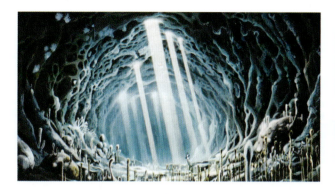
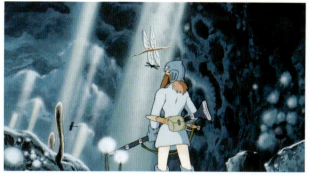

🔼 图5-13 美国动画影片《风之谷》中光影在画面中的装饰效果

在动画场景设计中,光影是体现动画视觉氛围的主要元素,灵活、巧妙地对其加以利用,可以丰富动画场景中镜头画面的视觉层次,强化空间感与艺术表现力,起到渲染动画场景画面的视觉效果。同时,动画场景中的光影运用还能够推动动画故事情节的发展,增加动画故事的趣味性。

思考与练习
1. 场景灯光设计的作用主要体现在哪几个方面?
2. 研究一部动画片的用光特点,提交一篇分析报告。
3. 动画场景设计过程中光影的主要作用有哪些?
4. 动画场景的光源包含哪些投射方位?每种投射方位适于创造哪些戏剧化效果?

第六章 动画场景中的陈设道具

学习目标：

了解动画场景中陈设的设计及道具设计的概念、分类的原则。

学习重点：

了解动画场景陈设与道具的作用。

第一节 动画场景中陈设及道具的概念及分类

在一部动画影片中，场景陈设及道具设计是整体概念设计中的重要组成部分，对影片情节的发展起到重要的渲染和烘托作用。这两者的质量直接关系到动画影片的背景、风格和角色的吸引力，还直接影响着整个动画片的商业推广和商业价值的体现，以及相关衍生产品的销售和它本身的收藏价值的体现，在整个动画影片中有着不可替代的陪衬作用。

一、动画场景中陈设及道具的基本概念

（一）陈设

动画场景的陈设是指场景中陈列摆设的物品，如室内的沙发、桌椅、各种家电、挂件等，室外的牌匾标志、招牌、路边的垃圾桶、各种仪式性的道具等，以及根据剧情需要布置和陈设在室内和室外场景中的各种物件和用具。

（二）道具

动画角色的道具是指角色表演时配备的物件，道具的设计可以看作是角色设计最直接的外延和标志。动画中出现的道具，应根据剧本要求和时代、环境、剧情等进行整体设定。

二、动画场景中陈设及道具的设计原则

（一）符合动画主题

动画大部分是虚拟场景、虚拟情节，所以必须要强调的是道具造型设计首先要与整个动画风格和故事情节

相匹配。

动画陈设道具造型应注重运用地域传统元素,使地域文化渗透到造型中。还应该具有一定的标志性和提示性方面的内涵,具有一定的象征意义。某种程度上这些物品的选择和使用关系着剧情的发展和人物性格的塑造及刻画。而符合时代性的陈设和道具的使用能够准确体现剧情的历史年代。对观众而言,具有一定的引导性,并且达到渲染环境特殊性的目标。

根据场景空间的使用性质和环境,运用道具及艺术手段,创造出符合剧情需要的氛围,赋予剧情深刻的影视文化内涵,才是动画场景陈设道具设计与表现的重要原则。动画道具造型应该植根于地域文化土壤,走传统文化之路。日本之所以能够成为动画大国,并能与美国迪士尼动画并驾齐驱,其根源就是走本土化道路,比如《小叮当》中康夫及小伙伴们过春节时家家户户房前挂的鲤鱼旗的画面,宫崎骏《千与千寻》中的牌坊及诸神灵等,都体现了日本的民俗文化。

(二)呈现完整视觉效果

动画场景中涉及的陈设品在场景的造型上应该与场景内外相结合,达到协调统一的效果。道具设计是动画作品设计中不可忽略的一部分,在设定的初期它是一个独立的体系,但这并不代表它就是孤立于动画作品其他部门而存在的,它是一个完整的系统工程中的一个重要环节,一个与整体息息相关的单元,它们之间必须遵循相互联系、从整体到局部的艺术设计的总原则。在这个总原则的前提下,负责不同部分的设计师们应该提前进行沟通,确定好影片的风格和基调,在设计道具时,还需要注意以下几个方面。

陈设道具应与角色造型风格相一致。传统的二维手绘制作模式下,角色造型与角色所配备的道具通常是由同一个人一次性完成的,很自然地能够做到两者风格的统一。不过,在使用计算机制作动画的模式下需要注意一个问题,即角色造型与道具设计是由不同的人员来完成的,这样,道具设计师在着手道具设计时就必须事先考虑好角色造型是写实还是夸张变形等。

在设计陈设道具的时候就应该考虑到与风格上是否吻合这个问题。道具的设计应该跟随作品的整体风格做出相应的变化。如果作品风格是写实的、比较严谨的风格,那么道具的设计就不应过于夸张。不统一的绘画设计风格会使整部片子在视觉和思维上产生不和谐感。例如,《小鸡快跑》中小鸡逃生的道具——飞行器,用鸡舍改造而成,其结构严谨,大小结构与小鸡的体形相匹配,充满了想象力。这样的设计也与这部作品设定的风格基调有关,整部作品走的是幽默、可爱的路线,因此设计的道具均比较简单而合理。(见图6-1)

图6-1 选自美国动画片《小鸡快跑》

动画道具的造型设计一定要考虑与动画所创造的世界中的文化事物的关系,在故事发展变化的过程中,道具的外观造型是否有相应的变化,道具的造型设计是否有鲜明的角色个性特征表现,道具的哪一个部分可以活动,是否可以通过道具的颜色、材质、运动等这些元素来升华故事,根据以上的思考,对道具的造型进行不断地修改和完善。在进行道具设计时还应从故事内容出发,从人物性格入手,巧妙构思,精心设计,将符合动画世界中的文化事物融入道具,使道具变得有生命力、感染力。成功的动画道具设计还可以作为衍生品进行推广,产生一定的商

业价值。

三、动画场景中陈设道具的分类

动画场景中的陈设道具包括交通工具、生活起居用品、军事装备、角色随身物品,它是角色使用的主要器具,是场景不可缺少的组成部分。陈设道具设计不只是一个美术造型问题,还涉及影片的叙事、象征和表现手法。

(一)陈设道具的分类

1. 按用途分类

陈设道具按照用途可分为戏用道具、陈设道具、气氛道具、连戏道具。

戏用道具:与角色表演发生直接关系的器具。(见图6-2)

陈设道具:表演环境中的陈设器具。

气氛道具:为增强环境气氛,说明故事发生的时局等特定情景的道具。

连戏道具:说明故事情节连续性所需的道具。

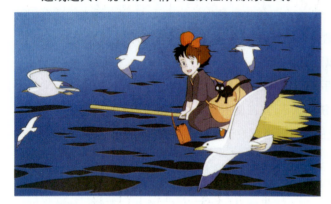

图6-2 日本动画片《小魔女》中的戏用道具(扫帚)

2. 按体积分类

道具按体积的大小又可分为大道具、中道具、小道具。如科幻、战争题材中的军舰、飞船、坦克等机械设计属于大道具;桌椅、橱柜等家具设计属于中道具;茶壶、文具等生活用品属于小道具。(见图6-3)

图6-3 日本动画片《天空之城》中的武器道具

3. 按功能分类

道具依照功能可分为陈设道具和戏用(随身)道具。(见图6-4~图6-10)

第六章 动画场景中的陈设道具

图 6-4 日本动画片《龙猫》中的交通工具

图 6-5 美国动画片中的交通工具

图 6-6 日本动画片《天空之城》中的交通工具

图 6-7 日本动画片《红猪》中的飞机

图 6-8 美国动画片《冰雪奇缘》中的陈设道具设计

第六章 动画场景中的陈设道具

图 6-9 日本动画片《哈尔的移动城堡》中的移动城堡

图 6-10 美国动画片《疯狂动物城》中的交通工具

（二）陈设道具的设计

陈设道具是根据剧情需要布置和陈设在室内和室外场景中的各种物件和用具。陈设道具是一种装饰性道具，比如室内的桌椅、床、柜子、画框、桌上摆的食物等，室外的牌匾标志、招牌、路边的垃圾桶、各种仪式性的道具等。

一般来说，动画场景里表演环境中陈列的器具多为陈设道具。陈设道具具有指向性，呈现时代特色，塑造场景环境气氛、地区风貌以及角色家庭环境、所属阶层、习惯爱好等。讲述故事少不了陈设道具的搭建，如《埃及王子》中希伯来人悲惨生存境遇的场景搭建；《冰河世纪》里遥远冰河时代的时代构建；《里约大冒险》里热闹的巴西城市搭建；《海底总动员》里神奇的海底世界的搭建；《寻梦环游记》中亡灵世界场景等细节设计，都需要配合剧情进行陈设道具的设计。

在进行陈设道具设计的时候，需要根据动画的风格类型等综合因素进行合理的搭建。在写实题材中，道具设计尤其注重地域文化等符号的运用，从民族传统元素中汲取营养。如动画片《钟楼怪人》中讲述了巴黎圣母院里发生的美好故事；《千与千寻》里展现了日本的特色文化；《天书奇谭》里各种造型都闪烁着中国传统元素的影子。通过借鉴经典动画片，我们在进行陈设道具造型的时候，也应根据剧本所述时代背景等内容收集各类素材，注重地域、时代等符号化标示性体现，有针对性地进行设计把握。而在科幻题材中，抽象新潮的元素令道具新颖独特，具有虚拟体验感，符合观众的观影心理。

基于产品造型的道具，可作为动画衍生品推广其商业价值。《蒸汽男孩》《大炮之街》《攻壳机动队》《苹果核战记》《机器人历险记》《机动人9号》《超人总动员》等诸多优秀动画作品彰显了动画人对机械、对科技的迷恋，片中出现的道具模型新颖独特，让普通观众也变成了科幻迷，提升了观众的审美情趣和审美价值。变成玩具的道具也可作为二次宣传，扩大动画片的知名度。（见图6-11）

图6-11　选自科幻动画片《攻壳机动队》《苹果核战记》《机器人历险记》

（三）戏用道具的设计

戏用道具是影片中与故事情节、人物的行为动作有着直接关系，例如人物手拿的箱包、穿的服饰与配饰，或是贯穿整部影片对人物的渲染起到关键性作用的道具。这样的道具不仅是一般的随身道具，而且与影片的主题、剧情紧密相连，对人物的刻画起着重要作用，具有一定的标志性与提示性，赋予角色魅力，辅助说明角色性格。如《西游记》中，孙悟空的金箍棒、猪八戒的钉耙、沙和尚的月牙铲、铁扇公主的芭蕉扇、哪吒的乾坤圈和风火轮，以及《天空之城》中的"飞行石"、《魔女宅急便》中会飞的扫帚等。某些装饰型道具辅助形象的个性化塑造，随身道具造型关乎正反形象、角色内心及情感等方面的塑造。

正如死神手中握的是镰刀，而爱神手中捧的多是鲜花，恶魔的道具多以骷髅等阴森恐怖形象为元素进行设计，而正面角色的造型刚好相反。为了避免观众误解，正面角色的道具造型设计应与反面角色的设计有明显的差异，我们在进行设计的时候需要根据角色身份合理搭配。随身道具特色鲜明，使得随身道具设计成

为角色标识性设计的重要部分,对角色与道具的关联性塑造有一定的作用,强化了人物身份,推动剧情发展,辅助表演,实用性强。例如动画片《悬崖上的金鱼公主》中主人公手里的水桶是整部影片的贯穿道具,从金鱼公主来到人类世界,到被父亲带走,再到后来被主人公带回来,这个水桶一直都在暗示着一份安全。(见图6-12)

❶ 图6-12 选自日本动画片《悬崖上的金鱼公主》

一个成功的道具设计会成为某个角色的标志,当观众一看见这个熟悉的道具甚至很细微的细节时就会联想到某个特定的角色,如《大闹天宫》中孙悟空的如意金箍棒,《飞屋环游记》中老爷爷的拐杖,《马达加斯加2:逃往非洲》中老奶奶娜娜不离身的手提包,《冰河世纪3》中松鼠斯克莱特的橡实、鼬鼠手持的锋利短刀等。设计角色道具时一方面要考虑到道具是角色的性格或生活的某方面的延伸和标志,另一方面道具还有可能是故事情节的推动者和见证物,有时两者兼有。

第二节 动画场景中陈设道具的作用

动画场景陈设道具设计对于动画电影是非常重要的环节,如何使观众尽快地进入这样一个虚构的环境中,具有代表性的陈设和道具就起到了关键性的作用。陈设品涉及的范围广泛,种类繁多,在动画电影创作过程中,根据历史时期、文化特点、人物性格、环境气氛等不同因素进行细致的调整,但始终要统一整个电影的风格,要与其他元素相互搭配使用,不可单独存在,才能更好地为整个电影服务。场景中的陈设除了在动画片中起着展示空间、叙述故事情节的作用外,还有着许多特殊的作用,如刻画角色的身份与地位、心理活动、性格与情绪的波动等。

(一)陈设道具是动画时空、场景信息的基本反映

1. 陈设设计反映动画时空

在动画场景设计中,陈设道具的设计可以交代影片故事发生的历史背景和地点环境。演员使用的道具比如汽车、电话、电视、洗衣机在不同的时代有不同的设计风格和样式。针对剧情要求,设计符合特定年代特征的道具,是增加影片真实感的一个重要手段。好的场景设计师应该通过陈设道具设计,让观众了解陈设道具所处的年代,以及故事发生的时间、地点,特别是当时的社会文化及人们的审美心理。与直接通过声音旁白或画面文字旁白交代时间、地点相比,利用道具的造型方式传达时空信息更有艺术表现张力。如在《蒸汽男孩》动画片开场戏部分,导演为了表现1866年的英国曼彻斯特,安排了几个蒸汽式织布机的镜头,一下子就把观众带回到工业革命时期的英国。(见图6-13)

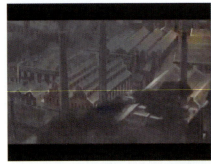

图 6-13 选自日本动画片《蒸汽男孩》

《蒸汽男孩》把 19 世界中叶的英国巨细无疑地呈现在银幕上,而凭借想象建立起来的蒸汽之城也是宏伟非凡,影片里有大量的对独特机械的描绘,从最初类似现代化工厂气压计一样的蒸汽闸门,再到蒸汽球设计图纸、轮盘式蒸汽动力车(颇似现代的电瓶车)、飞空艇、双头式豪华游轮、潜水艇、蒸汽机步兵、振动机翼飞行兵、蛙人机械兵、竖琴与钢琴结合的蒸汽城控制台(颇似个人计算机)等大小不同的细节设计,它们都很好地保留了工业文明初期的烙印,由古董式闸柄、滑轮、仪表器、钢管烟囱组合在一起的科技,反而有种时光倒流的历史沧桑感。精细如麻的各种部件、繁复的结构,着实令人赞叹。片中所出现的各种天马行空的道具装置,从喷气式独轮车到超巨型飞船及潜水艇,再从各种精致、巧妙绝伦的小设计到用蒸汽防护的铠甲等,剧中主人公雷逃走时所乘坐的蒸汽自走车,不仅速度可以赶超汽车,甚至可以升降自如。而这些,大部分都是在现实中闻所未闻、见所未见、匪夷所思的虚幻之作。

影片在风光旖旎的泰晤士河畔,巨大的伦敦钟楼旁的塔楼建筑群中举办了历史上第一届万国博览会,这次博览会完全沦为了一片战场,潜水兵、机械铠甲兵、身背振动翼的战士纷纷从美国欧哈拉财团的堡垒里走出,并以海陆空全方位的现代作战模式向英军展开了攻击。如此大胆的城市巷战构想,确实会让观众感到非常刺激和过瘾。结尾处大手笔的高潮段落,更让人佩服,不禁赞叹大师那丰富绝伦的想象力和构思。(见图 6-14 和图 6-15)

图 6-14 选自日本动画片《蒸汽男孩》中的独特机械的描绘(一)

图 6-15 选自日本动画片《蒸汽男孩》中的独特机械的描绘(二)

2. 陈设道具设计反映动画场景信息

道具不仅是环境造型的重要组成部分,也是场景设计的重要造型元素,它还与场景在环境的造型形象、气氛、空间层次以及色调的构成上密不可分。在《借东西的小人阿莉埃蒂》这部动画作品中,在厨房里,有两个看起来巨大的花盆,它的功能在小人们的世界里变成了灶台。一上一下两个花盆形成了一个标准的灶台,上面插上一根塑料吸管就成了排风设备。易拉罐的拉环把它固定在厨房的墙上,可以成为餐厅里挂勺子之类的收纳架。在螺母上插一截树枝,上面放一个小木片就成了小人们用来喝茶、吃饭用的餐桌。我们喝过汽水后丢弃的汽水瓶盖,小人们用来作收纳箱,里面可以容纳他们用过的许多杂物。在人类世界,生活中家里一般都会挂上一些装饰画,在小人们的家里也不例外,他们所挂的画作是一张盖着邮戳的邮票,效果可以用精致来形容。所以,在动漫作品中,道具起着举足轻重的作用,这些物件通过精心构思、设定,不仅成了环境造型的重要组成部分,也是场景设计的重要造型元素,之后通过在环境中进行摆放、上色,进一步与场景在环境的造型形象、气氛、空间层次以及色调的构成上形成一个紧密相连的整体。(见图6-16)

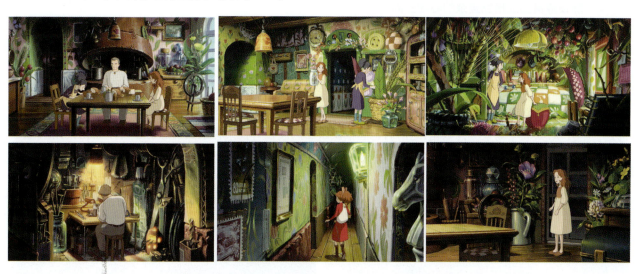

✣ 图6-16 选自日本动画片《借东西的小人阿莉埃蒂》

(二)陈设道具塑造角色

1. 陈设道具反映角色的身份和地位的特征

场景中的陈设有时候能够直接反映出角色的身份和地位的特征。美国动画片《功夫熊猫》中,熊猫阿波起床下楼后的场景是灶台、案板、碗架、很多碗、菜刀、面条等物品,提示了熊猫阿波生活在小面馆里。煮面的是阿波的父亲,这也提示了阿波是小面馆老板的儿子。所以在通常情况下,各种影片在开片时会第一时间通过场景以及场景中的有特点的陈设物品来介绍主要角色的身份和地位。陈设物品的类型选择上也会根据介绍角色地位和推进故事情节方面来综合考虑的。(见图6-17)

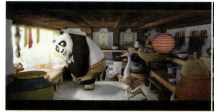

✣ 图6-17 选自美国动画片《功夫熊猫》(一)

在《红猪》中,宫崎骏再次突出了"飞行器"这个体现人物身份的道具。片中的飞艇对于红猪波鲁克的意义是不言而喻的,波鲁克曾经也是人类,是第一次世界大战时的飞行战斗英雄,飞艇承载了他的一切,正如他说的:"不能飞行的猪是没用的猪。"只要生活中有飞行,他做一只猪也无所谓。如果没有飞艇,波鲁克就没有存在的价值。(见图6-18)

图6-18 选自日本动画片《红猪》中的红色飞艇

2．陈设道具塑造角色复杂的心理空间

场景中各种陈设摆放得整洁明快能够体现出角色心情舒畅,杂乱昏暗的场景则体现出角色心情的烦闷与焦虑,因此陈设的整洁与凌乱可以第一时间反映出不同角色当时的复杂情绪。当然从陈设品的色彩关系与陈设品造型完整性这两个方面也能够表现出角色的情绪特征。如《功夫熊猫》中阿波在多次受到师傅和师兄们的打击后,到储藏室中到处翻找食物时所展示的情景,满地打烂的盘子碎片,柜子的门锁也被拉坏斜掉在柜上,很多抽屉也处于半开状态,整个场景一片狼藉,这同时也直接反映出阿波在寻找某种东西的急切心情,所以从场景中各种陈设物品的完整性和摆放的位置以及色彩等方面也可以体现出角色的心理活动。(见图6-19)

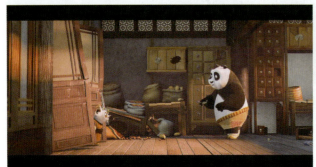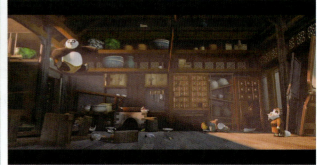

图6-19 选自美国动画片《功夫熊猫》(二)

又如动画片《飞屋环游记》中老爷爷家中陈设着的每一种物件都与过世的老伴有关,老伴坐过的椅子、用过的盘子、墙上挂的老伴的相框等,这使得观众能够体会到老爷爷对老伴的怀念之深,让人同情。

3．陈设道具可以刻画角色的性格特征

陈设道具不仅是简单的陪衬,它们在很多时候甚至超过角色的其他方面成为其个性外化、标志性的视觉符号。由于角色身份、生活方式、生活习惯的不同,角色所使用的物品千差万别。道具是角色生活习惯的反映,陈设道具设计要符合角色的身份特点。角色对生活、工作、学习的相关工具、物件的需要,可以反映角色的物质需求程度,也可以显示角色的审美心理和精神追求。对角色所使用道具的设计是展示角色形象、刻画角色性格的一种重要手段。

如美国动画片《飞屋环游记》在展示探险家查尔斯的住所时,走廊两边挂满了各种鸟类骨架和大大小小爬行动物骨架的陈设品,所有陈设品的颜色都是深色、暗黄的,这让观众心里感觉探险家查尔斯的性格应该是阴险狡诈、喜欢算计他人的反面角色。(见图6-20)

第六章 动画场景中的陈设道具

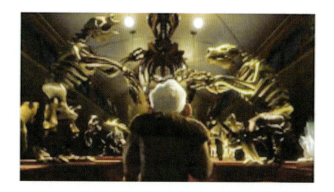

🟀 图6-20　选自美国动画片《飞屋环游记》

　　道具与角色之间有着非常密切的联系，它们起到了强化角色性格的效果，展现了角色的身份和地位、情趣和爱好，增添了角色的感染力。有法力的道具，可帮助角色完成剧情内容，增添角色的魅力。装饰类道具的添加，如面具、胡子、假发、眼镜等应在角色风格统一的基础上添加，使角色统一中有变化，增加角色造型的复杂性。手持、佩戴等道具可辅助说明角色的身份、职业、性格、爱好、技能、特长等，增添角色个性化符号，帮助区分角色。一般情况下在提示一个角色的职业时会从他们手上拿的东西或身上佩戴的物品等方面入手，给予一些特色的内容。不同的职业所使用的道具有很大区别。准确的道具配置会避免产生混乱，也会帮助解决动画片在故事情节上出现的逻辑关系问题。

　　如动画片《花木兰》中，花木兰在不得已的相亲中，作弊时用的扇子在影片最后她与单于对决时再次出现。在最危急的关头她用扇子把单于的剑夹住，顺势夺走剑反败为胜，并设计让木须把单于送到燃放烟花的地方，将其炸得粉身碎骨。导演用扇子进一步点出了角色冲破性别歧视、实现价值理想的主题。这一道具负载了推动剧情发展的功能。（见图6-21）

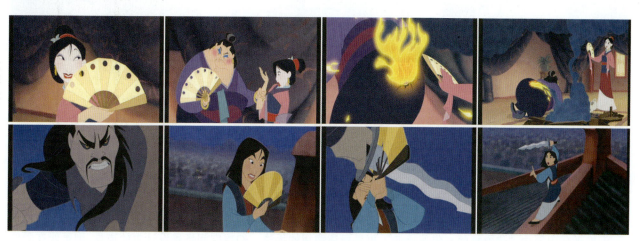

🟀 图6-21　选自美国动画片《花木兰》

（三）陈设道具是推动故事情节发展的重要载体

　　道具具有叙事功能，是推动故事情节发展的重要载体；重要的道具还是影片叙事的主要情节点，是推动故事发展的线索和标志。好的道具设计能为情节发展埋下伏笔，成为情节的一部分，引起剧情冲突，带动故事进入高潮，所以会讲故事的导演都会看重对重要道具的设计，因其会在动画中起到关键作用。例如《名侦探柯南》中，柯南的领结形变声器、犯人追踪眼镜、手表麻醉枪等，都是推动剧情的关键点。《机器猫》中，机器猫的口袋是整部作品情节展开和发展的基础，创造了多姿多彩、轻松搞笑的动画作品，丰富了故事内容，让我们可以在时间、空

间里自由穿梭遨游。

如《千与千寻》中,动画一开场就出现了一个重要道具:同学送给千寻一张欢送会的贺卡,这张贺卡上千寻的名字是红色的,显得格外醒目。这张贺卡在全片的情节发展中有着重要作用。汤婆婆用工作换取他人的名字,白龙在临别前把这张贺卡交给了千寻,叫她一定要记住自己的名字。白龙就是因为不记得自己的名字,才受汤婆婆的支配在这里工作,不过白龙竟然记得千寻的名字。贺卡在这里成为一个重要的情节点,带出了影片寻找名字这一线索。后来白龙唤起了千寻的记忆,千寻又帮助白龙回忆起他的名字,使得白龙最终找回自我。贺卡是整个影片情节发展的一个重要道具,是故事发展的一条重要线索。好的影片一定要巧妙、合理地安排道具作为影片的情节点,让情节设置更加精彩,故事更加吸引人。(见图6-22)

图6-22 选自日本动画片《千与千寻》

《千年女优》中,主角藤原千代子在路上遇见一个男子,同时得到一把钥匙,为了再次见到给她钥匙的男子,藤原千代子带着钥匙耗尽一生来寻找这名男子。在这部动画片中,钥匙不但是推进故事发展的重要元素,而且是故事主题的象征,它是故事更深层次主题的形象暗示。(见图6-23)

图6-23 选自日本动画片《千年女优》

(四)陈设道具对情感的隐喻

陈设道具的安排和摆放都是很讲究的,是有一定内涵寓意的,并不是单纯地为了视觉效果而设计在影片中。人非草木,孰能无情?而情感又是多种多样的,如爱情、友谊、爱国主义等,不同的场景道具反映了不同人物的内心感受,甚至有的时候同样的物品出现在不同的场合也会产生不同的结果。白居易在《庭槐》诗中讲道:"人生有情感,遇物牵所思。"人们往往睹物思情,不同的物传递着不同的情感。借物抒情在我国古代诗词中经常出现,而在现代电影中"借物抒情与借景抒情"更是导演惯用的手法。幻想空间场景设计中的道具,则更能在看似虚构的场景中做到对现实的隐喻。动画片《冰雪奇缘》里,主人公艾莎是个从小拥有魔法却无法自由控制的公主,在儿时不小心因为魔法控制不当对妹妹造成了伤害,之后便陷入了无尽的自责与悲伤中,父亲给艾莎一副手套,戴上手套便可以抑制魔法的力量。成年后的艾莎公主在加冕仪式上不得不摘下手套,于是又在一片混乱中不小心释放了自己的魔法,造成了人们的恐慌。影片里艾莎对自己所拥有的力量是恐惧的、压抑的,而那副手套则正是用来束缚她的,这正代表了艾莎当时自闭、对未知力量畏惧的情绪。

又如动画艺术短片《父与女》中的自行车与船也是借物抒情、托物言志,传达浓浓的深情。移情于物是传递情感的有效方法,情感自然流露,让观众产生共鸣。通过陈设道具中的细节设计,加深了观众对角色的认识,也多了一份对角色的情感,真可谓小道具大功用。(见图6-24)

图 6-24 选自英国动画艺术短片《父与女》

（五）陈设道具的造型元素具有象征意义

在动画场景设计中，导演往往利用道具造型元素的视觉特征传达某种象征意义，这种象征意义常常是导演创作意图的体现，反映了导演的艺术观点和创作思考。如日本动画片《千与千寻》表达的是宫崎骏一贯的主题——人性与环保。影片造型奇特，营造出一种神秘、诡异的气氛，情节曲折离奇。本来是河主人的河神却变成了肮脏无比的腐烂神，在经过千寻等人的帮助之后，被清洗出许多垃圾。河流被污染得如此严重，再仔细观察这些垃圾就知道，其中有自行车，还有各式的金属物，基本上都是工业时代产生的废物，这些道具非常明确地表现了工业社会的发达对自然环境造成的致命伤害。导演是在明确了主题之后，再围绕主题进行陈设道具的设计。（见图 6-25）

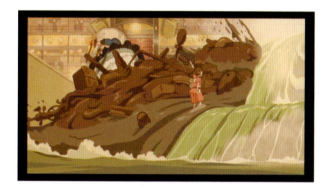

图 6-25 选自日本动画片《千与千寻》

（六）提高动画片的商业价值

一部好的动画作品除了在影院播放以外，它的商业价值更多的是体现在把动画片中的场景、道具等元素做成衍生的产品进行再次销售，其中角色的道具有时会放大制作，来作为宣传的标志物体。如美国动画片《蝙蝠侠》中角色使用的战车与高科技武器。

个性鲜明的道具在动画片播出后的商业推广中成为极具市场竞争力的核心内容，相当于品牌效应。甚至在某些动画片中会削弱故事情节而着重突出道具的宣传，以便为后续的商业活动做铺垫。如《圣诞夜惊魂》中各种角色的周边产品的开发和展示。

综上所述，动画作品中陈设道具的作用是显而易见的，中国动画产业看似产量很大，蒸蒸日上，却渐渐失掉文化内涵，就像有些观众说看电影就像吃馒头一样，现在的白面馒头看着很白，很有食欲，但吃到嘴里不一定就是那种想要的味道，他们宁愿吃粗粮馒头，甚至还有些糊渣在里面，这样的馒头会更有味道。影视作品中场景与道具发挥着非常重要的作用，场景与道具的设计也是来源于生活的各个方面，人文、历史、人物的成长环境都是场景与道具的设计依据，因此，对于一个场景设计者来讲，要注重的东西很多，这就要求我们在设计的时候要讲究方法，按部就班地进行，比如在拍片之前我们都会先拿到剧本，可以先从剧本中提炼出场景与道具的信息，甚至如果有必要可以进行前期的走访调研，这样就可以了解当地的人文气息与风土人情，搞清历史的脉络，挖掘出哪些场景与道具放在什么地方能体现出什么样的作用，这是至关重要的。

思考与练习

1. 选择一部自己比较喜欢的动画影片,分析其中场景和道具的设置方法和作用。
2. 对自己熟悉的房间进行写生,然后分析画面中可以反映人物独特身份、性格的陈设道具。

第七章 场景镜头透视

学习目标：

本章概述了透视的原理，并从几何透视、阴影透视、空气透视、镜像与倒影、散点透视等角度出发，探讨不同透视因素在不同状态下对视觉心理的影响以及在场景绘制的实践中应如何处理、如何进行选择。

学习重点：

掌握几何透视中的一点透视、两点透视、三点透视的制图原理。了解影片场景空间调度的重要性，并熟练掌握其基本方法和规律。

第一节 透视原理在动画场景中的运用

透视可以在二维空间中表现空间纵深感，是进行动画场景创作时构架空间、准确表达物体立体感必不可少的基础知识。透视法可以帮助我们将真实的想象表现为图像，展现出物体的立体感、空间感，使动画场景的设计更加生动、真实，增强虚拟世界的可信度。除此之外，透视还可以同构图、色彩和光影等其他造型元素一样具有语言表达功能，影响影片的情节表达和情感氛围。同一场景会因视点、视角、视平线及视距的不同，带给观众完全不同的心理感受。

一、透视原理概述

透视主要研究如何将现实世界中的三维空间表现在一个二维的平面上，利用人类在认知过程中的知觉恒定特性，使得在该二维平面中描绘的景物具有立体感、真实感、空间感和距离感。透视是动画场景设计过程中的一种设计语言，通过对透视关系的把握，能够在场景设计师的头脑中构建起完整的空间景物结构关系，以及准确的场景尺度比例关系，并加强动画场景设计过程中的空间思维能力和时空想象能力。

由于动画艺术的创造性和假定性决定了透视在动画场景创作中的重要地位，合理准确地运用透视因素不仅能够加强画面的形式感，突出画面的艺术感染力，还可以渲染气氛、烘托主题、传达出多种复杂的情绪、准确传递创作者的意图。动画片中不同的镜头、不同的视角带来了不同的表现空间和透视效果，所以在动画场景绘制的过程中，根据影片的总体构思，恰当地运用透视这种造型手段，是进行动画场景制作必须要掌握的重要原则。

动画作品不同于静态的绘画作品，需要创造变化丰富的动态空间，以不同视角及不断运动的视点去营造动态的虚拟空间，有效营造出动画场景的空间纵深感，提升动画影片的表现力和感染力。对于瞬息万变的影视动画，其画面中视点变换快、空间跳动大、场景变化多，这就要求我们不能以静止的方式来表现场景的透视。而且动画

作品中的场景等往往需要经过一定程度的夸张变形,空间距离和比例关系等的变化幅度也需要有意进行夸张,这与写实的透视也有所差别。所以,对于动画场景的透视研究不能仅仅停留在绘画透视的研究,还要考虑到动画专业的特殊性。

动画场景的构建是通过画面中的各种艺术形象来体现的,准确、真实地处理物体的位置、大小和方向等空间关系是绘制一幅好的场景的必备基础,这就需要我们掌握各种透视的法则,掌握在不同的透视状态下,画面呈现出的不同视觉效果给观者带来的心理感受,准确合理地运用各种透视元素来组织物体间的位置和空间关系,以使画面更具说服力和冲击力。动画场景设计中需要研究的透视关系包括几何透视关系和空间透视关系等。优秀的透视关系可以创建丰富的动画视觉效果,使场景设计更具张力和感染力,如动画片《钟楼怪侠》中的场景透视。(见图7-1)

图7-2和图7-3所示是动画片《蒸汽男孩》中的分镜头透视图,它们对动画场景透视关系的把握非常准确。

图7-1 动画片《钟楼怪侠》中的场景透视

图7-2 动画片《蒸汽男孩》的动画分镜头透视图(一)

第七章 场景镜头透视

◆ 图7-3 动画片《蒸汽男孩》的动画分镜头透视图（二）

二、机位与视角

每个动画镜头的机位高低与视角的位置决定了该镜头的仰视、平视与俯视，以及它们所在的地平线的位置。视平线与地平线是两个不同的概念，视平线就是与画者眼睛平行等高的一条水平线，是"视点的高度"（"视点"是观察者的眼睛）；而地平线是在很远的地方"天与地"的一条交界线。为什么有时人们会把这两个不同的概念说成是同一概念呢？要弄清这一问题，就须先把视平线、地平线与平视、俯视、仰视的关系理顺，再来研究平视与俯视、仰视在动画场景中的运用。

在平视状态下，画者离地面越高，视平线就越高；反之就越低。不同的高度和角度下的视平线对画面中景物的透视形状和场面大小都有不同的影响，会使画面呈现出不同的视觉效果。每幅画面只能有一条视平线，虽然这条线是虚拟出来的，但是它所处的位置和角度对画面效果影响很大。不同高低的视平线决定着画面是仰视、平视还是俯视。视平线对画面起着一定的支配作用。当平视时，画面垂直地面，视平线与地平线重合（也就是有人把视平线说成是地平线的原因），而在俯视、仰视状态下，视平线与地平线分离。斜俯视时，地平线在上，视平线在下；

斜仰视时,视平线在上,地平线在下。但不管是平视、俯视还是仰视,灭点都应在地平线上。这也就是视平线与地平线的概念。在场景中,视平线有如下 5 种情况。

(1) 视平线放置在画面中央（中视平线）。

(2) 视平线放置在画面下方（低视平线）。

(3) 视平线放置在画面上方（高视平线）。

(4) 视平线放置在画面以外（视平线在画面外）。

(5) 视平线与画面倾斜（倾斜视平线）。

（一）中视平线

中视平线是动画场景中较为常见的一种手法,是指视平线位于画面的中部。这种高度的视平线高度适中,通常与片中人物的高度接近。视中线上下两部分画面比例大致相等,不会形成较大的视觉差别,效果平稳,可以给人以平和、稳定和舒适的视觉感受。图 7-4 所示为《小魔女》中的场景,视平线的高度与片中主人公琪琪的高度接近,表现了琪琪的主观视点。相关的情节相对缓慢,可以舒缓观众的紧张情绪,调节影片节奏。

图 7-4　日本动画影片《小魔女》中的视平线构图

（二）低视平线

低视平线构图是指视平线在人物的腹部以下,或处于地面一带,造成画面上对大部分物体的仰视效果。视平线越低,画面上部的空间越大,会形成带有仰视效果的画面,适合表现天空、原野、大地、乡村等场景。低视平线画面的中心在下部,会使地面的部分被压缩,使地面上的景物前后遮挡且相互叠加映衬,产生强烈的透视感,使前景显得更为高大雄伟,适合表现物体高大伟岸的气势。在动画片《埃及王子》中多处使用了低视平线来表现宏伟的建筑,画面采取低视平线来表现埃及王宫的场景,前景显得十分高大,有效地突出了埃及建筑的高大、宏伟、稳定与庄重。（见图 7-5）

（三）高视平线

高视平线构图是指视平线在人物的头部以上。视平线高会使视野开阔,描绘的景物更多地展现在人们面前,有欲穷千里目,更上一层楼的效果。高视平线状态下,画面中的景物近大远小的透视效果并不明显,因为天空的面积被大幅度压缩,显得比较狭窄。地面的空间面积较大,前后景物层次分明,场面开阔,适合表现建筑群、平原等广阔场景。如图 7-6 所示,动画影片《恶童》画面中采用了高视平线,天空部分较小,地面部分较大,地面视野较为开阔,房屋之间层次分明,配合晴朗的阳光与清新的色彩,给人以明朗、开阔之感。高视平线也可以加强画面的纵深感,在动画影片中经常结合摇镜头或移镜头来达到特定的视觉效果,适合表现群体建筑的布局和组合的总貌。

第七章 场景镜头透视

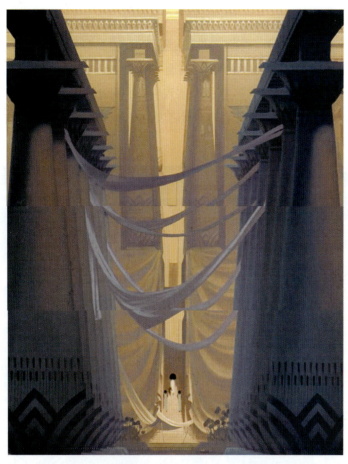
图 7-5　日本动画影片《埃及王子》中的低视平线构图

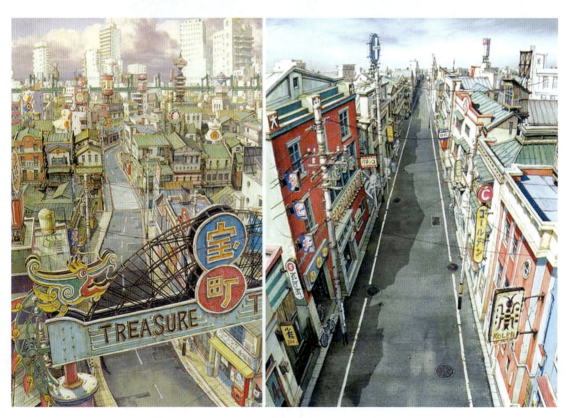
图 7-6　日本动画影片《恶童》中的高视平线构图

(四)视平线在画面外

还有一种情况是视平线处于画面外,这种形式在动画、漫画、插画等设计中运用得较多,而在其他艺术设计中较少被使用,属于夸张透视的一种形式。视平线在画面外时,抬高了视平线的位置,极大地扩展了画面中的地面空间,一般是在动画设计时进行的有目的的夸张,以表现特殊的视觉效果。如《秒速5厘米》中的超市画面采取了视平线在画面外的形式,使观众可以充分看清便利店内的布局和人物在场景中的位置,且形成了一种观众视角,将观众的心绪引出画面外。(见图7-7)

图7-7 日本动画片《秒速5厘米》中的视平线在画面外的构图

(五)倾斜视平线

倾斜视平线是指视平线并非水平状态,而是与水平面成一定夹角。倾斜视平线的效果非常具有戏剧性,画面中充满了不确定、不稳定的心理动感,具有相当强的主观意向,常用来表现运动、倾斜、动荡、失衡、无所适从、茫然、紧张、迷乱、危险等场面,预示着即将有更糟糕的局面或即将到来的危机,是夸张透视的一种形式。倾斜视平线画面中的元素都是歪斜的,使人感到重心不稳,它是动画场景设计中一种常见的镜头表现方式,与水平视平线(中、低、高视平线)的视觉效果有很大的差异,常见于影视作品中。倾斜视平线在动画场景中运用的方式多样。图7-8为日本动画片《恶童》中的场景,该动画片大量运用倾斜视平线来表现暴力、打斗的场面和动荡不安、混乱诡异的气氛。

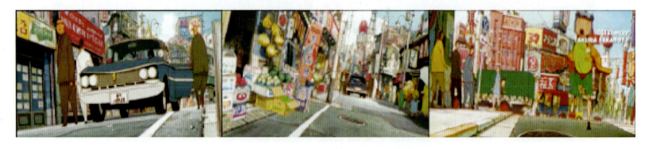

图7-8 美国动画片《恶童》中的倾斜视平线构图

创作动画时应注意对倾斜角度的把握,倾斜角度太大或太小都不适合。倾斜角度太小,倾斜效果不明显,缺乏戏剧性;倾斜角度太大,缺乏真实性,会让观众难以接受,有摔倒之感。具体的倾斜角度要根据影片的内容和剧情需要而定,一般以 10°~45°为宜。视平线倾斜角度要根据影片内容、题材的需要而设定。

三、心点对动画场景气氛的影响

视中线与视平线的垂直交点即为心点(又称主点)。心点代表着观察者视点的主视方向,在理论上是不变的因素。但是在进行动画场景制作时,随着故事情节、主题和镜头的变换,心点的位置会随之改变。一部动画片中的场景有很多场面,为了增强影片的可看性,达到引人入胜的目的,需要对不同的场面以不同视点进行衔接,使影片更富节奏感和韵律感,使之动感更加强烈。不同的心点位置对场景气氛的渲染会起到不同的效果,因此在进行动画场景绘制时,需要根据重点画出相应的画面。此处只对动画场景中心点位置不变的情况进行分析。

(一)心点处于画面中心

心点处于画面的中心位置,此时画面左右两部分的空间大小均衡,呈现出对称、平稳和庄重的视觉感受,有对称稳定感,但也给人以呆板、缺乏生气的视觉感受,处理不当很容易造成画面呆滞平淡。在绘制室内外场景时,为避免构图的呆板,心点通常不放在画面的中心。

(二)心点在画面左、右两侧

心点放在画面的左、右两侧比放在画面中间位置的视觉效果要更加活泼、多变。如图 7-9 所示,左图心点在中心位置,心点左右两侧呈对称分布,画面视觉效果更加稳定。中图和右图的心点在左右两侧,心点左右两侧对比强烈,画面视觉效果更加多变。

图 7-9 心点在画面中心或左、右两侧的对比图

图 7-10 所示为日本动画片《千年女优》中的几个场景,左侧两个画面的心点在中心位置,右侧两个画面的心点在左右两侧。心点在中心位置的画面由于左右两侧的对称式构图,可以产生稳定、均衡的视觉效果。心点在左右两侧的画面,左右两侧形成了较为强烈的对比,一侧的画面被严重压缩,另一侧的画面得到更多展现,画面中斜向一侧的透视线条效果明显,表现出更为动荡的视觉感受。心点在画面的一侧(左侧或者右侧)时,远离心点的一侧包含的信息量大,使动画表现得更加精彩和充分,另一侧则因为透视近大远小和消失点效果的加剧且侧面较窄而不会被充分展现。在进行动画场景绘制时,将心点安排在画面的左右两侧需要注意画面的轻重关系。

🔸 图 7-10　选自日本动画片《千年女优》

四、视距对动画场景气氛的影响

视距是视点到心点的距离，即画者眼睛到画面的垂直距离。视距是动画创作的一种重要手段，不同视距画面的视觉效果存在着巨大的差异。准确、合理地运用视距可以有效调节观众的情绪。视距的远近应根据创作内容的主题与构图需要来确定。在进行动画场景制作时要根据不同的故事情节、主题、氛围来选择不同的视距，对动画影片的节奏、韵律和气氛进行调节。视距越远，视角范围越小，画面清晰的范围越小，背景越虚化；视距越近，视角范围越大，画面背景越实。下面从固定视点角度研究不同视距状态下画面的透视效果对视觉心理的影响。

（一）近视距

近视距的画面近大远小的透视效果差异明显。近处的很大、很突出，远处的很细、很长。如图 7-11 所示，右图中的 E 为视点，V 为左右两个灭点，左图为近视距下的画面效果。可以看出，近视距使画面空间的范围变大，夸大前景和后景之间的空间距离感，视觉冲击力强。近视距的情况下，离画面近的物体形体大，离画面远的物体形体小，有强烈的近大远小的视觉特点。

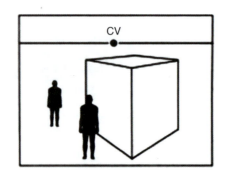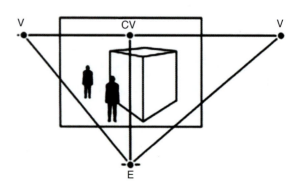

🔸 图 7-11　近视距画面效果图

图 7-12 所示为美国动画片《星银岛》中的部分场景，这些画面使用了近视距的表现手法，前后景之间"近大远小"的透视效果很夸张，使画面中远近物体间的层次非常丰富，夸大了纵深空间的距离感，给人的感觉要比物体间实际的位移大很多，场面显得异常宏大、壮丽。

（二）远视距

远视距状态下图形透视变化和缓，近大远小的幅度缓慢，不会形成较强的视觉冲击力。如图 7-13 所示，右侧图中，E 为视点，V 为左右两个灭点。左图为远视距下的画面效果。远视距纵向压缩空间，画面距离感、纵深感较弱，使物体间的距离看上去比实际近，增强画面中物体的重叠感，使物体形成前后挤压之感。使用远视

距,画面空间几乎被压缩成了一个平面,前景与背景之间的距离很近。后景与前景仿佛在一个平面上,整个透视看起来像是被压平了。远视距的这一特点可以使动画场景中一组组、一群群的物体显得更加稠密,更有排列感。

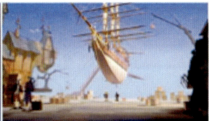

图 7-12　选自美国动画片《星银岛》

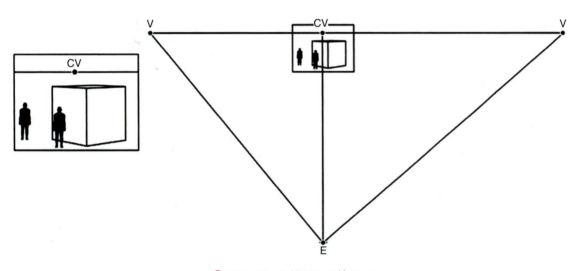

图 7-13　远视距画面效果图

图 7-14 所示为美国动画片《小马王》中小马王刚进入美军军营中看到骑兵训练的场景。远视距的表现方式使纵深距离被压缩,一排排的马匹形成了相互重叠的画面效果,显得非常稠密,规整的韵律感使画面形成排山倒海的视觉冲击力。

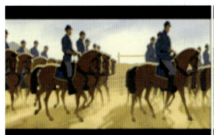

图 7-14　选自美国动画片《小马王》

(三) 中视距

中视距的视距适中,可以还原人们对视觉空间的透视感受,是较常规的观察距离。中视距状态下,空间既不压缩也不延伸,透视变化适度,如图 7-15 所示。中视距在动画场景中应用广泛,常用来表现故事的情节,交代人物与空间的关系。

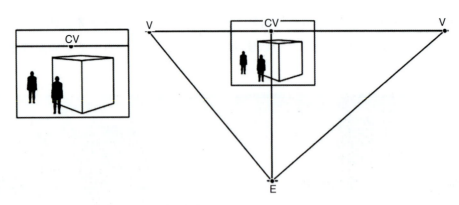

🔼 图 7-15 中视距画面效果图

图 7-16 所示为《疯狂动物城》中局长安排工作的叙事场面。影片使用了一系列中视距的透视效果，画面效果类似于人眼观察景物的常规感受，室内物体的透视变化适度。

🔼 图 7-16 选自美国动画影片《疯狂动物城》

第二节 场景镜头画面透视

一、透视的原理与概念

（一）透视的定义

透视意为"透而视之"，含义就是通过透明平面（透视学中称为"画面"，是透视图形产生的平面）观察、研究透视图形的发生原理、变化规律和图形画法，最终使三维景物的立体空间形状落实在二维平面上。透视主要是研究眼睛与物体间的关系。

（二）透视三要素

"透视学"主要研究如何把看到的立体的景物转换成平面的透视图，即研究在平面上进行立体造型的规律。而要在平面上取得立体的透视图，就一定要借助假定的"画面"。因为透视图形是视线（眼睛到景物之间的连线）

通过画面时留下的轨迹。物体的大小、画面离眼睛的远近以及眼睛对物体的角度都将决定透视图形的变化。

眼睛、物体、画面是构成透视图形不可缺一的三要素。

- 眼睛：透视的主体，是构成透视的主观条件。
- 物体：透视的客体，是构成透视图形的客观依据。
- 画面：透视的媒介，是构成透视图形的载体。

（三）有关概念

图7-17所示的透视原理图中标注了相关概念。

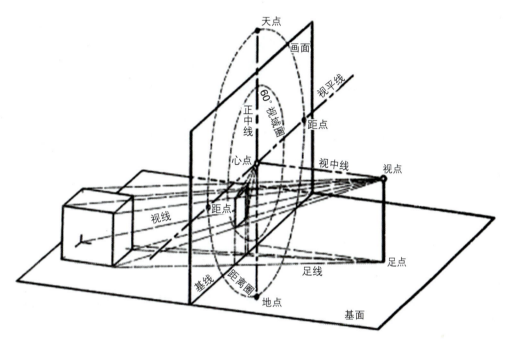

图7-17 透视原理图

（1）视点：指创作者眼睛的位置。

（2）足点：指视点对基面的垂直落点，即绘画者的立足点。

（3）画面：指模型上的玻璃板，即研究透视的假设画面。也是观察者与被观察物体间的透明平面。

（4）基面：指放置物体的水平面。画风景时即指地面。

（5）基线：指画面与基面相交时的视平线。

（6）心点：视点对画面的垂直落点，在眼睛正前方的画面上，正好在视圈的中心。

（7）视中线：指视点与心点相连的视线，是视线中离画面最短、最正中的一条，代表视点与画面的距离，也称视距。

（8）视平线：画面上过心点的水平线，平视时与地平线重合，代表视点的位置高度，是上下分割画面的基准线。

（9）正中线：过心点的垂直线，是左右分割画面的基准线。

（10）距点：将视距分别标在心点两侧的视平线上所得的两点。

（11）距离圈：在画面上，以心点为圆心、以视距为半径所画的视域圈。

（12）天点：距离圈与正中线在视平线上方相交的点，到心点的距离也等于视距。

（13）地点：距离圈与正中线在视平线下方相交的点，到心点的距离也等于视距。

提示：视点通过视中线且必须和画面保持垂直关系，如图 7-18 所示。

视点平视时，视中线平行于基面，画面垂直于基面。

视点仰视时，视中线向上倾斜，画面也向上倾斜甚至平行于基面。

视点俯视时，视中线向下倾斜，画面也向下倾斜甚至平行于基面。

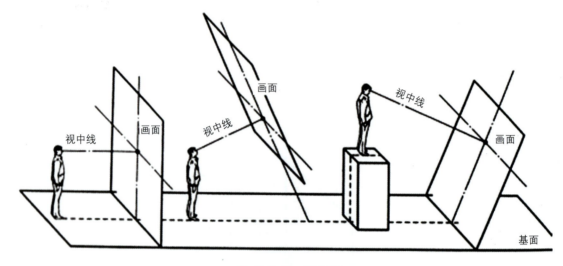

图 7-18 视点图

（四）透视原理

（1）近大远小。面、体会随着远离视点而逐渐变小，线会随着远离视点而逐渐缩短。与画面平行的线或面在投影画面上保持原来的形态，只有大小的变化。

（2）近疏远密。等间距会随着远离视点而逐渐密集。图 7-19 所示为荷兰画家霍贝玛的油画名作《林间小道》，树木在接近灭点时更为密集。

图 7-19 荷兰画家霍贝玛的油画名作《林间小道》

(3) 灭点交汇。与透视投影画面不平行的线都会在视平线上的灭点处交汇为一个点。基面平行面上所有的直线均为基面平行线，该面上所有直线的灭点均在视平线上，离视平线越近的平面，其透视形状越扁平；当与视平线相重合时，则成一条直线。

侧立平行面是同时垂直于画面和基面的平面，侧立平行面离视轴（过心点的轴线）越近，其透视形状越扁平。（见图 7-20）

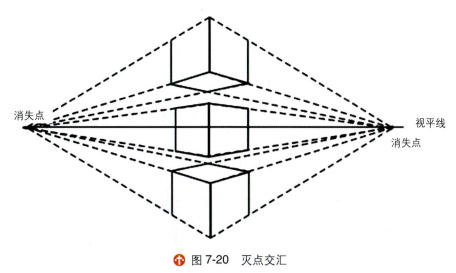

图 7-20　灭点交汇

正确理解透视原理、掌握透视制图技法，就可以更好地把握动画空间，准确地表现场景的结构、尺度关系、透视变形等。常用的透视制图法有视线迹点法、灭点法、量点法和网格法。本书将重点介绍量点法的透视制图原理，并选用长方体作为透视研究的范本。长方体可以随意放大或缩小成各种比例关系的长方体，还可以进行任意的组合构成，同时也是其他空间形态的创建依据。

二、平行透视

（一）平行透视的概念

所有的透视线只有集中于一个消失点，直立面呈垂直状态，正面与地平线平行，垂直线与地平线呈直角。它的透视特征是有一条以上的线与视平线平行，只有一个灭点。一点透视的画面比较稳定，在动画画面中经常出现。用一点透视法可以很好地表现出远近感，常用来表现笔直的街道，或用来表现原野、大海等空旷的场景。此外，如在"室内"场景中运用，更可营造出房间宽阔、舒适的感觉。

（二）平行透视的特点

（1）景物与画面成平行的面，它们的形状在透视中只有近大远小的变化，所以称平面透视。第一种是灭点在立方体的里面，能看到没有透视变化，这种情况只能在一点透视中才能出现，如图 7-21(a) 所示；第二种物体是中空的，灭点也在物体的里面，能够看到的景物很多，而且距离越来越远，这是一点透视才有的特点，经常用于表现室内环境；第三种是灭点在物体外侧的视平线上，在上方或是下方可以看到物体的三个面，这个角度是最容易看清物体全貌的角度，如图 7-21(b) 所示；第四种是灭点在物体外侧的视平线上，此时可以看到物体的两个面，如图 7-21(c) 所示。

（2）画面中只有一个心点作为灭点（消失点），所以也称一点透视或焦点透视。（见图 7-22）

（3）画面中物体的一个面与视点正对、与画面和画面中的视平线保持平行。在一点透视的画面中，景物的位

置看上去比较规则和对称，景物的视角变化小。一点透视适合表现构图较为平稳有序的画面场景，以及那些构图较为宽广和宏大的场景效果。

（4）因眼睛的视域局限，物体一点透视在真正完全平面上的情况相当少，它是一种偏重于以人为主观设定的透视效果。在实际情况下，两点透视却普遍地存在于人眼的实际观察中。

图 7-21　平行透视图

图 7-22　一点透视使用实例，选自日本动画片《平成狸合战》

（三）平行透视的画法

（1）确定视平线及心点的位置：在平视的（非仰非俯）平行透视镜头画面中，心点在画面的对角线的交点上，然后过心点作一条平行于水平边框线的平行线，就是视平线。由于任何物体都是由点组成线，由线组成面，再由面组成体，所以我们要通过确定物体关键的棱角点来确定物体在镜头画面中的位置、大小及透视。

（2）将点连接成线：平行透视中的所有纵身面的纵身线段都向心点消失，前后线段与镜头画面的水平边框线垂直；水平面的前后线段与镜头画面的水平边框线平行；垂直面的左右线段与镜头画面的水平边框线垂直。

（四）立体图形一点透视的绘制方法

（1）在动画场景中要先确定一条视平线和中心灭点（消失点）的位置，然后画出多个垂直于视平线的直线。

（2）用一点透视的方法绘制单个长方体，在绘制的过程中要注意消失点和长方体之间的关系。（见图 7-23）

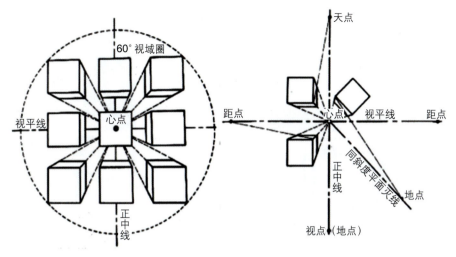

🟠 图 7-23 多个方体一点透视

三、成角透视

（一）成角透视的概念

成角透视又称为两点透视，由于在透视的结构中有两个透视消失点，因而得名。成角透视是指观者从一个斜摆的角度，而不是从正面的角度来观察目标物。因此，观者看到各景物不同空间上的面块，也看到各面块消失在两个不同的消失点上，这两个消失点皆在水平线上。成角透视在画面上的构成，先从各景物最接近观者视线的边界开始。景物会从这条边界往两侧消失。可以理解为在动画场景中没有一个面是与画面平行的，景物有一条棱与水平面成垂直的 90°，在两点透视中景物两边侧面的消失线是向左右两个灭点集中，这就是两点透视。两点透视的构图相对于平行透视来讲，显得灵活而有动感，更符合人们的视觉习惯。

（二）成角透视的特点

（1）在画面中有两个消失点。

（2）画面中的物体没有面与画面平行，与画面形成一定的角度。

（3）画面中的物体不以视平线上的心点作为消失点。

（4）两个消失点都在画面中的视平线上。（见图 7-24）

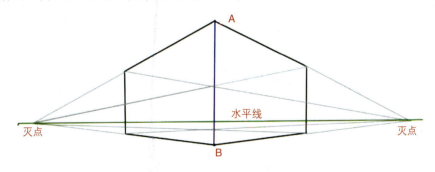

🟠 图 7-24 成角透视示意图

消失点距离心点之间的距离决定了物体的面与画面的角度。距离越远，角度越大，画面中景物的纵深感越强；距离越远，角度越小，画面中景物的纵深感越小。两点透视的画面大多用来表现纵深感和立体感较强的构图，画面中的景物立体感强，空间变化丰富。两点透视画出的物体有主体感，也比较美视。（见图 7-25）

◆ 图7-25 成角透视使用实例,选自《疯狂约会美丽都》中的场景

(三)立方体成角透视图的制作

(1)在动画场景中要先确定视平线和两个消失点的位置,然后画出多个垂直于视平线的直线。

(2)用两点透视的方法绘制单个立方体,在绘制的过程中要注意消失点和立方体之间的关系。(见图7-26)

(四)俯视角度的两点透视构图的制作

在一些室外的场景中经常出现俯视角度的画面,比较常见的视平线是水平的,在一些特殊的场景中就需要另一种表现方式。比如把水平的视平线转变成垂直的。如图7-27所示,大楼一般呈长方体式,确定视平线和消失点后,那些向着上方消失点消失的平面代表的是水平面,主要是一些与地面平行的房顶和街道。反之,消失在下面消失点的平面,代表的是垂直的表面。使用这种垂直视平线的透视可以让整个画面在视觉上给人一种海拔很高的感受,楼顶与地面的距离很远。

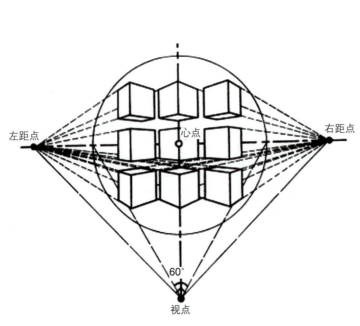

◆ 图7-26 立体图形透视示意图

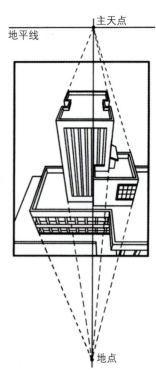

◆ 图7-27 俯视角度两点透视图

图 7-28 所示为《疯狂约会美丽都》中的场景，苏莎婆婆跟随抓走查宾的大船来到了大都市，举目四望，楼群重重，不知要到何处去寻找。以俯视角度来表现楼群的巨大和苏莎婆婆的渺小，可以衬托出苏莎婆婆茫然无助的窘境。图 7-28（a）为平行俯视，图 7-28（b）为成角俯视。平行俯视的画面中有上下两个灭点，物体的一组边线呈水平状态；而成角俯视所有的线条都是呈倾斜状态，所以运动趋势更加强烈，是动势最强烈的透视角度。

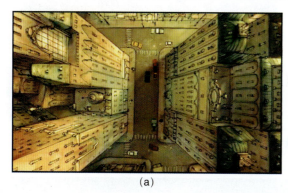
(a)

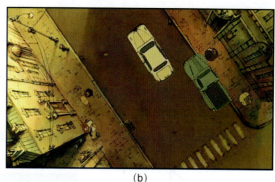
(b)

图 7-28　俯视角度两点透视图，选自法国动画片《疯狂约会美丽都》

四、三点透视

三点透视是指在物体成角时仰视或俯视的状况下，所有边线消失在三个消失点，有两个消失点在地平线上，另一个消失点在地平线下方或上方。三点透视使物体的空间感更强。另外，消失点的远近对物体有很大的影响，太远了，会使物体变得平板，缺乏生动感；太近了，会使物体扭曲变形。因此，必须选择适当的消失点，使画面达到完美的效果。这种透视关系只限于仰视与俯视。

三点透视的画面具有视点角度大、变化丰富、效果独特的特点，能够很好地表现出那些广阔、宏伟的场景，增加和丰富了画面的动感和冲击力。三点透视的画面具有强烈的不稳定感，展现了不同于一点透视、两点透视的独特视角，相比其他两种透视关系，可以更加夸张地表现高层建筑物的纵深感。常选取的角度是从空中或高处向下俯视，或者是站在低处向上仰视。根据剧情的需要，还能够配合反映角色的心理和情绪变化、生活状态等。

（一）俯视透视的特点

画面中有三个消失点，其中视平线上有两个消失点。当第三个消失点在视平线下方时，称为地点。俯视产生的效果是物体上宽下窄，画面形成压缩的纵向线条，产生了较强的空间感，所有物体向着地点倾斜靠拢，适合表现高大的物体，此时的透视形式为俯视透视。（见图 7-29）

三点透视使用实例参见动画片《小魔女》《疯狂约会美丽都》中的俯视镜头。（见图 7-30）

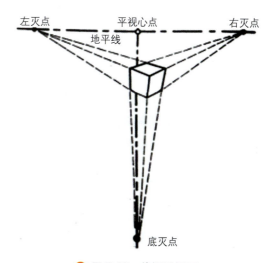

图 7-29　俯视透视图

当观察者向下看时，中视线与基面垂直，这种状态称为正俯视，如图 7-31 所示。正俯视是俯视视角的极端角度，也叫"俯瞰"。这种画面的透视特征与平行透视（一点透视）相似，画面中的线条呈放射状，动感强烈。

图 7-32 所示为《寻梦环游记》中米格发现了秘密，被抛下了水坑，镜头采用正俯视视角形成的视觉中心来强调这一特定的形象与事件。纵向空间的下坠感制造出紧张的场景空间。

图 7-30　选自《小魔女》《疯狂约会美丽都》

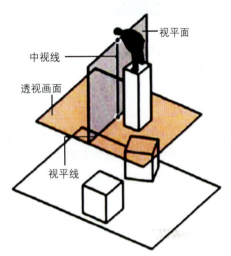

图 7-31　正俯视透视图

图 7-32　正俯视画面，选自美国动画片《寻梦环游记》

（二）仰视透视的特点

画面中有三个消失点，其中视平线上有两个消失点。当第三个消失点在视平线上方时，称为天点，此时的透视为仰视透视。向上仰视时，画面形成上升感，会对人的心理造成一定的压迫感。这样的构图环境中，周围的建筑物有一定夸张的倾斜表现，会形成一个隐形的指标，观众很自然地会把视线落在天空的消失点上。利用三点透视的这种视线引导表现画面重点，使整个动画场景看起来更有说服力。（见图 7-33 和图 7-34）

（三）多个长方体三点透视构图的制作

（1）首先画一个倒三角形，确定视平线上的两个消失点。再画一条垂直于视平线的直线，向上确定一个天点。画面中物体的左侧面消失线最终延伸于左侧消失点；反之，物体的右侧面消失线最终延伸于右侧消失点。

（2）在三点透视构图中，多个长方体的绘制比较复杂。绘制单个长方体时，在绘制的过程中要注意消失点和长方体之间的关系。（见图 7-35）

当观察者向上看时，视中线与基面垂直，这种状态称为正仰视，如图 7-36 所示。正仰视画面具有很强的视觉冲击力，适合表现动荡不安的动画场景。

图 7-37 所示为《恶童》中的正仰视场景，表现了动荡不安的气氛，并使角色向下俯冲的力量感得到加强。

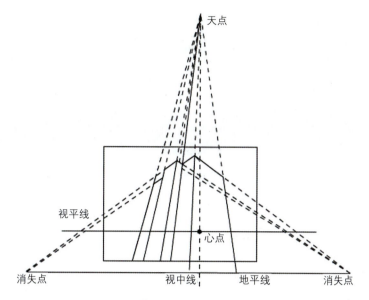

图 7-33 仰视透视

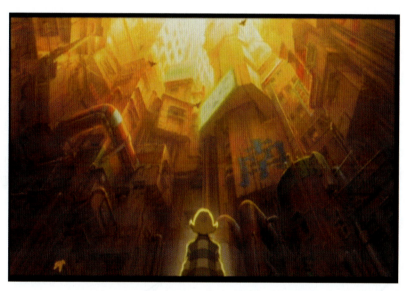

图 7-34 仰视画面,选自动画片《大都会》

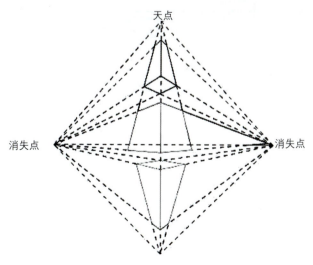

图 7-35 三点透视图

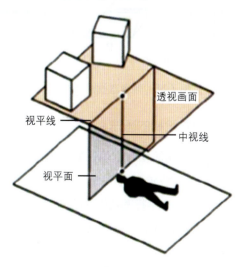

图 7-36 正仰视状态下观察者与画面及物体之间的关系

图 7-37 正仰视场景,选自日本动画片《恶童》

五、倾斜透视

凡是一个平面与水平面成一边低一边高的情况时,如屋顶、楼梯、斜坡等,这种水平面成倾斜的平面表现在画面中叫作倾斜透视。倾斜透视有两种情况,一是物体自身存在倾斜面,比如楼梯、房顶、斜坡等,即产生倾斜透视;二是因视点太高或太低,产生俯视倾斜透视或仰视倾斜透视。

（一）倾斜透视的特征

与画面和地平面都成倾斜的面,有向上倾斜和向下倾斜的区别。向上的倾斜线向视平线上方汇集,消失于天点；向下的倾斜线向视平线下方汇集,消失于地点。天点和地点均在灭点的垂直线上。

图 7-38 所示是平行透视中的三种倾斜情况,在平行透视中,天点和地点一定是在心点的垂直线上,图中 A 是向下倾斜,它的灭线就向地点集中；B 是向上倾斜,它的灭线就向天点集中；C 是倾斜的角度正与画面成平行,无远高近低或远低近高的变化,因此,就要按实际的角度来画,不用天点与地点。

图 7-39 所示是成角透视,倾斜面的天点和地点一定是在灭点的垂直线上。D 是向左上方倾斜,它的天点就在左灭点的上方。E 是向右下方倾斜,它的地点就在右灭点的下方。

以上这几种方法就体现了画倾斜透视的基本规律。

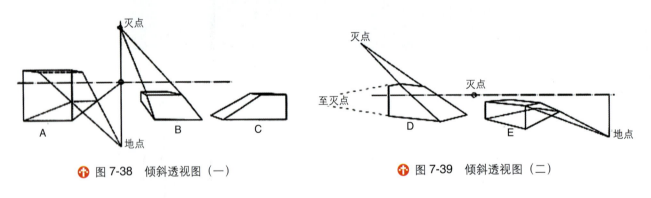

图 7-38 倾斜透视图（一）　　　　　　图 7-39 倾斜透视图（二）

（二）倾斜阶梯的画法

倾斜透视在画阶梯时使用较多,如楼梯、石阶等。阶梯的特征是一级一级渐高渐远,它的透视形象也是逐渐变化的,最低的一级较大,渐高渐远渐小。这种变化如果随意处理是不容易画准确的,必须按一定的方法来画。图 7-40 所示是一个平行透视中的阶梯,先画这个阶梯的斜面形。在斜面的最高点到地面的垂直线上将所需要的级数等分在这条直线上,可分为 6 份,从心点通过这 6 个点作直线且相接于斜面上,所得的 6 点就是每一级的转角处。再从各点向下作垂直线并与来自心点的直线相交,这就是每一级的高度与平面宽度,然后再用横线从各点画到斜面的另一边,照样用垂线及灭线画各阶梯的高度与宽度,这样,一个完整的楼梯就画完了。

图 7-41 所示是在成角中的一个阶梯,指定是 15°的倾斜。绘制时先以左灭点为圆心,圆心至视点为半径,作一弧并相接于视平线上而得一个测点。再从测点作与视平线成 15°角的斜线并相接于左灭点的垂线上,所得上下两个相交点就是成角透视中的天点和地点。

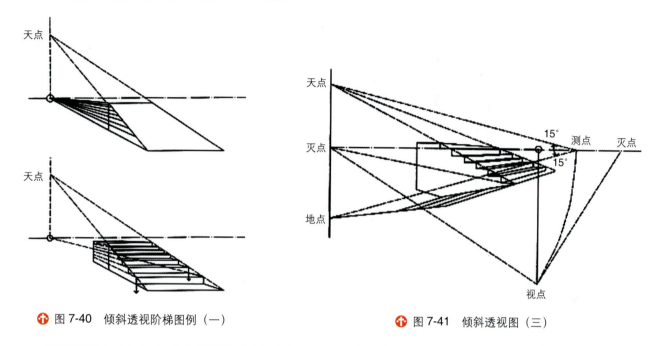

图 7-40　倾斜透视阶梯图例（一）

图 7-41　倾斜透视图（三）

辅助线在画多方向、较复杂的楼梯时十分有用,图 7-42 中在前期绘制时大量使用辅助线,保证了每一个细节变化都符合透视变化规律。

日本动画片《千与千寻》中斜面透视的场景,各种斜度的斜坡与楼梯的加入使画面效果更加富有动感,多变的线条使画面结构更加复杂,层次更加丰富。（见图 7-43）

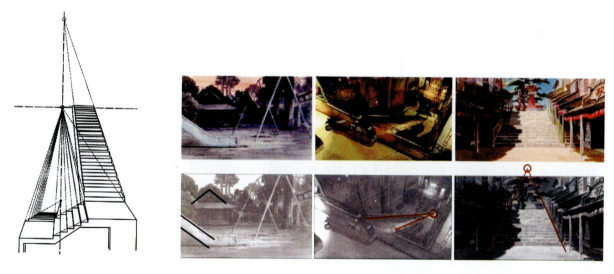

图 7-42　倾斜透视阶梯图例（二）

图 7-43　斜面透视在动画片《千与千寻》场景中的运用

六、曲线透视

我们在研究平行透视、成角透视、倾斜透视这三种透视时都是通过直线来描绘,主要是用来研究人为景观的某些空间关系,因而又把这三种透视统称为直线形体透视。而在无限复杂的大自然中,日常生活中除了直线形体

以外，还存在大量的非直线形体，即曲线形体，我们把这种形体透视称为曲线透视。

（一）曲线透视的特征

曲线在一个平面内的叫作平面曲线；曲线在空间中的叫作立体曲线，如我们常见的螺旋线、螺旋楼梯等。平面曲线和立体曲线分为规则曲线和不规则曲线。规则曲线如圆、椭圆、抛物线。不规则曲线是指无规律的任意曲线，如山、水、云、小路、人物、图案花纹等，多表现为自然形态。也正因为其毫无规律可循，所以中国山水画的透视才选择散点透视法，这也是一个重要原因。由于曲线不像直线那样始终保持一个方向直至消失，而是不断地转向渐变，因此透视图不易直接确立。

（二）曲线透视的画法

圆形的透视绘制方法一般采用间接的直中求曲、方中求圆的方法，是在直线透视的变化中寻找曲线的轨迹方法。用平行透视画法是比较方便的。如图 7-44 所示，设画面处在最前边，移正方形一边到基线上，画出正方形透视。作中心线与正方形各边相交得 1、2、3、4 四点。再作对角线，移 A、B 两点（因在画面上）作辅助线的透视 A′M 和 B′M，与对角线相交就得另外四点，用光滑曲线连接这八点即完成作图。无论我们是要画一个正常圆形还是被拉长了的圆形，两条轴线的相对位置都是不变的，这些对角线可以帮助我们找出圆形的每一段弧线。

圆柱体可以理解成是由许多圆面重叠组合而成的。因此，圆柱体顶面和底面的变化与圆面的透视变化规律是一致的，主要特征为圆面宽，则弧线弯曲越大；圆面窄，则弧线弯曲越小。当圆柱的顶面与底面同画面有远近之分时，则柱身将呈现近宽远窄的透视变化。

图 7-44 曲线透视图例

七、五点透视

五点透视是从传统绘画观点"传统透视"中总结出来的。传统绘画观点中的"透视"在立方体的透视图中表现为平行透视（一点透视）、成角透视（两点透视）、倾斜透视（三点透视），这是把透视从视觉的整体上割裂开来单独讲解。"五点透视"把整个视觉作为一个整体，利用一个透视图包含了传统透视的三种透视现象，使得透视系统化，且更容易理解。其表现为视觉中五个方向的五个点，即向上看、向下看、向左看、向右看、向前看，相对应的点是天点、地点、左余点、右余点、心点。

（一）五点透视的特征

五点透视是一种类似鱼眼镜头产生的效果，有中间放大、四周缩小的透视效果。这种效果的扭曲程度随焦距的变化而变化。五点透视的绘制方法与一点透视比较相似。用曲线透视方法绘制一点透视，在构图上更加灵活一些，即典型的球面化效果，这种透视图效果常用于动漫艺术创作。

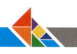

第七章 场景镜头透视

（二）五点透视的画法

图 7-45 所示是通过五点透视来绘制建筑物，首先画一个圆；然后画两条辅助线，把圆从中心点分割成四个相同的形状，辅助线与圆相交的点分别是心点、天点、地点、左消失点、右消失点；最后在输助线上标记出等量单位的刻度，确定圆中建筑物的位置。可以运用水平弧线来连接建筑物，使得每一座建筑物的层高都大致匹配。

也可以利用坐标变换的方法来绘制鱼眼透视的效果。图 7-46 和图 7-47 所示是埃舍尔石板画《阳台》的创建过程，首先在原始影像上绘制正常的网格坐标，再创建一个球面化的网格坐标系，参照影像线条与网格坐标的位置对应关系，在球面化的网格坐标系中创建变形镜像。球面透视的最大特点是可以塞下更多物体，以及由画面扭曲而带来的奇幻效果。

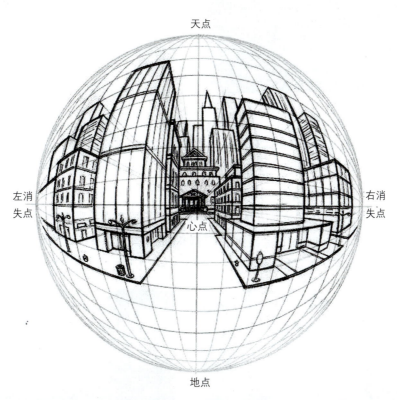

图 7-45 五点透视图例

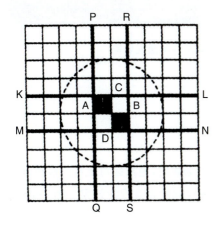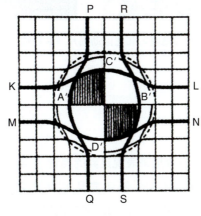

图 7-46 坐标变换

173

图 7-47　埃舍尔《阳台》

这类模拟广角镜头或鱼眼镜头会将物体变线处理成弯曲的弧线，即模拟广角镜头和鱼眼镜头的球面效应，使动画场景更具视觉冲击力，实现正常透视无法呈现的视觉效果。这种用法是透视方法的极端表现，可以实现超出机械镜头的视觉效果，具有强烈的特殊性。画面中的物体会发生桶形畸变，除画面中心区域以外的部分，所有直线都会被弯曲成弧线，画面中的线条都呈现出曲线变形。新颖的视觉效果给观众以强烈的视觉冲击，造成振奋和不安之感。在动画片《恶童》和《疯狂约会美丽都》等影片的场景中都有类似的用法，以模拟鱼眼镜头的超大视角来表现令人不安的场景。（见图 7-48）

图 7-48　日本动画片《恶童》和法国动画片《疯狂约会美丽都》中的透视场景

八、扭曲变形透视

（一）扭曲变形透视的特征

在动画场景中经常会出现特殊的时空效果来表现灵异的感觉，在绘制这种场景时，通常会对正常的透视进行扭曲、变形处理，故意将物体的边线绘制成弯曲的，不合常理，以此来实现魔法空间的特殊视觉效果。图 7-49 所示是《红辣椒》中的场景，影片大量使用了扭曲变形的形式来表现建筑等场景，并表现现实与梦境及现实与想象的空间变换。

🔸 图 7-49　日本动画片《红辣椒》中的透视场景

（二）扭曲变形透视的画法

在一般的设计中，都会遵循焦点透视的各种规则来处理画面，对透视的夸张程度不会很大，基本都会控制在正常的视域内。如一点透视只有一个消失点，两点透视的两个灭点都安排在画面之外，三点透视的三个灭点也都在画面之外。而在动画场景设计中则不会完全按照常规的透视方法来处理画面，经常会根据剧情或气氛的需要并按照非常规的方式来处理透视效果。正常在绘制平行透视时只能使用一个灭点，但是在绘制动画场景时经常会在平行透视的画面中设置两个灭点。图7-50（a）所示是正常的一点透视，长廊显得狭窄深邃，形成一种紧迫和压抑的画面气氛。而图7-50（b）则在原有的一点透视基础上设置了两个灭点，左边墙面的纵深线条向右侧灭点方向消失，右边墙面的纵深线条向左侧灭点方向消失，此时画面中的长廊看起来要开阔得多，显得较为宽敞。

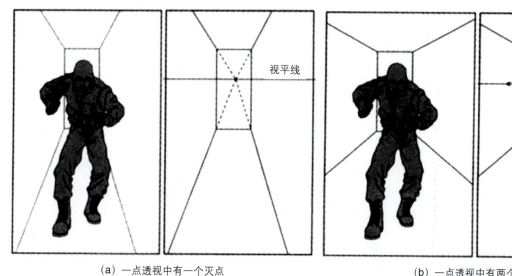

（a）一点透视中有一个灭点　　　　　　　　　　　（b）一点透视中有两个灭点

🔸 图 7-50　动画场景设计

图 7-51 所示是一间教室的长廊，使用了一点透视法，却设置了两个灭点，使图 7-51（b）中的长廊比图 7-51（a）中的长廊显得宽敞很多。

成角透视的两个灭点通常置于画外，如果两个灭点距离过近，会使画面中的物体产生较为剧烈的近大远小的变化，脱离真实感，产生"强制透视"畸变的视觉感受。图 7-52 所示为一个成角透视的画面，由于两个灭点相距太近，产生了比较强烈的怪异感，仿佛物体离观察者非常近。但是，这种夸张、变形的视觉效果有时正是动画场景设计中需要的。

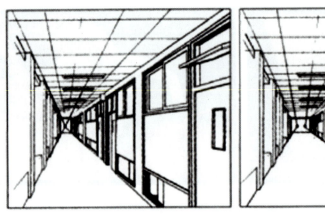

(a) 真透视场景　　　　　　　　(b) 假透视场景

图 7-51　真透视场景与假透视场景

图 7-52　灭点距离比较近

图 7-53 所示是使用两点透视法绘制的动画场景，为了获得独特的视觉效果，将左右两个灭点都安排在了画面中，形成了生动活泼的视觉效果。这是一种不合常理的透视效果，但动感强烈。这种用法通常会配合移动视点模拟横移镜头的视觉效果，用来展示场景空间。

图 7-53　动画场景设计

九、光影透视

为了使动画场景中的建筑物更具有立体感,阴影的处理是一种有效的方法。物体在光的照射下会产生一定面积的阴影,阴影的主要作用是使物体呈现较强的立体感。镜面、水面和光滑的金属表面在光线的照射下对周围的物体产生一定的折射作用,这种映射现象应用到动画场景绘制中能与主要场景物体和人物主体等产生呼应,故用此方式来丰富整个动画场景的层次感。光影和透视是整个动画画面中不可或缺的重要组成部分,可以使整个动画场景空间感更为通透和强烈。

(一)物体光影透视原理

物体的投影和阴影主要是由自然光和人工光造成的。自然光是指日光、月光,这一类光源远且照射范围大,因其光线近似平行,因此也被称为平行光。自然光受自然的影响,其在不同的时间会因为太阳与月亮位置的不同而产生不同的阴影形态。比如早晨、傍晚的太阳光同中午的太阳光照射下的物体产生的阴影在长短上会有很大的区别。早晨、傍晚的太阳位置低,因而光线倾斜,物体的阴影变得很长;而中午的太阳位置高,光线是从物体上方位置照射下来,物体的阴影变得很短。

人工光是指灯光、火光等。人工光源近且小,整体呈现放射的状态,所以也被称为中心光。

人工光不同于自然光,人工光是人为设定的,因此人为摆放的位置不同会使物体的阴影产生变化。一般人工光主要用于室内照明,因此随着物体距离光源位置的不同会有不同的阴影变化。

因为有光的存在,所以光线会投射到物体上,受到光照的影响,物体会产生受光和背光的明暗效果,也会在地面上产生投影和阴影的变化。而这些投影和阴影受到光源角度、位置、距离的影响会产生透视的变化。场景中对投影和阴影的使用会使景物获得明显的体积感,也增加了画面的空间感和距离感。

在画面中景物距离的远近使物体上的投影和阴影也会产生透视变化,即"近大远小"。投影的透视除了注意光源点的位置外,还应注意物体表面高低起伏变化,这对投影和阴影的形状的透视有很大影响。

在动画场景设计中,画面和景物准确的透视关系非常重要,这直接影响到动画中的场景效果和画面的真实感。对于透视法则的理解和掌握,尤其是对于画面上的视点和视平线位置的设定和把握,在实践过程中显得尤为重要。在光影的透视画法中,要注意几个关键点的绘制。

光源点:发光点的位置。

光足点:光源点垂直于地面的位置。

物顶点:物体的顶端点。

物底点:物体在地面的位置点。

在光影透视中,光源点始终要与物顶点相连接,光足点始终要与物足点相连接,两条线的交点就是投影点。

投影点:投影的外轮廓点。(见图 7-54)

(二)日光阴影的画法

在室外常见到的是日光投射物体的景象。实际上日光是一个大型的点光源,对地球来讲,可以把它看作是平行光源,又称为自然光。由于人的视点不同,观察投影的形态也不同。一般来讲,阳光照射在物体上,有逆光、侧光、顺光三种类型,其中逆光和顺光的画法介绍如下。

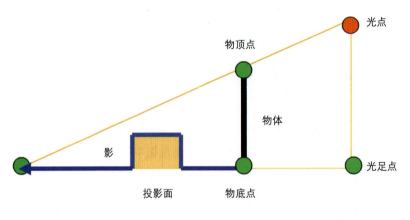

图 7-54　投影示意图

1．逆光阴影画法

从镜头的角度去看，光线从物体的背面及镜头的前上方照射而来，因此称之为逆光。

在绘制逆光阴影时，首先要确定所需要的光源位置和光足点的位置，再确定长方体的物顶点和物底点。在长方体的物顶点与光点之间画一条延长线，使长方体的物底点延长线与物顶点的延长线相交，就可以画出长方体的逆光投影。

光源在被照物的后上方，可以看作是一束相互平行的上倾斜透视变线，向天点或主天点消失；它们在水平面上的投影像是一束相互平行的成角或直角透视变线，向余点或心点消失。（见图 7-55）

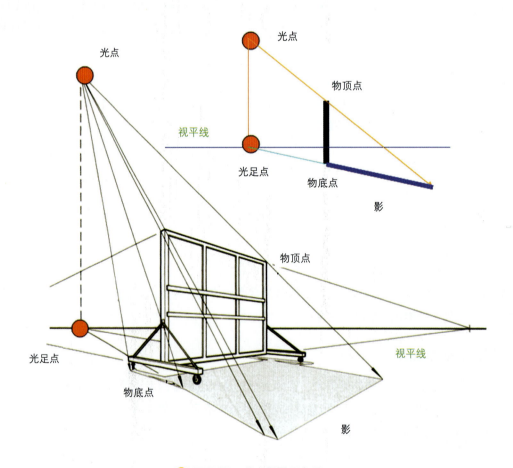

图 7-55　逆光阴影示意图

2．顺光阴影画法

从镜头的角度去看，光线从物体正面及镜头后上方照射而来，因此称之为顺光。后上方包括左后上方、右后上方和正上方。由于顺光在画面中无法描述光源位置，所以需要通过确定光源消失点的方法来确定光源位置。

顺光可以看作是一束相互平行的倾斜透视原线，它们在水平面上的投影像是一束相互平行的水平透视原线，都没有透视消失点。（见图7-56）

如果光源在被照物的前上方，可以看作是一束相互平行的下倾斜透视变线，向底点或主底点消失；它们在水平面上的投影像是一束相互平行的成角或直角透视变线，向余点或心点消失。（见图7-57）

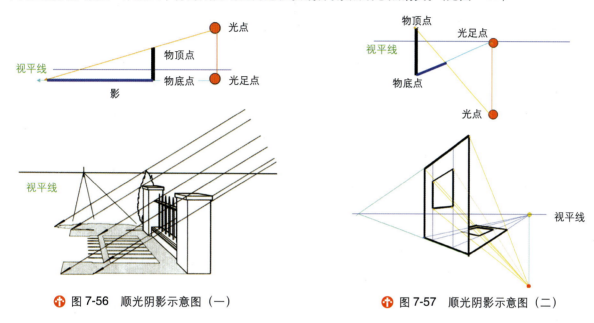

🕀 图7-56　顺光阴影示意图（一）　　　　🕀 图7-57　顺光阴影示意图（二）

（三）灯光阴影的透视画法

灯光阴影的透视画法是通过光源点、光足点等几个关键的点来绘制。主要是确定光源点和光足点的位置关系，光足点要靠心点或左右消失点来确定。（见图7-58）

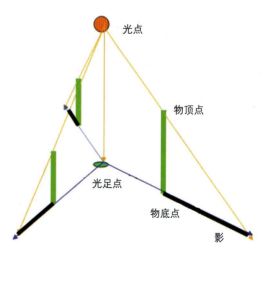

🕀 图7-58　灯光阴影示意图

（四）倒影的透视画法

1. 垂直倒影

垂直倒影通常是指在水平面上产生的倒影。倒影与物体在同一垂直线上，倒影与物体上下相反，倒影的心点、视平线和消失点均与物体相一致。由于水面有波纹，所以倒影通常长于物体本身，轮廓线越到顶点处越扭曲、变形、模糊。下面以两点透视的房子为例，讲述倒影的制图方法。

（1）以视平线为对称轴求灭点的对称点，再以基线为对称轴求点 A 的对称点 A′。（见图 7-59）

（2）利用灭点和两个对称点创建两点透视的房子倒影。（见图 7-60）

图 7-59 求对称点

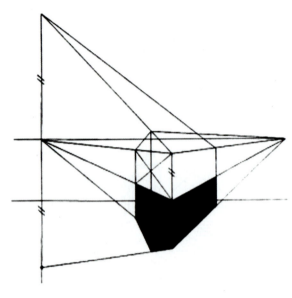

图 7-60 透视倒影

2. 水平倒影

水平倒影一般是指镜面的倒影，即在垂直面上产生的倒影。倒影与物体在同一水平面上，倒影与物体左右相反。由于镜面是光滑的，所以倒影不会像垂直倒影一样扭曲、变形和模糊，是与物体相同大小的。（见图 7-61）

一个两点透视长方体放置在平面镜的边上，依据两点透视量点等分的方法求出两点透视长方体的镜像。（见图 7-62）

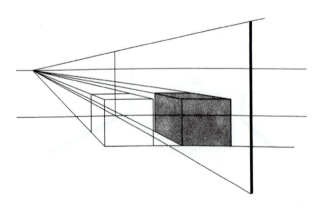

图 7-61 长方体一点透视镜像

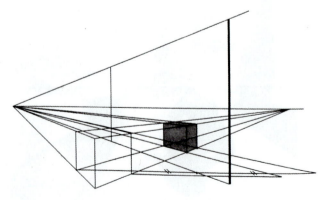

图 7-62 长方体两点透视镜像

3．倒影透视的特点

（1）从镜头的角度来看，光滑面与物体呈现相反的影像。如一棵大树倒映在水面上的影像是倒立的；而一个人面向东站在镜子面前，那么镜子里的影像面向西。

（2）在观察关系固定的情况下，倒影到反射面的距离与物体到反射面的距离是相同的。

（3）倒影与物体各个对应点在同一条垂直于水平的直线上。

（4）在画面中倒影能产生形象的重复，从而与物体相呼应以增加画面的艺术感染力。

（5）要突出主体物，倒影只是起到衬托的作用。

十、空气透视

空气透视是人们通过空气介质（水蒸气、尘埃、烟雾等漂浮物）观察景物时感受空间深度的现象，是表达动画场景空间感、深度感的重要因素，这种现象的形成是空气介质对不同波长光线吸收、反射、扩散的结果。它的规律主要体现在以下几个方面。

（1）由于景物距离视点位置的远近不同，近处的景物比较暗，远处的景物比较亮。

（2）近处景物的明暗反差大，远处景物的明暗反差小，正如宋代郭熙曾经讲过的"平远之意冲融而缥缥缈缈"。

（3）近处景物的轮廓清晰度高，远处景物的轮廓比较模糊。当把画面处理得有较强的空气透视效果以增强其深远感时，远处景物的清晰度就会明显降低。正如古人在《山水诀》中所讲的"远景烟笼，深岩云锁"。

（4）近处景物的造型细节比较多，远处景物的造型细节比较少。唐代王维在其《山水论》中曾经讲过："丈山尺树，寸马分人，远人无目，远树无枝，远山无石，隐隐如眉，远水无波，高与云齐。"

（5）近处景物的色彩饱和度高，色彩反差强烈；远处景物的色彩饱和度低，色彩反差较弱。正如王维的诗中所讲："江流天地外，山色有无中。"

（6）光线穿过空气中的介质经扩散后，只有光谱中的蓝光受到散射的影响比较小，因而看远山时，都呈现出淡蓝色或蓝绿色。景物距离视点越近，色彩扩散越不明显，色彩越接近景物本来的颜色；景物距离视点越远，色彩扩散越明显，景物色彩越偏向淡蓝色。晨雾和暮霭可以加强空气透视的效果。图7-63所示是日本动画片《幽灵公主》中的场景。

图7-63　空气透视图，选自日本动画片《幽灵公主》

在动画场景的设计过程中，可以依据空气透视的规律，充分利用色彩的明暗、浓淡、色相偏移、虚实等来表现

景物的远近关系,强化动画场景的空间深度。光线的方向也影响空气透视的效果,逆光和侧逆光可以获得更为明显的空气透视效果。这两种方向的光还可以照亮空气中的介质。

十一、散点透视

　　散点透视是中国画中的一种透视方法,观察点不是固定在一个地方,也不受视域的限制,而是根据需要,移动立足点进行观察,凡各个不同立足点上所看到的东西,都可组织进自己的画面中,这种透视方法叫作"散点透视",也叫"移动视点"。中国画常采用散点透视的方法,巧妙地将不同空间甚至不同时间的场景结合在同一画面中,使山水画呈现"可居""可行""可游"的境界,中国山水画能够表现"咫尺千里"的辽阔境界,正是运用这种独特的透视法的结果,如宋代张择端的《清明上河图》等。

　　中国绘画的散点透视往往通过多角度、多视点的观察,在人们心目中形成对景物的整体印象。所描绘的场景不是一个孤立视点单一观看瞬间的结果,而是对整个景物的完整认识,往往用心中对景物的理解去补充视觉所不及的"无法看到的"部分,同时配合构图的疏密、虚实,笔墨的深浅、浓淡变化,来处理画面的空间关系。中国绘画的散点透视包含多种透视构图方法,最具代表性的有宋代郭熙总结的"三远透视",即平远法、高远法、深远法。

　　动画场景设计师可以依据自己的创作意图,通过步步看(移动视点)、面面看(变换观察角度),打破焦点透视的视域范围去表现完整的场景,使动画场景所表现的内容更全面、更生动。散点透视可以使画面得到无穷多的景物,根据所要表现内容的需要,完全不受视域的局限,在同一个画面上画出几个不同视域的景物。

　　散点透视是在获得对所描绘景物的综合认识基础上的空间总结,可以对整个场景和其中包容的景物进行取舍、剪裁、变化。设计师可以驾驭动画场景的透视关系,要透视原理为动画创作服务,使创意构思不被透视法则所束缚,这也是动画这门视觉艺术独特的表现力所在。中国传统绘画通常都会将视点定得很高,使绘画者处于居高临下的有利位置来表现全景复杂的情节描写,表现出山水外有山水的美景。图7-64所示为动画片《大闹天宫》中孙悟空去东海找龙王讨要兵器的情节,孙悟空围着镇海神针观察,为了描绘镇海神针的全貌,视点被提高到海底山崖的最顶端,画面上部为平时视角,底部为微俯视的视角,加强了海底山林的气势。

🔴 图7-64 《大闹天宫》中的散点透视设计场景

散点透视的优越性在于不受固定灭点的限制,可以表现焦点透视不便于描绘的题材。如《山水情》中师徒二人登山的场景中用水平线的深远来表现广阔的群山和云海的场景,各个细部统一在山坡和树木之间,符合散点透视的规律,等于画者游玩山水时视点上下任意移动所画的透视图,也能表现建筑物的远近高低关系。如果按焦点透视的规律,就很难画这样的题材了。(见图 7-65)

⬆ 图 7-65　中国经典动画艺术片《山水情》中的场景设计

十二、重叠透视

重叠透视是指前景物体在后景物体之上。把物体部分重叠能让观众产生空间感,这也是动画分层场景制作的原理。当一个物体被重叠在第二个物体之上时,第一个物体看上去就会比第二个物体离我们更近,这一法则能表现任何距离,而且能创造很好的纵深感。在绘制场景时,我们可以把人物或物体部分重叠来创造一定的纵深感。在动画影片《幽灵公主》以背景的反方向移动构成的镜头中,阿西达卡为了躲避邪神的追赶,在森林中疾驰。

镜头中的人物是在原地运动,通过不断后移的景物表现人物的运动。(见图7-66)

图7-66 重叠透视图例,选自日本动画影片《幽灵公主》

总之,在场景设计过程中要充分利用透视原理完善包括角色等元素构成的整体镜头关系,使空间表达更加准确,为整体的场景设计工作奠定基础。

现在动画片中场景透视表现已经不仅仅是为了绘制的准确性和营造真实感了。为了表现出新鲜感和夸张的视觉效果,常常需要对透视法则进行扩展。动画影片的镜头运动特性也使得动画场景透视不能仅仅以静态的角度进行研究。动画片在模拟真实摄影机的推、拉、摇、移及旋转的过程中,场景的透视效果也处于时刻变化的状态,也需要我们对变化中视点的透视效果进行深入的研究和探索,使影片更具视觉冲击力。

思考与练习

1. 以动画场景图为例,要求学生分析这些动画场景的几何透视特性,并绘制几何透视线稿。
2. 在动画场景的设计过程中,针对散点透视与焦点透视对动画场景气氛的影响进行论证分析。
3. 以教室、校园一角、宿舍等为题,绘制场景的透视线稿,包含特定光源条件下的透视阴影,观测的视点、视平线高度由学生自己选择。

第八章 动画场景设计图的制作

学习目标：

了解动画场景设计图的制作流程以及制作方法，了解场景方位图的基本画法。

学习重点：

了解动画场景设计图的绘制流程与方法，掌握场景方位图与场景气氛图的制作能力。

第一节　动画场景的制作

任何一部动画片从设计到完成都是一项系统工程，需要经过许多环节，涉及设计与制作人员的沟通、设计与制作环节的整合、文件管理、任务分配、进度安排等大量的管理工作，所以科学地计划是保证动画设计与制作能顺利进行、保证动画品质的关键。

一、动画场景设计规划

动画场景设计师在仔细阅读剧本的基础上，要对将要完成的场景设计任务制定内容总表，其中包含的内容如下。

（1）总场景：总场景是动画中一个相对完整、独立的场景空间。（见图8-1）

图8-1　日本动画片《龙猫》中的总场景

(2) 全景：全景景别下的场景设计图多为俯视或鸟瞰角度。（见图 8-2）

🞄 图 8-2　日本动画片《龙猫》中的全景

(3) 建筑：建筑的外观设计图包含交通工具的外观设计。（见图 8-3 和图 8-4）

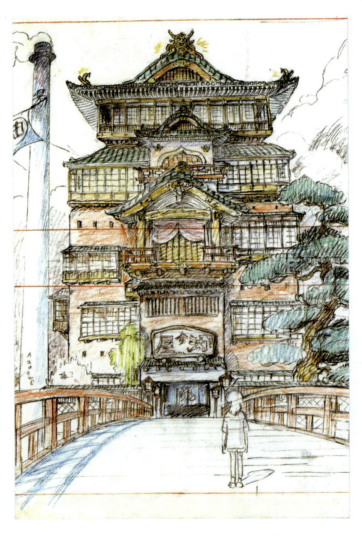

🞄 图 8-3　日本动画片《千与千寻》中的建筑外观设计图

图 8-4　日本动画片《天空之城》中的交通工具设计图

（4）室内：建筑的室内设计图包含交通工具的内部空间设计。（见图8-5）

图 8-5　美国动画片《寻梦环游记》中的室内大厅图

（5）特殊景物：指动画场景内与剧情发展紧密相关的重要景物。（见图8-6）

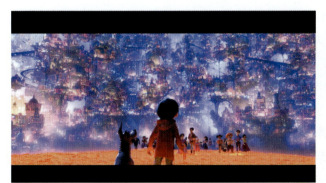

图 8-6　美国动画片《寻梦环游记》中的特殊场景图

（6）动作配合：角色要在动画场景内完成一些重要动作，这些动作需要以场景环境作为支撑；另外一些镜头动作，例如摇的镜头动作，就需要加长的动画场景。这一部分的内容可以由导演、分镜头设计师、原画设计师在提出修改意见时填写。动画的演员调度需要场景设计师预先设计好场景空间造型的不同角度，使得导演对角色的场面调度构想成为可能。如依照角色的活动路线，导演事先画出详细的平面图。（见图8-7）

🔻 图8-7　日本动画片《龙猫》中的场景图

场景设计总表要由导演、分镜头设计师、原画设计师共同审核并提出修改意见,最后形成文件,用于指导动画场景的整个设计与制作流程,同时也是核定工作量、分派任务、安排时间进度、审核验收、文件归档的依据。

二、场景方位结构图的概述

(一)场景方位结构图的定义

方位结构图就是我们经常所说的平面图、立体图、鸟瞰图等。绘制方位结构图的目的就是使所设计场景的内外部结构、方位能够准确明了地表现出来,为镜头设计提供空间上的依据,为剧情展开和镜头调度提供环境支点。方位结构图应该清晰明确,这样场景项目组的创作人员就能够充分了解场景的具体空间形态、结构特点,从而进行场景效果图的绘制。

(二)场景方位结构图的作用

方位结构图在动画影片中的主要作用就是对场面调度进行准确描述,方便让动画师和场景师充分理解角色在场景中的定位和运动轨迹。方位结构图有助于故事情节的连贯。若是空间方位上出现了混乱,不但会使得画面情节显得不连贯,还可能会造成前后几个镜头出现矛盾,使角色莫名其妙地出现空间转换。因此,确定好方位结构图对于动画影片的制作非常重要。

三、场景方位结构图的制作

场景划分出来以后,就要设计、绘制出每一场主场景的方位结构图,设计出主角有效的活动路线和活动空间,确立主角和场景的比例关系和位置关系。方位结构图包括环境方位结构图和室内方位结构图两种类型,主要有

以下作用。

(1) 明确建筑与环境之间的空间关系。

(2) 明确建筑外部和内部的构造、尺度。

(3) 明确室内家具、物品的摆放位置。

(4) 明确角色大致的活动范围和几个主要活动区域,以及角色动作支点、行为路线和方向。

(5) 有利于确定摄像机的方位角度,以及摄像机移动拍摄的路线。用于导演的分镜、分析、故事的表述、场景之间的衔接。还可以让动画协作者之间直观、明确地领会设计师的意图和构思,从而起到项目协调的作用。

以上作用有利于导演、场景设计师头脑中动画空间思维的形成,并可以保证不同镜头中场景结构关系的一致性。对于二维动画效果图往往就是实际动画的背景,在三维动画场景的制作过程中,方位结构图还是指导建模的技术图纸。图8-8所示是《千与千寻》中汤屋的方位结构图,为了能更清楚地说明动画场景空间结构,还绘制了轴测图。(见图8-9和图8-10)

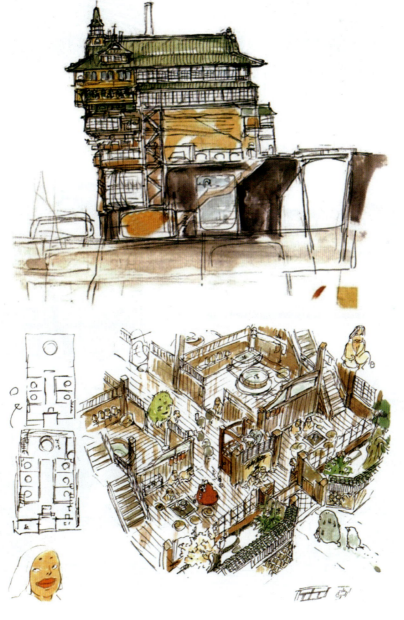

 图8-8 日本动画片《千与千寻》中汤屋内外的方位结构图

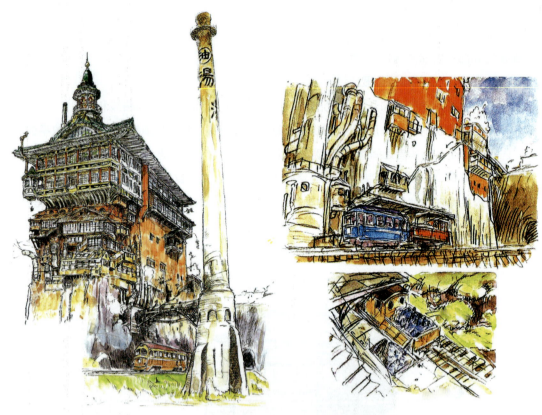

图 8-9　日本动画片《千与千寻》中汤屋外部的方位结构图

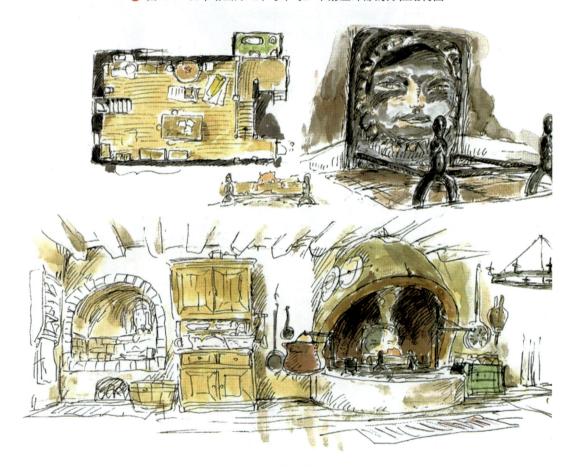

图 8-10　日本动画片《哈尔的移动城堡》中室内的方位结构图

绘制动画场景方位结构图常用的符号如表 8-1～表 8-3 所示（选自《影视动画场景设计》，韩笑著）。

表 8-1 制图中的各种图形

名称	图形	使用方法
标准实线	——	物体的可见轮廓线
粗实线	━━	剖面的轮廓线
细实线	—	尺寸线、剖面阴影线
虚线	- - -	物体不可见轮廓线
曲线	∿∿	窗帘等软体物
	～	不规则断裂线
折断线	⌇	长距离省略线
点画线	— · —	中轴线

表 8-2 制图中的特定物体（一）

名称	图形
铁栅栏	—○—○—○—○—
墙垛	—□—□—□—
木栅栏	▮▮▮▮▮▮▮▮
铁丝网	⋎⋎⋎⋎⋎⋎⋎
柱子	○ □
树木	（图示）
山坡	（图示）
床	⊠
沙发	（图示）

使用制图符号，就可以按照比例完成一个场的平面图与立体图。平面图主要用来确定场景的方位，以及建筑物的基本型；立体图主要用来确定场景的造型形式。（见图 8-11）

（二）鸟瞰图

鸟瞰图是一种立体示意的辅助图，在一个画面上展现场景三个以上的复杂结构，可以帮助我们了解结构复杂的场景空间，以及场景中各建筑分布的方位。

鸟瞰图具体分为两种：一种是透视鸟瞰图，即具有一定透视效果的三维立体图片；另一种是无透视鸟瞰图，就是以 45°轴线直接作出带有立体感的鸟瞰图。

1．透视鸟瞰图

可以任意确定结构线的灭点，画出有一定透视效果的鸟瞰图，但并不是遵循严格的透视。在日本动画片《阿基拉》的开篇中，原子弹爆炸摧毁了整个东京，经过重建，对东京以顶摄的角度展开叙事。（见图 8-12）

表 8-3　制图中的特定物体（二）

名　称	图　形
单面墙	
双面墙	
单扇门、双扇门	
转门	
窗	
台阶（箭头表示升高的方向）	
坡	
楼梯	

图 8-11　建筑的平面图与立体图

图 8-12　日本动画片《阿基拉》中的透视鸟瞰场景图

2．无透视鸟瞰图

根据平面图直接以 45°水平斜线画出鸟瞰图。（见图 8-13）

四、场景方位结构图的应用

在方位结构图绘制出来以后，场景设计人员就要在此基础上推导出透视图进行草图绘制，最后完善成标准的透视图。在这一过程中，设计师要考虑透视是平行透视还是成角透视，并准确表现透视关系，还要明确事物与人物的比例尺度关系和空间距离，以及光线、色彩等方面的因素。

第八章　动画场景设计图的制作

在进行动画电影场景设计时，绘制场景之前要对场景的内部结构进行详细的规划。设计者首先要明确的是动画电影的场景是一个具有多重角度、立体的、全方位的、完整的空间概念。在设计时要全面考虑各种因素，注意不同角度和细节的合理性、统一性和完整性，例如日本动画片《龙猫》中的场景设计。（见图8-14）

❂ 图8-13　日本动画片《恶童》中的鸟瞰图

❂ 图8-14　日本动画片《龙猫》中的场景设计

193

五、场景气氛图

（一）场景气氛图的概念

气氛图是根据一个场景的主要镜头角度而绘制成的设计图。它是美术师经过研究剧本后，领会导演创作意图，并分析完成影片中的主要人物，深入生活收集资料，并且初步审看了外景，以及和导演、摄影师等主要创作人员进行初步交流创作意图之后，依照每场戏的规定情景，参考电影艺术并结合技术处理手法而设计成的典型环境的形象画面。

（二）场景气氛图的作用

由气氛图的定义可知，气氛图是草图，与绘画作品不同，它是为介绍场景而画的。气氛图应当是电影化了的画面，并具备一般绘画的技法和表现力。有时可以在气氛图上画人物，有时也可以不画人物。

为了使构思与拍摄的电影画面相一致，气氛图应当严格地按照电影镜头特性去画，也就是用电影画面透视画法去画才更具有实用性，这也是电影画面、气氛图与连环画的不同点，是电影美术设计中特有的要求。

气氛图必须严格地按照平面图的结构、位置去相应地表现其立体效果。层次、位置、比例、结构甚至主要道具都要符合透视要求。当然，气氛图还是以绘画性为主要属性，如构图、色彩、比例、气氛、基调等都应具备。（见图 8-15 和图 8-16）

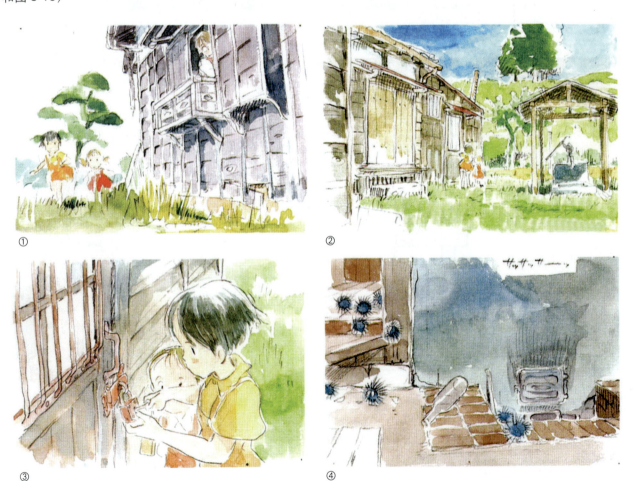

🔻 图 8-15　日本动画片《龙猫》中的场景气氛图（一）

⑤

图 8-15（续）

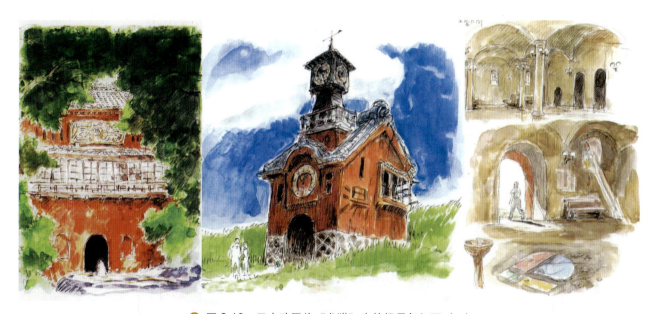

图 8-16　日本动画片《龙猫》中的场景气氛图（二）

第二节　动画场景的设计与制作流程

　　动画场景的设计与制作是影视动画创作过程中的一个重要组成部分。场景在整个动画片中起到支撑作用，主要配合角色的表演。虽然场景也具有一定的表演性，但大部分场景的表演性质是辅助的、次要的。设计场景时应该考虑到角色将来出现的位置以及运动状态，尽管分镜头剧本已经基本把角色与场景之间的关系表现出来，但

是场景草图还是应该充分考虑角色的运动,并应进行重复的修改与完善。

动画场景的设计与制作流程大致有三部分,分别是美术设计、绘制镜头背景设计稿、制作镜头背景。

一、美术设计

(1)"剧本"是影视片创作的基础,同样也是动画片创作的基础。动画片的制作环节是从分析剧本开始的。剧本提供了动画片故事、人物、场景和具体的细节等基本要素。剧本完成后,美术设计根据导演和剧本的要求,设计和确立美术风格,设计人物造型,设计和确立主场景,并明确要设计的主场景是一个还是多个,以及它们在总平面图上的位置。(见图 8-17)

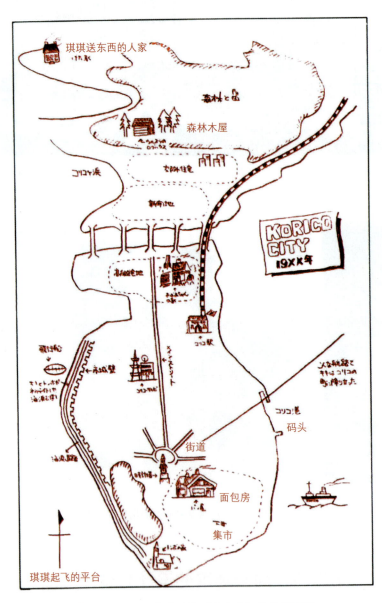

● 图 8-17 日本动画片《小魔女》的总平面图

(2)美术设计人员依据剧本和导演的要求,设计、绘制出每一个场景的平面图,设计出人物活动的空间和行动路线。在对主场景的设计过程中,美术设计人员要做好与导演的沟通工作,及时了解导演对故事场景的要求和追求的艺术境界,然后确定主场景的设计图以及它的色彩样稿,它们直接关系到整部动画片的整体视觉效果和艺

术风格的确立。场景设计是整个动画片中景物和环境的来源，比较严谨的主场景设计包括平面图、结构分析图、色彩气氛图等。

（3）依据平面图推导出主场景的三视图，也就是结构分析图。在结构分析图中，要明确主场景的空间结构关系，同时明确内景、外景与人物的比例关系和空间距离，把握透视关系。图 8-18 为日本动画场景从平面图和用平面图推导出的立面以及三视图。

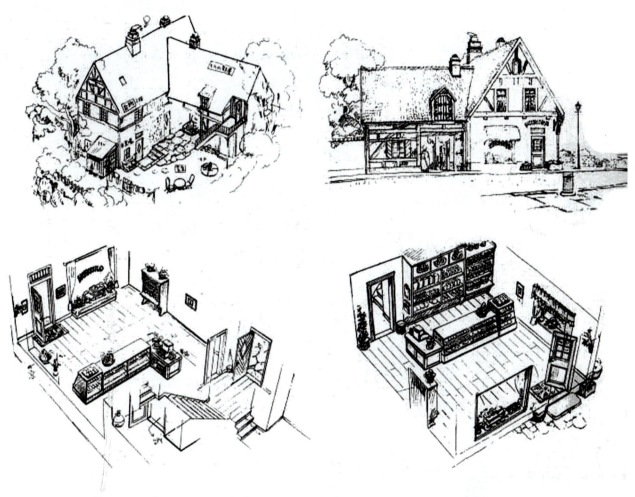

🔺 图 8-18　日本动画片《小魔女》中主场景面包房的内外结构图

（4）在结构分析图中，相关细节的设计要到位，并且一定要把握好尺度的关系，要有大小的概念，例如把握好室内各种器物之间的比例关系等。所有的这些信息要在结构分析图上标明，方便以后场景的制作。（见图 8-19）

最后，美术设计人员还要对主场景进行色彩指定，形成色彩气氛图。主场景的色彩气氛图一旦确定下来，也就意味着整部动画片色彩风格的确立。每一处次场景都要遵循主场景的色彩风格来绘制。（见图 8-20）

（5）以室内景和有关建筑、城市为主的主场景要着重考虑透视是平行透视还是成角透视。自然景色要注意山石的结构以及花草、树木的品种是否与剧作要求的季节、地区相符。（见图 8-21 和图 8-22）

（6）考虑机位角度、画面构图以及视平线的位置，准确绘制各种关系的透视草图。

（7）依据与本片、本场景相关的具体资料，开始将草图绘制成标准的三视图。

（8）动画场景设计举例。（见图 8-23）

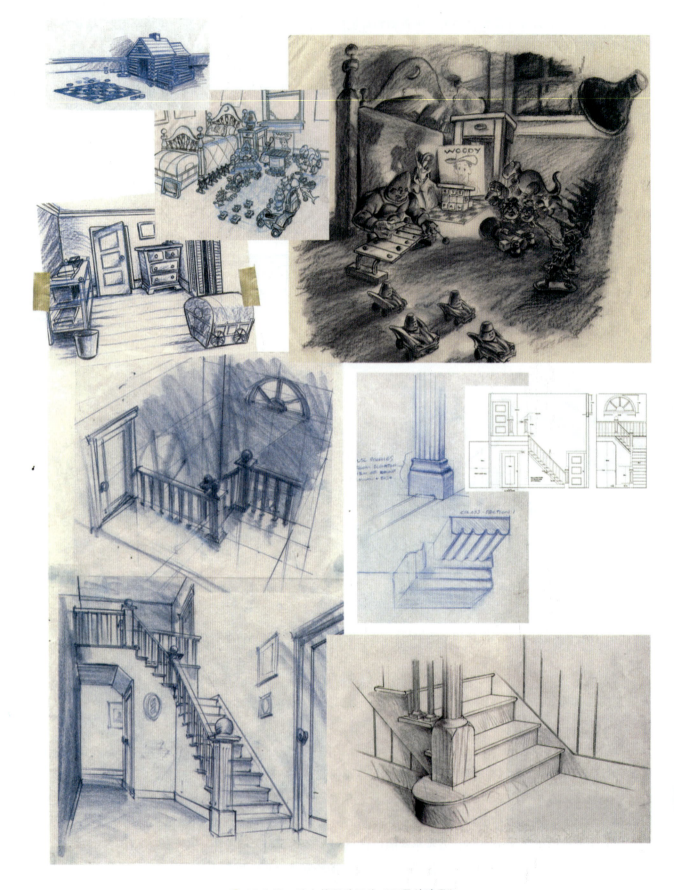

图 8-19　选自美国动画片《玩具总动员》

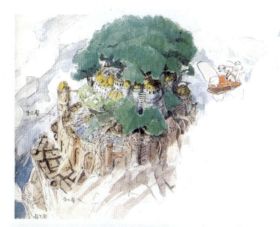
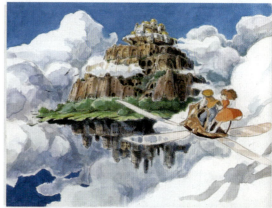

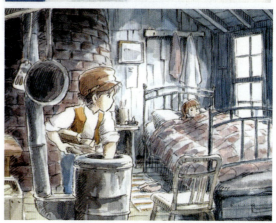

图 8-20　日本动画片《天空之城》中的色彩气氛图

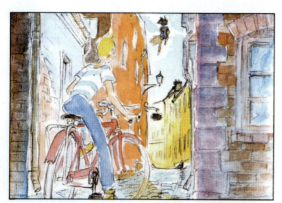

图 8-21　日本动画片《小魔女》中的城市场景透视图

◆ 图 8-22　美国动画片《冰雪奇缘》中被冰封的场景图

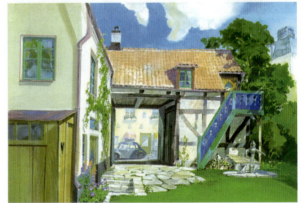

◆ 图 8-23　日本动画片《千与千寻》中的场景设计

二、绘制场景的具体流程

（一）绘制场景设计稿

在动画创作的前期，动画的分镜头台本绘制完成后，美术设计人员就要将分镜头画面细化，绘制出设计稿。设计稿可分为镜头场景设计稿和前景运动路线图。在传统二维动画中，场景的画稿往往放在角色画稿的下面，所以人们习惯性地将绘有角色的场景称为"背景"。

镜头场景设计稿决定了镜头的空间范围、镜头的角度、画面的透视关系，是场景师绘制镜头背景的施工设计图，同时也是展开角色动作设计、安排角色活动范围和运动透视的重要依据。绘制镜头场景设计稿的关键是准确地把握画面的空间范围和透视关系，这样才能正确地反映出镜头的角度，一系列美轮美奂的画面才能出现。

镜头场景设计稿一般用铅笔绘制成素描稿或单线白描稿，上面要标有相应的信息。这些信息包括艺术信息（如光线、材质、阴影、模糊部分）和技术指导（背景轮廓界限、对位线、连景、借用、技术注释）。

光线：要标明光线的方向，还要标明光线的类型，比如是白天的光线还是晚上的光线，是室内光还是室外光等。

材质：标出物体的类型，比如是木质还是金属质的箱子，是泥土路还是柏油路等。

阴影：用斜线标出阴影的位置。

模糊部分：标记好景深之外的画面，相应地进行模糊处理。

背景轮廓界限：用黑色线条标示出背景轮廓界限。

对位线：对位线是用于标明背景中景物与景物或景物与角色之间位置的对位关系的一条或多条位置线。

连景：镜头与镜头之间的背景具有连贯性时，要用文字标出，以保证画面的流畅统一。

借用：当镜头与镜头之间的背景可以相互使用时，要用文字标出，这样可以减少工作量，提高制作效率。

技术注释：标记好镜头的编号、背景的编号、规格大小等，以方便其他制作人员进行检索参考。（见图 8-24 和图 8-25）

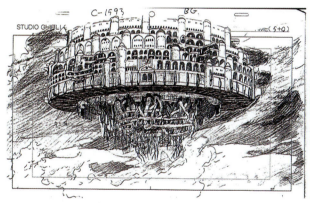
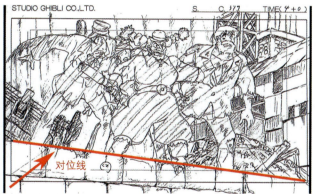

图 8-24　日本动画片《天空之城》中的镜头背景设计稿

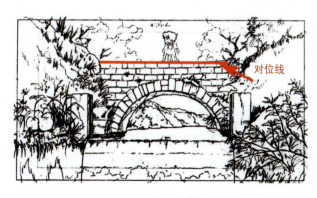

图 8-25　日本动画片《龙猫》中的镜头背景设计稿

前景运动路线图给出了画面拍摄的范围和镜头的运动技巧，包括镜头的推、拉、摇、移等，还给出了角色的关键动作、起始位置和运动轨迹，同样也要对信息进行标明。原画师就是根据前景运动路线图，对角色的动作进行具体的设计。（见图 8-26）

图 8-26　前景运动路线图

（二）制作镜头场景

设计稿在动画制作中起着承上启下的作用，设计稿绘制完成后，标志着动画片场景的设计工作已经结束，场景的制作由此展开。对于二维动画而言，场景师将按照镜头场景设计稿的要求，一个镜头一个镜头地逐步绘制背景。绘制好的背景经过上色、校色，就可以同动画角色进行合成、拍摄，从而完成一部二维动画片的制作。下面是场景设计图的绘制方法。

首先绘制素描草图，这是场景结构的蓝图，然后描绘出素描层次，接着就是描绘光影效果，画出哪儿是亮的地方，哪儿是暗的地方，因为要准确指出光源，所以光线的设计增加了图层的复杂性。草图的色调显示出它的亮度和对比度。这些不同图层的综合，决定了场景的情绪气氛。（见图 8-27 和图 8-28）

主场景要从多角度进行绘制，一般需要绘制平面图、鸟瞰图，以及设计角色的行动空间与行动路线等。（见图 8-29）

（三）分层处理

图 8-30 和图 8-31 所示是《狮子王》中的场景图，是将前景、中景、后景和背景等若干景次分别按照预先设定的比例绘制在不同的图层上，然后在动画制作的时候依次叠加在一起，就可以在镜头里依次做推近和拉远的效果，制作中各景次之间依次出画或入画，通过运动速度的不同、虚实变化的不同、大小比例的不同，从而模拟出镜头推拉移动的视觉效果。

（四）色彩基调、光影及空间形态的处理

考虑光源方向、角度，并依据要求，将三视图绘制成带光影的素描稿或白描稿，在白描稿上标注光源方向，注明时间是日景还是夜景。

第八章 动画场景设计图的制作

图 8-27 美国动画片《勇敢传说》中女巫的小屋场景设计稿

图 8-28 美国动画片《勇敢传说》中的场景设计稿

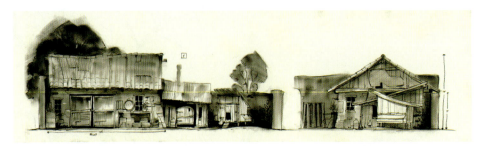
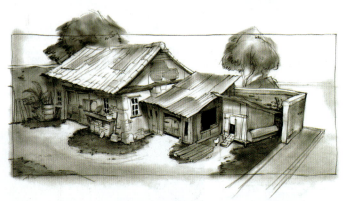

 图 8-29 美国动画片《寻梦环游记》中的场景设计稿

 图 8-30 美国动画片《狮子王》中的分层场景图（一）

图 8-31 美国动画片《狮子王》中的分层场景图（二）

1．色彩基调

动画电影中的场景设计一般都是由电影的设计师们决定其所有元素的色彩，这使得动画影片相比其他类型影片具有更丰富的色彩和更加主观的创造性。冷暖、明暗、鲜灰是色彩学的基本概念。对于电影而言，色彩基调的确定与整部电影的故事类型有密切的联系。例如，以饱和度高的暖色调作为主基调的画面会给观众以温暖、光明、温馨之感，冷暖平衡的色调会营造出平和沉静之感，色彩对比强烈的画面会让观众产生振奋和激动的感觉，而以冷色和暗色为主基调的画面适合用来营造沉静和严峻的气氛。色彩的运用对于整部电影的气氛烘托起着决定性作用；影片基调的变换也一定预示着电影情节的峰回路转，起到提前给观众以预示的作用，不会有突兀之感。因此，动画设计师一定要善于运用色彩来确定场景基调，渲染气氛，用色调的变换来铺陈和烘托剧情。

色调对影片的剧情展开起到了助推作用，使观众还未看到角色表演前，就把观众带入观影的气氛中。由此可见，色调对于影片的重要性，不但对剧情具有助推作用，更重要的是奠定了整部电影的风格。（见图 8-32）

图 8-32　爱尔兰动画片《凯尔经的秘密》中的色调概念场景图

2．光影

光影是除色彩之外的又一个重要的表现手法。场景设计师会根据故事的走向,引入自然光、火光、室内光等多种光源效果,来凸显环境所营造的气氛。

当影片中场景光线明亮时,能让观众产生正义、幸福的心理体验。然而,当观众看到阴暗、潮湿的环境时,自然会产生恐惧、邪恶甚至是厌恶的情绪。因此,动画场景的设计制作人员对影片中正义和邪恶两方采用不同的光影就能让观众产生强烈的善恶区分,更有利于人物的塑造和故事情节的发展。(见图 8-33)

图 8-33　美国三维动画片《功夫熊猫 2》中的光影场景图

3. 空间形态

空间是由形与形之间所包围的空气形成虚的"形"。如果与实体的形态比较,很难明确地界定这种"形"的形态。空间是相对于实体形态的虚形,尽管它是摸不着、抓不到的,但作为一个形,它在视觉上是可以肯定的。在动画影片中,三维空间最终都必须表现在二维平面上,这是所有的立体空间与平面绘画表现所具有的先天矛盾。纵向多层次空间结构是纵深方向的多层次场景,主要为适应推拉移动镜头的需要。横向排列空间结构是由若干并列空间相连接、排列而形成的直线形或曲线形的组合。镜头沿着线形轨迹移动形成摇移运动效果。垂直组合空间结构是多层的、上下若干空间相连的空间组合。综合式组合空间结构是一种最复杂的组合形式,兼有纵深、横向以及连接上下的综合式组合。它可以最大限度地实现丰富的场面调度,完成角色动作。(见图8-34)

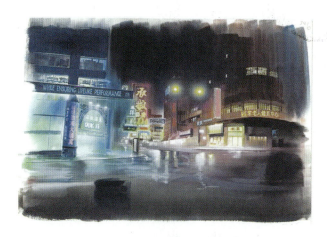

✥ 图 8-34　日本动画片《攻壳机动队》中的空间结构表现

对于三维动画而言,场景师将根据镜头背景设计稿,为场景构建模型、添加材质、贴图、灯光等,最后渲染输出图像,然后再同动画角色进行合成,从而完成一部三维动画片的制作。(见图8-35)

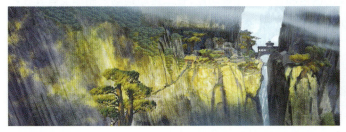

✥ 图 8-35　美国三维动画片《功夫熊猫2》中的场景图

图 8-35（续）

第三节　应用动画场景设计软件

数码技术的飞速发展对场景设计而言，无论是创作工具还是创作方法上都有了较大的改变和突破。基于数码设计的场景设计，它的创作也一改往常全手工的形式，通过围绕计算机为核心的数字化创作，可以高效率地完成整个设计制作过程。

一、常用的动画场景设计软件

随着计算机图形图像技术、数字视频技术、三维动画技术、虚拟现实技术、网络信息技术、多媒体技术近30年的不断发展，动画设计领域正发生着深刻的变化。人类的信息空间、视觉空间得到了极大的拓展。传统动画场景设计图采用手绘的方式，在绘制之前往往要首先制作场景的透视图，过程烦琐、周期漫长、难以修改，室内或建筑的空间体量关系、表面的材质肌理也难以表达。针对传统场景设计图绘制手段的不足，计算机三维动画制作软件创作三维动画场景比传统二维场景视觉感更加强烈，其精确性、真实性和无限的可操作性是传统二维手绘无法比拟的。

对于写实风格的场景设计可以在初期使用Photoshop等软件绘制完成，然后通过三维图形软件3ds Max、Maya、Cinema 4D等来实现场景的三维渲染效果，并且把三维渲染的序列图像在合成软件中进行一系列的有机控制和调整，图像的制作和合成软件目前市面上主流的有NUKE、After Effects等，这些软件的操作比较人性化，功能强大且各有特色，可以满足不同场景合成的需要。

二、Photoshop在动画场景制作中的应用

Photoshop以其强大的图像编辑、图像合成、校色调色和特效制作等功能，在二维动画场景制作上有其独特的优势。在场景制作的具体操作环节上，巧用Photoshop工具可以达到事半功倍的效果。

1．场景草图的绘制

动画场景的创作来源于生活，实地考察采风会得到很多的图片素材，为了能更快地创作出场景草图，可以将素材图片在Photoshop中进行风格化（查找边缘）处理，提取图片中有用元素的粗线条，这样可以为以后的草图绘制提供基础模板，大大节约制作时间。由于现在数码相机的集成拍摄软件较多，可以在拍摄时就采用"线条"

拍摄模式。随后可以在粗线条模板上进行场景创作。由于粗线条模板和真实场景是一致的，需要根据影片整体风格进行描线处理，描线时可以在模板上进行必要的修改，比如写实风格、卡通风格等。在描线时往往需要表现出场景的景深和透视关系，可以灵活使用 Photoshop 的标尺功能，以方便透视效果的描绘。此外，描线时需注意线条的闭合，方便后期上色。

2．Photoshop 笔刷的使用

场景绘制的上色环节是场景制作的重要环节，在线稿基础上着色，使场景具有色彩感。实际工作中，往往平涂片和平涂渐变片很少，大多数影片为了更强的视觉效果，采用写实风格或各种艺术风格（如水彩风格、水墨风格等），因此上色时需要灵活使用笔刷。在 Photoshop 软件中，默认自带的大涂抹炭笔、平头湿水彩笔，配合使用湿边效果，调整笔刷的圆度和角度，即可进行水彩风格场景的绘制。在绘制写实风格场景时，往往自带的笔刷不能满足需要，此时，可以在软件中"定义画笔预设"，通常用在对写实风格场景的细节刻画上。

3．场景贴图

有时场景中的部分物体不需要仔细绘制时，可以使用场景贴图。如场景中有根木头，假设场景为卡通风格，此时，如果使用单一色彩平涂就不能满足物体的表现，但是细致的绘制又容易使物体和整个场景风格不匹配。这种情况使用场景贴图就能很好地解决。首先选择木头表皮纹理素材，在 Photoshop 中调整色调和场景风格大致相同，然后使用"自由变换"工具将贴图变换和物体重叠为止，必要时需要进行部分裁剪和细微的绘制。

4．透明效果及光线阴影处理

在动画场景中，半透明效果会有一定的纵深感和层次感，在 Photoshop 软件中，可以直接创建白色到透明的渐变，也可以使用添加图层蒙版的方式，对图层蒙版应用黑白渐变。二维场景中的光线阴影可以在影视后期编辑软件中进行处理。如果对影片要求不高，光线阴影通常会在场景绘制时直接加上，将图层模式设置为"正片叠底"是比较简便的产生阴影的方式。当然这种处理只能用于场景中光线方位不变的情况下。

三、三维动画场景的制作

（一）三维动画建模

在动画场景制作领域中，三维动画软件不仅可以还原逼真的三维场景，生成栩栩如生的空间景物，还可以创建只有在计算机中才能存在的奇幻世界，极大地拓展了人类的视觉空间。（见图 8-36）

建造模型的方式方法有很多种，但随着数字技术的不断发展和沉淀，现在市面上主流三维动画软件基本都以多边形建模方法为首选，并且我们现在看到的所有三维建造的场景其模型绝大部分是由多边形建模来实现的。除了多边形建模之外，也有一些动画工作室采用 NURBS 建模，但这个只是很小众的部分，建造模型主流还是以多边形建模为主。

下面就对这两种建模方法进行介绍。

1．多边形建模

多边形建模方式是动画、游戏制作领域使用得最为频繁的建模方式，它包含了 Vertex（节点）、Edge（边界）、

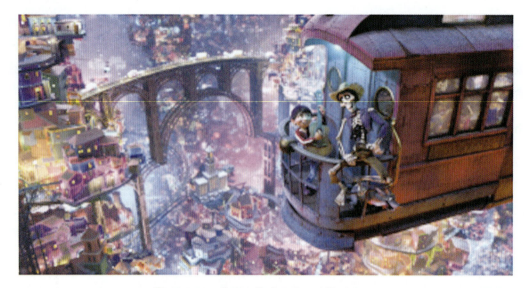

图 8-36　美国三维动画片《寻梦环游记》

Border（边界环）、Polygon（多边形面）、Element（元素）5 种子对象模式，通过使用足够的细节，可以创建任何复杂的表面。其中有些类型的模型更适合用多边形方法进行建模。多边形从技术角度来讲比较容易掌握，在创建复杂表面时，细节部分可以任意加线，在结构穿插关系很复杂的模型中都能体现出它的优势。

多边形建模从早期主要用于游戏，到现在被广泛应用到各种媒体平台，多边形建模已经成为现在 CG 行业中建模方式的一种行业标准。例如动画场景中的建筑模型多采用多边形建模方式。（见图 8-37）

图 8-37　多边形建模创建的场景

2．NURBS 建模

NURBS 建模也称为曲面建模，NURBS 是 Non-Uniform Rational B-Splines 的缩写，是"非统一均分有理 B 样条"的意思。

简单地说，NURBS 就是专门做曲面物体的一种造型方法。NURBS 造型总是由曲线和曲面来定义,所以要在 NURBS 表面生成一条有棱角的边是较困难的。就是因为这一特点,我们可以用它做出各种复杂的曲面造型和表现特殊的效果,如人的皮肤、面貌或流线型的跑车等。（见图 8-38）

图 8-38　NURBS 建模创建的场景

（二）材质与贴图

三维动画中的材质与贴图主要用于描述对象表面的物质状态,构造真实世界中自然物质表面的视觉表象。不同材质与贴图的视觉特征能给人带来复杂的心理感受,因此材质与贴图是获得客观事物真实感受的最有效手段。图 8-39 所示是材质与贴图的编辑效果。

图 8-39　材质与贴图的编辑效果

在三维动画制作软件中,材质与贴图还是减少建模复杂程度的有效手段之一,一些造型细部如表面的线饰、凹槽、浅浮雕效果等,完全可以通过编辑材质与贴图实现。

材质与贴图的编辑过程主要是在材质编辑器中进行的,贴图与材质的创建与编辑方式有着较大的区别。材质可以被直接指定到场景中的对象上,而且材质具有很多控制参数,其可设计性与可编辑性很强,通过灵活的编辑过程可以模拟真实世界中大多数的材质效果。

贴图实质上是一幅图像,既可以通过扫描照片或数码摄像的方式从真实世界中获取,也可以由计算机中的图

像编辑程序创建,然后将这幅图像作为一张幻灯片,依据指定的投影方向直接投射到对象的表面。其特点是比较接近于真实世界中的物质表象,但是其可控参数项目比材质少很多。并且贴图只有依附于材质之上,作为材质的有机组成部分时,才能被指定到场景中的对象上。

(三)场景灯光

全局光照(也可被称为 GI)是一个三维动画专业术语。其实全局光照简而言之就是模拟真实世界中的光照效果,以最终达到照片质量级的渲染输出效果。传统的渲染引擎只计算光源直射的光效果,忽略场景中的环境光线反射,而环境光线反射恰恰是场景光效处理的关键。一个 GI 系统必须考虑的基本光属性是光的反射,当光线照射到对象的表面时,部分光线被对象表面吸收,其他的则反射到环境中并对场景照明有所贡献。光在对象之间可能会反射不止一次,并可能会呈现它所反射面的颜色。光在对象表面之间反射,每次反射都损失一些能量,几次反射后,光的效果已经小到可以忽略不计。光接触到一个有颜色的对象表面时,会带上一些该表面的颜色,这就是色彩溢出。

(四)三维特效

在三维动画制作软件中,还提供一些三维特效制作工具,可以创建体积光、体积雾、运动模糊、镜头特效、景深虚化、粒子雨雪、水、火等效果。(见图 8-40 和图 8-41)

图 8-40　烟火效果

图 8-41　体积雾效果

（五）渲染器

随着数字技术的不断发展，视觉呈现的要求变得越来越苛刻，渲染市场细分等级划分日益清晰，几乎每个3D制作软件都会随软件附带一个内建的渲染器，虽然每个渲染器在设计之初都是为了几乎在所有的情况下使用，但是因为渲染技术的复杂，每个渲染器仍然拥有各自独特的长处。对于从业者来说，了解目前的3D渲染器的分类和特点，掌握一两种3D渲染器还是非常有必要的，这样当在渲染中面对各种各样的需求时，将会知道如何选择。下面介绍使用频率较高的两款渲染器VRay和Arnold。

VRay可能是独立渲染器的开创者（见图8-42）。它被用于工业设计、建筑渲染、动画渲染、特效渲染等多个方面。VRay的成功取决于两方面：一方面它的能力十分强大，可以用它来制作各种项目，同时它的使用也相对简便，一个人也能足以应对各种工作流程，做出效果绚丽的作品，而不像有些专业渲染软件需要一个成熟的团队共同工作。

Arnold是目前市面上功能比较强大的渲染器，可以制作出非常精美的效果。（见图8-43）

图8-42　VRay的渲染效果

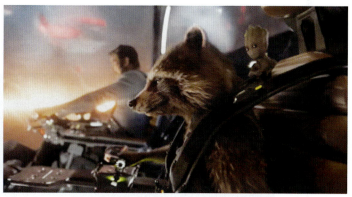

图8-43　Arnold的渲染效果

（六）三维动画场景的制作流程

1. 实物建模

在三维软件中进行多边形建模，创建出具有20世纪80年代特色的冬天阳光照射下的场景建筑及道具的外形。土块的模型采用了粒子特效来表现。为了表达地面场景的真实感和厚重感，全部使用了多边形来搭建，场景的空间构建通过前景老旧的门和中景的自行车、打气筒以及后景的树木高墙、远处的烟囱和天空来表现。（见图8-44）

2. 灯光布局

在完成了场景整体的模型制作和细节处理之后，设置合理的灯光位置以及对灯光的类型、颜色、强弱进行调整，并且通过不断的试验来得到最佳的灯光布局。灯光和材质的前后次序没有严格的界定，笔者认为场景大部分模型构建完成之后即可布置灯光，灯光以能够照亮场景并能得到一个大致的灯光效果即可，较简单且行之有效的

布光手段是采用三角布光。

图 8-44 三维建模

图 8-45 所示为场景的灯光布置,左上角为作为主光源的太阳光,其他灯为辅助灯光。

图 8-45 场景灯光布置

图 8-46 所示为场景布置灯光之后渲染的效果。

3．材质和贴图模拟

通过调整物体表面的颜色、光照的强度和反射率以及纹理来赋予物体自身的材质。对于某些物体而言,仅仅靠自身的材质无法完整地呈现出理想的效果,于是针对这些物体进行贴图的绘制,以增加其真实性。图 8-47 所示为场景添加材质后的渲染效果。

图 8-46 布置灯光之后渲染的效果

图 8-47 场景添加材质后的渲染效果

4．摄像机设置

在一系列的场景设计完成后,依据设计场景的构图在适当的位置摆放摄像机并且调整摄像机的拍摄角度和参数。然后进行简单的摄像机路径动画设置,以呈现整体的三维场景。摄像机和材质灯光在实际操作中一般没有先后次序之分。图 8-48 所示为场景摆放摄像机。

5．制作动画

在场景中创建完所有对象并且对渲染结果较为满意后,依次对场景中相关的物体设置动画。三维动画的优势就在于几乎所有的物体都能进行关键帧的记录。

动画场景设计教程

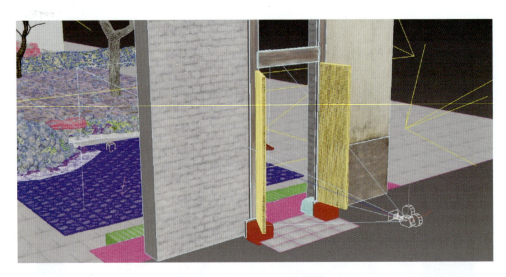

图 8-48　为场景摆放摄像机

思考与练习

1. 观看一部动画片，临摹出其中的一个场景，然后尝试进行场景方位结构图的还原制作。

2. 自己尝试绘制三幅场景气氛图草稿、选出其中一幅，深入绘制成完整的场景气氛图，并配以说明。

3. 以小组或班级为单位，设计一个故事，并设计一系列的场景。创作时要尽量保持小组或班级内的画面风格统一。

第九章
经典动画场景欣赏

经典动画场景欣赏如图 9-1～图 9-20 所示。

图 9-1　城市场景

图 9-2　场景图（一）

第九章 经典动画场景欣赏

图 9-3 场景图（二）

图9-4 场景图(三)

第九章 经典动画场景欣赏

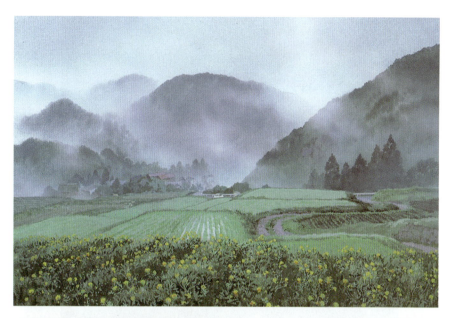

图 9-5 乡村场景图

图 9-6 场景图(四)

图 9-7 场景图（五）

图 9-8 场景图（六）

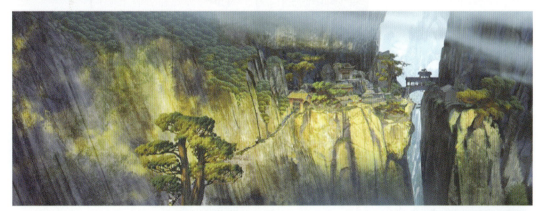

图 9-9 场景图（七）

图 9-10 场景草图（一）

图 9-11 场景草图（二）

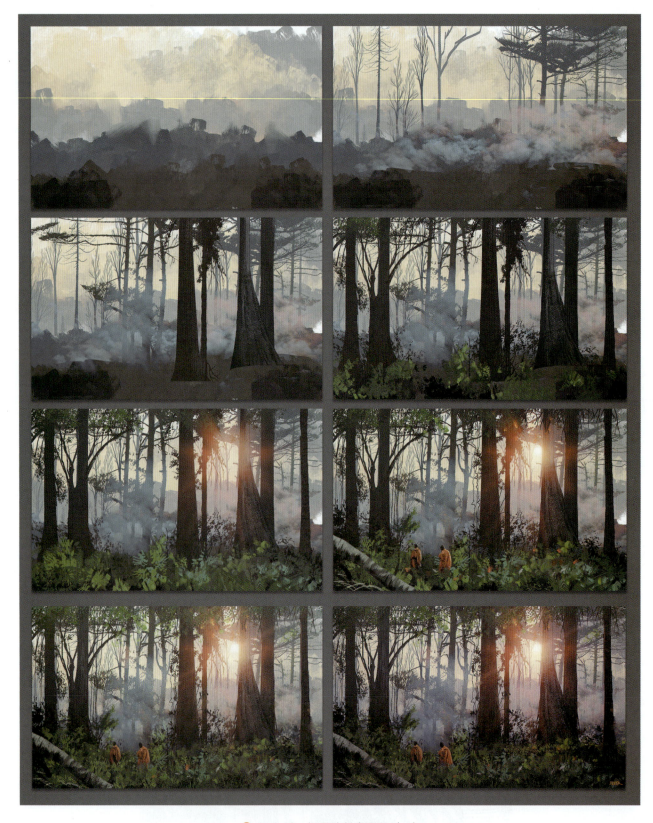

图 9-12　场景绘制步骤图（一）

第九章 经典动画场景欣赏

图 9-13 场景绘制步骤图（二）

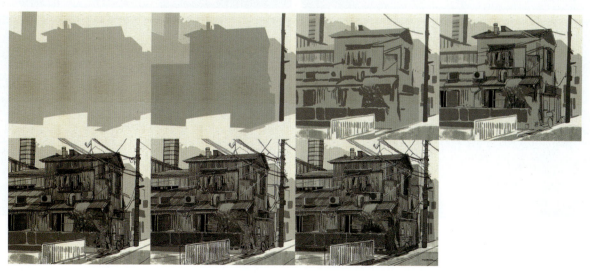

图 9-14 场景绘制步骤图（三）

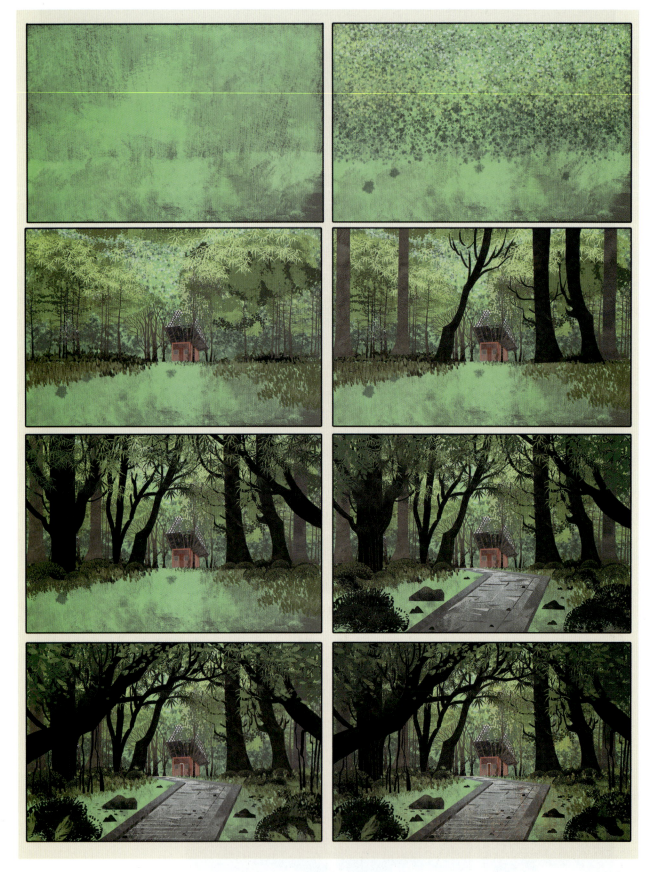

图 9-15 场景绘制步骤图（四）

第九章 经典动画场景欣赏

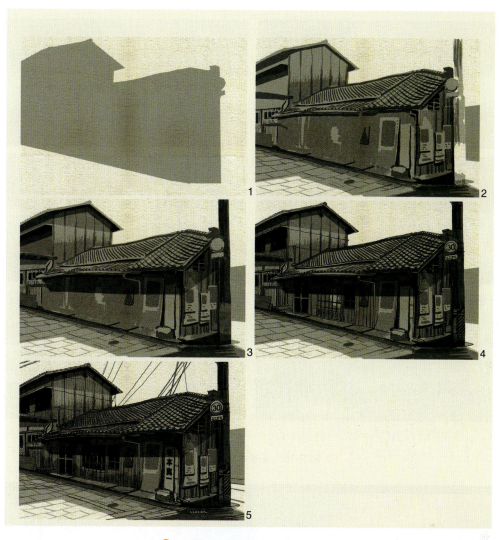

图 9-16 场景绘制步骤图（五）

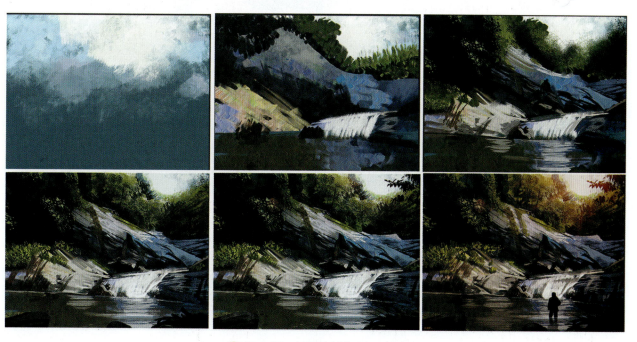

图 9-17 场景绘制步骤图（六）

231

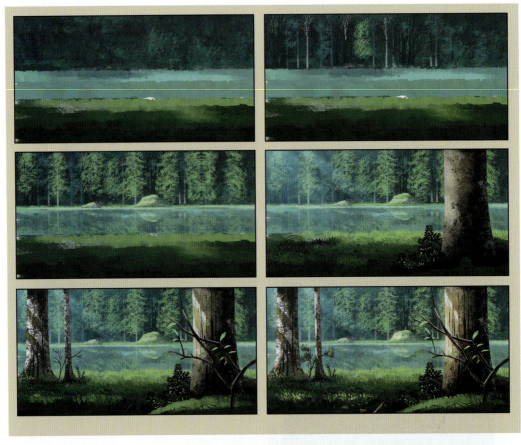

图 9-18 场景绘制步骤图（七）

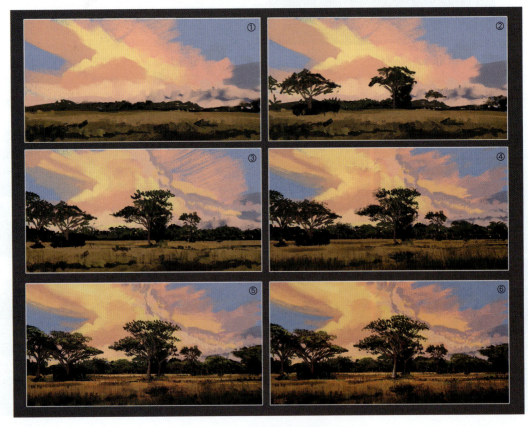

图 9-19 场景绘制步骤图（八）

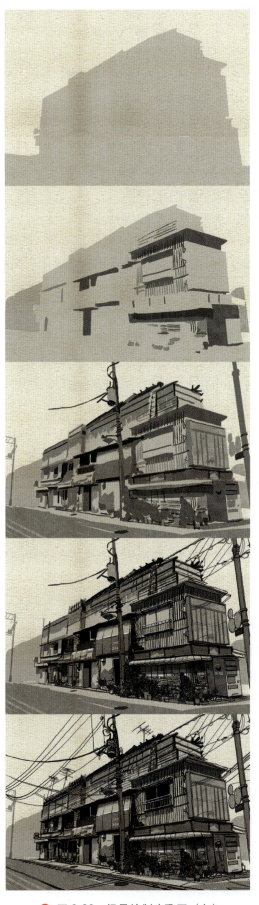

⛨ 图 9-20　场景绘制步骤图（九）

参 考 文 献

[1] 赵前,何嵘.动画片场景设计与镜头运用[M].北京：中国人民大学出版社，2009.

[2] 韩笑.影视动画场景设计[M].北京：海洋出版社，2005.

[3] 吕锋,葛文彬,吕美.动画片场景设计[M].北京：中国石化出版社，2017.

[4] 李铁,张海力.动画场景设计[M].北京：清华大学出版社，2007.

[5] 孙立军.影视动画场景设计[M].北京：中国宇航出版社，2003.

[6] 汪璎.动画场景设计[M].上海：东方出版中心，2008.

[7] 袁晓黎.动画场景基础教程[M].南京：南京大学出版社，2006.

[8] 张轶.动画场景设计[M].北京：海洋出版社，2012.

[9] 王平,刘庆科.数字动画场景设计[M].北京：中国科学技术大学出版社，2015.

[10] 陈贤浩.动画场景设计[M].上海：复旦大学出版社，2008.

[11] 王剑.影视动画场景设计[M].北京：北京工艺美术出版社，2013.

[12] 彭玲.动画的创作与创意[M].上海：复旦大学出版社，2007.

[13] 张晓龙.动画场景与背景设计制作[M].北京：机械工业出版社，2009.

[14] 陈峰,黄文山,刘博.动画场景设计[M].武汉：武汉理工大学出版社，2005.

[15] 叶蓬.动画场景设计[M].北京：中国建筑工业出版社，2014.

[16] 殷俊,袁超.动画场景设计[M].上海：上海人民美术出版社，2011.

[17] 王玲.动画场景设计[M].南京：南京大学出版社，2012.

[18] 江辉.动画场景设计[M].成都：四川美术出版社，2006.

[19] 聂欣如.动画概论[M].上海：复旦大学出版社，2009.

[20] 陈果,红方.动画场景设计的思维与技法[M].北京：中国传媒大学出版社，2011.

[21] 赵前,何嵘.动画片场景设计与镜头运用[M].北京：中国人民大学出版社，2009.

[22] 孙立军,李卓.影视动画镜头画面设计[M].北京：海洋出版社，2008.

[23] 陈永华.国外写实动画场景制作与渲染[M].长春：吉林大学出版社，2011.

[24] 田杨.动画场景创作技法[M].北京：北京联合出版公司，2013.

[25] 孙立军.影视动画图像处理[M].北京：海洋出版社，2006.

[26] 王平,殷俊.动画场景设计[M].苏州：苏州大学出版社，2006.

[27] 吴冠英,王筱竹.动画造型设计与动画场景设计[M].北京：清华大学出版社，2009.

[28] 赵前.动画影片视听语言[M].重庆：重庆大学出版社，2007.

[29] 施世珍.中国画透视研究[M].南京：东南大学出版社，2014.

[30] 曹金明,刘军.动画场景设计[M].北京：科学出版社，2006.

[31] 赵前.动画影片视听语言[M].重庆：重庆大学出版社，2007.

[32] 肖永亮.影视动画视听语言[M].北京：电子工业出版社，2009.

[33] 刘斐.设计透视学[M].上海：东华大学出版社，2013.

[34] 陈昌柱.动画透视设计[M].北京：人民美术出版社，2012.

[35] 滕翔宇.透视学[M].北京：中国青年出版社，2013.

[36] 唐志,肖伟．动画色彩基础 [M]．长沙：湖南大学出版社，2010．

[37] 晓鸥,等．动画设计稿 [M]．北京：机械工业出版社，2005．

[38] 江辉．动画场景设计 [M]．成都：四川美术出版社，2006．

[39] 陈洁滋．动画场景设计 [M]．北京：中国轻工业出版社，2015．

[40] 谭东芳．动画分镜头技法 [M]．北京：北京联合出版公司，2010．

[41] 郑国恩．影视摄影构图 [M]．北京：北京广播学院出版社，1998．

[42] 曹金明,刘军．动画场景设计 [M]．北京：科学出版社，2006．

[43] 汤晓颖,吴羚翎．动画前期创意创作思维与表达 [M]．武汉：武汉大学出版社，2003．

[44] 钟蜀行．色彩构成 [M]．北京：中国美术学院出版社，1994．

[45] 聂欣如．动画概论 [M]．上海：复旦大学出版社，2006．

[46] 贾否．动画创作基础 [M]．北京：清华大学出版社，2003．

[47] 李四达．数字媒体艺术概论 [M]．北京：清华大学出版社，2006．

[48] 刘新阳．影视动画主场景的艺术构建与数字化实现研究 [D]．山东师范大学，2008(12)．

[49] 郝亦超．中国传统视觉元素在动画场景中的应用及研究 [D]．重庆大学，2009(12)．

[50] 赵宇．焦点透视与散点透视对动画场景气氛影响的比较研究 [D]．哈尔滨师范大学，2017(6)．

[51] 刘永平．影视动画中的色彩语言运用 [D]．内蒙古师范大学，2009(12)．

[52] 高清雪．动画场景中的装饰性风格运用研究 [D]．中国地质大学，2012(12)．

[53] 刘明．数字化动画场景设计研究 [D]．湖南师范大学，2008(12)．

[54] 易健．动画场景设计中的色彩应用研究 [D]．湖南师范大学，2014(12)．

[55] 刘颖．我国动画产业发展模式研究 [D]．电子科技大学，2005(6)．

[56] 王高行．新媒体环境下动画特性的分析 [D]．南京艺术学院，2013(5)．

[57] 朱贤松．新媒体时代二维数字动画创作探究 [D]．湖北工业大学，2011(5)．

[58] 王媛媛．动画场景设计风格探索 [D]．湖北工业大学，2011．

[59] 陈军．论意象色彩在场景中的应用 [D]．东北师范大学，2016(3)．

[60] 陈军．综合实验风格在动画场景中的表现 [D]．湖北工业大学，2011(5)．

[61] 袁晓黎．景人一体交互交融——论场景设计在动画片创作中的作用与特点 [J]．电影评介，2006(23)．

[62] 游智皓．永恒的追寻：《千与千寻》[J]．北京电影学院学报，2002(2)．

[63] 张田田．中国动画发展策略 [J]．新闻前哨，2007(8)．

[64] 郭宇,巴涛．国内影视动画场景设计分析 [J]．郑州轻工业学院学报（社会科学版），2006(3)．

[65] 曾晓云．中国传统色彩观的传承与发展 [J]．包装工程，2005(4)．

[66] 王文慧．浅析色彩设计在动画教学中的重要作用 [J]．辽宁教育行政学院学报，2009(10)．

[67] 王泽．浅议色彩的精神性 [J]．艺术界，2003(4)．

[68] 彭玲．现代视野中的动画本体认识 [J]．电视研究，2007(12)．

[69] 郭宇,巴涛．国内影视动画场景设计分析 [J]．郑州轻工业学院学报（社会科学版），2006(3)．

[70] 沈晓樱．色彩心理在动画场景中的应用研究 [J]．美术教育研究，2016(7)．

[71] 王育新. 动画片中的色彩运用与氛围营造 [J]. 西安工程大学学报，2008(1).

[72] 马瑞. 动画电影《千与千寻》的色彩运用 [J]. 电影文学，2011(4).

[73] 李佳黛. 动画场景设计中的色彩应用 [J]. 郑州轻工业学院学报，2013(4).

[74] 张春新，郝亦超. 动画场景本土化语言定位 [J]. 艺术与设计，2008(10).

[75] 孙凰耀. 动画场景色彩对观众情绪的影响 [J]. 艺术与设计，2011(4).

[76] 张智燕. 光影表现在动画场景设计中的重要性 [J]. 艺术设计，2011(2).

[77] 袁晓黎. 动画场景基础教程 [M]. 南京：南京大学出版社，2006.

[78] 周晓波. 影视动画场景设计与表现 [M]. 重庆：西南师范大学出版社，2008.

[79] 程雯慧. 动画的影像叙事研究 [D]. 武汉理工大学，2011(5).